Drehli Robnik

Ansichten und Absichten
Texte über populäres Kino und Politik

Herausgegeben von Alexander Horwath

T0366767

Österreichisches Filmmuseum
SYNEMA – Gesellschaft für Film und Medien

Ein Buch von SYNEMA ☰ Publikationen
Ansichten und Absichten. Texte über populäres Kino und Politik
Band 36 der FilmmuseumSynemaPublikationen

FilmmuseumSynemaPublikationen ist eine gemeinsame Buchreihe des Österreichischen Filmmuseums und von SYNEMA – Gesellschaft für Film und Medien.

© Wien 2022
SYNEMA – Gesellschaft für Film und Medien
Neubaugasse 36/1/1/1
A-1070 Wien

Korrektur: Joe Rabl
Grafisches Konzept, Gestaltung und Produktion: Gabi Adebisi-Schuster
Projektkoordination: Eszter Kondor, Brigitte Mayr
Umschlagabbildungen: *Videodrome*, 1983, David Cronenberg © 1982 Guardian Trust Company /
Courtesy of Universal Studios Licensing LLC (Cover); Drehli Robnik, 2020 © Gabu Heindl (Backcover)
Druck: Design and Publishing JSC KOPA, Vilnius
Gedruckt auf FSC-zertifiziertem Papier
Verlags- und Herstellungsort: Wien

ISBN 978-3-901644-89-4

Österreichisches Filmmuseum und SYNEMA – Gesellschaft für Film und Medien sind vom Bundesministerium für Kunst, Kultur, öffentlichen Dienst und Sport – Sektion IV: Kunst und Kultur/Abt. 3: Film sowie von der Kulturabteilung der Stadt Wien geförderte Institutionen.

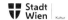

☰ Bundesministerium
Kunst, Kultur,
öffentlicher Dienst und Sport

Stadt Wien | Kultur

Inhalt

Alexander Horwath

Career Opportunities (I'm Never Gonna Knock)

Drehli Robniks Schriften – zum Geleit

Um 1990 fand ich es interessant (und nicht immer gut), dass er fast durchwegs anderes gut und interessant fand als ich. Zum Beispiel die Vorrangstellung, die er britischer Popmusik zuschrieb: Er führte sie vehement ins Feld gegen amerikanischen Rockabilly, den meine Geliebte und ich ebenso vehement verteidigten. Für Regina war das kein Wunder: Er, Robnik, war für sie ja quasi John Lennon; nicht nur auf den ersten Blick, sondern auch, was seinen spitzen Witz und seine hintersinnigen Einsichten betraf. Unter Berücksichtigung des Faktums, dass amerikanischer Rockabilly für Lennon in Liverpool anfangs (und viel später wieder) äußerst wichtig war, ließ sich das Thema bald dialektisch beilegen. Dennoch: Einig über den »Rang« einer Sache waren wir uns damals selten. Außer

bei David Cronenberg. Dessen Filmen galt sein erstes Buch als Mitherausgeber. Rund um diese Publikation[1] – oder schon während Robniks Eintritt ins Feld der jungen Wiener Filmkritik – muss sich die erwähnte Musik-Kontroverse in Erdberg zugetragen haben.[2]

In den drei Jahrzehnten seither sind viele weitere Robnik-Bücher erschienen. Sie widmeten sich nicht mehr einzelnen Filmemachern, sondern Vertreter*innen einer politisierten Kinophilosophie (Siegfried Kracauer, Jacques Rancière, die X-Men) und ganz bestimmten Schnittstellen zwischen Mainstream-Film, Politik und Geschichte (z. B. Kontrollgesellschaft und Horrorkino; das Stauffenberg-Attentat als Film- und Geschichtsfernsehstoff; die Pandemie und ihre Filmtraditionen). Was aus der langen Bücherliste nicht wirklich hervorgeht, ist die Vielfalt von Robniks Kino-Interessen und seiner Zugänge als Essayist und Vortragender. Der vorliegende Band verfolgt daher das Ziel, sein bisheriges Schaffen aufzufächern, neu zu versammeln und etwas andere Schwerpunkte zu setzen: ein komplementäres Robnik-Buch gewissermaßen, das den Autor auf seinen scheinbaren Nebenbahnen verfolgt – im Licht seiner umfangreichen Produktion sogenannter »entlegener« Literatur. (Mehr als ein Drittel der Texte basiert auf Vorträgen, fast alle von ihnen er-

1 Drehli Robnik, Michael Palm (Hg.), *Und das Wort ist Fleisch geworden. Texte über Filme von David Cronenberg*, Wien 1992.

2 Robniks erste in einer Zeitung veröffentlichte Filmkritik machte gleich deutlich, dass er auch im (und gegenüber dem) Kino ein Sensorium fürs Antagonistische und für Politisches hatte, nicht nur für popkulturelle, sondern auch für soziale Konfliktlinien. Anfang und Ende dieser Kurzkritik lauteten so: »*Fremde Schatten*, ein äußerst ›psychologischer Thriller‹ von John Schlesinger, bringt Neues von der Nervenkriegsfront auf dem Wohnungsmarkt. (…) All das erinnert *nicht* an Hitchcock und ist offenbar ein Film für Leute, die ihren Hausherrn lieben wie sich selbst.« D.R., »Neu im Kino: *Fremde Schatten*«, in: *Der Standard*, 13.12.1990.

scheinen hier zum ersten Mal in gedruckter Form.) Vielleicht kommt der Typus des Film-, Politik-, Kultur-Theoretikers, den Robnik repräsentiert und dem er zugleich ein einzigartiges, wunderbar unrepräsentatives Antlitz verleiht, so am besten auf den Punkt.

THEORETISCHE UND ANDERE INTERVENTIONEN

»Theoretiker«, das sagt sich so. (Ähnlich wie »Faschismus«, vgl. S. 236.) Der Begriff macht eine starke Zuschreibung, tut das aber auf Kosten anderer Dimensionen. Damit meine ich nicht nur Robniks Tätigkeiten als Disk-Jockey oder Filmemacher[3], sondern vor allem die Lebendigkeit und Interventionslust, die bestimmend sind für seine generelle Praxis als Schriftsteller, Volksbildner und außerparlamentarischer Cinephiler. Das gesellschaftliche *Intervenieren* gilt als heikles Terrain für *Theoretiker* – was nicht bedeutet, dass viele der heute noch Gelesenen es nicht dennoch getan oder versucht hätten. Dies geschah dann aber meist im institutionellen Rahmen bürgerlicher Öffentlichkeiten: gehobenes Feuilleton, Universität und Akademie, Museumsbetrieb. Zu diesen Institutionen pflegt Robnik ein prekäres Verhältnis – und diese zu ihm. Es ist ein aufrechtes, freundliches und regelmäßig bespieltes Verhältnis, aber die disziplinierten Milieus und Betriebe, in denen solche Verhältnisse heute noch Platz haben, sind fürs Intervenieren nur mehr unter Anführungszeichen zu begeistern – oder gesellschaftlich nicht mehr sonderlich wirksam. Weshalb sich die diesbezügliche Lust bei Robnik eher in »subkulturellen« Räumen von Politik, Freizeitkultur und Online-Kommunikation realisiert, wo neben

die Rolle des Theoretikers und Theorie-Vermittlers jene des aktivistischen Unterhalters oder des Wort- und Ideenspielers tritt.

In unterschiedlicher Weise schwingen diese Rollen wieder zurück in Robniks Essays. Zum Beispiel das (oft nur scheinbar) Spielerische in seinem Spracheinsatz und seinem Blick auf Filme: die Verdrehungen, Wendungen und Witze, die sprunghaft, umspringbildhaft neue Ansichten konfigurieren. Das bleibt stets an Absichten, an Politisches gebunden und gewinnt manchmal selbst eine interventionistische Dimension: »Blödeln« (wie es Jerry Lewis, Drehli Robnik oder den Beatles bei Richard Lester gerne nachgesagt wird) lässt sich auch als Maßnahme gegen das hochwohlgeborene und häufig affirmative Reden im Feuilleton, auf der Uni oder im Edelkino verstehen. In einem frühen, gemeinsam mit Michael Palm verfassten Text beschrieb Robnik einmal sogar »Blödwerden« als Ziel: »Wie blöd werden? Und warum das wollen? Vielleicht um sich der Macht der Information zu entziehen, welche die Funktion hat, uns das gewohnheitsmäßige Zurechtkommen mit dem Aktuellen zu erleichtern.«[4]

Dennoch: Information kann mit Intervention sehr gut koexistieren. Man muss sie nur anderswo suchen als auf den machtvollen me-

3 Siehe etwa: *Kampfkommando Virus – Die ohne Hoffnung sind* (1991, gem. mit Daniel Rein und Michael Palm) oder den Lecture-Performance-Film *Mock-ups in Close-up. Architectural Models in Film 1919–2014* (in verschiedenen, 2008–2014 anwachsenden Versionen, gem. mit Gabu Heindl).

4 Drehli Robnik, Michael Palm, »Das Verblödungs-Bild. Parodistische Strategien im neueren Hollywoodkino – intime Feindberührungen mit der Dummheit«, in: *Meteor – Texte zum Laufbild* (Wien), Nr. 2, 1996.

dialen Info-Terrains. Man kann sie zum Beispiel den Texturen der Filme oder der Sprache selbst ablauschen. Man kann deren implizites Wissen – das dort nicht *herrscht*, sondern hurtig vorbeizieht in seiner Eigendynamik und Eigengeschichtlichkeit – »abfangen« wie mit einem Schmetterlingsnetz (und dann gleich wieder freilassen). Man kann, um ein beliebiges und zugleich heikles Beispiel zu nennen, die Beziehung zwischen der Dusch-Szene in Spielbergs *Schindler's List* und jener in Hitchcocks *Psycho* zumindest kurzfristig festhalten: Sie *haben* diese Beziehung, ob man will oder nicht. Die zwei Szenen sind als Umspring-Partikel der Kinoerinnerung ineinander verstrickt. Sie sprechen miteinander, auch wenn das Über-Ich die betreffenden Geräusche gerne ausblendet, zugunsten einer *korrekteren* Weise des Vergleichens von Filmen untereinander und von Filmen und Wirklichkeiten. »Der Wind hat mir ein Lied erzählt« – auch so ließe sich das eben Angedeutete sagen. Im Wind, den der Film macht, sprechen dann auch musikalische, schauspielerische, soziale Texturen mit: Werkstoffe, Wahrnehmungen und Wirkungen, die kreuz und quer zu den herkömmlichen Autorenschaften und Genealogien liegen. (Dass sich Robnik vom betreffenden Zarah-Leander-Lied und der Filmkultur, in der es 1937 auftauchte, ebenso abgrenzt wie einst

vom Rockabilly – und mit besseren Gründen als dort –, das sei auch erwähnt; aber der Wind weht, wo er will.)

Robniks Faible für Film-Affekte und -Effekte ist getragen von der alltäglichen, profanen Kinoerfahrung. Sein Schreiben vertraut darauf, dass deren innige und komplizierte, aber historisch verbürgte Beziehung zur gesellschaftlichen Erfahrung noch nicht zur Gänze erloschen ist. Und es unternimmt den Versuch, den angeblichen Marginalien, Abgründen und Beliebigkeiten der Film- und Kinoerfahrung treu zu bleiben (ohne dabei das alte, »sensibilistische« Filmkritik-Klischee zu bedienen, das nach einer *authentischen* Verlängerung des Gesehenen und Gehörten ins Geschriebene strebt). In unterschiedlichem Maß verbindet ihn das auch mit den Autor*innen, die durch seine Bücher und Texte spuken: Kracauer, Rancière, Thomas Elsaesser, Gilles Deleuze oder Heide Schlüpmann. Letztere formuliert die Sache so: »Der Film selbst, nicht erst der Kritische Theoretiker, kann den Abgrund ins Bewusstsein heben, in ein nichtabstraktes, ein nicht vom jeweiligen Menschen zu trennendes Bewusstsein, eben ein nichtherrschaftliches.«[5]

Zuletzt erlaube ich mir, ein weiteres Sinnbild einzublenden: jenes der Termiten. Der Maler und Filmkritiker Manny Farber hat es in die Literatur eingeführt, mit Blick auf ein lebendiges, »gefräßiges«, aktionsreiches Kunst- und Filmschaffen, das unbeleckt war vom Glanz kultureller *Highbrow*-Würden und medialer *Middlebrow*-Berühmtheit, aber spätestens um 1960 von einer »White Elephant Art« verdrängt worden sei.[6] Drehli Robnik hat zu Farber keinen Bezug,

5 Heide Schlüpmann, »Der Luxus ungenierter Unterhaltung. Grafe, Veblen und Adorno«, in: Karola Gramann, Ute Holl, Heide Schlüpmann (Hg.), *Ungenierte Unterhaltung. Mit Frieda Grafe im Grandhotel*, Wien 2022.
6 Vgl. Manny Farber, »Hard-Sell Cinema« [1957], »Underground Films« [1957], »White Elephant Art vs. Termite Art« [1962], alle in: *Negative Space: Manny Farber on the Movies*, New York 1998.

wie er sagt; er folgt anderen Linien. Aber so wie der Filmemacher und Lehrer Jean-Pierre Gorin das Farber'sche Sinnbild viel später auf die widerspenstige Gattung des Essayfilms umgelegt hat (als »Weg der Termiten«[7]), so lässt es sich ein weiteres Mal umlegen: auf bestimmte Arten des Schreibens und Sprechens, zum Beispiel über Film, auch in dessen Verhältnis zu Politik. Gorin: »Wie aussichtslos auch immer die Umstände sind«, der »Weg der Termiten« gehe weiter: »in den Randbereichen, als eine Art ›Es‹, das durchs Kino spukt«. Als eine Art des »Umherschweifens«: als »mäandernde Bewegung einer Intelligenz, die versucht, die möglichen Zugänge zum Material zu vervielfachen«. In diesem Sinn ist für mich auch Robniks insistierende und zugleich Haken schlagende Denk- und Schreibweise zu verstehen, der Esprit und die Tiefe seiner Beobachtungen und Verknüpfungen. Und der idiosynkratisch-termitische Weg, den er geht, im Detail der Texte wie insgesamt. Nicht diplomatisch ausgewogen, nicht überall anstreifend, wo sich die weißen Elefanten tummeln und Dinge »von Rang« abspielen, aber jederzeit bereit, sie sich vorzunehmen, denn auch sie verdienen manchmal Zuwendung durch die »strange love« einer außerparlamentarischen Cinephilie.

PRAKTISCHE HINWEISE
Die Auswahl der 25 Texte für dieses Buch verdankt sich ihrer jeweiligen Eigenart und Qualität sowie der Absicht, ein breites Spektrum von Sujets und Publikationskontexten abzubilden.[8] Dass sich zwischen ihnen dennoch Echos und Verbindungen ergeben, ist nicht überra-

schend: Das sind die *Signaturen* des Autors. Allerdings habe ich danach getrachtet, die Texte so zu bündeln, dass das *Image* und die *Klischees*, die über Robnik wohl (wie über alle relevanten Intellektuellen) kursieren, einer gewissen Korrektur oder Öffnung unterzogen werden können. Neben den vier groben thematischen Blöcken, die das Inhaltsverzeichnis benennt, hätten sich auch andere angeboten; deren Bildung soll aber der freien und freundlichen Lektüre durch die Benutzer*innen dieses Buchs vorbehalten sein. Die vier Kapitel-Charakterisierungen – sehr verkürzt gesagt: »Œuvres«, »Grenzübergänge«, »Österreich«, »Film und Demokratie und Faschismus« – setzen Schwerpunkte, ohne exklusive Reviere zu markieren.

Einen Prolog gibt es auch; er ist zweiteilig. Für diese beiden Texte und ihre Platzierung vor dem ersten Kapitel lässt sich vielleicht eine Programmatik behaupten. Sie weist allerdings in verschiedene Richtungen. Der erste Text ist Robniks konziser Versuch, das Verhältnis zwi-

7 Vgl. *Der Weg der Termiten: Beispiele eines Essayistischen Kinos 1909–2004*, Wien 2007 [Katalog zu der von Gorin kuratierten Retrospektive der Viennale und des Filmmuseums, danach auch in anderen Städten realisiert].

8 Einige der bekannteren Robnik-Aufsätze fehlen in diesem Band; sie sind anderswo leicht zugänglich. Zum Beispiel: »Every Gun Makes Its Own Tune: Geräuschmusik, Kapitalverwertung und Erinnerung im Italowestern«, in: Studienkreis Film (Hg.), *Um sie weht der Hauch des Todes. Der Italowestern – die Geschichte eines Genres*, Bochum 1999; »Das Action-Kammer-Spiel. Hollywood-Filme nach dem *Die Hard*-Bauplan« [1996; gem. mit Isabella Reicher], in: Jürgen Felix (Hg.), *Die Postmoderne im Kino*, Marburg 2002; »New Hollywood Road Movies als Wissensbiotop und Medium prekärer Erfahrung«, in: Winfried Pauleit u. a. (Hg.), *Traveling Shots. Film als Kaleidoskop von Reiseerfahrungen*, Berlin 2007.

schen Film, Politik, Gesellschaft und Alltagskritik (oder auch: zwischen »Realismus« und »Idealen«) anhand eines konkreten Beispiels zu beschreiben, das 100 Jahre zurückliegt und 100 Jahre nach vorn schaut, zu uns her. Das Beispiel – der frühe Kracauer und die politischen Krisen der 1920er Jahre – bildet überdies mit den letzten beiden Texten des Buches (zum amerikanischen Nachkriegskino und zum Horrorfilm heute) eine nicht ganz zufällige Klammer.

Der zweite Teil des Prologs heißt *Bilder, die die Welt bewegten*. Es ist der mit Abstand längste Beitrag in diesem Band und zugleich der frivolste (was die Konstruktion durch den Herausgeber betrifft). Er besteht eigentlich aus zehn kürzeren Texten, die fast alle in einer Pop-Zeitschrift erschienen sind. Von ihnen strahlt vieles aus, das später im Buch noch tiefer erkundet oder mit Echos versehen wird. Ein Sprühkerzenstrauß; ein kleines Kino-Kaleidoskop aus Zeiten des Umbruchs (1955–1980). Oder: ein Sampler aus lauter *Go-Johnny-Go*-Zweieinhalbminütern, wie sie von Chuck Berry und Eddie Cochran bis hin zu *The Clash*, dem Debütalbum von Robniks ewiger Lieblingsband, große Beliebtheit genossen haben (»Career Opportunities« bleibt sogar *unter* zwei Minuten).

Als praktische Information für Leser*innen sei noch erwähnt, dass die Texte gegenüber ihrer jeweiligen Erstveröffentlichung leicht redigiert, in einigen Fällen gekürzt und in manchen Fällen vom Autor etwas erweitert wurden. Vor allem seine Vorträge, die nicht als fixfertige Manuskripte vorlagen, erlebten einen zweiten Bearbeitungsdurchgang. Einige wenige Stellen wurden aktualisiert – etwa, um der Tatsache Rechnung zu tragen, dass Kirk Douglas und Wolff von Amerongen zum Zeitpunkt der jeweiligen Textentstehung noch lebten, heute aber nicht mehr. Ihrem aktuellen Aggregatzustand ist auch das ganze Buch gewidmet: den *material ghosts*, deren Wirklichkeit und Nützlichkeit vom Kino wahrgenommen und erwiesen wird.

100 Jahre Film versus Faschismus

Der schräge politische Realismus in Siegfried Kracauers Anfängen

Vor 100 Jahren, 1920/21, schreibt Siegfried Kracauer (1889–1966) seine ersten Artikel in der *Frankfurter Zeitung (FZ)*, darunter – in versetzter Nähe zu seinen ersten Filmkritiken – einige dezidiert politiktheoretische. »Das Bekenntnis zur Mitte«, »Autorität und Individualismus«, »Das Wesen des politischen Führers«: Diese zwischen Juni 1920 und Juni 1921 publizierten Essays, eine Art Trilogie, lassen sich zum Einstieg wie einer erörtern, als ein fortlaufendes Argument.[1]

Kracauer beginnt als Zeitungsschreiber mit dem Bekenntnis zur *Demokratie* als einer *Politik der Mitte*. Und zwar weit unorthodoxer, als sich das zunächst liest, denn: Er versteht Mitte nicht als liberal, wie es heute üblich ist, sondern sieht sie dezidiert liberalismuskritisch. Und er sieht sie als eigentümlich leer, als *nicht* »seelisch geborgen«, *nicht* erfüllt vom Pathos und den Gewissheiten linksextremer wie rechtsextremer Politik. Politik ist in der Mitte, und die ist leer. Sein Demokratiebegriff ist zunächst realistisch, insofern er idealismuskritisch ist, was politische Ziele betrifft: Er erkennt an, dass politisches Handeln nicht – wie dies an den Extremen ge

glaubt wird – Ideale, Gewissheiten oder ethische »Reinheit« als Grundlagen beanspruchen kann. Das heißt aber nicht, dass Politik keinen Bezug zu Idealen hätte. Gerade deshalb situiert Kracauer das Handlungsfeld von Politik *zwischen* Realismus und Idealismus, in einem Spannungsverhältnis zu Ideen, zumal solchen der Wahrheit und Gerechtigkeit.

Wer oder was kann die Spannung zwischen Wirklichem und Ideellem ausagieren, den Ideenbezug in der Wirklichkeit verkörpern? Quasi: Wer trägt *wirklich* die Ideen? Das ist eine hochproblematische Rolle. Kracauer besetzt sie in seinen Theorieschriften der 1920er mit wechselnden Subjekt-Variablen; und er beginnt 1921 gleich mit der allerproblematischsten, definitiv übelsten, nämlich mit der Konzeptfigur des »großen politischen Führers«, der im nachrevolutionären Deutschland – nach Gründung der Republik, nach der Niederschlagung kommunistischer Räterepubliken und von Aufständen rechter Paramilitärs – »Rettung« bringen soll. Kracauers »Führer« verkörpert Politik, die sich weder im Ideenschwärmen verliert noch in der »plumpen Tatsächlichkeit« und »Verkalkung« bloßer Verwaltung. Als Ausnahmefigur entworfen, ist dieser »politische Führer« allerdings nicht einmal ein Idealtypus; er ist eine Leerstelle, die Idealismus und Realismus zuein-

1 Anstelle vieler Fußnoten: Kracauers zitierte Film-Texte sind leicht in *Werke*, Band 6 zu finden; die anderen in Band 5. Seine Bücher *From Caligari to Hitler, Theory of Film* und *History* stehen als *full text* im Internet.

ander in Spannung hält, vermittelt. Wie gesagt: Politik ist in der Mitte, und die ist leer.

So leer, wie er diesen »Führer« entwirft, gelingt Kracauer zweierlei: erstens ihn, und damit implizit (in ihm »eingepackt«) Politik, recht realistisch zu sehen; zweitens ihn als Konzeptfigur gleich wieder fallenzulassen und somit, nach und nach, *Geschichte und Alltage* als von Politik durchwirkt zu verstehen. Kracauer sieht 1921 die teils groben Mittel, auch Kniffe, der Politik als etwas, das nicht nach Maßstäben höflichen Umgangs zwischen Individuen beurteilbar ist, denn: Politik ist zielorientiertes Machthandeln im Kollektiven (ein Hauch von Machiavellis *Fürst*), und gesellschaftliche Ordnung lässt sich nicht zwanglos auf dem guten Willen von Individuen errichten, die eben keine »Gemeinschaftsengel« sind (wie Kracauer es im 1934 fertiggestellten Roman *Georg* ausdrücken wird). Er *sieht also den »Führer« realistisch – aber auch den »Führer« als Realisten*, als regelrechten *Fühler*: Politisches Handeln setzt »Fühlungnahme mit der Lebenswirklichkeit« voraus, eine Affinität zur »Realität« als »politisch-sozialer Wirklichkeit« (die für eine idealistische Bestrebung lediglich einen »Widerstand« darstellt).

Ab 1921 – ironischerweise gerade, als der Nationalsozialismus sich um einen paradigmatischen »Führer« gruppiert – ersetzt Kracauer diese Figur; er unterstellt der Einbindung von Ideen in die Wirklichkeit andere Subjekte. Und anstelle seiner anfangs so betonten Äquidistanz zwischen Links und Rechts bzw. Realismus und Idealismus wird sein stets schon latenter Hang zum jeweils ersteren Term immer stärker. Mitte 1922 theoretisiert er »Die Gruppe als Ideenträger«: So heißt seine kanonische Studie dazu, wie politische Organisationen Ideen einen »Gruppenleib« verleihen und wie dabei die Reinhaltung idealer Ziele mit deren Verbreitung in Konflikt steht. Und anstelle einer unmittelbaren Verkörperung von Politik etwa durch »Führer« fokussiert Kracauer zunehmend – und realistischer, »tuchfühlender« – das *Indirekte, Mittelbare*, in dem und durch das politisch agiert wird. Schon in dem Aufsatz über den politischen Führer macht er am Ende die Figur des »Weisen« stark, der den Realismus forciert und die Ideen im Spiel hält: Ihm obliegt es, die »Wirklichkeit zu entschleiern« und zugleich »Ideale aufzuweisen«. Diesen »Weisen« zeichnet Kracauer halb als einen Machiavelli mit der Aufgabe, »den Führer zu beraten«, halb als einen Medienakteur mit der Aufgabe, »ihn durch die unsichtbaren Kanäle der öffentlichen Meinung mittelbar zu beeinflussen«. Das schreibt er ganz am Beginn seiner eigenen Laufbahn als Medienakteur, Zeitungsjournalist (und bald linke Edelfeder). Und als gelernter, kurz auch praktizierender Architekt kommentiert er Anfang 1923 in der *FZ* »Die Notlage des Architektenstandes«. Dabei holt er sozialtheoretisch aus: Architekten arbeiten »nicht unmittelbar [an] Beziehungen zwischen den Menschen«, sondern an »Beziehungen zwischen Raum und Raum«; das heißt, sie bauen am Gesellschaftlichen, aber nicht per Direkt-Durchgriff, sondern situiert in dessen komplexer Materialität, verräumlichten Verhältnissen – und die, die das tun, so Kracauer 1923, »denken in den Dingen selber«. Ein heute kanonisches Echo dieser Definition wird er in seinem letzten Buch *History* (das posthum 1969

erschien) formulieren: Film und Geschichte haben gemeinsam, dass sie uns helfen, »*durch die Dinge zu denken*«, »to think *through* things«.

Denken und Handeln mitten unter den Dingen, *in medias res*, vom Ding als *res* her *re-alistisch*. Sowie: mit wachem Sinn für aktuelle Formen von *Verdinglichung*, einer Wirkung kapitalistischer Machttechniken. Dies korreliert mit einem *Verständnis von Politik im Indirekten*, orientiert nicht am Pathos ihrer Größe oder Reinheit, sondern an der Wahrnehmung ihrer Vermittlung in gesellschaftlichen Alltagen: Einem solchen politischen Realismus unterstellt Kracauer in den 1920ern zunehmend den *Film als Kollektivsubjekt*. Erstens Film*kritik*: Sie verfährt – so postuliert er 1932 die »Aufgabe des Filmkritikers« (und schreibt so wieder programmatisch über sich als öffentlichen Akteur) – genuin gesellschaftskritisch, operiert im Ideologischen, nah an der Politik. Zweitens rückt er Film – zeitweise neben vielen der Romane, die er rezensiert – ins Zentrum jener Wahrnehmungseinrichtungen, die ein *Dechiffrieren* der Wirklichkeit, zumal ihrer Zerstreutheit und Kontingenz, ermöglichen, wie es dem *Eingreifen* in sie vorangehen muss: In diesem Sinn ist Film *vorpolitisch* (nicht etwa unpolitisch oder außerpolitisch). Und drittens ist, wie er später, gegen Ende von *Theory of Film,* festhalten wird, Film *nicht festlegbar* auf eine bestimmte »proposition« – auf eine Message wie etwa … und es folgt eine ganze Liste »linkspolitischer« *propositions*: von Revolution, Kollektivismus und Sozialismus bis zu Formen eines alltags- und mythenkritischen Kinos nach Art von Luis Buñuel oder Georges Franju. Das ist ein schönes, typisch Kracauer'sches Paradox, denn er schreibt ja sinngemäß: Denken Sie bei Film bitte keinesfalls an Revolution, Kollektivismus … Und es heißt: Film ist für ihn *mittelbar links* positioniert; ist nicht – nicht »aus Prinzip« – auf solche Arten gegenherrschaftlicher Politik fixiert, aber in Kracauers Artikulation einer *Politisierung ohne Grund* eng mit ihnen verbunden, ihnen nahe positioniert.

Zurück zu Kracauers Anfängen und zum Realismus. Fast gleichzeitig, in den Jahren 1921 bis 1923, beginnt seine jahrzehntelange Auseinandersetzung mit zwei rivalisierenden F, Film und Faschismus: Film als Schlüssel zum Realismus, Faschismus als Schlüssel zur Politik – zur Eigenlogik politischer Formbildungen, die nicht auf vorgegebene soziale »Gründe«, fixe Klassen- und Identitätsaufteilungen rückführbar sind. Faschismus ist für ihn *als* Politik und massenwirksame Ideologie wie eine Wirkung, die sich von ihren Ursachen verselbständigt; mehr noch: Wirkungen können jederzeit zu Ursachen werden, wie er 1947 eingangs von *From Caligari to Hitler* schreibt – »Effects may at any time turn into spontaneous causes.« Und Film ist der Realismus solcher Verdrehungen, solcher »turns«.

Seine ersten Filmkritiken – noch vor seinen quasitheologischen Texten zum Film, die 1924 anhand des Großstadtdramas *Die Straße* einsetzen – beinhalten einen *problematischen Realismus* mit Andockpunkten zur Politik. An dem »Großfilm *Danton*« mit Emil Jannings in der Titelrolle lobt er 1921 (in seiner zweiten Filmbesprechung *ever*), »daß er den Demos zeigt, daß er dieses große ungeschlachte Tier in seiner

Feigheit und Tollkühnheit, in seiner Verächtlichkeit und seiner Urkraft eindrucksvoll enthüllt«. Am Anfang ist der Demos. Ihn sieht, liest Kracauer hier in einer Erscheinung von Ambivalenz; entlang derer wird es sich bei ihm weiter gabeln: »Volk« zum einen als manipulierter bedrohlicher Mob wie in seinen Texten zu Film und Faschismus; zum anderen, positiv, als Masse, die, wenn schon nicht revolutionäre, so doch ungeahnte eigendynamische Formen ausprägt. Der letztere Gedanke mündet später in eine Linie, die Kracauers zweideutiges, instabiles »Ornament der Masse« mit den zerstreuten sozialen Welten verbindet, die neorealistische Filme vermitteln.

Realismus ist selbst zweideutig. Einen »Realismus, dessen Kraßheit« nur »für ein italienisches Publikum erträglich sein mag«, sieht Kracauer im italienischen Passionsfilm *Christus* laut *FZ* vom 23. Dezember 1921 (eine Ethno-Projektion als Weihnachtsrezension). Dass eine historische »Wirklichkeit von uns nur gebrochen erfahren werden kann« (nicht nur, aber besonders bei Messias-Figuren aller Art), während voll aufgedrehte »wirklichkeitsgetreue Wiedergabe« einem »naturalen«, mythischen, auch völkischen Denken von Gesellschaft zuspielt, das schreibt Kracauer auch später – über Luis Trenkers Nationalepos *Der Rebell* (noch am 24. Jänner 1933, fast im Angesicht mit dem Amtsantritt der Regierung Hitler/Von Papen). Dem entgegen skizziert er in seinen Kritiker-Anfängen (Ende 1923) einen Film-Realismus, der *schräg* ist und nicht *tief*, ohne das Pathos von Fix-Gründen und Unmittelbarkeit; dies insbesondere in »Sensationsstücken« und »Grotesken«, heutig

gesagt: Action- und Slapstickfilmen. Sie entfalten soziales Leben an der »Oberfläche«; sie zeigen, dass das »Wesen des Films« darin besteht, »die natürlichen Zusammenhänge unseres Lebens völlig [zu] zerbrechen«; sie heften sich an Nichtiges, Unwirkliches, das sie zur Zentralsubstanz erheben, und verweisen so, indirekt, auf Wirklichkeit – allerdings nicht als festen Boden, sondern *in deren Kontingenz*. Lobend nennt er eine Fatty-Arbuckle-Komödie einen »lustigen Schmarren, filmgerecht und unwahrscheinlich von Anfang bis zum Ende«. Und *Die närrische Wette des Lord Aldini* sei »so kinomäßig«, weil dieser Film »sich um ein reines Nichts dreht, das nun zu einem sehr spannenden und sehr unwahrscheinlichen Etwas aufgebauscht wird«. Eben daran, so Kracauer, ließe sich eine »noch ungeschriebene Metaphysik des Films entwickeln«: Lachend »enthüllt« Film die »Nichtigkeit einer Welt, die sich um einer Nichtigkeit willen in Bewegung setzen läßt« – um »durch Übersteigerung der Unwirklichkeit unseres Lebens seine Scheinhaftigkeit zu ironisieren und derart auf die wahre Wirklichkeit hinzudeuten«.

»Wetter und Retter« heißt diese Actionfilmkritik von 1923. Ironisch taucht hier die *Errettung* (Erlösung, *redemption*) auf, die Kracauer in seinen theologisch getönten Texten und seiner *Theory of Film: The Redemption of Physical Reality* paraphilosophisch ausbauen wird: Gerettet wird die Wahrnehmbarkeit von Wirklichkeit als nichtfestgestellte, fragile, veränderliche. – Sein frühes Engführen von *Wirklichkeit und Nichtigkeit* wiederum mündet nicht in Nihilismus, sondern in ein am Leitfaden des Films ent-

wickeltes Verständnis von Wirklichkeit, bei dem *auch, was nicht ist, mit da ist*: Nicht im Rahmen Gegebene(s) und nicht Zählende(s) (f)ragen herein. Hier liegen Verbindungspunkte von Kracauer zu heutigen Demokratie- und Hantologie-Theorien. Greifbar wird dies im ebenfalls 1923 verfassten Essay über das »Zeugende Gespräch« (wir würden heute sagen: den *performativen Streit*), in dem das vehemente Ringen um eine Ideenwahrheit eine Erfahrung des Mit-Seins »vorbereitet« und eröffnet, über gegebene Begrenzungen hinweg: Der Zug zur Wahrheit, zum Ideellen, erfolgt in »Begleitung einer ganzen Schar von unsichtbaren Gefährten […], ewige Zwiesprache mit den geisterhaften Gesellen pflegend«. »Die Menschen in ihrer Verbundenheit« nennt Kracauer das im Gesprächs-Essay; in den Schlusszeilen von *Theory of Film* findet er einen kaum weniger pathetischen Namen (bei ihm mit *hantokommunistischem* Nachklang) für die Frage, wer und was mit dir *mit-hier* ist, eine Frage, die durch Film als Wahrnehmung am wirklichsten wird: »Family of Man«; das heißt: Brooklyn und Indien in unvorhergesehenem postkolonialem Kontakt (ein New Yorker Leserbrief zu Satyajit Rays *Aparajito* beendet das Buch).

Die nicht ganz »da« sind, gehen mit: Leute, Dinge, Wirkungen (Ideen; auch sie geistern in Wirklichkeiten). Dies umso mehr, als das Dasein in Gesellschaft kontingent gegründet, nicht gesichert ist. »Nicht überdacht«, wie Kracauer 1929 in seiner *Angestellten*-Studie doppelsinnig nahelegt: Proletarisches Leben ist »von vulgär-marxistischen Begriffen überdacht« – »Das Dach ist allerdings heute reichlich durchlöchert.« Die Angestellten und andere Teile der Mittelschichten hingegen, die Ressentiments gegen ihre Proletarisierung (quasi Prekarisierung) zum Habitus verdichten, sind »geistig obdachlos«. Ressentiment oder Nähe zur *res*, schematisch überdacht mit Kracauer: Diesen »Transzendental Obdachlosen« (ein Ausdruck, den Kracauer von Georg Lukács aufgreift), den ideologisch-politisch nicht Ausgeformten, macht Film als Masseneinrichtung in den 1920ern ein Angebot, ihre Alltage wahrzunehmen – was darin an Klassenkontaktzonen, an Formen und Entformungen, an *Zerstreutheit* enthalten ist. Das zeitgleiche Angebot des Faschismus – Entgrenzung als Enthemmung bürgerlicher Selbstbehauptungsgewalt, Rettung als »Führer«-Chefsache und Messias-Message-Control – war politisch erfolgreicher. Beides ist jetzt 100 Jahre her. Vieles ist mit im Raum, alles in der Zeit kontingent.

[2021]

15

Bilder, die die Welt bewegten

Zehn Szenen, zehn Filme, 1955 bis 1980

»Bilder, die die Welt bewegten« war der Titel einer Kolumne, die der Autor zwischen Juni 2014 und Februar 2016 in der Zeitschrift Spex – Magazin für Popkultur *publizierte: Jeweils ausgehend von der Inhaltsbeschreibung einer einzelnen Szene oder Sequenz erschlossen die Texte den betreffenden Film und seine »Falten«. Neun Stücke aus dieser Reihe sind hier versammelt – in der Chronologie der Filme, von denen die Rede ist. Den Auftakt macht ein zehnter, den späteren Spex-Kolumnen nicht unähnlicher Text aus einem anderen Zusammenhang: Robniks Beitrag zum Buch* Minutentexte. The Night of the Hunter, *herausgegeben von Michael Baute und Volker Pantenburg, 2006 im Berliner Verlag Brinkmann und Bose erschienen. 93 Autoren beschrieben in diesem Buch jeweils eine der 93 Minuten des Films von Charles Laughton.* (A. H.)

~

The Night of the Hunter
USA 1955, Charles Laughton

Meine Minute, die neunte des Films, beginnt mit einem *establishing shot*, einer Flugaufnahme: Totale eines Gefängnisses samt Glockenschlag. Bei einem so ostentativ »dankbaren« Zufall empfiehlt es sich, argwöhnisch zu sein und das Vorangehende umso mehr als sinnbildend mit-einzubeziehen. In der Einstellung unmittelbar vor der Gefängnistotale fällt das gerichtliche Todesurteil über den jungen Familienvater Ben Harper. Die folgende Minute steht also unter dem Vorzeichen von Wahrheitsfindung und Urteilsbildung, und sie endet auch in diesem Sinn, nämlich mit Bens Bekenntnisrede in Groß-aufnahme, einer soziopsychologisch moralisie-renden Selbsterklärung seines Banküberfalls in-klusive zweifachem Mord: Er könne all das wirtschaftsdepressionsbedingte Elend der her-umirrenden Kinder nicht mitansehen.

Zu dieser rationalisierenden Rede führt uns ein – weit spannenderer – Prozess von Überset-zungen. In diesem Prozess dient das per Urteil eingeführte Gefängnis, Ort der »Korrektur« von Seelen unter Beobachtung, als Schauplatz und Hörraum eines psychoanalytischen Settings. Das Gespräch zwischen Ben Harper (Peter Gra-ves) und seinem Zellengenossen, dem Prediger

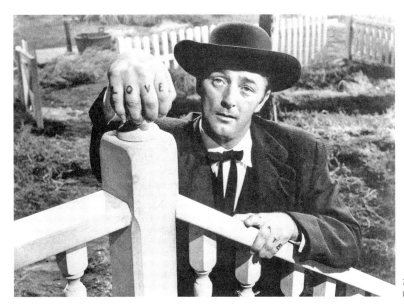

The Night of the Hunter
(1955, Charles Laughton)

(Robert Mitchum), der unversehens kopfüber ins Bild hängt, verläuft wie eine Anwendung Freud'scher Geständnistechniken zwischen Traumdeutung und *talking cure* – überformt durch den Duktus einer Beichte, wie ihn die Figur des Predigers nahelegt. Der Prediger als Beichtvater dechiffriert, was Ben im Schlaf (und wohl auch im Traum) murmelt; er setzt sich zu ihm, als wäre sein Bett eine Couch, um ihm weiteres Deutungsmaterial zu entlocken.

Der Prediger fokussiert seine Hermeneutik auf ein Bibelwort des Schlafredners: »You was quoting the Scripture, Ben! You said: And a little child shall lead them.« Das weist darauf hin, dass die Logik der Übersetzung hier keine Teleologik ist, nicht linear vom Gestammel des Analysanden über das Urteil der Wissensinstanz zum rationalen Kausalzusammenhang, der Auflistung von Gründen für die Tat verläuft. Schrift

bekundet sich; Vergangenes wird zitiert. So wie der *establishing shot* weniger einen Anfang etabliert als vielmehr Vergangenes wiederholt hat (eine ähnliche Einstellung folgte in Minute 6 auf die analog zu Bens Todesurteil inszenierte Gerichtsverhandlung gegen den Prediger), so ist auch der Prediger, der Bens Gestammel als Bibelzitat übersetzt, selbst eine Übersetzung: zum einen als Stellvertreter Gottes, zum anderen als Teil des Netzes aus Korrespondenzen, Übertragungen und akausalen Beziehungen, aus dem die Märchenwelt dieses Films besteht.

Ben semmelt dem nach unten ins Bild hängenden Prediger eine rein, sodass er vom Stockbett fällt und vom Kopf auf die Füße gestellt wird; aber dieser Versuch, ein Bild »gerade zu rücken« und der Eigendynamik der Verkehrungen, Versetzungen und Deformationen in *The Night of the Hunter* Einhalt zu gebieten, währt

nur kurz. Wenn der Prediger auf das Zitat aus der Schrift hinweist, dann tut er dies als einer, der selbst Zitat ist. Seine Bibelexegese; sein abgetrenntes Haupt, das von oben herunterschaut; seine Stimme, die ebenfalls – noch vor seinem Kopf – von oben kommt wie eine göttlich-allwissende Off-Stimme (ähnlich der Stimme des Gekreuzigten in der ungefähr zeitgleich zu *The Night of the Hunter* begonnenen Don-Camillo-Filmserie, oder auch wie eine Stimme, mit welcher der Prediger nachträglich selbst artikuliert, was in seiner monologisch erklingenden Zwiesprache mit dem Herrn im Himmel nicht zu hören war): Diese Attribute machen den Prediger zum Zitat, zur Übersetzung der von Lillian Gish gespielten himmlischen Erzählerin / Predigerin, deren »Brustbild« (umflort von abgetrennten Engelskinderköpfen) und Bibelexegese den Film eingeleitet hat. Und diese wiederum ist ihrerseits Zitat des allwissenden Buches wie auch der Kinogeschichte sowie, als Instanz des Überblicks und der narrativen Rahmung, eine Übersetzung des filmischen Äußerungsprozesses selbst.

Und Ben? Der scheint ganz im Versuch aufzugehen, den Unfug sozialer Unordnung und umherirrender Kinder zu beseitigen, die Verstellung des Predigers zu berichtigen, den Kopf in der Bodenhaftung eines Körpers zu »territorialisieren« und das vielsagende Gestammel zum Schweigen zu bringen, weshalb er in Minute 10 und 11 dem Prediger nichts mehr sagt und das Sprechloch in seinem Kopf mit einem Socken verschließt, bevor er, als die um so viel langweiligere Vaterfigur des Films, sich aus diesem verabschiedet. Anderseits: Kann ein zweifacher Mörder tatsächlich bloß die in jedem Sinn »nichtssagende« Kontrastfigur zur glamourösen Psychose des Predigers abgeben, also einfach nur der nette, kinderliebe Daddy sein, dessen Abwesenheit den Kleinen so viel Ungemach bringt?

Beugen wir uns noch einmal jenem Willen zum Wissen, der Symptombildungen, selbstverräterische nichtintentionale Handlungen und Zufallsäußerungen interpretiert, wie sie über diese Filmstory verstreut sind – vom Versprecher des Sohnes gegenüber dem Stiefvater über die durchschaubaren Gesten der Heuchler*innen bis zum Messer in der HATE-Hand, das dem Prediger aus der Hose springt. (An dieser Stelle müsste ich mir einen Socken in den Mund stopfen, um zu verschweigen, dass ich 1986 als juveniler Fan sowohl von *The Night of the Hunter* als auch von Nick Cave – Ersteres bin ich noch heute – im Backstage-Raum des Linzer Posthofs, nach dem erstem Gastspiel der Bad Seeds in Österreich, Herrn Cave fragte, ob er *The Night of the Hunter* kenne, worauf der erklärte, dieser Film habe ihn dazu bewegt, sich LOVE und HATE zwischen die Fingerknöchel zu ritzen, und mir die schon fast verheilten Buchstabennarben auf seinen Handrücken zeigte.) Wenn wir die Ökonomie einer Reinvestition von Bedeutungsüberschüssen in die filmische Sinnmehrwertbildung konsequent betreiben – und an der Nick-Cave-Anekdote weniger das Macho-Pathos der Authentisierung als vielmehr die mediale Kontaminationslogik des verkörperten Buchstabens beherzigen –, dann ist auch Ben nicht das Lercherl, das er im Vergleich zum Prediger zu sein scheint. Dies nicht nur,

weil er sich bald genüsslich lächelnd seinen Socken in den Mund stopft (wie auch immer wir diese Symptomhandlung bewerten wollen), sondern auch, weil er von Peter Graves gespielt wird. Ihn, der just das Wort für »Gräber« an die Stelle seines bürgerlichen Nachnamens Aurness setzte, kennen wir vielleicht aus einem anderen schwarzweißen Gefängnisdialog, in dem sein Mund verschlossen wird, um einen Selbstverrat zu verhindern (in Billy Wilders *Stalag 17* spielte er 1953 den deutschen Verräter unter den US-Kriegsgefangenen). Vor allem aber ist Peter Graves uns vertraut als weißhaariger Meister der Vieldeutigkeit, Entschlüsselung und Verstellung in der TV-Serie *Mission: Impossible* (*Kobra, übernehmen Sie*, 1966–1973) und als Captain Clarence Oveur, der pädophile Pilot aus *Airplane!* (1980), der einen kleinen Besucher im Cockpit fragt, ob er schon einmal einen erwachsenen Mann nackt gesehen habe, und generell am heillosen Unfug der mehrdeutigen Worte und verstellten Zitate teilnimmt: »We have clearence, Clarence!« – »Roger, Roger! What's our vector, Victor?«

~

Le Trou

Frankreich 1960, Jacques Becker

Fünf Häftlinge wollen aus einer Gefängniszelle ausbrechen. Zwei schieben einen Stapel Kartons zur Seite; einer hebt die gerade noch verdeckten Parkettbretter aus ihrer Fassung, kehrt den Staub darunter weg. Kniend bearbeitet er mit einer Stahlstange, die eben noch Teil der Zellenpritsche war,

die kleine Bodenstelle, während drei Zellengenossen besorgt zusehen. Erste vorsichtige Schläge kratzen den Estrich nur. Kurze Debatte: Man muss stärker hämmern; das wird dann auch lauter. Der fünfte Mann, der durch ein improvisiertes Spiegelperiskop am Zellentürguckloch die Wachen im Korridor beobachtet, kann es kaum glauben: Das Hämmern ist so laut, dass es den vorbeigehenden Wachen offenbar unverdächtig erscheint. Es folgen dreieinhalb Minuten Nahaufnahme, unterbrochen nur durch Schwenks auf die Weitergabe des Stahls unter drei Insassen, in denen sich die Bodenstelle unter brutalen Schlägen in Estrichsplitter, Ziegeltrümmer und Schüttungsmasse auflöst. Es entsteht ein Loch.

Auf Wienerisch hieße es *Häfen*: das Gefängnis als Topf, als Behälter zum darin Festsitzen. Bedeutungsgleich titelt Jacques Beckers französischer Ausbrecherfilm *Le Trou (Das Loch)* aus dem Jahr 1960. Das Loch ist ein Pariser Knast, in dem vier harte Burschen und ein in ihre Zelle verlegter junger Angeklagter auf ihre Urteile warten – vielmehr nicht warten (manchen von ihnen droht die Todesstrafe). Sie graben ein Loch aus dem Loch heraus, bauen sich tagelang schuftend, in komplexer, oft wortloser Organisation, versteckte Durchgänge und Schlupflöcher: vom Loch im Zellenboden über Keller, Wartungskorridor und Tunnel zu einem Gully ins Freie.

Wie es ausgeht, wer rausgeht (oder nicht), sei nicht gespoilert. Entscheidend ist aber ohnehin, dass das Loch kein Außerhalb zulässt: Das Loch wird kategorisch, so allumfassend wie sinnstiftend. Es ist, was die fünf ganz umgibt: ihr Milieu. Deutlich wird das im Vergleich. Mit *Le Trou* endet die Regielaufbahn von Jacques Becker (er starb kurz vor dem Kinostart); zu deren

Höhepunkten zählt der Gangsterkrimi *Touchez pas au grisbi* (*Wenn es Nacht wird in Paris*, 1954). In diesem Klassiker wird zwar viel getrickst und geschossen, aber Gangsterleben heißt da vor allem Milieu, und Milieu heißt Einrichtung in Raum- und Objektarrangements des Wohnens und (*on est en France!*) Essens, wobei sich Bürgerlich-Behagliches und Improvisation die Waage halten. Milieu ist, lange vor Scorseses kochenden Mafiosi, das allabendliche Häferlgucken in der Küche des bei Gangstern beliebten Traditionsgasthauses; es ist die Nacht, die Jean Gabin mit seinem besten Kumpel *in crime* in seiner möbliert bereitstehenden Fluchtwohnung verbringt, wo zur Gänsepastete nur Cracker zur Hand sind, dafür aber Gästezahnbürste und Zweitpyjama.

Sechs Jahre später ist das Milieu ganz Loch. Auch in *Le Trou* werden (per Fresspaket zugesandte) Leckerbissen brüderlich geteilt; man sitzt in Trainingshose und Schlapfen auf dem Matratzenboden, zwischen Bergen von Kartons, die die fünf zu Schachteln falten. Der Häftlingsarbeitseifer ist nur Vorwand; der Kartonstapel dient dazu, das Loch zu verdecken. Stapel weg, Mann ins Loch (zum Weiterwühlen im Tunnel), Stapel wieder drauf: Das Ritual durchzieht den Film.

Den Gangstern von *Touchez pas au grisbi*, ihrer forcierten *Lässigkeit* (in Wahrheit abgemessene Effizienz) und ihren wortkargen Handlungen (später zum Philosophenhabitus ausgebaut in Krimis von Jean-Pierre Melville), eigne, so Roland Barthes in seinen *Mythologies*, eine Haltung, bei der jede Geste ganz *geschehenmachende* Aktion ist, ohne Dazwischentreten von Sprache (gemeint ist Reden wie auch Re-

präsentation). Lässig ohne Lógos – ein quasigöttliches Vermögen, wie Barthes meint; aber verausgabt an Dingen wie Gästezahnbürsten, also weniger olympisch als aufgehend in einem Milieu-Verkehr, der etwas Kleinbürgerliches und zugleich Gemütlich-Homoerotisches hat: Milieu und Loch als umfassendes Daheim. In *Le Trou* regiert statt Gabin'schem Patriarchen-Style in Zwirn und Seide das Rumknotzen im Dauerpyjama auf dem Boden (dahinter verbirgt sich das heimliche Kriechen im Mauerwerk). *Touchez pas – Nicht anfassen!* gilt als übertretene Maxime auch hier, nicht fürs *grisbi* (Beute), sondern füreinander: *Finger weg* von Frauen – und Männern, sagt einer der Knackis jovial zu zwei Mithäftlingen, denen der Lazarettarzt eine Syphilis attestiert.

Die für einen Mainstreamfilm um 1960 bemerkenswerte Relaxtheit, mit der *Le Trou* eine fürsorgliche, auch sanfte Homosozietät als Pragmatik (nicht als Schwulst) ins Bild setzt, hat allerdings Grenzen: Die Haltung der Story zur Männlichkeit ist doch quasi antiqueer und antiquiert. Das zeigt vor allem die Denunzierung der Figur des jungen Zellengenossen, der sein gutes Aussehen, seine zarten Manieren, sein Reden-Können beim Schleimen vor dem Anstaltsdirektor einsetzt; seine Art, sich produktiv zu machen, wird von der Story quer gestellt zum Raum- und Körper-Wissen der vier toughen, vorwiegend grobvisagigen, massiv gebauten Typen um ihn (darunter Ex-Knacki Jean Keraudy in seiner einzigen Hauptrolle). Das Gangster-Ethos von Loyalität und Im-Milieu-Sein, das mit diesem und anderen Filmen von Drehbuchautor José Giovanni assoziiert ist,

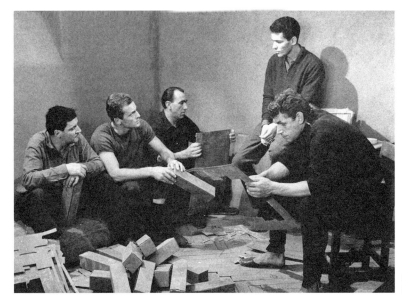

Le Trou
(1960, Jacques Becker)

bekommt eine werkhistorische Delle, wenn wir es lebensgeschichtlich zurückverfolgen zu Giovannis oft erwähnter Zuchthausherkunft, die er in *Le Trou* autobiografisch romantisierte: Elf Jahre Haft erhielt er 1946 nicht für Cognacschmuggel o. Ä., sondern für Umtriebe in faschistischen Milizen und Morde an Opfern des NS- und Vichy-Regimes während und kurz nach der deutschen Okkupation Frankreichs.

Besser also, eine von Fascho-Männerbündelei kompromittierte Gangsterehre aufzulösen, und zwar ins Loch und ins Lochen – wie es der Film denn auch tut. Alles hantiert kundig am Material: Wärter stochern und schneiden kontrollierend in Pasteten aus Fresspaketen; dagegen die Anti-, vielmehr Gegen-Kontrolle der Häfenbrüder, die Objekte zu virtuosen Improv-Skulpturen verbinden: Flasche und Schutt zur Sanduhr (um rechtzeitig zurück in der Zelle zu sein);

Zahnbürste und Spiegelscherbe zum Zellentürgucklochperiskop auf den Gang; die eigenen Körper zur Versteckakrobatik hinter einer Säule; Kartons, Kleidung und Schnüre zu liegenden Dummies, die beim Abendappell per fernsteuerbarem Wackeln voll belegte Zellenbetten vortäuschen. Man mag diese klaustrophobe Kreativität als *lässig* verstehen und als Vorformen von Affektarbeitskulturen der späteren Sixties; oder aber als Momente der Lochung von Maskulinität, ihres Handelns, ihrer Geschichtszeit – etwa in dem Zeitloch, in das die Durchbruchplansequenz uns stürzt, oder in der grandios löchernden Frage, die Knacki Michel Constantin (Krimi-Ikone, großer Mann mit großen Ohren) grinsend dem schönen Schnösel stellt: ob seine Freundin ihm nach dem *Bumsen* (Synchrondeutsch 1960) die Mitesser ausdrückt. (Auch davon bleibt ein Loch.)

Rosemary's Baby

USA 1968, Roman Polanski

Rosemary, eine junge kurzhaarige Frau im Nacht-mantel, Küchenmesser in der Hand, betritt eine dunk-le Wohnung. Sie sieht ein Gemälde mit brennender Kirche an der Wand, dann einen Abstellraum, darin Gästeklo, Putzkübel, Besen, Staubtücher. Weiter ins helle Wohnzimmer: vorwiegend ältere Leute in Klein-bürger-Festkleidung, versammelt um eine schwarze Baby-Wiege mit umgedrehtem Kruzifix als Spiel-behang. Rosemarys Erscheinen verstört die leicht schrullige Runde; der Anblick des (unsichtbar blei-benden) Babys in der Wiege entsetzt Rosemary: »What have you done to his eyes?« – »He has his father's eyes«, sagt der Anführer der Runde: Satan sei sein Vater; das Baby namens Adrian werde die Welt regieren. Man ruft »Hail Satan! Hail Adrian!« und Rosemarys verzweifeltes Gesicht überblendet kurz in eine gelbäugige Fratze. Der Anführer redet Rosemary zu, ihrem Baby eine Mutter zu sein. Sie weint; ein Japaner grinst, knipst. Ihr Ehemann ver-sucht eine Rechtfertigung: »We're getting so much in return, Ro.« Sie spuckt ihn an. Sie bekommt eine Tasse Tee. »Aren't you his mother?,« fragt der An-führer. Sie willigt ein, das in der Wiege schreiende Baby zu schaukeln. Rosemary schaut in mütterlicher Rührung, unter den ergriffenen Blicken der Versamm-lung. Ein Wiegenlied leitet den Abspann ein.

Ending by surrendering: Es endet im Aufgeben, Sich-Fügen. Das gilt für *Rosemary's Baby* wie auch für Roman Polanskis andere zitierfreudige Paranoiathriller-Klassiker, die unbehagliches Eingerichtet-Sein in urbanen Räumen und un-durchschaubaren Machtverhältnissen beschwö-ren. Am Ende von *Chinatown* (1974) muss Jack Nicholson als Detektiv, Verkörperung des *Can-do*-Ethos, einsehen, dass er gegen die konspira-tive Bodenspekulation eines sich obszön *alles* nehmenden Stadtpatriarchen nichts tun kann: »Forget it, Jake, it's Chinatown!« Am Ende von *Le Locataire* (*Der Mieter*, 1976) macht die Titelfigur (gespielt von Polanski) der verschworenen Haus-gemeinschaft die Freude, sich auszulöschen und ihren Platz im Bett und Bandagenkorsett einer Frau im Koma einzunehmen. Jedes Mal ist die Hauptfigur umringt von einer gaffenden Gruppe in Weitwinkeloptik – so auch Rosemary, als sie ihren Platz an (nicht in) einem Bett einnimmt, an der Wiege ihres und Satans Sohnes, und in einer Mutterrolle, die sich nun als gänzlich aufgezwungen erweist. Das »Aren't you his mother?« von Satanist Steven Marcato klingt wie »Forget it, Jake«: Füg dich an deinen Platz.

Das Tolle an *Rosemary's Baby* ist: Das Aus-malen finalen Erlahmens von Widerstandsgeist im Konformismus greift nicht wie in *Chinatown* auf ein orientalisierendes Vergleichsbild von Subordination (als Ab-Grund von Kaliforniens sonnigem Pragmatismus) zurück; es kehrt nicht wie *Der Mieter* die Dämonie an der Spießerge-meinschaft hervor, sondern verfährt umge-kehrt. Zwar blitzt auch da Orientalismus auf – grinsender Japaner mit Fotoapparat, ein Asien-Stereotyp der Nachkriegsjahrzehnte –, aber der Akzent liegt auf einem Klassenhabitus: Was sich hier zum Satanismus versammelt, sind Kleinbürger*innen, mit muffig dekorierter Wohnung, leerem Geplauder, öden Routinen; zur Filmmitte feiert der Teufelsanbetungs-verein Silvester, den Anbruch von 1966, »The year One!«, mit Hütchen und Krönchen, wie

Rosemary's Baby
(1968, Roman Polanski)

ein Wirtschaftswunderfirmenfest mit Heinz Erhardt. Das geht bis ins Detail: In der Wohnung der Castevets/Marcatos sieht Rosemary erst das Kitschgemälde mit brennender Kirche, dann daneben das Besenkammerl mit den Putzutensilien; als sie ihr Messer fallen lässt, sodass es wippend im Wohnzimmerholzboden steckt, zieht die den ganzen Film über g'schaftige Minnie Castevet es heraus und fährt in besorgter Kleinbürgergeste (Putzfimmel-Pathosformel) mit dem Finger über die unschöne Schadstelle im Siegellack und Holz.

So totalisiert sich das Polanski-typische Bild konspirativer Unentrinnbarkeit (siehe auch *Frantic, The Ghost Writer* oder den undurchsichtigen Nazi-Mordplan in *The Pianist*): Die alles einwebende Macht geht nicht vom Satanismus aus, sondern vom Spießertum; nicht einmal die Wiedergeburt Satans kann diesen Habitus über-

schreiten. Kreise schließen sich – nicht so motivisch markant wie bei der Wiederkehr von/ nach Chinatown oder des Mieters Zeitschleife im Koma-Bett, aber doch: Ein Fortpflanzungsritual mit Blitz-Überblendung von Teufelsaugen wiederholt sich (erstmals gezeigt im *spooky* Nicht-Traum vom Sex mit Satan), der Zyklus der Familientradition geht weiter; es wird weitergegeben – von alten (Zieh-)Müttern an junge, von Steven Marcato an Baby Adrian, das den Vornamen des alten Marcato trägt.

Aber ist hier alles Zyklus? Ist alles Verfallenheit an naturhafte Zeit – ultimativ verkörpert in der zunehmend als Opfer erlebten Schwangerschaft und der (in Hollywood 1968 ungewöhnlichen) Thematisierung des Menstruationszyklus? Wie kommt eine andere »Prägnanz« ins Spiel – zumal Geschichte, Anknüpfung im Diskontinuierlichen? Zum einen über die Auflö-

sung von Stammbaum und (Gender-)Identität in Schrift, am deutlichsten in der Scrabble-Szene, als Rosemary den Satanistensohn *Steven Marcato* als ihren Nachbarn *Roman Castevet* entziffert: eine Fusion zwischen dem Nachnamen des Hauptdarstellers (Cassavetes) und dem Vornamen des Regisseurs (Ro-Man), der sich seinerseits in Ro(se)Ma(ry), kurz *Ro*, projiziert (und Jahre später in seine Vor-Mieterin). Unheimliche Parallelen zum Ritualmord an Polanskis hochschwangerer Frau, der Schauspielerin Sharon Tate, durch die hippie-satanistische Manson-Sekte im Jahr nach *Rosemary's Baby* bieten weiteren historischen Konnex: zu Bild-Zeichen-Übersetzungen der Sozialgeschichte einer Gegenkultur, die ins Destruktiv-Psychotische kippt.

Hippie-Liebe gegen Satanismus-Gewalt: Die Konstellation ist in *Rosemary's Baby* präfiguriert. Ein Making-of präsentierte den Film 1968 als das Werden eines Love-Babys aus der spirituellen Kooperation von *Mia and Roman* – dem langhaarigen, kiffenden Regisseur, der Hippies lobt, und Mia Farrow, die während des Filmdrehs Indien bereiste, sich vom Patriarchen-Gatten Frank Sinatra trennte, Blümchen malte und im Interview über Roman sagt: »We groove together.« Aber: Wer hier den Blumenkindern ans Eingemachte geht, das sind eben nicht Teufelsziehteltern; die sind ja selbst nur satanisch verkleidete Spießer. Und: Die kulturellen Folgen von Hippie-Lifestyle gehen bereits im Kleinbürgertum auf. Der Film zeigt dies in all dem gesundheitsbesorgten Reden von Zen-Diät und frischem Kräutersaft aus dem Wohnungsherbarium statt künstlicher Pillen; oder im Habitus

des Ehemanns, der immer kreativkarrieregeiler und autoritärer wird und doch sein poppiges Reden und bubenhaftes Grinsen beibehält. Insofern ist der Film über die Geburt von Satans Sohn auch ein Stück Diagnostik der Urgeschichte einer selbstgärtnernden Hipness und Streber-Boheme, hinter deren dünnen Wänden ein antifeministisches Neobiedermeier seine Lieder singt.

~

Das Geheimnis der schwarzen Handschuhe
Italien/BRD 1970, Dario Argento

Abends in Rom. Zufällig schaut der Held auf der Straße durch die Glasfassade einer Skulpturengalerie. Dort – eine Bluttat: eine Frau im weißen Anzug, eine schwarz gekleidete Gestalt, ein Messer, die Frau bleibt zurück, fällt mit Bauchwunde hin, die Hände ausgestreckt zum Zeugen, der auf die Glasfassade zuläuft (und dabei noch von einem Auto gestreift wird). Er kann nicht hinein: Die Glastür ist verschlossen. Die Frau kriecht Richtung Tür, zieht eine Blutspur zwischen totemartigen Skulpturen, reckt die Hände. Hinter dem Helden, der verzweifelt helfen will, schließt sich eine zweite Glastür; er ist nun im transparenten Eingangsbereich der Galerie gefangen. Und weil dieser Raum schalldicht ist, wirkt der Held bei seinen händeringenden Zurufen an die Frau (die aber ohnmächtig wird) und an einen begriffsstutzigen Passanten wie ein Pantomime. Er wartet auf die Polizei, geht in seinem Glaskäfig auf und ab, die Hände in der Hose. Es dauert. Er setzt sich erst einmal auf den Boden. Da sitzt er zwischen zwei Glasscheiben, kann nicht weg und nix tun.

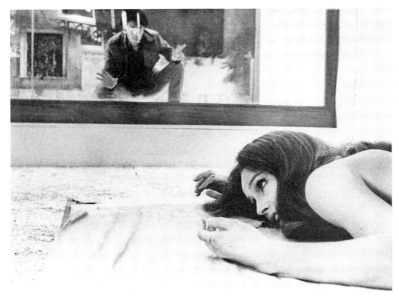

Das Geheimnis der schwarzen Handschuhe (1970, Dario Argento)

Dario Argentos Regiedebüt *L'uccello dalle piume di cristallo/Das Geheimnis der schwarzen Handschuhe*: So wie sein Held ist heute auch der Film, an dessen Beginn (Minute 3) die Szene liegt, fixiert, zwischen zwei Trennscheiben, zwischen zwei Rahmungen, die der Verehrung dienen.

Die eine ist das laufende Giallo-Revival, das Faible für italienische Mordserienschocker der Spätsechziger/Frühsiebziger mit ihren Psycho- &-Prog-Rock-Scores, ihren bizarren Windungen der Plots und Täter*innenseelen. (*Giallo* für Gelb stammt, wie bei Film *Noir*, von der Coverfarbe krasser Krimiromane.) Wie eine Glasscheibe trennt die Retro-Cinephilie den *Uccello/Handschuhe*-Film ab, nämlich von historischen, z. B. genderpolitischen, Kontexten – und verspricht dabei Durchblick: Expertise im Reich gehobenen Konsums.

Die andere Scheibe ist die Optik, die vorgibt, diesen Film, diese Szene, im Deutungsrahmen von Argentos Hang zur Kunst zu sehen. Das Festsitzen im Grenzbereich der Galerie (das im Showdown widerhallt: Held eingeklemmt unter stacheliger Granitplastik), *face to face* mit der Frau, die zwischen Skulpturen blutend erstarrt – das wäre demnach Auftakt einer Karriere in Sachen Künste, die sich ineinander abbilden: Hier kulminiert ein Filmstil in Szenen, die das Morden als ultimative Kreativität feiern, welche ihrerseits künstlerische Raumdesigns und -installationen hinterlässt. Argentos Filme sind gefüllt mit Literaten, Musikern, Gemälde-Obsessionen und Opern-Settings; Szenen in *Profondo rosso*, *Suspiria* oder *Tenebre* lassen malträtierte Körper in perfiden Arrangements als – oder gehäftet an – Skulpturen bzw. Malerei erscheinen.

Kurz: die Mutter aller Gialli (wenn auch keineswegs der erste) als Argentos Aufbruch in den Film als Mordskunst. So stellt es sich dar. Dagegen ließe sich die ganz *triviale* Herkunft des Films einwenden, die weder in der Kunst noch im (heute) Kultfähigen liegt, sondern bei Blacky Fuchsberger, im Edgar-Wallace-Zyklus der Rialto Film ab 1959. Dazu produzierte Artur Brauners CCC Film ab 1962 die Konkurrenzware – basierend auf Romanen von Sohnemann *Bryan* Edgar Wallace. Ende der Sechziger übersiedelten die Bryan-Edgar-Filme aus Sohos Schwarzweiß ins bunte Italien. Einer von ihnen ist die westdeutsch-italienische Koproduktion *Uccello/Handschuhe*. »Hallo! Hier spricht – Dario Argento!«

Also alles konventionell. Aber solche Demystifizierung verfehlt wie immer den Sinn, der sich hier doch anders als bei anderen Wallace-Gialli jener Zeit gestaltet. So bringt vor allem die Glasscheiben-festsitzen-Szene etwas auf den Punkt, das dem Kino, seiner Logik und Geschichtlichkeit, wesentlich ist. Da ist *Delay* im Spiel.

Erstens heißt Delay: Bewegung wird gehemmt. Der Held, reglos traumatisiert vom Anblick der in ihrem Blut kriechenden Frau, ist eine Kino-Ikone. Kino heißt: sitzend nichts tun und dabei nicht wegschauen können; passives Verhältnis zu einer uns bewegenden Welt (sofern wir Filme nicht per Tastatur steuern). Argentos Film ist als Horror-Thriller ein Nicht-Action-film; und er ist ein *Procedural*-Krimi jener Art, die – wie später Finchers *Zodiac* – eher die Abdrift ins Abgründige des Ermittlungsgangs zeigt als den Triumphzug von Recht und Wissen.

Der lockenköpfige Held, ein US-Schriftsteller in Rom (gespielt vom Italo-Amerikaner Tony Musante, 1968 grandios als clownesker Revolutionär bzw. revolutionärer Clown in Sergio Corbuccis *Il mercenario*), wird von dem, was er sieht, mehr heimgesucht, als dass er es durchdenkt. Ständig flasht ihm der Anblick in der Galerie durch den Kopf, bis ihm dämmert, dass er das Gesehene *andersrum* lesen muss (eine immer wieder tolle Trope in Argento-Filmen): Wer ist Aggressor, wer Opfer? Wer ist aktiv, wer passiv? Wo endet das tote Ding, beginnt das lebende Bild? Im Aufschub zwischen Wahrnehmen und Erkennen verläuft eine Umdeutung: Auch das ist Delay.

Im Rückblick zeigt es sich anders (Mindgame-Film, eh klar) – nämlich als Wartezone für den Warenfetisch. Der italienische Titel bezieht sich auf einen als Indiz fungierenden raren Vogel mit »Kristallfedern« im Zoo, der deutsche Titel meint die Killer-Handschuhe, die schon im Eröffnungsbild behutsam Fotos und schöne Klingen befummeln. Im Duo erweisen sie sich als sinnfällig: Was Argentos Film 1970 nahelegte, das war gar nicht so sehr, dass das Kino in der Kunst der Skulptur (und vice versa) gegenwärtig ist. Eher scheint er eine Zukunft visioniert zu haben, in der das Kino heute aufgeht (mit den Kreativkillern im Serienmörderfilm der 1990er, die wie Ausstellungsmacherinnen und Archivare agieren, als historischem Bindeglied), nämlich das Regime der Sammlung und des Samthandschuhs, des kuratorischen Hantierens an Reliquien und Preziosen hinter Glas. Und der zuvor jahrzehntelang dominante *homme ordinaire du cinéma*, der bur-

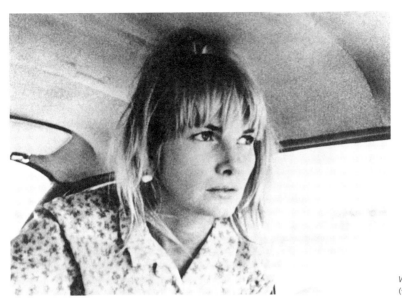

schikose Tat- und Bewegungsmensch, sitzt da
und kann nix tun, weil er unversehens selbst
schon in der Vitrine ist.

~

Wanda
USA 1970, Barbara Loden

*Eben hat ihr der Ex-Chef gesagt, sie sei zu langsam,
um wieder in der Näherei zu arbeiten. Nun bestellt
Wanda vormittags in einer Bar ein Bier; ein Hand-
lungsreisender zahlt es ihr. Sie trägt Jeans und
Lockenwickler. Als sie im Motelbett nackt aufwacht,
ist ihr Haar offen; der Reisende schleicht raus, sie
zieht sich im Nachlaufen an, steigt zu ihm ins Auto.
Eine Eisbude am Stadtrand. Das Auto lässt sie zu-
rück. Wanda kauft sich ein Eis, geht, nun mit Haar-
palme, durch eine Mall, betrachtet Kleiderpuppen*

*mit teuren Klamotten. Wieder Zeitsprung: die
Weiße um die dreißig auf einer Straße mit Schau-
fensterschrift in Spanisch – Joyeria Discoteca. Und
ein Filmplakat – El Golfo. Kids auf der Straße,
Wanda geht ins Ladenkino, die Filme dort sind
hispanic. Wandas Haar leuchtet im Dunkel vor der
Leinwand, auf der ein fescher Sänger eine Pop-
ballade schmachtet: Ave Maria. Wanda wacht
auf. Film aus, Kino leer, Geldbörse weg. War eh nix
drin.*

Wanda ist ein US-Roadmovie von 1970. Also
ist das Auto im Spiel; allerdings – obwohl viel
gefahren wird – primär das der Autobiografie.
Wanda ist der einzige Film, den Barbara Loden
inszeniert hat; sie hat ihn auch geschrieben und
die Hauptrolle gespielt.

Ohne viel Grund oder Drama verlässt Wanda
Goranski Mann und Kinder in einem Kohle-
revier in Pennsylvania, geht einfach so los, mit

ihrer Handtasche, Lockenwickler auf dem Kopf. Sie driftet durch Alltagsorte, unsicher, ziellos, erspielt sich kleine Frei- und Machträume vorübergehenden Könnens, Platz-Greifens, Genießens (Bier, Eis, One-Night-Stand), der Anerkennung, selbstgewählten Zugehörigkeit. Sie tut das später an der Seite eines Kleinkriminellen, den sie *Mister* Dennis nennt. Er ist älter als sie, ein Kontrollfreak mit Kopfweh.

Barbara Loden kam aus ländlichem *white-trash*-Milieu mit sechzehn nach New York, war Pin-up und Tänzerin, spielte am Broadway Hauptrollen und Nebenrollen in zwei Filmen von Elia Kazan, festgelegt auf ihr sexy Image. Als sie *Wanda* drehte, war sie Kazans Frau, Mutter zweier Kinder. Die Anerkennung für ihren Film in Europa (Filmkritikpreis in Venedig, Aufmerksamkeit in Cannes, später auf Indie-Festivals; in den USA kam er kaum ins Kino) und die daraus resultierende Unabhängigkeit von ihrem älteren Meisterregisseur-Ehemann: Kazan nahm ihr das übel. 1980 starb Loden mit 48 an Brustkrebs. Zu Wandas Wahlverwandten seither zählen Agnès Vardas *Sans toit ni loi (Vogelfrei)* und Momente bei John Cassavetes, Jessica Hausner, den Dardennes, Kelly Reichardt oder in *Under the Skin* (Sich-fremd-Fühlen vor Kleiderpuppen im Mall-Alltag).

Hausfrauen im Abhauen, Roadmovie-Autobiografie – basierend aber auf einer Wanda Goranski, die wegen Beihilfe zum Raub verknackt worden war; Loden hatte das in der Zeitung gelesen. Lodens Leben als Wandas Wirklichkeit ergibt etwas Universalisierbares, gerade im Bestehen auf *diesen* Räumen, Milieus, Situationen, *dieser* gegenderten Erfahrung als weibliches

weißes Nichts im Leistungspatriarchat, auf *diesen* Bildern, die aus dem Nichts alles machen, gedreht um fast kein Geld auf 16mm ohne Kunstlicht und Stativ, nicht um rohen Stil zu demonstrieren, sondern im Blick auf etwas Lebendigkeit in Beschädigung, aus der doch ein Können auftauchen kann.

Autobiografie im Medium der Materialität sozialer, dinglicher Konstellationen heißt auch: Schreiben, Umschreiben, von (Nicht-)Leben. Der Name / Titel Wanda ist mehrsinnig (lange vor der Buberlband aus Wien): Im Roadmovie spricht er vom Wandern; *wonder* lässt er anklingen. Aber nicht als große Wandlung, wie in vielen Roadmovies und Autobiografien: Weder Wandlung zeigt *Wanda* noch allzu viel Handlung, dafür *Halden* als kategorischen Raumtyp, in Zooms verflacht, die Figuren fast verschluckt im Grau und im Gewusel von Off-Sounds und -Stimmen im Ton. Und in der langen Mitte Wandas Paar-Sein mit Mr. Dennis, der immer leidet und grummelt; sie hängt sich an ihn, nötigt ihm ab, sie zur Gefährtin und Geliebten zu machen. Er will, dass sie beim Bankraub mittut; am Vorabend soll sie den Aktionsplan auswendig aufsagen und muss vor Aufregung dauernd zum Kotzen aufs Klo; im Fluchtauto wird sie von einem Cop kontrolliert, den sie nach dem Weg zur Bank fragen muss; dort spielt Mr. Dennis eine Rolle, die ihm zu groß ist.

Loden nannte *Wanda* einen »Anti-*Bonnie & Clyde*«. Rebellionsromantische New-Hollywood-Roadmovies bieten Outsider, die ihre Exzentrik auskosten, poetisieren, beklagen. Anders *Wanda*: Die Bilder, vor denen sie und Mr. Dennis driften, sind nicht hassgeliebte Klischees der US-

Geschichte und Medienkultur; fast programmatisch ist es ein *Latino*-Kino, in dem Wanda einschläft; das »Ave Maria« aus dem dort gezeigten Film hallt nach im Tonbandchor eines katholischen Volksglauben-Heiligenparks, wo Mr. Dennis' alter Vater seinem Endvierziger-Sohn zuredet, sich einen Job zu suchen.

Heilige heilen nichts; das Wunderhafte an Wanda liegt auch nicht im Aktionsausbruch oder dessen Kehrseite, dem breitspurig desillusionierten *Pathos des Scheiterns*, das Thomas Elsaesser 1975 dem New Hollywood attestierte. Das Wunder liegt im Wunderlichen der mitunter aufblitzenden Comedy und in Momenten von Lebendigkeit. *Wanda* ist keine Bartleby-Etüde der Erstarrung im Nicht-Wollen, sondern bietet (wenn schon zwischen Wanda und den Nicht-Weißen nichts entsteht) unserem Wahrnehmen ein Bündnis an: Wir bekommen Halt im Bild, im Spiel der nichtfixierten, murmelnden Körper, im Tausch für Aufmerksamkeit – worauf? Auf Momente, die Bérénice Reynaud (in ihrem deleuzo-lacanianischen Text »For Wanda«; steht online) so beschreibt: »Wanda ist zombiehaft oder trotzig, aber alles andere als passiv.« Sturheit im Nicht-Leben, Spielräume im Untoten, unabhängig im Abhängen; Wunder über Wunder.

~

The Satanic Rites of Dracula
GB 1973, Alan Gibson

London. Nacht. Schwenk hinunter, über die Stahlbetonglasfassade des Hochhauses der D. D. Denham Group of Companies. Ein eleganter Herr geht durch die Drehtür in die Lobby zum Security-Desk. Er will zum Chef. Geht nicht: »No one sees Mr. Denham.« Close-up: Videokamera an der Wand. Der Herr nennt seinen Namen; da kommt ein Anruf: Mr. Van Helsing darf rauf in Denhams Privatwohnung. Dort sitzt eine Silhouette im Gegenlicht einer Schreibtischlampe und erklärt Van Helsing mit osteuropäischem Akzent rechte Politik und ihre Mittel: »There is a group of us who are determined that the decadence of the present day can and will be halted. A new political regime is planned. To lend weight to one's argument amidst the rush and whirl of humanity it is necessary to be persuasive. There are a few vague rituals: a little occultism, a touch of mysticism, nothing more.« Van Helsing entgegnet, was Denham mache, sei eher vampirism *– und legt heimlich eine Bibel unter die Akten auf dem Schreibtisch. Als Denham auf den Tisch haut und sich dabei die Hand verbrennt, ist der Professor überzeugt: »You are* Count Dracula!*«*

Wer ist Dracula? 1973, in diesem letzten Film mit Christopher Lee & Peter Cushing als Blutsaugerfürst und Vampirjäger, Traumpaar der britischen Hammer Film Productions, sollte es doch klar werden. Oder wird hier eher die Vielfalt dessen ausgereizt, was ein Chef-Vampir sein kann? Geht das Spiel der Wandlungen endlos weiter? Oder kommen einige seiner Wendungen an (zeitweilige) Endungen?

Wie zeigt es die Szene aus *The Satanic Rites*

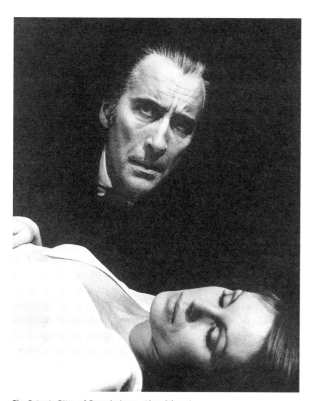

The Satanic Rites of Dracula (1973, Alan Gibson)

of Dracula? Der Film ist Direktnachfolger von *Dracula A.D. 1972*; die Zentrale der D.D.Denham Group steht auf dem Kirchengrundstück, auf dem Dracula im Vorgängerfilm zu Staub wurde. Im London von 1973 ist Dracula einer, der Altbauten und Baugründe in Bürohäuser verwandelt: ein Developer (ein D mehr), mehr Entwickler als Verwandler. So schließt sich eine Tradition: Der Dracula aus Bram Stokers Feder, auch jener der Verfilmungen von Tod Browning (*Dracula*, 1931) und F.W. Murnau (1922, als

Nosferatu), ließ einen Jung-Makler aus dem merkantilen Westen nach Rumänien kommen, um Land zu erwerben – Carfax Abbey in London bzw. im »Wisborg« von *Nosferatu* ein Stück Land, das »schön öd« sei. 1973 hat Dracula Grund in London und »Großes vor«, wie »der Investor« im so betitelten Song der Goldenen Zitronen.

Apropos golden: Lee drehte nach dem *Satanic-Rites*-Flop keine Hammer-Filme mehr; 1974 spielte er den Schurken im Bond-Film *The Man with the Golden Gun*. Zeitgleich stellte die Hongkong-britische Koproduktion *The Legend of the 7 Golden Vampires*, einer der letzten Hammer-Releases, Cushing als Van Helsing und einen anderen Dracula-Mimen in den Genre-Rahmen eines Eastern (wo ein anderer Lee als untoter Fürst galt). Dieser Film (der Pate der heutigen Unsitte, dass Vampire kickboxen?) ist Höhepunkt der verzweifelten Suche nach Formeln zur Revalorisierung des entwerteten Motivkapitals von Hammer (eben *gothic horror* à la Dracula). Das zeigt auch das Cross-over von *Satanic Rites*: Der Film handelt von bizarren Kooperationen zwecks Machterhalt von Traditionseliten; sein deutscher Synchrontitel *Dracula braucht frisches Blut* legt es umso näher, ihn als Allegorie seiner eigenen Krisenproduktion zu lesen – gedreht in dem Weltwirtschaftskrisenjahr, in dem nach Entkopplung des Dollars vom Goldstandard das Bretton-Woods-System fixer Währungswechselkurse endete.

Erscheinungslehre des Kapitals: In *Satanic Rites* zeigt sie Silber statt Gold. Van Helsing attackiert Dracula mit Silberkugeln aus einer winzigen Pistole. Diese eigentlich der Werwolfslegende entlehnte Methode steht in zwei

Crossover-Kontexten. Der Film betont Vampir-gegenmittel, die (anders als Pfählen, Sonne, Knoblauch) ganz der christlichen Folklore entstammen: Kruzifix, Bibel, Silberkugel (vom »Judaslohn«-Silberlinge-Sujet), Hagedorn – der Busch, aus dem Jesu Dornenkrone gewunden ward – als Mittel, Dracula ultimativ zu Staub zu machen. Die christliche Motivkette ist Teil der Art, wie *Satanic Rites* sich der 1970er-Satanismus-Filmwelle anbiedert. Und: Mit Dracula als Antichrist im Habitus des konspirativen Finanzmagnaten kulminiert das christlich-nationalistische Ideologem, das im Vampir den Juden sieht, den Fürsten der Silberlinge, Ratten und Masken, der Volk aussaugt, Blut verunreinigt und Pest verbreitet – wie Nosferatu per Schiff, wie der Chemiker, der für Denham Bazillen züchtet.

Zum Glück bespielt *Satanic Rites* weniger das antisemitische Bild als vielmehr eine Perspektive, die Dracula, den Banker, als rechten Antidemokraten, ja als konspirativen Faschisten zeigt. Zusätzlich zu Ritual-Sex-Schauwerten (wie im Vorgängerfilm aka *Dracula jagt Minimädchen*) und zusätzlich zu verspäteter Biker-Action gibt sich *Satanic Rites* als Polit-Paranoia-Thriller nach Art der zeitgleich in Italien, Frankreich und USA boomenden Filmform. Ikonisch sind das Hochhaus, die Lobby-Security, die Videokamera – und der Schmäh mit Silhouette hinter blendender Lampe: Der stammt aus Fritz Langs *Das Testament des Dr. Mabuse* (1933), Oma aller Antifa-Verschwörungsthriller. Von dort rutschte die Machtmenschsilhouette aufs Cover von Blumfelds *Testament der Angst* (2001), vermittelt über ein Bild im Buch *Tausend Plateaus*

und vielleicht ein bissl *Satanic Rites of Dracula* – fürs Cover verkörpert, so die Legende, von Ted Gaier, Polit-Fürst der Goldenen Zitronen.

Unheimliche Allianzen, Kurswechsel politischer und horribler Bilder: Darüber kann Denham-Dracula nur lachen. In seiner gewitztesten Wendung zeigt uns *Satanic Rites* den Mann aus dem Osten, Objekt so vieler gelehrter Ethno-Projektionen, als einen, der *selbst* quasi Ethnologe ist, Experte in Sachen Folklore, der New-Age-Mystik und rituelle Showeffekte ironisch, politikstrategisch handhabt.

~

Martha
BRD 1974, Rainer Werner Fassbinder

Deutsches Paar auf Hochzeitsreise am Strand in Italien. Martha (Margit Carstensen) dreht uns ihren bleichen, schmalen Leib im Bikini zu, bittet Helmut (Karlheinz Böhm), der hinter ihr im Anzug liegt und liest, sie mit Sonnenöl einzureiben. Er: »Ich würde es so gerne haben, wenn du ganz schnell ganz braun würdest.« Zufahrt auf ihren Bauch, den Helmut von hinten umfasst. »Und wenn ich einen Sonnenbrand kriege?« – »Ach was, ist doch gar keine richtige Sonne hier.« Helmuts Finger kneten ihren Nabel auf und zu. »Schön. Wenn du mich gern braun hast.« Martha sonnt sich. Helmut doziert: »Wenn ein Mann seine Frau ernähren kann, ist es nur peinlich, wenn sie arbeiten geht.« – »Wenn aber eine Frau ihre Arbeit liebt«, haucht Martha im Eindösen, »das kann doch was Schönes sein.« Helmut blickt streng auf sie. Zeitsprung: Martha mit Ganzkörpersonnenbrand, nackt auf dem Hotelbett; der Anblick

31

ist für Helmut was Schönes. Er keucht »Du bist schön« und kratzt mit der Hand ihren krebsroten Bauch. Close-ups: Marthas Bauch, sein flackernder Blick, ihr Gesicht. Er stürzt sich im Anzug auf die Entzündete, die aufstöhnt. Die Kamera fährt zum Balkon mit Meerblick.

Wie der Name der Titelfigur in einem Film, der von Marter und Leid handelt, ist auch die Sonnenbrand-Szene *too much*. Zu viel zumal, um im Rahmen eines Psychothrillers vom Typ *housewife in distress* Sinn zu machen; zu viel, um als Omen zu fungieren in einer Art Spannungs-erzählung, mit der Rainer Werner Fassbinders *Martha* einige Gemeinsamkeiten aufweist. Es ist wichtig, dass die Gemeinsamkeiten da sind; ebenso wichtig, dass sie Ansatz bleiben, weil ihre Sinnstiftung abgebrochen wird.

Fassbinder drehte *Martha* »Nach Motiven einer Erzählung von Cornell Woolrich«, so der Abspann. Woolrich ist manchen geläufig auf-grund seiner Vorlagen zu Truffauts *La Mariée était en noir (Die Braut trug Schwarz)* und *La Sirène du Mississipi (Das Geheimnis der falschen Braut)* oder Hitchcocks *Rear Window*. Man nehme dazu noch den Woolrich-basierten Sus-penser *The Window* (1949), in dem ein Junge seine Eltern, die ihn in der Wohnung einschlie-ßen, überzeugen muss, dass die netten Haus-nachbarn Mörder sind – und heraus käme ein idealer Hintergrund für *Martha* als *Das Geheim-nis des falschen Bräutigams*. Helmut umgarnt die arglose Erbin, um sie in der Ehe dem sozialen oder gar physischen Leben zu entziehen. *(Rear) Window*, Klaustrophobie des Nicht-Rauskön-nens, allmähliches Draufkommen (Entziffern ominöser Symptome), was dein Partner / Mit-bewohner dir antut: Immerhin fesselt Helmut, den Martha gleich nach dem Tod ihres Vaters beim Rom-Urlaub kennengelernt hat, seine Frau an ihr Heim (überladene Bodensee-Villa), tötet ihre geliebte Katze, kündigt ihren Biblio-theksjob und Telefonanschluss. Er quält sie – *For the Rest of Her Life*, so der Titel von Woolrichs Story.

Genau dieses Dämmern einer bösen Absicht und das Spiel der Ambivalenz – ist der Mann ein Beau mit steifen Manieren oder ein Dämon? – lässt Fassbinder weg. Ebenso die aus *Gaslight*-Thrillern (Mann treibt Frau planmäßig in den Wahnsinn) vertraute Unheimlichkeit. Auch Attraktionen, die wir uns vorstellen, wenn wir in manchen Texten zu *Martha* lesen, der Mann sei ein Sadist und die Frau Masochistin, bietet der Film nicht: Mit 50 *Shades of Lifestyle-Opti-mierung*, Online-Porn oder Deleuze' Ästhetik des Masochismus als Vertragsspielpraxis im Kopf, fällt uns zu S / M anderes ein als das, was Martha erduldet. Helmut bekrittelt ihren Kör-pergeruch und ihre Frisur, drängt sie zu einer Rollercoaster-Fahrt, bei der er starr grinst, wäh-rend sie leidet, bestellt ihr im Hotel Tee, ob-wohl sie Kaffee will, verbietet ihr Rauchen und Ausgehen, zwingt sie, statt Donizetti Renais-sancemusik auf Platte zu hören und seinen Beruf zu teilen, indem er ihr ein Staudamm-Sta-tik-Lehrbuch zu lesen aufträgt. Und er macht ihr Bissmale am Hals. »Er tut mir sehr weh bei der Liebe.« Martha zeigt einem Ex-Kollegen die Male; der weiß sofort: »Sie müssen vorsichtig sein: Ihr Mann ist ein Sadist.«

Suspense à la »Leute hören sie nicht oder glauben ihr nicht« fällt hier weg. Marthas beste

Freundin tröstet sie: Es sei friedvoller, in der Ehe nicht zu diskutieren, und wenn ihr Mann jetzt »ungewöhnlich« wirke, werde sie ihn doch bald allzu »gewöhnlich« finden. Tatsächlich ist Helmut ein gewöhnlicher bürgerlicher Patriarch, der sich den Mantel abnehmen lässt, wenn er von der Arbeit heimkommt, der Grußzärtlichkeiten durch fast choreografisches Wegdrehen verweigert und der (welch ein Anblick) roten Pyjama trägt, wenn er Martha ins Bett diktiert. »Ich will, dass du heut besonders lieb zu mir bist«, sagt er, und: »Ich will dich mit niemandem teilen.«

Auch das Rettungsdrama-Motiv bricht im Ansatz ab: Der fesche Kollege ist verständig, aber träge; kaum steigt Martha in sein Auto, baut er einen Unfall: Er ist tot, sie für immer im Rollstuhl, ganz Besitz ihres Mannes. Die ultimative Ausweglosigkeit rührt von Marthas *Bereitschaft* – ihrer Bereitschaft, sich zu fügen, das Lehrbuch auswendig zu lernen und dankbar Freude zu empfinden, als Helmut ihr zunächst die Katze im Haus zu erlauben scheint. Martha ist eine Verkörperung des autoritätsfixierten Charakters, wie ihn Fassbinder 1978 in seinem Beitrag zu *Deutschland im Herbst* quälerisch aus der eigenen Mutter herausbohrte (die beste Staatsform sei ein starker Herrscher, der ganz lieb ist). Auch in *Martha* regiert Fassbinders Konzept vom Filmbild als Qual-Dispositiv: in Tableaus und Sekunden-Spielpausen erstarrte Bewegungen; Komposition von Zierrat, der Räume noch enger macht; Gestaltung des Raumklangs als Sinfonie aus Hall, Blech und Knarren, bei der wir uns auf brechtisch aufgesagte Dialoge konzentrieren müssen wie

Martha (1974, Rainer Werner Fassbinder)

Martha aufs Auswendiglernen. In Nebenrollen El Hedi ben Salem, Kurt Raab, Barbara Valentin: Fassbinders Schauspielfamilie – die Garantie, dass auch Bohemeszenen im Machtritual leben – marschiert auf, wie um die selbstverschlimmerte Unmündigkeit nach außen abzudichten.

Martha ist ein Thriller ohne Thrill. Der Ausweg aus dem Alltag sexualisierter Herrschaft liegt nicht im Kriminaldrama, im bereinigten Rechtsbruch. Der Ausweg müsste selbst Bruch sein. Das sagt sich genauso leicht, wie es dem Spiel und der Kamera hier fällt, in melodramatisch-hysterischen Eigensinn auszuscheren: etwa Michael Ballhaus' Rundumfahrt bei der Begegnung in Rom oder die Kreischausbrüche einer Kellnerin (»Hihihi!«), einer Bankett-Teilnehme-

rin (»Milch! Milch! Milch! Milch!«) und von Hel-
mut selbst (»Schleim! Schleim!«). Wird das die
Titelheldin eher retten oder reinreiten? Wird
diese »Martha Heyer«, die klanglich mit Martha
Hyer aus *Some Came Running* identifiziert ist
und laut Dialog in der *Detlef-Sierck-Straße* wohnt,
ihr (Un-)Heil in der Abstammung von Fassbin-
ders Melo-Ahnvätern Vincente Minnelli und
Douglas Sirk finden? Ist Melodramatik Teil der
Lösung oder des Problems? Auch diese Klärung
lässt der Film im Ansatz abbrechen.

~

Jaws
USA 1975, Steven Spielberg

*Ein Strand auf der Ferieninsel Amity an der US-Ost-
küste vor vierzig Jahren: 4th of July 1975. Massen von
Badegästen, fast alle weiß, manche mit Sonnen-
brand, vor Zelten und Sonnenschirmen. Karusell-
musik, Sportradio, Stimmengewirr. Ein g'schaftiger
Mann im Anzug schaut besorgt umher, fragt dann
ein altes Paar: »Why aren't you in the water?« Die
Antwort, man lasse noch das Sonnenöl einziehen,
unterbricht er freundlich, aber bestimmt: »Nobody's
going in! Please! Get in the water.« Das Paar nimmt
drei Kinder an der Hand und eine Luftmatratze mit.
Eine Totale zeigt, dass sie als Einzige ins Wasser
gehen. Nach und nach folgen andere fröhlich ihrem
Beispiel. Der Anzug-Mann – Bürgermeister von
Amity – freut sich. Schnitte auf Leute beim Schwim-
men, Plaudern, Boot-ins-Meer-Tragen; Beine stram-
peln unter Wasser. Männer mit Funkgeräten auf
Aussichtstürmen, in Booten und Helikoptern be-
wachen den Strand. Der Bürgermeister gibt ein*

*Interview: »People are having a wonderful time.«
Gleich darauf löst ein falscher Alarm eine Massen-
panik mit mehreren Verletzten aus. Der Hai kommt
erst später.*

Auf *Jaws* (*Der weiße Hai*, 1975) trifft die Über-
schrift *Bilder, die die Welt bewegten* so ultimativ
wie mehrdeutig zu. Zunächst macht Spielbergs
Film wie kein anderer den Blockbuster zur
Systemlogik, die die Welt des Films in Bewe-
gung versetzt, in weltweite Bewegung. Der
simultane Kinostart (Beginn des Welterobe-
rungszugs einer Franchise-Maschine), der heute
im globalen Maßstab üblich ist, wird bei *Jaws*
zunächst noch landesweit erprobt. Der gleich-
zeitige Start auf 464 US-Leinwänden im Juni
1975 ist ein Industrie-Novum; ebenso die Be-
spielung öffentlicher – medialer (TV-Spots) wie
auch geografischer – Räume und kultureller
Kalender: *Jaws* kolonisiert die Massenkonsum-
praxis der Kolonisierung sommerlicher Strände,
bildet sich in ihr ab. Dialogsätze des Bürger-
meisters, der Haiattacken vertuscht, um seiner
Urlaubsgemeinde die Saison zu retten, klingen
wie Hollywood-Marketing-Talk – »We need
summer dollars!« und »You yell *shark*, you get
a panic on the 4th of July!«; ein Ozeanologe
beschreibt den Hai mit Worten, die an die
Derivat-Vermarktungslogik eines Film-Fress-
Franchise erinnern: »A perfect engine, an eating
machine: all it does is swim, eat and *make little
sharks*« – oder auch Kaffeetassen und T-Shirts,
später DVDs und Software zum Film.

Zweitens meint Welt-Bewegung im Fall von
Jaws (gefolgt von *Star Wars, Indiana Jones* etc.)
Bildverbreitung in globaler Durchdringung:
Rückeroberung von Märkten, die Hollywood

Jaws
(1975, Steven Spielberg)

entglitten waren, ebenso wie die medienkulturelle All-Penetranz dieses High-Concept-Abenteuer-Schockers. Dessen Monsterszenario, *key images* und Stehsätze (»We're gonna need a bigger boat!«) wurden schon damals als Bild-Chiffren für White-Middle-Class-Ängste im Zeichen von Watergate, Vietnam und Sittenverfall gelesen bzw. umgenutzt. Das ist des Blockbusters Allzwecklogik: *Der weiße Hai,* ein Film, der universelle *primal fears* in *collective screams* umzumünzen beansprucht, fungiert als Langzeit-Stand-In für schlicht *alles Mögliche* – von der Fidel Castro zugeschriebenen Deutung des Hais als US-Aggressor und des belagerten Inselparadieses als Kuba bis zum Breitgrinsgesicht des rauschmittelaffinen Primal-Scream-Sängers Bobby Gillespie auf dem *Spex*-Cover August 1991, Titelzeile: »Der Weiße High«.

Higher than the sun ragt das *Empire of the Spiel-berg*. Dessen Spiel ist ja eigentlich *nicht* die Bewegung: Ungeachtet seiner großen Actionszenen macht Spielberg kein Kino der Aktionsbewegung (seine Roadmovies und Kriegsfilme vermitteln Festhängen, nicht Freude am Fast & Furious). Mag sein, dass *Jaws*, wie es kritisch hieß, viel von der zyklischen Bewegung eines Rituals hat – eines Rituals protoreaganistischer Regeneration. Im Maßstab des Dramas findet eine solche Bewegung der Wiederkehr (von »Autorität«) ihre Ausformung in der seriellen Logik eines Quasi-Slasher-Films, der *Jaws* ja ist – so wie sein Companion-Film, Spielbergs Spielfilmdebüt *Duel*, 1971. Von diesen Schockern repetitiver Alltagsterrorisierung (durch Hai- bzw. Truck-Monsterattacken) bleiben beim späteren Spielberg nur *dropped jaws*: herunterhängende Kinnladen so vieler ohnmächtig staunender Figuren. Und aus der zyklischen Wiederkehr

schält sich sein Generalmotiv heraus: die Un-möglichkeit, Vergangenheit loszuwerden. Spiel-berg variiert sie endlos, etwa in Form des Ar-chivs – vom *Lost-Ark-* bzw. Bundesladen-Depot mit Kisten bis zu rettenden Listen. *Jaws* deutet das Archiv-Motiv im Bild des Bauchs eines er-legten Hais an, dem der Ozeanologe Konserven und eine Autonummerntafel entnimmt; auch da hallt der Monster-Prototyp nach, der Truck in *Duel*, der auf der Stoßstange die Nummern-tafeln erlegter Autos sammelt.

Spielbergs Bewegung der Welt ist innere Be-wegung im Zeitlich-Mentalen (nicht externe Bewegung im Raum). Sie prägt sich auch im Kleinen aus, etwa in der berühmten Fahrt-Zoom-Einstellung aufs *jaw-dropped face* des Polizei-chefs – auch dies ein Stück Archivgut, aus *Ver-tigo*: Hitchcock hatte mit dem in sich gegenläu-figen Bildmotiv Abgründe der Differenz in der Identität aufgerissen; Spielberg moduliert es um in eine Signatur des Sich-Einrichtens in der Un-sicherheit. Und im Großen? Da hat seine innere Bewegung die Form des Durchspielens von Archivbestand. *Weltbewegend* heißt ja auch *ge-schichtemachend*: In *Jaws* ist das Durchspielen noch ein Machen von Geschichte, das beinah exorzistisch verfährt, zumal mit Motiven des Klassenkonflikts. Das betrifft v. a. die Analogie zweier zahnluckerter archaisch-asozialer Mon-ster: Der Hai und der Haijäger Quint (halb Western-Outlaw, halb Prolo-Ahab, und auch durch seine Hai-Trauma-Anekdote von der *USS Indianapolis*, die 1945 die Atombomben trans-portierte, mit Amerikas Gewalthistorie assozi-iert) – beide müssen sterben, damit die soziale Macht sich postpatriarchal regenerieren kann.

(Wie in *Duel* und *Saving Private Ryan*: Everyman wins by blowing up a »tank«.)

Es endet im Bündnis: labiler Polizeichef und nerdiger Ozeanologe, Law & Order und Tech-nokratie. Diese Deutung von *Jaws* hat Fredric Jameson 1979 in einer Studie zu Klassenfan-tasien der US-Massenkultur vorgelegt, in der ein späteres Reizwort erste Auftritte hat (»post-modern«). Stimmt schon. *Jaws* und Spielberg insgesamt feiern Gründungsmomente einer Macht, die nicht poltert und beißt, sondern sanft und reflexiv führt. Jedoch: Der neuen Art, in der Kapital und Staat die Welt bewegen, auf Trab halten – etwa durch »Motivation« –, steht *Jaws* nicht nur positiv gegenüber. In kleinen Momenten, die Spielberg als Kind des New Hollywood ausweisen, zeigt er durchaus kri-tisch das neue Regime, das verlangt, dass wir am Strand vorbildhaft *a wonderful time* haben, weil Spaß oberste Bürgerpflicht und Konformi-tätsgarant ist. Kennen wir; manche nennen es *Kontrollgesellschaft*. Und dass dieselbe Macht, die die Küsten der Weißen und Reichen bewacht, Panik schürt und massenhaft Leid und Leichen verursacht – das kennen wir auch.

~

Exit... Nur keine Panik
Österreich/BRD 1980, Franz Novotny

Harter Schnitt. Harter Rock: Eine Frau mit Anzug, roten Lippen und Zahngestell sprechsingt mit Band. Vier Rocker lassen ihre Bikes auf der Bühne im Stehen knattern. Gitarren- und Motorenlärm. Im tanzenden Publikum stehen zwei Ganoven. Der

Exit... Nur keine Panik
(1980, Franz Novotny)

Dickere sagt: »Glei singt mei Bruader: einsame Klasse! Stehst auf Rock?« Ein Mann, der wie der Dicke aussieht, singt mit der Frau: »I'm dead in the head!« Der ältere Ganove, ein Franzose, zieht den Stecker: Musik aus. Auf dem WC gibts Arbeit. Ein Jeanswesten-Typ führt sie zu einer Klozelle: Darin sei ein Gesuchter versteckt. Der Dicke wirft eine brennende Zeitung in die Klozelle, aus der Husten dringt. Grinsend, Pistole in der Hand, singt er »Wenn der Herrgott net will, nutzt es gar nix«, schießt sich versehentlich in den Arm, fällt jammernd neben eine vollgeschissene Klomuschel. Wir sind in Wien.

Der Armschuss (nicht Handkuss) am Klo ist eines der vielen Quasi-Ereignisse, die den Nicht-Plot von *Exit... Nur keine Panik* ausmachen. *Exit* wurde vom Wiener Franz Novotny (zuvor Regisseur der antipatriotischen *Staatsoperette*, danach von Komödien und Werbung) gedreht und hatte in den 1980ern einen Status, der später mit dem K-Etikett belegt wurde. Sprich: *Exit* fand Massenverbreitung unter hippen Eliten und ist heute prominent als ein Film, den niemand kennt. Daran hat auch seine Aufnahme (wie auch jene des kommerziell gefloppten 1995er Sequels) in die DVD-Edition *Der österreichische Film* wenig geändert.

Viele westliche Kinokulturen dieser Zeit bieten Vergleichbares: urbane Roadmovies mit Kleinkriminellen, die gern *ausgebufft* genannt wurden, Stadt- und Nacht-Szene-*Dérives*, die aus Milieukrimi-Skizzen herauswuchern, im Tonfall zwischen Ironie und Raserei-Schüben. Nouvelle Vague, New Hollywood und Räudiges aus dem Neuen Deutschen Kino (Roland Klick) klingen mit. Dazu Referenzen auf Wiener Kolorit (zu Beginn: Zoom vom Stephansdom zum Hochhausparkdeck-Steh-Fick), versetztes An-

docken an Lokaltraditionen alkoholistischer Gaudi (Wienerlied) und Bühnen-/Kinotypen wie den lumpigen Weiberanten, für den Labels wie Strizzi stehen. (Es soll ja jetzt in Wien auch Bands geben, die diese Marke melken.)

Der Slapstick und die Ekelkomik von *Exit* öffnen, erweitern zumindest diese generischen Räume und Referenzhöllen. Ans Westernritual vom *smoking-out* einer belagerten Hütte erinnert der Versuch, eine Klokabine auszuräuchern; später wird ein Würstelstand belagert, dessen Standler wie im Ritterfilm siedendes Frittieröl nach draußen gießt, bis seine Bude auf einem Rollanhänger die Straße runter in eine Wand donnert. Zu Beginn eine Massenschlägerei und eine Autoverfolgungsjagd, bei der eine Espressomaschine abgeworfen wird wie ein Geschoß aus James Bonds Cabrio. Am Ende: Paradiesnacht mit champagnerseligem Dreier (mit dabei: Fassbinder-Darstellerin Isolde Barth) auf der – zufällig mit einem geknackten Auto gestohlenen – Yacht, die samt Anhänger über einem Seeufer liegt; daneben ragt das Giebeldach eines überschwemmten Hauses aus dem See. (Alsbald, nach Vollbremsung auf unfertiger Autobahnbrücke, fliegt die Yacht in Zeitlupe in einen Abgrund.) Und dann die Leuchtraketen, die der vom 21-jährigen Paulus Manker gespielte Strizzi in den See schießt: Hoch gegriffen ließe sich dieses in Nacht und Wasser verpuffende Licht als Feuerwerkerei sehen – oder als Versuch, sich mit der Brückenszene im zeitgleich angelaufenen Rausch-Reise-Film *Apocalypse Now* zu messen.

Warum zum Vietnam-Roadmovie schweifen, wenn urbane Nacht-Echtzeit-Rumrenn-Ver-

gleichsfilme so nah liegen? Etwa Scorseses *After Hours* (1985) – da versucht ein Yuppie während seines Irrlaufs durch die Boheme der Lower East Side mehrmals, einen *Peter Patzak* anzurufen. Den gibt's wirklich: Der damals mit Scorsese befreundete Wiener Film- und TV-Regisseur Peter Patzak hat in *Exit* einen skurrilen Dialog durch eine Lokal-Glasfassade (*a touch of* Tati) mit dem anderen, fast so jungen Strizzi, den Hanno Pöschl spielt. Patzak war zur Zeit von *Exit* als Regisseur der *Kottan*-TV-Satiren (auch in der BRD) erfolgreich; *Kottan-regulars* wie C. A. Tichy haben in *Exit* Nebenrollen.

Als Stationenlauf mit damaligen und späteren Promis funktioniert *Exit* mustergültig; sie beim Filmschauen zu erkennen, als wären sie Geheimtipps unter lokalen Sehenswürdigkeiten, macht viel vom Kultcharakter solcher Filme aus. Pöschl – als Wirt des *Kleinen Cafés* bis heute der Kaffeehausbesitzer, der zu sein er im Film nur träumt – und Manker avancierten zu Enfants terribles; die Experimentalfilmveteranen Ernst Schmidt jr. und Kurt Kren absolvieren Cameos in Sachen Fleisch-Optik, der eine als Wurstelprater-Peep-Show-Kassier, der andere als am Fernrohr wixender Spanner, dem sein Medienkunstkollege Peter Weibel beherzt »Spritz ab, du Beidl!« zuruft. Eddie Constantine als Hut- & Trenchcoat-Gangster, wandelndes Selbstzitat aus alten Krimi- und weniger alten *Alphaville*-Tagen, spricht von der üblen Zeit mit seinem Gehilfen, damals in Algerien. Den Hilfsgangster mit Handloch spielt Weibel; seine Klo-Feuer-Szene spielt wohl auf die »Uni-Ferkelei«-Aktion *Kunst und Revolution* 1968 an, bei der neben Kren, Schmidt jr. und Sarah Wieners

Vater Ossi auch Weibel mit Feuer-Handprothese auftrat.

So viel Zitatmüll. Die Müllpresse, in der Weibels Figur landet, macht es amtlich: *Exit* ist ein Frühexemplar von postmodernem Kino, hier mit menschlichem, sprich Punk-Antlitz. Ikonisch dafür sind Reizbilder wie die U-Bahn-Überwachungskamera-Szene oder Titelvokabel wie *Exit* und *Panik*. Wobei – auch Udo Lindenberg hatte mal was mit Panik; der steht mehr für jenen Rockertypus, der in *Exit* mit Popperfrisur, Jeansweste und Ringelhaube (»Olla-Kapperl«) posiert.

Auch die Band, die im Wiener 1980er-Szenelokal *Metropol* auftritt, ist eine Versatzform von Punk – und von Band. Es ist die Artrock-Combo Hotel Morphila Orchester mit »Dead in the Head«, gesungen aber von der Kostümbildnerin Heidi Melinc; dann erst assistiert ihr der reguläre Frontmann Peter Weibel als sein eigener Bruder. (Dass Melinc, die heute Kostüme für Ösi-*Tatort*-Folgen designt, und Weibels Band einspringen mussten, weil der für den Dreh gebuchte Clown Jango Edwards nicht erschienen war, erfahre ich, während ich das tippe, von Paulus Manker, der zufällig im selben Zug Graz–Wien sitzt wie ich.)

»I'm dead in the head!« Andere Stimmen sprechen einen Text neu: Das hat in *Exit* Methode. Weibel wird als Sänger von der Kostümbildnerin bzw. von sich als seinem Bruder vertreten – und den ganzen Film über vom Salzburger Schurkendarsteller Herbert Fux (of *Hexen-bis-aufs-Blut-gequält*-fame) gesprochen. Überhaupt ist ein Großteil des Dialogs von *Exit* nachvertont – als ginge es darum, zweierlei Be-

sitzansprüchen zuvorzukommen: einerseits dem Publikum, das sich Filme wie diesen oder *Indien* durch Klowandkritzeln und Lustig-Nachsprechen aneignet; anderseits dem Gockel Pöschl, der im Dauerabsondern von Anmachsprüchen (»Kann man sich bei euch irgendwie vaginal wichtigmachen?«) sexistische Definitionsmacht bekunden will, aber keinen hochkriegt und oft seiner Stimme beraubt wirkt. »I'm dead in the head, I'm sick in my dick!«, singen Weibel/Bruder/Kostümbildnerin.

Eine letzte Versetzung: 1986 gingen meine coole Freundin und ich in Wien ins Breitenseer Kino, um diesen legendären Austro-Punk-Film in Reprise zu sehen; *Exit* aber lief in der zeitweise kursierenden Berliner Synchronfassung *Zwei Schlitzohren hauen auf den Putz*. Spätestens als Pöschl beim Griff in eine Bluse »Ran an die Bouletten!« sagte statt »Wo san de Spaßlaberln?«, geriet ich in Panik.

~

The Big Red One
USA 1980, Samuel Fuller

»May 1945 Czechoslovakia« lautet ein Insert gegen Filmende. US-Soldaten stürmen ein deutsches Konzentrationslager, kämpfen mit SS-Wachen. Sie öffnen eine Barackentür: Schuss-Gegenschuss zwischen jungen GI-Gesichtern und den schwarzumrandeten Augen von Insassen, von denen nicht mehr ins Bild kommt. Auf dem Schornstein des Krematoriums, vor dem – in Untersicht verzerrt wie ein Barockbild-Totenkopf – ein GI mit dem Gesicht von Luke Skywalker steht, ist ein Schild mit Blockschrift in meh-

reren Sprachen zu lesen: »Attention Zone Interdite«, »Verboden Toegang«, sowie in Polnisch, Tschechisch, Ungarisch und Hebräisch/Jiddisch Aufschriften in der Art von »Sperrgebiet«. Nur auf Deutsch steht da nicht »Betreten Verboten«, sondern »Verboten Juden«. Der GI betritt das Krematorium, öffnet einen Ofen, darin Totenschädel und Knochen in Asche. Er öffnet einen anderen Ofen; darin sitzt ein deutscher Soldat, will auf den GI schießen, ist aber out of ammo. Der GI, vom Ofen aus gesehen, schießt mit verkrampftem Gesicht, immer wieder. Sein Sergeant sagt: »I think you got him«, aber er schießt weiter. Eine Montage: noch einmal das rätselhafte »Verboten Juden«-Schild.

Samuel Fullers *The Big Red One* ist eine filmische *Schilderung*. Das Schild auf dem Schornstein gilt es buchstäblich zu lesen. Der Film schildert den Weg der 1st Infantry Division der U.S. Army (mit dem Beinamen und Rotstrich-Logo »The Big Red One«) im Zuge der Befreiung Westeuropas von meinen Opas und Omas und ihren Millionen Verbündeten, sprich: von den Nazis. Fuller, damals Anfang dreißig und bereits erfahren als Reporter und Cartoonist, Krimi- und Drehbuchautor, war den ganzen Weg über als GI dabei: Tunesien 1942, Sizilien 1943, Omaha Beach, Hürtgenwald und Belgien 1944 – bis zur Befreiung des Lagers Falkenau (in der heutigen Tschechischen Republik) 1945.

Fullers *persona* ist aufgeteilt auf die kleine Soldatengruppe, die wir begleiten: ein Zigarre kauender Jungschriftsteller als Wir-Erzähler, ein Cartoonist, ein alter Sergeant, der zu viel gesehen hat. *The Big Red One* ist Roadmovie-Autobiografie als Schilderung – nicht Repräsentation (die fragile Kunst älterer, klassischer Hollywood-Kriegsfilme), auch nicht sinnliche Immer-

sion ins Überwältigende des Krieges (wofür die Omaha-Beach-Sequenz von *Saving Private Ryan* oder neueres Kriegs-Eventkino steht). Die Schilderung geschieht mittels Schild. Das Schild zeigt an, der Schild überdeckt. Fullers Schild tut beides.

Seine Filme sind voller Schilder, Poster, Tafeln, Schlagzeilen, Logos; diese werden zum eigensinnigen Bildtyp, parallel zu Fullers anderem Kardinal-Bildtyp, dem Gesicht. Das reicht von seinem Jesse-James-Western-Regiedebüt 1949 bis zum Quasi-Gesicht des auf Rassenhass programmierten Hundes in *White Dog*, 1982, dem Film nach *The Big Red One* – dazwischen all die (Ex-)*dogfaces*, so das Slangwort für US-Soldaten, in Fullers seltsamen politischen Low-Budget-Actiondramen. Gesicht und Schild: Beides ist Ausdruck (Display) und Überdeckung zugleich.

Prominent ist etwa ein *production still* zu *The Big Red One*, der das müde Gesicht von Lee Marvin als Sergeant vor Mussolinis riesiger Faschistenfratze an einer sizilianischen Hauswand zeigt. Sizilien ist ausgiebig beschriftet und beschildert, ebenso Deutschland 1945: Bei Old Fullers Cameo-Auftritt mit Kamera, als Kriegsreporter, der eine Reihe von *dogfaces* abschwenkt, prangt ein Schriftband mit Hitler-Zitat im Hintergrund. Kurz darauf stellt sich der »Volkssturrrm« den GIs in den Weg: Greise mit Hut, Mantel und rollendem R, jeder mit derselben Tafel in der Hand, im Layout eines *Spiegel*-Covers der 1970er Jahre, darauf der Reichskanzler mit Aufschrift »unsere letzte Hoffnung HITLER«. Nach einem Warnschuss geben sie den Weg frei.

The Big Red One
(1980, Sam Fuller)

Die Szene, die mehr vom Regietheater-Anblick einer Protestdemo hat als von *combat movie*, fehlte in der verstümmelten Release-Version von *The Big Red One*. Dass Mark Hamill, damals als Luke Skywalker weltberühmt, den Cartoons zeichnenden GI spielt, ist markant: Zur Zeit der Formierung des Blockbuster-Systems, etwa mit *Star Wars*, wurde Fullers Film zum Flop. Doch er heißt nicht umsonst *The BIG Red One*: Er zeigt haltlos Größe – auch in Relation zum Budget. Ausstattungsrealismus ist, zumal gemessen am hochtourigen Ausdruck, kein Kriterium. Fuller, der mit *The Steel Helmet* oder *Merrill's Marauders* erfolgreiche Kriegsfilme (Schauplatz Korea bzw. Burma) gedreht hatte, plante *The Big Red One* ab 1960, drehte ihn dann billig in Israel und Irland. 2004 kam die *Reconstruction* in Filmmuseen und auf DVD heraus: Fünfzig Minuten und fünfzehn Szenen

länger, enthält sie auch den Parallelplot um den deutschen Elitesoldaten Schroeder. Ihn spielt der spätere *Bergdoktor* Siegfried Rauch.

Wo Rauch ist, ist auch Schornstein. Er gehört zum Krematorium des Lagers, das die »Big Red One« am 7. Mai 1945 befreite. Fuller inszeniert dies als Actionszene mit Momenten von Schockstarre, von ohnmächtig-repetitivem Leerlauf und überschießendem Handeln in der Konfrontation mit dem SS-Wachpersonal (Hamills »Schuss in den Ofen« tritt an die Stelle einer Verurteilung und Strafe). Und dann ist da das rätselhafte »Verboten Juden« auf dem Schornstein-Schild. Wie das Schild »No Trespassing« – auf einem Zaun, dahinter ein Schornstein, durch den sich ein Leben in Rauch auflöst – am Ende von *Citizen Kane* ist auch diese Inschrift eine Lektüreanleitung, quasi retroaktiv: Sie hat auf das detailverliebte Bilder-

Scannen per Pausetaste in der heutigen Fan-rezeption gewartet.

»Verboten Juden«: In historistischer Sicht purer Nonsens, ist dies für eine *historische*, politisch-realistische Sicht der Dinge reiner Sinn. Zwischen zwei Lagerbefreiungen – der von 1945, an der Fuller beteiligt war (und deren Nachgeschehen er privat auf 16mm filmte: die erzwungene Bestattung ermordeter Lager-Insassen durch lokale deutsche Bevölkerung), und der von 1980 in *The Big Red One* – in diesem Dazwischen hallt Sinn nach und vor. Das Kino dieses großen jüdisch-amerikanischen Regisseurs stellt sich – durch eine ethische Geste, die ein lange Zeit gültiges Beschweigen introjiziert – ins Zeichen von »Verboten Juden«. In einigen Fuller-Filmen sind jüdische Opfer im Auflisten von Herkunftsländern und Religionen der von den Nazis Ermordeten versteckt: »Lutherans, Protestants, Jews …«; so etwa in der Film-im-Film-Szene des Thrillers *Verboten!* (1959), die beim Nürnberger Prozess spielt. In der Wirklichkeit von 1945/46 stellte die »Big Red One« das Wachpersonal im Gerichtssaal; in der Wirklichkeit von *Verboten!* erklingt dort Fullers Stimme als Voiceover des Anklage-Films.

Auch in anderer Hinsicht verbietet sich Fuller, einen positiven Identitäts-Ort zu beziehen. Er praktiziert in den 1950ern und 60ern ein vordergründig antikommunistisches Actionkino, das vom Kommunismus regelrecht fasziniert ist: Gegnerschaft mündet in ein Gebot; US-amerikanischer Heroismus darf nur im Modus von US-Selbstkritik an Weißem Rassismus und Kolonialismus in Erscheinung treten. Fullers Kino, das besessen ist von der *Intimität mit dem Feind* (Thomas Elsaesser), beginnt mit der *One*, mit der roten Feind-Wund-Inschrift der Selbstkritik, heimgesucht vom unstillbaren Anspruch, der von der symbolischen Ordnung des kommunistischen Großen Anderen ausgeht: *The Big RED One*.

[2006, 2014–2016]

»Now That We Know«

Macht und Ohnmacht bei Kirk Douglas

Ich spreche über Motive bei und rund um Kirk Douglas. Bildmotive, Erzählmotive, und vor allem: Motivationen des Handelns. Mit einer politischen Dimension. Ich beziehe mich auf actionbetonte Filme seiner »mittleren Phase«, seiner Weltstar-Zeit von ungefähr 1950 bis 1980. Dabei richte ich es so ein, dass seine Filme und Rollen – weitgehend ungeachtet der Aufteilung nach Genres oder Qualitätsstandards – *ein* Gesamt-Szenario ergeben. Ich nenne ihn immer beim Vor- *und* Nachnamen und beginne mit einer biografischen Anekdote, weil Kirk Douglas ein *household name* in einem konkret gelebten Sinn ist: Er ist für Leute meines Alters (und darüber) jemand, mit dem du aufwächst und Lebenszeit verbringst; meist im *Patschenkino*. Manchmal auch im echten Kino, so zum Beispiel im Jahr 1975. Ich hätte mich damals, als Achtjähriger, einer *anderen* Kirk-Fan-Fraktion zugerechnet, ich war begeistert von *Raumschiff Enterprise* und Captain Kirk. Die *Enterprise* gab's nicht im Kino, aber ein anderes Schiff: Meine Eltern gingen mit mir in die Nachmittagsvorstellung von *20.000 Leagues Under the Sea* (1954), mit einem Captain Nemo, einem U-Boot namens *Nautilus* und einem Matrosen, der *ebenfalls* Kirk hieß (was mich verwirrte). Meine Mutter schwärmte zwar eher für James Mason mit Vollbart, aber auch »der Kirk Douglas« hat ihr imponiert und mir noch mehr.

Und so schenkten mir meine Eltern in der Folge dieses Kinobesuchs 20.000 *Meilen unter dem Meer* – die Super-8-Fassung des Disney-Films für den Heimkino-Projektor. Das heißt: stumm, Schmalfilm, schmaler Bildausschnitt eines Werks in CinemaScope – und ein kurzer Ausschnitt aus zwei Stunden Laufzeit, lediglich der Kampf mit der Riesenkrake (vielmehr: Auszüge aus dieser Szene). Und so gab es Mitte der 1970er ein paar Mal im Jahr, wenn der Projektor mühsam aufgestellt wurde, neben Familienfilmen eben James Mason mit Bart und Kirk Douglas mit blonden Locken, Ohrring und gestreiftem Matrosenleiberl im Kampf mit der Krake. Im Doppelpack mit diesem Film hatte ich ein weiteres Stück Disney auf Super-8 bekommen: Donald und Pluto als Installateure – »Klempner« laut Verpackung des Films (*Donald and Pluto*, 1936). Kirk und Klempner, Krake und Ente, zwei garantierte Projektions-Sensationen. Und wie schon die Lumières 1896 mit ihrem Film *Démolition d'un mur*, »Abriss einer Mauer«, taten auch die Robniks (und zeitgleich wohl viele andere Familien an Heimkino-Abenden) etwas ganz Verrücktes: Mein Papa ließ jedes Mal den Kraken-Kampf und den Installateur-Cartoon vom Ende her noch einmal rückwärts ablaufen, um die Sensation zu verlängern – und weil diese Ausübung von Macht über die Bilder

von Hollywood-Größen ein viel stärkeres Faszinosum für eine Kleinbürgerfamilie war, als die eigenen Home Movies zeitverkehrt zu betrachten. Im Rückwärtslauf übte der Kampf mit der Krake auch einen Reiz aus, den die von vornherein lustige Szene mit Donald und Pluto nicht hatte: Ein todernster Ablauf sah nun aus wie ein Ritual, dessen Anmutung vom Drama über das Rätselhafte ins Komische kippte. James Mason wurde von seiner Crew zurück ins Wasser gelegt, Kirk Douglas nähte der Krake mit seinem Messer einen Fangarm wieder an, dafür schoss das Tier eine Harpune direkt in seine Hand.

Meine Geschichte über die Umkehrung der Zeitenfolge in der Kraken-Szene dient als Auftakt zur Erörterung eines Zeit-Motivs, das mehrere Kirk-Douglas-Filme prägt. Es ist die *Vertauschung von Davor und Danach*, insbesondere in der Beziehung zu vergangenen Katastrophen. Wer diese hinter sich hat, hat sie mit Kirk Douglas vor sich, räumlich wie zeitlich. Immer wieder liegt eine vergangene Katastrophe – eine historisch-kollektive oder biografisch-private (oder deren wechselseitige Durchdringung) – unmittelbar vor ihm. Sie liegt ihm vor dem Kinn.

Das Danach wird zum Davor, in einer prekären zeitlichen *und* räumlichen Anordnung. Exemplarisch auf dem Höhepunkt von Vincente Minnellis *Two Weeks in Another Town* (1962): Kirk Douglas spielt einen Hollywood-Star, der wegen eines Nervenzusammenbruchs in der Psychiatrie war. Nun kehrt er zum Film zurück und trifft Cyd Charisse, seine lebenslustige Ex-Frau wieder. Es kommt zum Reenactment seines Traumas. Er will etwas wissen:

Wie war das damals, als er aus ehemännlicher Gekränktheit und Versagensangst mit dem Auto in eine Wand gerast ist? War es ein Suizidversuch? Oder nur der Alkohol? Um das zu wissen, muss er es wiederholen, nacherleben, und er muss – wie so oft – mit dem Kopf durch die Wand. Zumindest *in* die Wand, die in der Szene ganz unverhohlen als Rückprojektionswand erscheint. Nachdem er, mit Charisse auf dem Beifahrersitz eines Sportwagens, in einem Furioso aus Pirouetten und Motorlärm nahezu in die Wand gefahren ist, sagt er den tollen Satz: »Well – now that we know …«

Nun, da wir das also wissen … *Was* wissen? Weder er noch wir wissen nach der Fahrt in die Rückprojektionswand mehr als davor. Die Rückprojektion, das Sich-Zurückprojizieren, die Zeitreise, das ist primär eine Wiederholung, hartnäckiges Wieder-Erleben. Auch von historischen Katastrophen: Kirk Douglas rast hinein in ein vergangenes Szenario, das eigentlich schon festgelegt ist wie das Bildsujet einer Rückprojektion. So auch angesichts des traumatischen japanischen Angriffs auf Pearl Harbor 1941. *Alternate History* als Zeitreise, diesmal mit Kirk als Captain: In *The Final Countdown* (1980) wirft ein mysteriöser Sturm den hochmodernen Flugzeugträger *USS Nimitz*, den Kirk Douglas befehligt, aus der Gegenwart auf den Vortag des japanischen Angriffs zurück. Vor eine schwerwiegende Entscheidung gestellt, beschließt er zunächst, mit seiner technisch überlegenen Macht in das historische Geschehen einzugreifen, um ein Trauma abzuwenden. Geschichte scheint wieder offen, das Wissen um ihren Ausgang suspendiert.

Dem Problem, dass die Vergangenheit die Gegenwart bedrängt, stellt sich Kirk Douglas in anderer Weise, wenn er als jüdisch-amerikanischer Schauspieler dem Nachlasten des Holocaust und der Gründung des Staates Israel begegnet. Zum Massenmord am jüdischen Volk – paradigmatisches Trauma eines unabänderlichen Verlusts, der aber in der Gründung Israels neu perspektiviert wird – hat er zwei Filme gedreht. Der eine ist *Cast a Giant Shadow* (1966). Dieser Monumentalkriegsfilm will das Danach ganz ins zionistische Gewalt-Pathos eines triumphalen »Voran!« auflösen. Aber selbst *da* gibt es Momente, die fragen, wie Ansprüche teilbar sind – wie zumindest *Erfahrungen* teilbar, wenn schon nicht heilbar sind. Wie eine diasporisch-amerikanische jüdische Erfahrung (Kirk Douglas als US-Militärberater 1948 in Israel) und eine europäisch-zionistische Erfahrung (Senta Berger als Kibbuz-Kämpferin aus Wien) miteinander vermittelt werden können. Vom Danach zurück nach Dachau: In der betreffenden Sequenz ist zunächst Kirk Douglas Beifahrer, Senta Berger lenkt das Cabrio. Sie erzählt ihm von Israelis mit tätowierter Nummer auf dem Arm, von ihrer Verzweiflung während des Krieges; er sagt, er verstehe; sie aber meint, jemand aus Amerika, dem reichen Land der »clean, clean wars« (1966!), könne das nicht verstehen. Daraufhin versetzt Kirk Douglas' Flashback ihn und uns ins Jahr 1945 und wiederholt das Autofahrt-Motiv: Nun versucht er, am Steuer eines Jeeps, dem neben ihm sitzenden General (John Wayne) die Schrecken des Lagers zu vermitteln, das er eben befreit hat. Das gelingt erst beim Durchschreiten des Lagertors, in

einer Mischung aus *guided tour* und Bildverbot: Was Kirk Douglas beschreibt und der General sieht, bleibt im Off. Und offen bleibt, wie es gemeint ist, wenn Kirk Douglas, nun wieder im Auto mit Berger, zu ihr sagt »You're right. I couldn't understand.«

Sein *anderer* Post-Holocaust-Film ist ein Roadmovie über eine Flucht. *The Juggler* (1953) spielt ebenfalls in Israel und wurde ebenfalls dort gedreht. Wieder geht es darum: Kann Israel Heimat werden? Oder stimmt das, worauf die Titelfigur beharrt: »Home is a place you lose.« Der Film impliziert eine ethische Wendung, die diese Verortung, diese Landnahme, mit dem allmählichen Eingeständnis von Ohnmacht und Krank-Sein verknüpft. Kirk Douglas spielt einen deutsch-jüdischen Lager-Überlebenden mit Nummer auf dem Unterarm. Vor dem Holocaust war er ein Varieté-Star; nun flüchtet er vor Schmerz und *survivor guilt* in die Verhärtung, auch in seine Virtuosität als Jongleur. Der Wechsel von ostentativer Handlungsfähigkeit und leidvollem Zusammenbruch des Ich geht bis in die Phrasierung von Szenenbau und Spiel: vom sarkastischen Erzählen, mit heiserem Brechen und lächelndem Seufzen in der Intonation, zum manischen Jonglieren mit drei Bällen; von dieser Demonstration des Könnens (auch seitens des Filmstars) zum Hinsinken an eine Mauer. »I'm the juggler *and* the juggled! See them rise, watch them fall!« Gegenüber der Dynamik des Ballwurfs ist er beides: werfend und geworfen.

Diese Dopplung, der häufig sehr schnelle Umschlag von Virtuosität in Ohnmacht, Handlungsexzess in Kollaps (und vice versa), prägt

45

viele Kirk-Douglas-Rollen. Macht und Ohnmacht im Wechselspiel: In *Lonely are the Brave* (1962) verteilt es sich auf verschiedene Figuren (darunter ein Mann, der einarmig, aber sehr rauflustig ist); in Brian De Palmas Parapsycho-Thriller *Fury* (1978) bleibt offen, um wessen *fury* es geht – ist es die Wut von Kirk Douglas? Die Wut seines übersinnlich begabten Sohnes? Oder jene der Amy-Irving-Figur, die ebenfalls ein Medium ist? Oder meint *fury* die Dynamik heftiger Wahrnehmungen, die sich im Raum und in der Zeit übertragen? Ein Danach, das zum Davor wird, spielt auch hier eine Rolle, und gegenständlich wird es erneut durch eine Rückprojektion, vor der – bzw. *in* der – Irving steht: ohnmächtig erstarrt, von der Kamera umkreist (wie bei Minnelli). Diese Erstarrung wird sich in exzessives Wüten auflösen. Auch Kirk Douglas agiert die Dopplung aus: etwa in der Zeitlupen-Actionszene rund um Irvings Flucht, die seine Figur und sein Gesicht fast schematisch changieren lässt – von der Entschlossenheit eines Retters zur Ohnmacht eines Unfallzeugen, von Erstarrung in Verzweiflung zum Rache-Furor eines Todesschützen.

Zwischen Ohnmacht und Handlungsexzess: Wir finden Ähnliches auch im Slapstick oder im Superheld*innenkino. Kirk Douglas' Antriebe jedoch bleiben im Prinzip alltäglich, ohne Superkräfte, ohne die Zufalls-Wunder des Slapsticks. Seine Wut, sein Anrennen gegen Wände, bleibt im Rahmen des Üblichen. Auch dahingehend, dass seine *Tough-guy*-Figuren oft nicht nur ungut und verhärtet sind. Sondern (und da gewinnt das »Übliche« eine bittere Note): Auffallend häufig sehen wir ihn bei Vergewaltigungen oder Übergriffen gegen Frauen. Das wäre bei einem vergleichbar virilen, akrobatischen Star wie seinem Freund Burt Lancaster *so* nicht denkbar. Kirk Douglas vergewaltigt – oder versucht es – in *The Indian Fighter, Gunfight at the O. K. Corral, The Vikings, The Heroes of Telemark* und *In Harm's Way*; hinzu kommt das manische Anbaggern von viel jüngeren Frauen. Eine markante, wohl noch fortsetzbare Häufung. Fortgesetzt offenbar auch im wirklichen Leben: Der Star, der 1955 die sechzehnjährige Natalie Wood vergewaltigt hat, war, so Woods Schwester Lana 2021 in ihrer Autobiografie, der 2020 verstorbene Kirk Douglas.

Das lässt sich natürlich nicht abtun, und auch das »May they both rest in peace«, mit dem Kirk Douglas' Sohn Michael den Vorwurf kommentiert hat, wird dem Ausmaß an Gewalt in diesem Zusammenhang nicht gerecht. Umso relevanter ist es, dass auch Kirk Douglas' Filme die Vergewaltigungen nicht normalisieren. Er bietet uns nicht das Herrenwitz-Bild vom Patriarchen oder Bro' als *pussygrabber*, den man *halt trotzdem mögen* muss. Bei Kirk Douglas ist es zunächst krasser, etwa in seinem anderen Pearl-Harbor-Kriegsfilm, Otto Premingers *In Harm's Way* (1965). Da tritt er den Film über als *Ladies Man* auf, wie das früher hieß. Und er vergewaltigt eine junge Navy-Krankenschwester (Jill Haworth), die, traumatisiert und aus Sorge, sie sei schwanger, mit Schlaftabletten Suizid begeht. Worauf er sich in einer eigenen *suicide mission* im Kampf gegen die Japaner opfert. So macht er die Sache mit sich selbst aus: ohne dass die Geschädigte zur Akteurin würde, ohne Aufarbeitung oder Verurteilung. Vielmehr und

schlimmer: Im Plot fungiert sein Gewaltakt gegen die Frau als verschobene »Strafe« für das, was seine Ehefrau zu Filmbeginn tut. Die Frau (Barbara Bouchet) stellt ihre Lust auf ein außereheliches Abenteuer auf einer Party lasziv zur Schau und tummelt sich dann mit einem Offizier nackt im Meer. Gleich am Morgen nach ihrem Seitensprung stirbt sie beim Angriff auf Pearl Harbor am Strand.[1] Die *zweite* Gewalt-Antwort auf ihre Eskapade ist dann Kirk Douglas' sexualisierter Angriff auf die ebenfalls fast nackt im Meer watende junge Kameradin.

Angst vor traumatischen Attacken aufs männliche, weiße, alte Amerika, Angst schon allein davor, dass Frauen selbstbestimmt(er) leben, projiziert dieser Film 1965 auf Pearl Harbor zurück. Andere Kirk-Douglas-Filme verbinden Vergewaltigung direkter mit *Bloßstellungen*: In *Town Without Pity* (1961) verteidigt er vor Gericht vier Vergewaltiger – es sind in der BRD stationierte US-Soldaten, und es geht darum, lange Haft- anstelle von Todesstrafen zu erwirken – mittels Schuldumkehr-Rhetorik. Filmplot und Inszenierung legen uns nahe, dies als eine weitere Aggression gegen die geschädigte junge Frau (Christine Kaufmann) zu verstehen. An einschlägigen Kirk-Douglas-Szenen fällt gene-

rell die Bereitschaft auf, Gewaltaspekte an den Normalbeziehungen der Geschlechter während der Nachkriegsjahrzehnte offenzulegen (siehe etwa den *marital rape*, den er 1949 in seinem ersten Kino-Hit *Champion* begeht). Da kommt Sedimentiertes zum Vorschein, Vergewaltigung im Macht-Kern männlicher Dominanz. *Now that we know ...*

Solche Entblößung kann bis zur Selbstdurchkreuzung der heteronormativen, maskulinistischen Pose gehen. Ultimativ bei einem der letzten großen Auftritte von Kirk Douglas, als Ansager des Preises für die beste weibliche Nebenrolle bei der Oscarverleihung 2011: Der 94-Jährige, von Alter und Schlaganfall gezeichnet, missbrauchte den Moment, um von seinem Faible für »beautiful women« zu reden und Moderatorin Anne Hathaway sowie Preisträgerin Melissa Leo blöd anzuquatschen, wodurch er sich letztlich zum Trottel machte. Einmal mehr lagen Handlungsexzess und Beinahe-Kollaps dicht beieinander.

Komplexer ist es in seinem *signature part* in *The Vikings* (1958). Brigitte Mayr liefert eine Überschrift dazu, indem sie die Wikinger*innen rund um ihn als *Vikinks*, also kinky, zu verstehen gibt.[2] Kirk Douglas spielt hier einen unerträglichen Macho. Sein Begehren gilt scheinbar einer Frau, die ihn beißt und kratzt, wenn sie küsst (so sagt er es im Film), tatsächlich aber Tony Curtis, mit dem er am Ende einen Schwertkampf auf Leben und Tod ausficht.[3] Mehr noch, der fesche Blonde (später mit Augenklappe), von dem es im Dialog heißt, er sei so eitel in Bezug auf sein Aussehen, wird in *The Vikings* zunächst als ununterscheidbar verfloch-

1 »Japanische Bestrafung einer transgressiven Nacktbadenden«: Das wirkt wie ein Blueprint für die Eröffnungsszene von Steven Spielbergs *1941* (die eben *nicht nur* den Beginn von *Jaws* zitiert).

2 Im Ankündigungstext zu ihrem und Michael Omastas Vortrag beim Kirk-Douglas-Tribute 2016 im Wiener Gartenbaukino. (Den dritten Vortrag bei diesem Tribute hielt Claudia Siefen.)

3 Die Nahbeziehung ist im Plot von *The Vikings* dahingehend aufgelöst, dass die Figuren von Kirk Douglas und Tony Curtis Halbbrüder sind, ohne es zu wissen.

ten mit seiner Schmusepartnerin auf dem Bä-renfell-Bett eingeführt: Wo endet der Blonde mit dem kinky Kinn, wo beginnen die Blonde und der Bett-Pelz? Diese Verflechtung ums Haar bietet kurz einen grotesken Anblick; den sollten wir als kleine Retourkutsche zu all dem Bei-den-Haaren-Packen sehen, das Frauen ständig durch Kirk Douglas widerfährt (Jan Sterling in *Ace in the Hole*, Elsa Martinelli in *The Indian Fighter*, Jill Haworth in *In Harm's Way*).

Infragestellung stabiler Identität, Erfahrung von Intimität: Politisch spannend wird es dort, wo dies auf *Solidarität mit anderen* hinausläuft, auf Solidarität jenseits einer a priori zugeschriebenen Identitäts-Übereinstimmung. So in den Filmen, die Kirk Douglas als Produzent und Star mit Stanley Kubrick gedreht hat: In *Paths of Glory* (1957) und *Spartacus* (1960) prägt das die *Motivation*, auch die politische Motivik. Zweimal ein vergeblicher Aufstand der Vielen bzw. im Namen der Vielen, Revolte gegen aristokratische, institutionelle und besitzbasierte Eliten (Offizierskaste bzw. militärischer Apparat, römisches Patriziat bzw. Imperium). Beide Filme enden in einem kollektiven Sprechakt, der Kirk Douglas gerührt und still zurücklässt. Am Ende von *Paths of Glory* ist eine deutsche Gefangene im Ersten Weltkrieg einer französischen Männermeute ausgeliefert, als Bühnenattraktion zum Augenfraß vorgeworfen; sie aber wendet ihre Bedrohtheit durch männliche Gewalt in Agency, die wiederum in eine Vergesellschaftung von Ohnmacht mündet: Sie macht, dass die Soldaten in ihr trauriges Lied einstimmen und sich so selbst in einer Verletzbarkeit erfahren, die der ihren nicht gleicht, aber mit ihr

kommunizieren kann. Und Kirk Douglas hört wortlos nachdenklich dabei zu. Ähnliches bietet die »I am Spartacus!«-Szene. Kirk Douglas in der Titelrolle vergießt schluckend eine Träne der Rührung, während die Filmmusik (gipfelnd in einer Tonfolge, die an die »Menschenrecht«-Stelle in »Die Internationale« erinnert) eine *army of slaves* feiert: kollektive Wortergreifung und Namens-Aneignung durch die Nicht-länger-Sklaven.[4]

Auch hier geht seine Einzel-Männlichkeit in einem solidarischen Kollektiv auf. Zwar bleiben die Boys unter sich, dafür betont *Spartacus* die symbolische Weitergabe als politische Handlung im Namen von etwas. Wie so oft spielt Kirk Douglas einen Entertainer: einen Gladiator. Was Solidarität zwischen Sklaven heißt, hat er von Draba, dem von Woody Strode dargestellten äthiopischen Gladiator, gelernt. Die Weitergabe geht weiter: Lange nach der Katastrophe, nach dem Scheitern des Aufstands, nehmen *andere* den Namen auf: der kommunistische deutsche Spartakusbund um 1918; Spartakus als Organisation der Revolte gegen repressive Jugendheime in den frühen 1970ern; und 1981 der britische funky Protestsong »Spasticus Autis-

4 Mehr dazu im Beitrag zu Stanley Kubrick in diesem Band, S. 96 ff. Neben der »Internationale« klingt in meinen Bemerkungen auch Jacques Rancières *Die Namen der Geschichte* (Frankfurt am Main 1994) an. Kirk Douglas weist in seiner Autobiografie im Zusammenhang mit *Spartacus* und seinem Engagement für den *blacklisted* Drehbuchautor Dalton Trumbo darauf hin, dass er als Jude vom Sklavenvolk der Hebräer abstammt – und dass Kommunist zu sein nichts Ungesetzliches sei. Die Autobiografie heißt *The Ragman's Son* (»Der Sohn des Lumpensammlers«) und wurde in der deutschen Übersetzung zu *Wege zum Ruhm. Erinnerungen*, Berlin 1992, S. 296, 299.

ticus«, in dem der durch Polio gehbehinderte Ian Dury (mit seiner Band The Blockheads) sich über Bevormundung von Behinderten mokiert, samt *Spartacus*-Reenactment durch viele, nicht nur männliche Stimmen: »I'm Spasticus! – I'm Spasticus! – I'm Spasticus!«

Ein Vermächtnis führt zu Vertretungen: Die Vielen vertreten ihn. Oder aber Kirk Douglas spricht in ihrem Namen, etwa in *Lonely Are the Brave* nach einem Skript von Dalton Trumbo: Der Jugendfreund des von Kirk Douglas gespielten Helden sitzt für zwei Jahre im Gefängnis, weil er – trotz Mahnungen seitens der Einwanderungsbehörden – *wetbacks*, mexikanischen Sans-papiers, zum Grenzübertritt in die USA, zu Quartier und Arbeit verholfen hat. In einem Dialog fragt Kirk Douglas, was an solchem Handeln denn falsch sei, und hält eine Tirade gegen *fences* und *borders*, die Privatbesitz abstecken oder zwischen »us« und Mexiko unterscheiden. Sein zweimaliger, gefährlicher, schließlich fataler Ritt als *untimely cowboy* durch den dichten Highway-Verkehrsfluss überblendet die Querung des Rio Grande mit neueren Barrieren. Immer wieder hat er Zores mit Zäunen: in seinen Western mit Stacheldraht, in der Gladiatorenschule mit einem Gitterzaun. Letzterer ziert einen spektakulären *signature shot* (er klettert rasant am Gitter hoch) und klingt motivisch nach in den Zaun-Säulen vor dem

Weißen Haus in der Eröffnungseinstellung von *Seven Days in May* (diese Säulen sind ihrerseits ein Echo der Atomraketen im Vorspann).

Im Zeichen des *Übersetzens* – über Highways und Meere, bzw. von Namen[5] – geht es weiter ins Danach. Was kommt danach? *Next of Kinn*, Kurs Richtung Kopf durch die Wand. Aber auch – und deshalb lässt sich der Kalauer-Konnex zu einem Donna Haraway'schen Verbindungs-Denken rund um *making kin* nur en passant anspielen – dorthin, wo wir mit Kirk Douglas *nach* der Katastrophe nicht nur *vor* der Katastrophe sind, sondern auch *vor dem Gesetz*. Das Gesetz hat hier den ethischen Sinn, dass es eine starke Forderung in den Raum stellt, die den Individualismus übertrumpft. Und das Gesetz hat den politischen Sinn, dass es die Macht(technik) der Stärkeren begrenzt und einen Bezug zur umfassenderen Gerechtigkeit aufrechterhält, deren Platz es besetzt (wobei es ihn ebenso freihält wie verdeckt). Kirk Douglas steht zwiespältig zum Gesetz. Jenes der Römer und der Reichen bricht er. Das *Strafgesetz* hält er als Sheriff, der in *Last Train from Gun Hill* den weißen Mörder seiner *First-Nations*-Ehefrau vor Gericht bringt, penibel ein. Aber er wäre nicht Kirk Douglas, zöge er nicht – sehr unkantianisch – aus dem Festhalten am Gesetz einen Genuss-Mehrwert: Er erklärt dem Mörder detailliert, warum er keine Selbstjustiz an ihm übt; das würde diesem nämlich die qualvolle Strafe in Form der Gerichtsverhandlung, der Zeit in der Todeszelle und des Galgens ersparen. In dem sadistischen Monolog (der in der deutschen Synchronfassung fehlt) überschlägt sich seine Stimme markenzeichenhaft.

5 Kirk Douglas stammt aus einer armen Familie belarussischer Emigrant*innen in Amsterdam, New York. Geboren 1916 als Issur Danielovitch und häufig mit Antisemitismus konfrontiert, wuchs er als Izzy Demsky auf und änderte seinen Namen 1941 beim Eintritt in die Navy auf Kirk Douglas.

Das ist das *eine*: Er verfolgt eine Politik der *dirty hand* – oft um der *dirty hand* willen. Im *Trumbo*-Biopic von 2015 sagt er von sich: »I've always been a bastard!« Das *andere* ist seine forcierte Unterwerfung unter das universelle Gesetz: ein abrahamitischer Akt. Das Gesetz steht über allen, selbst Gott muss sich begrenzen (darf nicht das Äußerste fordern), also regiert der Machtverzicht, ein Ethos der Ohnmacht aus Einsicht, die Erstarrung im Gewaltexzess, die Tötungshemmung. Letztere verhandelt der Kriegsfilm *The Hook* (1963) thesenhaft – anhand von Kirk Douglas' Bereitschaft und der Weigerung seiner Schiffscrew, einen nordkoreanischen Gefangenen zu exekutieren, sowie mit Hinweis auf das jüdische Fest der Reue und Versöhnung mit Gott (»Happy Yom Kippur!«). Am nachhaltigsten hat er den Verzicht aufs Töten, im Zeichen von Solidarität unter Ausgebeuteten, allerdings von seinem Gladiatoren-Gegner Draba und dessen ethischer Geste in der Arena[6] übernommen: Woody Strodes Vermächtnis wird ihm zum Gesetz.[7]

In der Beziehung zum Gesetz stellt sich die Frage, wie gerechtes Handeln möglich ist – angesichts neuer Machttechniken der Steuerung, die dazu dienen, Leuten Entscheidungen abzunehmen. Kirk Douglas handelt in einer Welt von Zäunen, auch in einem Regime des Monitorings, der Steuerung und Screens.[8] Wie lässt sich diese neue Allmacht begrenzen? Um auf seine Rolle als Flugzeugträger-Captain in *The Final Countdown* zurückzukommen: Die militärisch-technische Macht, die er zunächst in Form einer Rede an seine Crew über die Bord-Videoanlage, auf einem Monitor, bekräftigt hat, gibt

6 Ihre Beziehung beginnt damit, dass Draba gegenüber Spartacus deklariert, man werde hier in der Gladiatorenschule nicht zu Freunden werden, denn: »I'd try to stay alive, and so would you.« Eine Art *reduzierter Gleichheit*, bloße Verhaltensgleichheit auf Basis einer geteilten unmenschlichen Existenz. Über diese geht Draba beim späteren Zweikampf bis zum Tod radikal hinaus, durch eine ereignishafte Aktion bzw. Unterlassung und in Richtung eines egalitären Kampfbündnisses: Anstatt den besiegt vor ihm liegenden Spartacus wie befohlen (Daumen runter!) zu töten, attackiert er seine und Spartacus' römisch-patrizischen Ausbeuter*innen auf der Tribüne. Draba wird von den Römern getötet, sein Leichnam zur Abschreckung verkehrt herum im Gladiatorenkerker aufgehängt. Dieser verkehrte Körper fungiert als symbolische Klammer, verbindet die Sklaven, die in ihrer Angst, in ihren Zellen und in einer Montage von Nahaufnahmen voneinander isoliert sind. Als Spartacus später, nach ersten Siegen im Aufstand, kurz in die verlassene Gladiatorenschule zurückkehrt, ist Drabas Körper ostentativ abwesend (das Seil der Aufhängung ist noch da und macht Spartacus nachdenklich). Das bekräftigt die Logik des Vermächtnisses: des Handelns im Gedenken an, im Namen von. Insbesondere dann in der »I am Spartacus!«-Montage

von Close-ups der Sklaven: Diese nehmen Drabas Vermächtnis auf sich – den Tod, aufgehängt bzw. am Kreuz, im Verzicht darauf, andere für sich sterben zu lassen. So eignen sich das Namens-Vermächtnis ihres Aufstandsführers an, der somit als abwesend markiert und für die Geschichte freigesetzt ist.

7 Gleichsam *ausprobiert* hat Kirk Douglas das Zögern beim Töten schon im finalen Schwertkampf in *The Vikings* (der ja im ethisch aufgeladenen Zweikampf gegen Tony Curtis am Ende von *Spartacus* wiederkehrt, nun als ein Ringen darum, wer wem einen Gnadentod zukommen lassen kann). Auch unter diesem Aspekt wird viel später Mads Mikkelsen als ebenfalls einäugiger und gefürchteter Wikinger in *Valhalla Rising* das Erbe von Viking-Kirk aufgreifen und postkolonial radikalisieren: in seiner finalen Bereitschaft, sich von *First-Nations*-Kriegern erschlagen zu lassen, anstatt (das heutige) Amerika in Besitz zu nehmen.

8 Ein Steuerungstechniker der Macht ist bereits sein Gegner Crassus (Laurence Olivier) in *Spartacus*. Er manipuliert jenen Notstand, aus dem er als charismatischer Retter hervorgeht: Er dirigiert den Marsch der Sklavenarmee nach Rom, um dort einen Ausnahmezustand samt Übergabe der Kommandogewalt an ihn herbeizuführen – und folglich das Ende der Republik.

Spartacus (1960, Stanley Kubrick)

er am Filmende demütig preis. Vielmehr: Dass der rätselhafte Zeit-Sturm sein Schiff ins Heute zurückweht, erleichtert es ihm, auf die Ausübung überlegener Gewalt zu verzichten.

Die ultimative ethische Selbstbindung der monitorgestützten Allmacht, den ultimativen Militär-, Polit- und Techno-Thrill mit Kirk Douglas bietet allerdings John Frankenheimers *Seven Days in May* (1964). Es geht um einen rechten Putsch gegen den US-Präsidenten: Ein telegener Air-Force-General (Burt Lancaster) will die Regierung beseitigen (weil durch deren Abrüstungsvertrag mit der Sowjetunion den USA, so meint er, ein zweites Pearl Harbor drohe). Im Verschwörungsthriller-Plot agiert Kirk Douglas mit kantigem Kinn auf kantischem Kurs und stellt sich als Air-Force-Offizier gegen den Putsch. Dadurch bricht er explizit mit seinen Vorlieben und Neigungen. Zwar bewundert er den Air-Force-General als seinen dynamischen Vorgesetzten; und er sei, so sagt er, in Fragen der (Ab-)Rüstung *gegen* den amtierenden Präsidenten; er halte dessen Absichten für falsch; aber nur eine demokratische Wahl könne diese Politik korrigieren: »We're a country of laws.« Die Treue zum Gesetz ist nicht unter dem Aspekt einer Gehorsamsmoral interessant, sondern weil sie sich als ein regelrechter Verrat an gleichsam körperlichen Mächten auswirkt: Kirk Douglas' Handeln bedeutet eine Absage an militärischen Korpsgeist, an einen Männerbund der Charismatiker, an die zugleich als mächtig und als bedroht beschworene, insofern körperhaft vorgestellte Nation. Das politisch sinnträchtige Verratsmoment in Kirk Douglas' Handeln bringt den Putsch-Ge-

neral dazu, ihn zu fragen, ob er wisse, wer Judas war (eine antisemitische Volte, die im Dialog leider nicht als solche gekontert wird).

Kirk Douglas' Haltung und Handlung in *Seven Days in May* sind alles andere als radikal, letztlich liberal; sie sind einer Begrenzung von Macht verpflichtet, dem *Festhalten eines Nicht-Tuns im Tun*. Diese Ethik korrespondiert allerdings eng mit der Kippfigur von Handlungsexzess und Kollaps bei Kirk Douglas. Und sie tritt in eine Konstellation politischer Gegnerschaft zum ungehemmten Alles-Machen, Zum-Äußersten-Gehen, der Faschisten. Diese finden im Regime der Fernseh- und Telekonferenz-Monitore, der Überwachungs- und Zählungsanlagen ein Technotop vor, das sie gut nutzen können (Frankenheimers Film stellt es trocken, aber breit aus).[9]

Now that we know: Nach dem Faschismus ist vor dem Faschismus. Das gilt im Kleinen für das Jahr 2016, in dem der Brexit beschlossen, Donald Trump Präsident und Kirk Douglas 100 wurde, sowie für autoritäre Mobilisierungen und neoliberale Demontagen von Öffentlichkeit und gesellschaftlich erkämpften Rechten seitdem. Es gilt mit Blick auf größere Zeiträume dafür, dass antidemokratische Bestrebungen

9 Als Techno-Thriller mit Sinn für *body politics* weist *Seven Days in May* Parallelen zum fast zeitgleich im Kino gestarteten *Dr. Strangelove* auf: Auch in dieser Satire reißt ein unangenehm viriler Air-Force-*Falke* im Kalten Krieg die Macht an sich. Und dass bei Kubrick der britische Offizier Kleingeld ergattern muss, um sein Münz-Telefonat führen zu können, das den Atomkrieg verhindert, auch das hat bei Frankenheimer ein Pendant: Einer der Putschgegner leiht sich von einem Air-Force-Offizier Kleingeld fürs Münztelefon – »Have you got a dime to stop a revolution with?«

von rechts heute die Macht der Monitore und des Monitorings in Kontexten anwenden, die weniger diszipliniert und bürokratisch sind als in *Seven Days in May*. Heutige Faschismen gewinnen Raum durch postdisziplinarische Machtdispositive: durch Monitoring im Sinn von Kommunikationsbewirtschaftung, Selbstinszenierung im entfesselten Erfolgskalkül, Coaching. Das haben Kirk Douglas' Filme natürlich nicht vorausgeahnt. Aber in einer seiner späten Rollen, in seinem zweiten De-Palma-Film, ist das 1980 satirisch anvisiert: der Einsatz von Film, Video und Screens in Regimes des lebenslangen Lernens und der Führung durch Kontrolle. Er, der beinah Lehrer geworden wäre, ehe er zur Bühne und zum Film ging, der immer wieder (oft in Seefahrer-Rollen) Kurs hielt und der sein Image brach, nicht zuletzt in der Darstellung *von* Darstellern, spielt einen Coach namens *The Maestro*; mit großer Geste hält er einen Kurs in der Selbstoptimierungstechnik *Star Therapy* ab, in einem Film, der *Home Movies* heißt. Und uns am Ende *nicht* zu dem Heimkino-Matrosen zurückführt, mit dem wir hier begonnen haben.

[2016, Vortrag]

Es läuft

Jacques Tatis Playtime

Playtime (1967) ist eine Slapstick-Komödie über die Zeit des Spielens (*Tatis herrliche Zeiten*, so der deutschsprachige Titel) und ein Spiel mit der Zeit. Wie kommt die Zeit ins Spiel? Etwa über jene Aspekte, die *Playtime* zu einem subtilen Moment der Monumentalfilmwelle im zeitgenössischen westlichen Industriekino machen: seine Länge und produktionstechnische Opulenz, kolossalen Bauten und Statistenheere, aber auch der archäologische Impuls, versunkene soziale Welten zu rekonstruieren. Darauf wird noch einzugehen sein, ebenso auf die einleuchtendere – vordergründig aufs Gegenteil hinauslaufende – Beobachtung, dass es gerade eine *moderne* Welt in ihrer pulsierenden Präsenz ist, die im urbanen Gewusel von *Playtime* sicht- und hörbar wird. Sieht man *Playtime* als Monumentalfilm, dann exemplifiziert er auch die Krise dieses Genres Ende der 1960er: Mit immensem Aufwand (und unter Verschleiß von Tatis Privatvermögen) als 70mm-Film gedreht, war er bei seinem Kinostart im Dezember 1967 bei Publikum und Kritik ein Misserfolg und wurde von 152 auf 137, später für den internationalen Verleih auf 114 Minuten gekürzt; laut Tati kam er in den USA sogar als 45-minütiges TV-Spektakel zum Einsatz. Es erscheint wie die Variante der zeitgleichen Wende in der US-Filmindustrie – vom Mega-Epos zum *youth movie* –, dass Tati danach mit *Trafic* (1971) ein niedrig budgetiertes Roadmovie drehte, das en passant ein sympathisches Bild holländischer Hippies zeichnet. Auch als einer der vielen »letzten großen Filme«, die den Weg der Filmhistorie pflastern, ist *Playtime* ein Monument.

Und er ist ein Science-Fiction-Film, der in der Wahrnehmung des Gegenwärtigen potenzielle Zukünfte freisetzt: ein »grand film anticipateur«[1] (Serge Daney), der die umfassende Modernisierung der Stadt weiter denkt, als sie noch ist, und »die Défense baut, bevor die Défense existiert«. Laut François Truffaut »ähnelt *Playtime* nichts, was es bislang im Kino gibt«. Und: »Vielleicht ist *Playtime* das Europa von 1968, gefilmt vom ersten Filmemacher – einem Louis Lumière – vom Mars.«[2] Diese Deutung platziert *Playtime* unversehens an zwei Grenzen des Erzählkinos: in der Nähe des Dokumentarischen, das, grob gesagt, das Leben zeigt, wie es ist; und – weil Tati nicht nur Lumière ist, sondern auch vom Mars kommt – im Bereich der Verfremdungen, die den Spielfilm zum Experimentellen

1 Daneys Überlegungen sind Teil eines Tati-Dossiers in *Cahiers du cinéma*, Nr. 239, September 1979. Die folgenden Zitate von Daney, Bernard Boland, Jean-Louis Schefer sowie von Tati selbst stammen aus diesem Dossier.
2 Zitiert nach: Guy Tesseire, »Playtime story«, in: *Positif*, Mai 1983.

hin öffnen. *Playtime* lief 1996 als beinah einziges Industrieprodukt in der Wiener Retrospektive *Der Blick der Moderne* zur Geschichte des Avantgardefilms.

Kristin Thompson[3] sieht Tati als »flip side of Antonioni«: Er fordere nicht, das Banale des Alltags zu interpretieren, sondern »makes it funny«; mit Godard wiederum teile er die Verbindung von Gesellschaftskritik und Erziehung zu neuen »viewing skills«. Zwar zwängt Thompson Tatis Eigenart neoformalistisch in eine Polarität zwischen Spaß und Verfremdung, Lustig-Finden und Komplexitäts-Genuss, aber sie stößt einen Gedanken an, der *Playtime* – über Stilkunde hinaus – als Synthese von Komik und Anthropologie, als *fröhliche Wissenschaft vom Menschen* begreifbar macht: Wenn Thompson den »perceptual overload« in *Playtime* mit den Touristen in Verbindung bringt, von denen der Film handelt und deren spezifisches Ziel es ist »to *look at* and listen to Paris«, dann liegt es nahe, auch die Filmzuschauer, wie

Tati sie konzipiert, als Touristen zu verstehen.[4] Wir kommen, um zu sehen und zu hören. Vielleicht denkt man auch an einen Reisegruppenleiter, wenn Daney schreibt, Tati riskiere, sein Publikum zu verlieren, indem er es zu weit mitnimmt.[5]

Warum geht man in Tati-Filmen, am ehesten in *Playtime*, so leicht verloren? Warum ist das Sehen und Hören hier so schwierig? Wenn man sagt, dass viele der unzähligen Gags leicht übersehen werden, weil sie am Rand oder im Hintergrund ins Bild kommen, greift das noch zu kurz, denn Tati unterläuft Hierarchien zwischen Bildzentrum und Peripherie, Vorder- und Hintergrund, Akteuren und Statisterie. Alles ist überall gleichzeitig potenziell wichtig und komisch. Michel Chion[6] vergleicht dies mit dem *primitiven Kino* um 1900 im Sinn von Noël Burch, in dem Körper und Ereignisse oft auf große Distanz und in nur schwacher narrativer und kompositorischer Gliederung übers gesamte Bildfeld verteilt sind; auch Burch[7] selbst attestiert *Playtime* einen »primitiven Topographismus« der Zerstreuung und Überfüllung, der uns zwingt, das ganze Bild wie ein »Minenfeld« abzutasten. Nun bleibt Tatis *mise-en-scène* zwar fast immer in der (Halb-)Totalen und kommt ohne Betonung von Gesichtern und Blicken aus, aber im Unterschied zum »primitiven« Tableau gibt es im Tati'schen Bild kein immanentes Rauschen: Es ist stets streng choreografiert, scharf und hochauflösend; die Unschärfe liegt einzig im Auge des Betrachters.

Das Verlorengehen in der Deutlichkeit von *Playtime* rührt nicht zuletzt daher, dass so gut wie keine Geschichte erzählt wird. »Es gibt

3 Kristin Thompson, *Breaking the Glass Armor. Neoformalist Film Analysis,* Princeton 1988 (darin Texte zu *Les Vacances de Monsieur Hulot* und *Playtime*).

4 Während der Drehzeit von *Playtime* war die als »Tativille« bekannte Kulissenstadt am Rand von Paris eine beliebte Touristenattraktion.

5 Mit *Playtime* verlor Tati die internationale Publikumsgunst, die ihm *Jour de Fête* (1949), *Les Vacances de Monsieur Hulot* (1953) und *Mon Oncle* (1958; Auslands-Oscar 1959) verschafft hatten. Seinen letzten (semi-dokumentarischen) Film *Parade* drehte er 1973 fürs schwedische Fernsehen auf Video. Bis zu seinem Tod 1982 arbeitete er, zeitweise mit dem Filmkritiker Jonathan Rosenbaum, am Drehbuch zu einem Film namens *Confusion*.

6 Michel Chion, *Jacques Tati,* Paris 1987.

7 Noël Burch, *Life to those Shadows,* Berkeley/Los Angeles 1990.

Typen, die Gefangene der modernen Architektur sind, weil die Architekten ihnen vorgeben, wie sie herumlaufen sollen, immer geradeaus.« So fasst Tati den »Plot« von *Playtime* zusammen. Im Rahmen dieses skelettösen Dramas urbaner Disziplinierung nehmen die schüchterne Begegnung mit einer Touristin und die Verabredung mit einem Geschäftsmann, deren Zweck man nie erfährt, endlose Umwege ins Beiläufige. Die Figur, deren Begegnungen hinausgezögert werden, ist Monsieur Hulot, gespielt von Tati selbst; ein eigentümlicher Protagonist, ein seltsamer Star, der die Orientierung im Film nur bedingt erleichtert. Zwar kennt man ihn – seinen gestelzten Gang, die Pfeife, die idiotische Kleidung – aus *Les Vacances de Monsieur Hulot* und *Mon Oncle* (in *Trafic* trifft man ihn wieder), aber man wird nicht intim mit ihm. Er spricht nur sporadisch und unverständlich (bei seinem ersten Auftritt, an der Rezeption in *Les Vacances*, bringt er kaum seinen Namen heraus), bleibt gesichtslos auf Distanz und – im Unterschied zum zeitgleich erfolgreichen Oscar / Balduin / Louis de Funès – stets vornamenlos.

In seinen ersten Regie-Erfolgen, im Kurzfilm *L'École des facteurs* und in *Jour de fête*, spielte Tati 1947/49 einen schussligen Dorfbriefträger mit klaren Zielen (»Rapidité!«). Leicht hätte er diese populäre Figur beibehalten, einen *Le Facteur à New York* oder *Le Facteur se marie* drehen können, meint Tati (und spielt damit auf de Funès' Gendarmen-Serie an). Stattdessen ersetzt er den klassischen Slapstick-Choleriker, der mit seiner Umwelt ringt, durch den ruhigen, höflichen, offenbar ziellos umherstreifenden Hulot. Wie die zahllosen Figuren und das Publikum von *Playtime* ist Hulot der perfekte Tourist: »Er schaut und tut nichts«, sagt Tati, bzw. tut er nicht viel, »außer zu erscheinen und zu verschwinden« (Chion). Kommen und Gehen – die Welle: Für Chion ist sie die »Basisfrequenz«, der »binäre Code«, der Tatis Filme diagrammatisch bestimmt – Meereswellen und zyklisches Kommen und Gehen in *Les Vacances*, elektronische »Welle der Kommunikation« (blinkende Leuchtreklamen, an- und abschwellende Töne) vor allem in *Playtime*.[8]

Mit *Playtime* sollte Hulot endgültig *gehen*. Zwar musste Tati nach dem kommerziellen Debakel seine Standardrolle noch einmal spielen (*Trafic* war nur als Hulot-Komödie finanzierbar); *Playtime* aber entwertet seinen Star und Helden radikal: Tati streut Hulot aus, umgibt ihn mit »falschen Hulots«, vier Figuren und einer Spiegelung im Fensterglas, die im Rahmen der Diegese wie auch unweigerlich vom Zuschauer mit ihm verwechselt werden. Seine Dezentrierung gewinnt ihren Sinn unter drei zusammenhängenden Aspekten. Erstens: im Zeichen einer *Demokratisierung*, wie sie Jonathan Rosenbaum vorschwebt. »*Playtime* ist niemand« (Tati), und alle werden zu Hulots, sprich: komisch. Hulot ist nicht Fremdkörper in einer normalen – herzlosen, disziplinierten – Welt (wie ein Chaplin oder Mr. Bean); Tati versagt sich das transzendente Außen einer moralischen Wertung (das selbst notorische Selbst-

8 Bis hin zu diesem tollen Detail der Nachtclub-Sequenz: Das zu starke Gebläse der Lüftung lässt eine dünenartige Welle über die Rückenhaut einer Besucherin laufen.

Playtime (1967, Jacques Tati)

vervielfältiger wie Danny Kaye oder Jerry Lewis brauchen); »a vision that democratised the holy fool so that he / she occupied every corner of the frame, every character and object and sound, no longer the emperor of a privileged space.«[9]

Diese Art von Immanenz und Universell-Werden hat zweitens Konsequenzen für die Zuschauer, denn die demokratische Komik beruht auf der Erkenntnis, »dass wir alle nach und nach Komiker geworden sind« (Daney). Bei Tati haben Publikum und Filmfiguren gleiche Rechte; indem Letztere selbst lachen, nehmen sie uns das Privileg, sie durch unser Lachen zu objektivieren. Vor allem untergräbt *Playtime* die gesicherte Position und Einstimmigkeit seines Zuschauer-Kollektivs: Wie Touristen müssen wir uns unseren Aufenthaltsort im Bild erst suchen. Es kommt nicht zu uns, also müssen wir zum Bild kommen – ständiges Abziehen und Zurückfließenlassen von Aufmerksamkeit: eine weitere Welle. Aber jeder Zuschauer surft bei jeder Lektüre auf anderen Wellen, weil es so viel zu sehen und zu hören gibt: Alle lachen an verschiedenen Stellen. Die lachende Kollektivierung bleibt aus, umso mehr, als Tatis »gelebte Gags« oft nur Andeutungen sind, die für sich stehen und kaum je repetitiv oder akkumulativ werden (wie etwa Buster Keatons mechanisierte »Gag-Bahnen«).

Drittens sind die »falschen Hulots« Extremformen einer *Ähnlichkeit*, die *Playtime* durchdringt. Alles ähnelt allem: der Flughafen einem Krankenhaus, die Leuchtkonsole des Radios im Hotelzimmer der halberleuchteten Hausfassade im Hintergrund, etc. Diese Ähnlichkeit

rührt nicht zuletzt von Tatis Blick auf die Automatisierung und Standardisierung von modernem Leben: Die Menschen, ihre Häuser und die Weltstädte auf den Reisebüro-Plakaten sehen ähnlich aus; vier Geschäftsleute steigen vor dem Bürohaus gleichzeitig mit gleichen Bewegungen in ihre Autos. Interessanter als diese Bilder für die Uniformität einer Disziplinargesellschaft, die zur Entstehungszeit von *Playtime* schon bröckelte, ist aus heutiger Sicht Tatis Inszenierung von sozialen Dualismen auf deren *Ununterscheidbarkeit* hin. Zum einen die Austauschbarkeit von Arbeit und Freizeit: In *Jour de Fête* und *Les Vacances* bringen Schützenfest und Ferien nur Mühsal und Routine, die Villa in *Mon Oncle* ist die nervtötende Wirklichkeit der Corbusier'schen *Wohnmaschine*, und die Rolltreppeneinstellung in *Playtime* setzt den »Urlauberschichtwechsel« buchstäblich um; umgekehrt ist die Fabrik in *Mon Oncle* ein Lachkabinett und der Berufsverkehr in *Playtime* ein Wunder-Karussell. Zum anderen bespielt Tati Grenzen zwischen öffentlich und privat: Der Schreibtisch des radelnden Briefträgers auf der Laderampe eines LKW oder das Camping Car in *Trafic* machen Sesshafte nomadisch; Intimbereiche sind exponiert – ausgestreut am Strand und im Wohnen hinter Glasfassaden oder in Messeständen.

Immanenz und Ununterscheidbarkeit: Tatis Welt hat weder Außen – das wilde Nachtclub-Tanzen bleibt integraler Bestandteil der Stadt – noch Innerlichkeit als gemütliches Daheim.

9 Jonathan Rosenbaum, »The Death of Hulot« (Nachruf auf Jacques Tati), in: *Sight and Sound,* Spring 1983.

Nur in *Mon Oncle*, Tatis Flirt mit dem Mainstream, hat Hulot eine Wohnung und soziale Bindungen; der Dualismus dieses Films – entfremdete Techno-Welt vs. Grätzel-Geborgenheit – weicht dem Monismus der Moderne von *Playtime*, in dem auch ein alter Blumenstand mitten im Beton keine Nostalgie-Option ist, sondern ein Postkartenmotiv. Wie jede Demokratie ist auch die radikale von Tati ohne jede Transzendenz; seine Anthropologie ist frei von Humanismus: Die Fluchtlinien, die er skizziert, verweisen auf Ursprünglichkeit am Menschen nur insofern, als sie zum Tier führen. Man müsse, so Tati, die Hunde beobachten, ihr Schnüffeln und ihr Verschwinden, weil die alles einhüllende moderne Architektur mit der Unterdrückung des Geruchssinns beginne. Insofern verweist die insistierende Ähnlichkeit in *Playtime* auf etwas Gattungshaftes an den Menschen – nicht als prähistorische Herkunft oder Utopie, sondern als eine Gegenstrebung zur Individuation, die mit ihr kopräsent ist. Die Menschen in *Playtime* sind anonyme Rudel ohne Psychologie, manche von ihnen Pappfiguren (auf dem Videoscreen von ihren fleischlichen Doubles kaum unterscheidbar), instinktgeleitet oder dumm, aber fähig zur Individuation.

In seinem Aufsatz »La vitrine« nimmt Jean-Louis Schefer den gängigen Vergleich zwischen den Glas-Häusern in *Playtime* und Aquarien so wörtlich, dass es Sinn macht: Die Schaufenster-Welt, die nichts versteckt, ist die Koexistenz »gestischer Funktionen«, die nicht expressiv sind; vielmehr sind alle in *Playtime* »Träger von Stereotypen ihrer gestischen Eigenart«, so wie der Fisch, der im Nachtclub stets neu gewürzt

und flambiert wird, Träger diverser Gewürze und Kochhandlungen ist. Der Mensch als Fisch.

Zum Vergleich: Charlie Chaplin, der Humanist des Slapsticks, führt uns nicht zuletzt dadurch zur Menschlichkeit des Menschen, dass er ihn emphatisch als sprechendes Wesen offenbart (in *The Great Dictator*: die schöne Schlussrede gegen das Nazi-Gebrüll). Tati hingegen zeigt uns ein Wesen, das außerhalb des Menschlichen im Aquarium lebt und nicht spricht. Die Sprachlosigkeit ist bei Tati eine Frage der Beziehung von Sprechen und Geräusch. Seine zur Gänze im Studio vertonten Filme zielen darauf ab, das Sprechen von der Information zu trennen: Man versteht nichts, weil in zu großer Distanz und bei zu viel Lärm, im zu raschen Wechsel zwischen zu vielen Sprachen gesprochen wird. Das vielstimmige internationale Gemurmel von *Playtime* braucht weder Untertitel noch Synchronisation: Sein Inhalt ist belanglos, seine Form fragmentarisch (ein »brouhaha«, sagt Tati). Das Symbolische, das dem Kommunizieren der Menschen abhandenkommt, geht bei Tati auf Signale und Markierungen über: elektronische Leuchtzeichen, Stuhllehnen-Dekor, das sich auf Haut und Kleidung der Nachtclub-Gäste abdrückt, oder der Springbrunnenfisch in *Mon Oncle*, der als Wasserspeier einem rätselhaften Morsecode zu folgen scheint.

Tati inszeniert universelle Kommunikation, aber er misstraut der Sprache: »Ich fände es gut, wenn die Leute dadurch reden, dass sie einander Dinge zeigen.« Dinge sollen sprechen. Dazu verhilft ihnen eine Geräusch-Ästhetik, die *materialistisch* ist: Sie gilt der hörbaren Physis der Materie schlechthin und ihren verschiedenen

Stimmen. *Playtime* macht Geräusche zu Personen im Dialog (das »Pfff«-Gespräch zwischen den Kunstlederfauteuils, der rasche Wechsel zwischen Raum-Atmos als Rede und Gegenrede). Tatis aufwändiges Sound Design, das Geräuschen hohe, signalhaft klare Frequenzen zuordnet, ist eine Art umgekehrtes Ambient: Geräuschintensive Sampling- und Dancefloor-Musik (Ambient, Dub, Trip-Hop, Electro) oder die *drones* eines David Lynch lassen die Klarheit menschlicher Stimmen punktuell aus atmosphärischen Sound-Kontinua auftauchen. Bei Tati hingegen sind die menschlichen Stimmen Rauschen, Ausdehnung und Einhüllung ins Diffuse, aus dem das Geräusch als strukturiertes, prägnantes Signal hervortritt.

Die Materie spricht, und die Vitrinen von *Playtime* bilden ein Museum der (zum Teil monumentalen) Souvenirs: »souvenirs d'homme«, so Bernard Boland, Erinnerungen daran, dass »es den Menschen hätte geben können«. Tati denkt und zeigt den Menschen nicht als Gegebenheit, sondern als Problemfall und (vergebene) Möglichkeit; das beruht unmittelbar auf seiner Komik. In *Playtime* gibt es nichts Absurdes (an dem das Menschliche sich abarbeiten könnte), sondern nur Gesetzmäßigkeiten, die ablaufen. In dieser »elektronischen Landschaft« herrscht »eine Fatalität des Gelingens«, die Daney wie folgt beschreibt: Gerade aus dem Kino sind wir gewohnt, über Momente des Scheiterns zu lachen (klassisch: der Ausrutscher, das Bergson'sche Lachen über ins Leben

eingebaute Mechanismen); Tati aber platziert uns in »einer Welt, in der ein Sturz nicht mehr den Effekt der Demystifikation und des Aufwachens hätte wie dort, wo das Scheitern noch denkbar ist«, und in der »alles umso mehr funktioniert, je weniger es funktioniert«. Tatsächlich wird es im Nachtclub umso netter, je mehr das Lokal zerfällt, und die versehentlich zerbrochene Brille des deutschen Ausstellers ist weniger ein Unfall als vielmehr von einer Klappbrille präfiguriert, die in der Messehalle zuvor als innovative Erfindung vorgeführt wurde.

Es ist menschlich, schreibt Daney, über das zu lachen, was hinfällt, und was hinfällt, ist der Mensch schlechthin (Chaplin). Bei Tati gibt es keine Menschen schlechthin, weil es keine Stürze gibt. Hulot fällt im Foyer des Büroglashauses eben *nicht* über den Lederfauteuil; der Kellner, der beim Servieren nicht nach vorn schaut, stößt mit *niemandem* zusammen; der Straßenarbeiter vor dem Nachtclub schaufelt den Schutt *nicht* auf zwei unachtsame Passanten. Alles läuft wie geschmiert, und die Gags sind integraler Bestandteil der Routine, weil sie nicht zum Sturz, sondern nirgendwohin führen. (Und wenn Hulot doch einmal stürzt, dann ohne Grund und Vorbereitung, wie in der Wohnung des Bekannten, wo er an der Wand lehnt und plötzlich einfach ausrutscht und hinfällt.) *Ça marche*: »Quelle von Tatis Komik ist, dass *es* sich aufrecht hält und dass *es* läuft«, schreibt Daney. »Surprise infinie.«

[1997]

60

»I Bet You're Sorry You Won«

*Pop als Flucht, die nicht loszuwerdende Vergangenheit und die Banalität
des massenkulturellen Alltags in Filmen von Richard Lester*

»If John Lennon were alive today, I doubt he could resist paraphrasing his own immortal *Hard Day's* line ›Bet you're sorry you won.‹«[1] Mit dieser Behauptung spitzt Howard Hampton einen Abschnitt seiner kleinen Geschichte des *Rock Cinema* zu: Die von der Unterhaltungsindustrie, zumal von Hollywood, seit jeher ausgebeutete Rockkultur, so seine These, habe mit Richard Lesters *A Hard Day's Night* (1964) zum ersten Mal ihr adäquates filmisches Bild gefunden. Aber schon Lesters nachfolgender Beatles-Film *Help!* (1965) habe die Ironie und den Speed des Pop, so Hampton weiter, degradiert: zum bloßen »blueprint for the marketing strategies that would produce MTV, Nike's ›Revolution‹ commercial, and *Trainspotting*«. Kein Wunder also, dass Lennon den gesellschafts- und erdumspannenden Triumph der Popkultur in Frage stellen würde: Er würde deren Protagonisten im Rückgriff auf seinen unvergesslichen Filmdialogsatz sarkastisch unterstellen, dass sie ihren Sieg im Grunde bedauern.

Wenn John Lennon noch am Leben wäre … Zur Geschichtsphilosophie als Gespensterstory und Common Sense gehört, dass sich immer irgendjemand, vorzugsweise ein alter Gründer-

vater oder Revolutionär, unerlöst und angewidert im Grab umdreht oder – wenn er das noch erleben könnte – einer dekadenten Nachwelt gegenüber als mahnendes Gewissen auftritt. So auch in Hamptons Verfallgeschichte der Rock- und Popkultur: Unterm Lennon hätt's das nicht gegeben, beziehungsweise: Wenn der alte Lennon-Vater das sehen könnt', wie's heute zugeht in der Popkultur, der tät' sich aber kränken! Und vor allem würde er einen boshaften Witz aktualisieren, mit dem er schon 1964 in *A Hard Day's Night* unter Beweis gestellt hat, dass er ein scharfzüngiger Rebell ist.

So weit, so einleuchtend. Allein, die Strahlkraft der Plausibilität von Hamptons Zitat beruht auf einem Fehler, also auf einer historiografischen Fälschung, sprich: auf purer Konstruktion von gegenwartsrelevantem Sinn (Fehler gibt es nicht). Hamptons These zur Rettung der Einheitlichkeit und Beurteilbarkeit der Popgeschichte widerspricht der Kontingenz, Banalität und Trägheit ihrer auf Video nachprüfbaren Fakten. Als zu Beginn von *A Hard Day's Night* der autoritäre alte Herr den im Zugabteil mitreisenden Beatles ihre Rechte als Passagiere streitig macht und den süffisant stichelnden John Lennon mit dem Satz »And don't take that tone with me, young man! I fought the war for your sort!« zurechtweist, bekommt der Spießer

1 Howard Hampton, »Scorpio Descending: In Search of Rock Cinema«, in: *Film Comment*, March/April 1997.

tatsächlich den Vorwurf zu hören, es täte ihm vermutlich leid, dass er den Zweiten Weltkrieg gewonnen hat. Aber nicht Lennon, der später unter Lester den Krieg gewann, sondern Ringo Starr spricht mit entwaffnender Unschuldsmiene den boshaften Satz: »I bet you're sorry you won.«[2]

Aus dieser kleinen Begebenheit und ihrer Differenz zu einer sauber totalisierten Geschichtsschreibung der Pop-im-Film- oder *Rock-Cinema*-Geschichte lassen sich einige meiner Perspektiven auf einige von Richard Lesters Filmen entfalten. Es wird um die Frechheit der Beatles und um Zufallsbegegnungen im öffentlichen Raum gehen, um ein Bedauern des Sieges, um Leute, die im Zweiten Weltkrieg gekämpft, ihn gewonnen und sich daran erinnert haben, und darum, dass Lesters Filme uns nicht das schmeichelhafte Bild einer heroischen Konfrontation zwischen Spießer-Establishment und pop- oder rockrebellischem Aufbegehren zeigen. Deshalb beginne ich auch nicht mit Lennon, sondern mit dem Beatle, dem die Welt kaum große Songs und keine politischen Happenings, dafür aber den guten Witz aus *A Hard Day's Night* verdankt. Ich beginne mit Ringo.

FLIEHKRÄFTE UND MITGESCHLEPPTES

Als Teenager trauerten meine Schulfreunde und ich um Lennon (den nach seiner Ermordung 1980 sogar mein All-Time-Idol Joe Strummer, damals Sänger bei The Clash, als Vorbild nannte), aber wir liebten Ringo – zumal nach einer Vorführung von *Help!* im Clubkeller unserer Schule –, weil er so lustig war. Auch heute noch kommt mir Ringo in Lesters Beatles-

Filmen lustig vor, und sein Anblick wirft für mich eine Frage auf. Was, so frage ich (mich), gibt es für Ringo in praktisch jeder Playback-Szene von *A Hard Day's Night* und *Help!* zu grinsen? Wohin schaut er da immer, während er so tut, als würde er trommeln, was sieht er da im Off der Szenerie, mit einem Blick, der Verträumtheit, Faszination und freudiges Wiedererkennen gleichermaßen auszudrücken scheint, und was bringt ihn so auffallend oft zum Lachen? Was immer Ringos grinsenden Fernblick verursacht – die Faxen eines Teammitglieds, eine Droge, ein lustiger Gedankenblitz, sein kindliches Gemüt oder die Tatsache, dass Schlagzeugspielen eine spaßige Tätigkeit ist –, bleibt letztlich belanglos. Abseits von Kausalität und Intentionalität ist die hartnäckig wiederkehrende Abgelenktheit nichtsdestotrotz bezeichnend und sinnwirksam im Rahmen einer Inszenierung, die das Musikmachen mit Nachdruck als etwas zeigt, das keiner sonderlichen Konzentration bedarf. Der Akt des Musizierens kommt bei Lester gänzlich dezentriert und antiexpressiv ins Bild, als eine beiläufig und im Halbschlaf ausgeführte Tätigkeit, aus der allerdings (durch die Magie des Playback) jedes Mal etwas entsteht, das zu den kanonisierten Inbegriffen westlichen Wohlklangs zählt – nämlich Beatles-Songs der klassischen Periode.[3]

2 In Hamptons Beitrag zum Sammelband *The Last Great American Picture Show. New Hollywood 1967–1976* (Hg. Alexander Horwath/Viennale, Wien 1995), der über weite Strecken mit dem »Scorpio Descending«-Aufsatz identisch ist, findet sich die Textstelle mit dem Zitat aus *A Hard Day's Night* nicht.
3 Nehmen wir nur die Szene in *A Hard Day's Night*, in der die Beatles im von Fans belagerten Gepäckabteil

Diese entspannte Distanz zum Einsatz von Stimmen und Instrumenten, aus der heraus nicht nur Ringo, sondern alle Fab Four mehr oder weniger zerstreut und zumeist in verschiedene Richtungen ins Off grinsen, unterscheidet sich wesentlich von jener existenziellen Phänomenologie des Musikmachens, welche die Visualisierung populärer Musik dominiert[4]: Üblicherweise sieht man Popmusiker*innen (sofern sie singen oder Instrumente bedienen) in pathetischer Anspannung und Konzentration von Körper und Bewusstsein, und ihre Musik erscheint als kreativer Ausdruck, der sich an ein klar anvisiertes Gegenüber (Sexualpartner, Rivale, Publikum …) wendet. Das gilt sowohl für Musikfilme, TV-Auftritte und Clips im Gefolge der Beatles-Filme als auch für die ihnen vorangehenden Filme mit Rock'n'Rollern wie Elvis,

Johnny Hallyday oder Peter Kraus. Insofern setzt der Beatles-Film den Elvis-Film nicht nur mit anderen Mitteln fort, wie Diedrich Diederichsen und Jutta Koether in einer frühen Genealogie des Musikvideos gemeint haben, sondern ist diesem entgegengesetzt: Im Rahmen der traditionellen Unterscheidung zwischen den Universen Rock (»expressive Verausgabung, Rebellion, Wut, Auflehnung«) und Pop (»Speed, Lebensstil, Jugendattitüden, Effekte, Lust, Entertainment, der Spaß, der Mythos von Geld und Ruhm«)[5] votieren Lesters Beatles-Filme nicht nur entschieden für letztere Werte, sondern koppeln auch den Akt des Musizierens von den authentifizierenden und individualisierenden Funktionen ab, die er von Al-Jolson- oder Elvis-Filmen bis zu Mariah-Carey- oder Rage-Against-the-Machine-Clips erfüllt.

Nahezu alle Visualisierungen des Musikmachens kommen, wenn schon nicht rockistisch, so doch konservativ und autoritär daher, nämlich insofern, als sie vorausgesetzte Wahrheiten zu beweisen trachten: Wahrheiten von ganzheitlicher Identität, von Inbrunst, *badness* oder Girl Power, von Virtuosität oder *skills*. Dagegen skizzieren Lesters Beatles-Filme – denen man gern die Urheberschaft für ein obskures Begriffskonstrukt namens »Videoclip-Ästhetik« andichtet – Pop emphatisch als Performance sozialer Mobilität: als Wechsel von Affekten (unverinnerlichten Intensitäten), als Lifestyle aus »flüchtigen Momenten«, aus »Möglichkeitsfragmenten, die fast schneller verschwanden, als man sie registrierte«, so Howard Hampton über *A Hard Day's Night*.[6] Zugleich fungiert »die Band« als Kollektivsubjekt: »Diese Bengels sehen aus

des Zuges »I Should Have Known Better« spielen: Nach einem lapidaren »Let's do something then« beginnen die vier grundlos mit einem Kartenspiel, das beiläufig in relaxt herumsitzendes Playback-Musizieren übergeht, bei dem Ringo sich halbtot lacht, während Schulmädchen ihm durch das Gitter des Gepäckabteils in die Pilzfrisur greifen.

4 Es sei allerdings angemerkt, dass der omnidirektionale Fernblick der Beatles möglicherweise kein Spezifikum von Lesters Filmen ist: In einer schwarzweißen TV-Playback-Aufzeichnung von »Help« (also ungefähr 1965) sitzen die Beatles auf einem Balken, scheinen nicht zu wissen, wo sie hinschauen sollen, und fangen bei jedem Refrain zu hüpfen an; der ganz hinten sitzende Ringo hält einen aufgespannten Regenschirm hoch, starrt gebannt nach vorne und lacht ab und zu.

5 Kollektiv Blutende Schwertlilie [Diederichsen und Koether], »Wenn Worte nicht ausreichen. Was will das Video, und wer sind seine Eltern?«, in: Veruschka Body, Peter Weibel (Hg.), *Clip, Klapp, Bum. Von der visuellen Musik zum Musikvideo*, Köln 1987, S. 252.

6 »Everybody knows this is nowhere. Uneasy Riders: New Hollywood und Rock«, in: Alexander Horwath/Viennale (Hg.), *The Last Great American Picture Show*, a. a. O., S. 168.

wie Vierlinge!«, ruft der »Erhabene« in *Help!*
Dieses Subjekt besteht nicht bloß aus vier Elementen, sondern versetzt diese in einen Zustand fröhlicher »Dividualität« (Gilles Deleuze):
Auf die Frage, ob er Mod oder Rocker sei, gibt
Ringo in *A Hard Day's Night* die legendäre Antwort, er sei »mocker«. In einer zeitgenössischen
Rezension des Films wusste Geoffrey Nowell-
Smith[7] durchaus die »non-personality« von vier
Protagonisten zu schätzen, die keinen erkennbaren Charakter haben, die gleichen Anzüge
tragen, sich oft, aber nahezu grundlos kostümieren und von einem Moment zum nächsten
zwischen Idol und Komiker, zerstreutem Superstar und anonymem Stadtbewohner changieren.

»John, Paul, George and Ringo have 48 hours
to solve a mystery and save the Music!«, behauptet das Voiceover eines zeitgenössischen
Re-Release-Trailers zu *A Hard Day's Night*, aber
bekanntlich (und zum Glück) kommt in dem
Film nichts davon vor, weder eine handlungskatalytische Deadline noch Geheimnislüftung,
noch Musikrettung.[8] Vielmehr bedingt der
Übergang von der Authentifizierung qua Musik
zur multiplen Pop-Identität (und weiter zum
universell modulierbaren All-inclusive-Musik-
Dauer-Event) eine Konstruktion der Filme, die
als »non-construction«[9] erscheinen mag, bei der
aber jedenfalls die Form der Flucht mit der
Flucht der Form einhergeht. Deren auflösender, zerfransender und erodierender Gestus
tritt in *A Hard Day's Night* im Slapstick-Gezappel
der zu »Can't Buy Me Love« ablaufenden Fluchten ebenso zutage wie in der Flucht vor den
Fans, mit der der Film ebenso überraschend wie
programmatisch beginnt, oder in Ringos tag

träumerischem Streunen zwischen Fernsehstudio und Polizeiwachstube. Es geht um die Ziel-
und Bewusstlosigkeit, die situative Zufälligkeit
urbaner Raumerfahrung (wer will, sagt »Flanieren« oder »dérive« dazu). Dabei wird zugleich die Filmhandlung von Motivation und
Intention abgekoppelt und ihre Ordnung zum
Fliehen gebracht. So flieht etwa *Help!* in eine
lose, kausal schwach motivierte Häufung von
Sketches und Schauplätzen (inkl. Salzburger
Skipisten), die in einer Widmung des Films
an den Erfinder der Nähmaschine kulminiert
und mit dem Gattungsetikett »Agentenfilm-
Klamauk« kaum zu beschreiben ist – zumal im
Vergleich mit heutigen Austin-Powers-Filmen,
die dagegen zielstrebig und bündig anmuten.

Die Flucht ist nicht nur Bewegung im Raum
der Stadt bzw. der Genre-Topik, sondern bringt
darüber hinaus einen schöpferischen *élan vital*
jenseits stabiler sozialer Organismen, Identitäten und Bedeutungen zur Wirkung. Dieses –
sagen wir es ruhig – revolutionäre Moment der
Flucht tritt in *A Hard Day's Night* nicht viel weniger deutlich zutage als in späteren Beatles-Filmen (im TV-Special *Magical Mystery Tour*, 1967,
und in *Yellow Submarine*, 1968), in denen die

7 *Sight and Sound* 33, No. 4, Autumn 1964.
8 Das Plot-Element der Musikrettung erinnert eher an
Yellow Submarine (bzw. an ein idiotisches Videospiel
mit Aerosmith aus der Mitte der 90er Jahre). Ein
Rennen gegen die Zeit (auf dem Weg zu einem weltweit erwarteten Live-Auftritt) war Sache der Spice
Girls in ihrem um Identitätsstabilisierung buhlenden
Filmvehikel *Spice World* (1997), das den Arbeitstitel
It's Been a Hard 15 Minutes trug.
9 »It is not in the conventional sense well written, having
no construction to speak of …«, so Nowell-Smith in
seiner wohlwollenden Besprechung von *A Hard Day's
Night*, a.a.O.

Flucht zum psychedelischen Trip, zur Drogen-, Bus- und U-Boot-Reise in neue Empfindungswelten wird. Der Film verbindet die euphorische Gewissheit, dass die neue Jugendkultur alle Körper und Beziehungen in Leichtigkeit und Bewegung versetzen werde, mit Momenten des spielerischen Verteilungskampfes um sozialen Raum (Beatles vs. Polizei, Parkwächter, Spießer im Zugabteil). »Is it a conspiracy? Is it an invasion? Is it a revolution? Yes! It's the Beatles!« Pop als innovative gesellschaftliche Kraft formuliert der bereits erwähnte Trailer zwar diffus, aber doch mit Emphase. Mit mehr reformerischem Ernst nennt Lester selbst den Film »the chronicling of what was a serious movement, that is the explosion of youth as a power in this country and a sudden gaining of confidence of an enormous section of England; it was the chronicling of confidence in this country.«[10]

Es ist bekannt, in welche Enttäuschungen die kulturrevolutionären Ambitionen von Pop und selbst seine bloße »Chronik der Zuversicht« seitdem gemündet sind. Zweierlei Enttäuschungen stellen Lesters Filme zur Diskussion: Die eine, die noch nicht allzu lang im Zentrum des kritischen Interesses steht und sich mit der

Chiffre »kontrollgesellschaftliche Konsumkultur« umreißen ließe, ist in A Hard Day's Night en passant angedeutet: im satirischen Dialog zwischen George und einem Marketingexperten, der ihn zum optimal berechenbaren »teenage consumer« stylen will. Die andere Ernüchterung besteht in der Erkenntnis, dass Pop sich – und zwar schon in der klassischen Periode seiner größten (und am meisten musikalischen, am wenigsten von Privatfernsehen und Trendsportarten überformten) sozialen Innovations- und Fliehkraft – mit dem abfinden und herumschlagen muss, was da ist. Da ist, was geblieben ist, weil man es nicht loswerden konnte. So etwa der Ballast an Geschlechterhierarchien und Schuld-Moral, den die Beatles in einigen ihrer Songtexte durch A Hard Day's Night schleppen. Zwar tun sie es grinsend, aber die ostentative Unbeschwertheit der Lads macht die gesungenen Drohgebärden an Frauen, die in Liebesdingen zu eigenmächtig agieren könnten, nur noch problematischer.

In dieser Sichtweise treten am Bild der Flucht die Züge des panischen Davonlaufens stärker hervor. Wovor die jungen Langhaarigen davonrennen, das sind die auf Dauer in der Stadt und im Denken – zumal in ihrem eigenen Denken – allzu präsenten Mächte des Alten Regimes. (Als ein hieroglyphisches Bild dafür könnte man etwa das rätselhafte Immer-wieder-Auftauchen von Nonnen in Lesters Filmen lesen.[11]) Petulia (1968) macht eine beunruhigende Koexistenz des hartnäckigen Alten und des grellen Neuen im selben Stadt- und Zeitraum deutlich: Die psychedelischen Farbvisionen und Janis Joplins Stimme in den Hippie-Clubs von San Francisco

10 Interview mit Lester, enthalten im Bonus-Material einer 90er-Jahre-VHS-Edition von A Hard Day's Night.
11 Nonnen finden sich am Beginn von Cuba (1979), während des Slapstick-Fechtens im Karmeliterinnenkloster von The Three Musketeers (1973), beim Ablegen des Schiffs in Juggernaut (1974) und mehrmals in den Krankenhaussequenzen von Petulia (1968). In Robin and Marian (1976) ist Letztere, gespielt von Audrey Hepburn, von Beruf Nonne, und zu Beginn von The Knack (1965) fahren immerhin Mönche mit Rita Tushingham im Bus.

können der offenbar unentrinnbaren repressiven Gewalt bürgerlicher Familien, an der die Titelheldin fügsam zerbricht, nichts anhaben; ihr prügelnder Ehemann hat längere Haare und kann mit Beat mehr anfangen als der biedere, aber zartfühlende Arzt.

ALLTAGE: KRIEG, KONSUM, KLEINE FORM

Mit *The Bed Sitting Room* (1969) verabschiedet sich Lester von Pop als Befreiungsprojekt[12] und übersetzt die Utopie der Auflösung in die Dystopie eines Zerfalls, der mit prekären Kontinuitäten einhergeht: Während die Menschheit den Atomkrieg nur in wenigen Exemplaren überlebt hat, die in verseuchten Trümmerlandschaften hausen, erweisen sich traditionelle Werte wie Nationalismus, Anstand und bürokratische Gründlichkeit als dauerhaft genug, um der ins Fantastische ausufernden Barbarei angemessene Umgangsformen zu geben: Ein Familienvater wird Premierminister und verwandelt sich hierauf in einen Papagei, den seine Familie als Brathendl verspeist; ein Lord, der zum »Wohnschlafzimmer« mutiert ist, sorgt sich vorwiegend darum, dass »Kinder oder Farbige« in ihn einziehen könnten.

Die Parallelen zwischen *The Bed Sitting Room* und Jean-Luc Godards *Week End* (1967) liegen auf der Hand; ebenso die Möglichkeit, ihn als »Anti-Kriegsfilm« zu verstehen. In letzterer Eigenschaft, so Michael Dempsey in einer zeitgenössischen Interpretation[13], entfaltet der Film eine träumerische Erkenntniskraft, die vom Verzicht auf humanistischen Emotionalismus und realistische Gräuel-Darstellungen herrührt. Was Deleuze als die Buchstäblichkeit und Hell-

sichtigkeit des modernen Filmbildes gegenüber der Unerträglichkeit der alltäglichen Disziplinen beschreibt[14], gibt Lesters Film seine Konsequenz, die über den diffusen Pazifismus und Alarmismus gängiger Endzeit- und Antikriegsfilme hinausgeht. Die unmetaphorische Sichtweise, die den Krieg mit Humor ernst nimmt, verbindet *The Bed Sitting Room* mit *How I Won the War* (1967) – demjenigen Lester-Film, in dem das Sich-Herumschlagen mit dem Überkommenen seine bezeichnendste Form annimmt: Die traumatische Last der Vergangenheit gravitiert um die Erinnerung an den Zweiten Weltkrieg.[15]

Letzterer scheint in *A Hard Day's Night* noch einer spielerischen Bewältigung zugänglich zu sein: John blödelt in der Schaumbadewanne mit Spielzeugschiffen den U-Boot-Krieg nach, schreit deutschsprachigen Kauderwelsch, singt »Rule Britannia« und summt das Deutschlandlied;

12 Lester selbst setzt einen Einschnitt in seiner Laufbahn zwischen *The Bed Sitting Room* und *The Three Musketeers* an und meint, seine Filme hätten sich nach 1970 kaum noch mit »contemporary material«, »current character« und »political thinking« befasst. Vgl. Steven Soderbergh, *Getting Away With It. Or: The Further Adventures of the Luckiest Bastard You Ever Saw. Also Starring Richard Lester as The Man Who Knew More Than He Was Asked*, London 1999, S. 100.
13 »War as Movie Theater – Two Films«, in: *Film Quarterly* 25, No. 2, Winter 1971/72.
14 Gilles Deleuze, *Das Zeit-Bild. Kino 2*, Frankfurt am Main 1991, Kap. 1.
15 *The Bed Sitting Room* ist seinerseits ein Film über die Erinnerung an den Dritten Weltkrieg und die alltägliche Verkrampftheit dabei, während in *Petulia* der Vietnamkrieg im Wege eines televisuellen Erinnerwerdens zweimal unvermittelt die Gegenwart des Melodrams heimsucht. In *Robin and Marian* erzählt der aus dem Heiligen Land heimgekehrte Robin seiner Jugendliebe Marian von einem Massaker der Kreuzritter, an dem sein Gedächtnis laboriert.

Ringo verabschiedet sich in der Kantine des Fernsehstudios mit Hackenschlag und Hitlergruß von einem der zufällig dasitzenden Statisten in Wehrmachtsuniform, der gerade das auf seinen Wundverband geschminkte Blut mit Ketchup aufgefrischt hat. Spätestens ein prekärer Moment im Geiseldrama von *Juggernaut* (1974) demonstriert jedoch, wie lang und heftig die Vergangenheit nachwirkt: Nur einmal zeigt der abgebrühte Bombenentschärfungsexperte (Richard Harris) Angst, nämlich als er den winzigen »Klöppelzünder« in einem Sprengmechanismus entdeckt; er erinnert ihn an seine panische Flucht vor einer ähnlich perfid konstruierten »deutschen Luftbombe« im Zweiten Weltkrieg.

How I Won the War handelt vom Zweiten Weltkrieg, indem er nach dessen Gedenken fragt. Der Film verwirft nicht einfach »den Krieg« pazifistisch als »sinnlos«, sondern macht mit den Mitteln irrwitziger Satire sichtbar und hörbar, wie und um welchen Preis ein neurotisiertes britisches Offiziers-»Ich« ihn gewonnen hat. »Fascism is something you grow out of«, heißt es da einmal; ob dem tatsächlich so ist, diese Frage richtet sich an die Wachstumsmöglichkeiten von Demokratie unter Bedingungen fortgesetzter Klassenhierarchie. Dass der britische und der deutsche Offizier einander im Gespräch 1945 nur allzu gut verstehen (sogar beim Reden über die Judenvernichtung), liegt nicht zuletzt an dem Ausmaß, in dem jede Armee die in bürgerlichen Gesellschaften angelegten Formen von Herrschaft und Brutalität formalisiert

und auf den Punkt von Ehrgefühl und Disziplin bringt. Ob der Zweite wohl »der letzte Weltkrieg ist, den Zivilisten auskämpfen«, sinniert Michael Crawford, nachdem ein Wehrmachtssoldat sich durch Aufsetzen eines Bowler-Huts in einen britischen Zivilisten verwandelt und (brechtisch in die Kamera) von einem gefährlichen Mythos gesprochen hat, »the dangerous myth that soldiers don't like war«.

Gerade weil Krieg zu viel Liebenswertes an sich hat (und zu viel Sinn macht), nimmt Lester ihn so ernst, dass er sich in *How I Won the War* sogar als Militärhistoriker betätigt, oder besser: als Archäologe von Momenten, in denen Fehler der Armeeführung vielen britischen Soldaten den Tod gebracht haben.[16] Das hat nichts mit jener Larmoyanz zu tun, in der sich (west)deutsche Spielfilme über den Zweiten Weltkrieg bis heute suhlen (der »Wir Burschen da draußen hätten gewinnen können, wenn unsere unfähige Führung uns nicht verheizt hätte!«-Gestus in *Das Boot*, 1981, oder *Stalingrad*, 1993), auch nicht mit »Selbstviktimisierung« nach Art gegenwärtiger Hollywood-Blockbuster. Vielmehr geht es um ein Gedächtnis, das Bilder von militärischen Operationen in Dünkirchen, Dieppe, El Alamein und Arnhem – Bilder, wie sie vor allem einem britischen Publikum von 1967 vertraut waren – einer heroisierenden Siegesgeschichtsschreibung entreißt.

Das zunehmend grotesk anmutende Kämpfen und Sterben seiner Protagonistentruppe verbindet Lester mit historischen Filmaufnahmen, aber auch mit kulturellen Gedächtnisdiskursen, die sich der blutigen Vergangenheit bemächtigen: Ein Historiker wandelt als dampf-

16 Vgl. Lesters diesbezügliche Überlegungen in Soderbergh, a.a.O., S. 72 f.

plaudernder Fernsehmoderator über das noch rauchende Schlachtfeld von El Alamein; andere Kampfsequenzen werden mit Comic-Bildern aus Kaugummipackerl-Serien eingeleitet. In die rekonstruktive Vergegenwärtigung mischen sich Akte formalisierten Erinnerns: Ein Unteroffizier, der einen in Tränen aufgelösten Kameraden tröstet, ruft in die Kamera, man solle doch jetzt zu drehen aufhören; gleich darauf sehen zwei ältere Damen diese Szene in Schwarzweiß auf einer Kinoleinwand. Ein Soldat meint zu einem anderen, er beneide ihn um das, was er seinen Kindern einmal erzählen werde können, worauf wir den Beneideten als alten Mann, aber immer noch in Uniform im Kreise seiner Kinder und Enkel sehen, die freudig herbeihoppeln, weil »dad's going to tell us about the second battle of Alamein again«. Papa, der im Voiceover ausführt, dass er auch heute noch lebt, führt uns jedoch gleich wieder in die suspendierte Gegenwart von 1942, in der der Soldat im Panzer sitzend zu den Bildern von 1967 monologisiert.

Eine solche Durchdringung der Zeiten vollzieht sich in *Petulia* immer wieder durch ein Ineinanderrinnen der Bilder, das den Gestus psychedelischer Projektionen aufgreift, und durch schnell geschnittene Flashes, die unvermittelt in den Alltag des Arztes oder in jenen traumatischen Moment springen, in dem Petulias Ehemann einen von ihr adoptierten mexikanischen Buben niederfährt; ein Ereignis, das erst in seiner sukzessiven Zusammensetzung lesbar wird und umso stärker auf dem Geschehen lastet. Weniger *flashy* vollzieht sich schmerzvolles Erinnertwerden in der trockenen, berührenden Szene, in der der Arzt beim befreundeten Ehe-

paar zu Besuch ist: Man schaut sich alte Dias an, und einige davon zeigen den Arzt mit seiner kürzlich geschiedenen Frau, was den Gastgebern peinlich ist. In Lesters Filmen mit Sean Connery schließlich sind Erinnerungen gänzlich im Raum entäußert, die Last der Vergangenheit ist zur Materie geronnen, zum Körper, der Alter, Erschöpfung und Unzeitgemäßheit empfindet. Dem alternden Söldner in *Cuba* (1979) begegnet die einstige Geliebte (Brooke Adams) als selbständige Unternehmerin wieder; seine nostalgischen Versuche, an die Romanze aus der Zeit des Zweiten Weltkriegs anzuknüpfen, weist sie mit wohlbedachten Argumenten, also gänzlich unromantisch, zurück. Auch gegenüber der Revolution (die in *Cuba* ebenfalls wenig Romantisches an sich hat) scheitern Connerys Bemühungen, das Battista-Regime an der Macht und so das Gestern im Heute gegenwärtig zu halten. *Robin and Marian* schließlich, dessen Love Story mit einer schmerzlichen Überraschung endet, ist der ultimative Film über die Unmöglichkeit, eine verklärte Jugendliebe in die Gegenwart zu retten – und über die Weigerung eines alten Haudegens (Robin Hood bzw. Sean Connery), sein Alter und seinen Status als wandelnder Anachronismus anzuerkennen.

Wie also umgehen mit dem Nicht-Losgewordenen, das geblieben ist und sich akkumuliert hat, zumal mit den alten Denkweisen, Ethiken und Heldenlegenden? Für das Filmemachen im Feld der Massenkultur heißt das immer auch: Welchen Gebrauch soll man von den populären Lüsten machen, die die etablierten Genres und Konventionen so erfolgreich ver-

heißen? Lesters erste von zwei Antworten besteht darin, dass er in seinen frühen Filmen die Form nicht nur fliehen lässt, sondern sie auch kompliziert, und dass er die Satire zu einer Brüchigkeit treibt, die zugleich Polyphonie ist (als prominenteste Vertreter dieses Stils gelten heute die Monty Pythons, vor allem ihre um 1970 entstandenen Film- und Fernseh-Arbeiten). Es handelt sich dabei allerdings nicht um Parodien: »Der schiefe Blick auf alles«, wie Lester ihn nennt[17], mobilisiert nicht etwa Genre-Klischees zum Zweck einer Wiedererkennbarkeit, die sich durch Besudelung oder Übertreibung missbrauchen ließe, wie z. B. in Airplane- oder Naked-Gun-Filmen. Vielmehr findet das, was in Spielfilmen zumeist unter den stabilen Rahmenbedingungen »großer« Gattungen (Kriegsfilm, Thriller, Polit-Melodram) abläuft, bei Lester in »kleinen« Formen statt.

Eine solche kleine Form kann alltagsrituell sein, etwa die Routine von Pauschalreisen-Animationsprogrammen, die nachhaltig ins Geiseldrama von Juggernaut einsickern und den Film seiner Zugehörigkeit zum zeitgenössischen Katastrophen-Trend entfremden. Zumeist jedoch entstammen die kleinen Formen jenem Medium, in dem Lester seine Regielaufbahn begonnen hat. Das Fernsehen (bzw. seine schnellen, gänzlich entauratisierten Formate) wirkt als Fliehkraft in der Organik der Filme: die Interviews und TV-Studioauftritte der Beatles in A Hard Day's Night; die kleinen Heimwerker-Lehrfilme über den Gebrauch von Säge und Schleifscheibe in The Knack ... and How to Get It;

der Sitcom-typische canned laughter aus dem Off über einigen Eskapaden in How I Won the War und der launige Bier-Werbespot, auf den die Szene vor dem Vorspann unverhohlen zusteuert; der Vorspann von Cuba, der den Charakter eines (unfreiwillig bei diesigem Wetter gedrehten) Fremdenverkehrswerbespots annimmt. In der grandiosen Sequenz in Help!, in der binnen dreißig Sekunden das »End of Part 1«, ein Slapstick-Tableau als »Intermission«, der fünfsekündige »Part 2« und der Beginn von »Part 3« aufeinanderfolgen, fallen Sprunghaftigkeit und Synthetik von Varieté- bzw. Fernseh-Formen über die ohnehin schon zerstreute Spielfilmerzählung her.

Lesters spätere, in ihrer Textur weniger polyphon angelegte Filme geben eine andere Antwort auf die Frage, wie man sich mit alten Werten, Helden und Genres herumschlagen soll. Hatten The Knack und die Beatles-Filme sich noch in das Projekt gestürzt, den Alltag so luftig und leicht zu machen wie die Pop-Designs, die ihn kultivieren, so schlägt vor allem Robin and Marian den umgekehrten Weg ein: Zeit ist hier nicht zukunftsfrohe Gegenwart auf der Flucht, sondern erschöpfte Materie im Raum. Beim schier endlos dauernden Kampf auf den Zinnen von Nottingham Castle oder beim Duell zwischen Robin und dem Sheriff werden Alter, Müdigkeit und Schwerfälligkeit des Helden, seiner Verbündeten und seiner Gegner nicht nur ungeniert gezeigt, sondern nahezu zelebriert. In Superman II (1980) schließlich bewirkt der liebesbedingte Verzicht des Helden auf seine Kräfte nicht nur eine Vermenschlichung Gottes (bzw. dessen Sohnes); eine solche wäre ja selbst

17 Vgl. Soderbergh, a.a.O., S. 118.

noch mythisch. Was es heißt, ein Mensch zu sein, erfährt Superman nicht an irgendeinem Kreuz, sondern in einem Diner, wo er mit Lois Lane einen Imbiss nehmen will und stattdessen hilflos von einem Rüpel verprügelt wird. Die heroische Genrefigur wird nicht nur Mensch, sondern Konsument; sie leidet nicht nur, sondern sie leidet auf banale Weise in einer banalen Situation.

WORTE STEIGEN AUF, LEUTE GEHEN WEITER

Diese Banalität von Alltagsbegegnungen und Alltagsumgebungen, die Superman als unentrinnbare und unerträgliche Kontingenz erlebt, weist über die bisher beschriebene Polarität zwischen dem (be)lastenden Alten und dem Zuversicht spendenden Neuen hinaus. Es wird deutlich, dass Pop nicht nur mit der Hartnäckigkeit der alten Mächte konfrontiert ist, sondern auch mit sich selbst, mit einer Differenz in seinem harten Kern: damit nämlich, dass Pop nicht Befreiungsprojekt werden kann, ohne zugleich Massenkultur zu sein. Im historischen Rückblick aus der Gegenwart der kontrollgesellschaftlichen Konsumkultur kann Pop nicht einfach nur stolz sein auf seinen allmählichen Triumph über die Regimes der disziplinarischen Einschließung, Fixierung und Standardisierung. Angesichts umfassender Zwangsflexibilisierung und Nischenmarktbewirtschaftung könnte man es sogar bedauern, dass und in welchem Ausmaß Pop »gewonnen« hat.[18] Eine solche Haltung jedoch wäre bloßes Ressentiment, also wird man sich auch mit der unerträglichen kulturellen Hegemonie von Pop in seiner Massenwarenform (die ihm ebenso

wesenseigentümlich ist wie die Flucht) herumschlagen müssen.

Zweifellos handeln Lesters Filme nicht wirklich von dieser Problematik. Was sie allerdings wahrnehmbar machen (und wodurch sie sich drastisch von Entgrenzungsromantik à la *Yellow Submarine* unterscheiden), ist die Immanenz von Pop und fortgesetzter Alltäglichkeit: In ihrer Eigenschaft als Unterhaltungskulturform kann die »youth revolution« nicht beanspruchen, von grundsätzlich anderer Natur zu sein als die banale Lebenswelt, in der sie sich vollzieht. Pop ist würdelos; er verweigert sich nicht, sondern funktioniert, indem er kommuniziert. Am Beginn von *Petulia* suggerieren die extrem harten Bild- und Tonschnitte zwischen Joplins Beat-Band und den alten Leuten, die in Abendgarderobe und auf Rollstühlen daherkommen, dass es sich beim überkommenen Establishment und der Jugendkultur um zwei grundverschiedene, unvereinbare Welten handelt; aber schon nach einer Minute sehen wir, dass die Smoking- und Abendkleid-Menschen den Raum bevölkern, in dem die Band spielt, und dass sie sich pudelwohl dabei fühlen. In Lesters Filmen kann sich niemand abgrenzen oder als Außenseiter wähnen; es gibt zwar Flucht, aber keine Transzendenz, keinen Aufbruch der Revolution in »ganz andere« Universen, ja überhaupt keine Überschreitungen, Umstürze oder Zusammenbrüche. Die Revolution in *Cuba* setzt sich aus vielen kleinen Zufallsbe-

18 Zum Konzept der »Kontrollgesellschaft« vgl. Gilles Deleuze, »Postskriptum über die Kontrollgesellschaften« [1990], in: ders., *Unterhandlungen 1972–1990*, Frankfurt am Main 1993.

The Knack... and How to Get It
(1965, Richard Lester)

gegnungen, aus gewohnheitsmäßigen Bosheiten und lächerlichen Gesten zusammen; in *The Bed Sitting Room* verursacht sogar der nukleare Holocaust keinen gravierenden Bruch mit der Kontinuität tradierter Werte und alltäglicher Umgangsformen.

»Dass es ›so weiter‹ geht, *ist* die Katastrophe«, wie Walter Benjamin[19] geschrieben und Jacques Tati gezeigt hat: Weder bei Tati noch bei Lester macht die Körperbewegungskomik als Bildverkettung sozialen Handelns einen grundsätzlichen Unterschied zwischen funktionalen Abläufen und Pannen.[20] Im Unterschied zum klassischen Slapstick, der zumeist über viele kleine Zusammenbrüche auf den ultimativen Kollaps zusteuerte, inszeniert Lester das Immer-Weiterlaufen als »Katastrophe in Permanenz« oder, weniger emphatisch formuliert, als Aktionsfolge, die von Panne zu Panne irgendwie gelingt. Kriege und Kämpfe werden gewonnen, und sei es im Zuge burlesker Rangeleien wie in *How I Won the War*, beim abschließenden Gefecht in *Cuba* oder in den zahllosen Kapriolen von *The Three Musketeers* (bei denen bemerkenswerterweise nicht nur Michael York als draufgängerischer Held, sondern auch »love interest« Raquel Welch mehrmals zu Boden geht). Sieg und Gelingen sind nicht von wesentlich anderer Natur als Pannen; die Peinlichkeit ist dem Funktionieren immanent: Im Vorspann von *Robin and Marian* haut man sich beim Burgbelagern am Helm eines Mitstreiters den Kopf an und zwickt sich im Katapult den Finger ein; in *Juggernaut* wird das Bombenentschärfungsteam bereits bei seiner Fallschirmlandung am Einsatzort dezimiert, und schon

beim Absprung verliert einer der Retter seine Schwimmbrille (ein offenkundiger Zufall, den unsere Augen kaum bemerken könnten, würde ein nachvertonter Ausruf des Springers nicht darauf hinweisen). Fast programmatisch mutet in diesem Zusammenhang die erste Einstellung von *A Hard Day's Night* an: Die Flucht in die Kulturrevolution beginnt damit, dass George und Ringo lapidar, aber unsanft hinfallen – und gleich wieder weiterlaufen.

(Zusammen-)Brüche als solche gibt es bei Lester nicht, bzw. haben sie keinen anderen Status als kurze Momente der Ablenkung oder des zerstreuten Innehaltens, in denen die Handlung von der Alltäglichkeit ihres umgebenden Milieus punktiert wird. Exemplarisch dafür sind unvermittelte Begegnungen mit Ziergegenständen in Nahaufnahme. In *Petulia* merkt die Ex-Frau des Arztes an, wie seltsam es sei, ihren Ex-Mann in dessen »bachelor apartment« zu besuchen, und streicht dabei im Vorübergehen über eines dieser meerespflanzenartigen Metallfaserarrangements, wie sie in damaligen Wohnlandschaften en vogue waren. Ein ähnliches Objekt fasziniert Richard Pryor einen Moment lang im Wartezimmer eines Büros in *Superman III* (1983). In *Juggernaut* schließlich driftet die Bildführung von der Dramatik der Ereignisse in kurze Aufnahmen ab, die einen Kunstharz-Briefbeschwe

19 Walter Benjamin, »Zentralpark« [1938/39], in: ders., *Illuminationen. Ausgewählte Schriften* 1, Frankfurt am Main 1977, S. 246.
20 Im Interview mit Soderbergh bekundet Lester seine Vorliebe für den frühen Tati, vor allem für *Les Vacances de Monsieur Hulot* (1953), aber auch seine kaum nachvollziehbare Abneigung gegen *Playtime* (1967) und *Trafic* (1971).

rer (samt eingebauter Rollbahn für Metallkügelchen) bzw. einen zwischen kleinen Magneten pendelnden Ziergegenstand auf dem Schreibtisch des Kapitäns zeigen. An diesen schwer beschreibbaren, aber umso banaleren Alltagsobjekten bleiben Blick und Tastsinn hängen (so wie die *mise-en-scène* des gelegentlichen Werbefilmregisseurs Lester sich immer wieder einmal im Anblick von Konsumprodukten verfängt). Ihr Auftauchen markiert Momente, in denen die lebensweltliche Bodenhaftung der Erzählung besonders groß ist; die allfällige Größe und Außerordentlichkeit der jeweiligen Ereignisse und Empfindungen wird in die Materialität, zumal in die unentrinnbare Lächerlichkeit, von Wohnumgebungen zurückgeführt.

Die menschliche Aufenthaltsform, der *Juggernaut* die größte Aufmerksamkeit widmet, ist allerdings nicht das Wohnen, sondern der Tourismus auf einem Kreuzfahrtschiff: Die lakonischen, fragmentarischen Montagen vom Reisealltag, der unter Daueranimation und Tischtennisturnierzwang gestellt ist, zählen zu den stärksten Momenten Lester'scher Sozialsatire. Die Sequenz, in der die über das Ultimatum des Bombenlegers informierten Passagiere gleichzeitig einen hatscherten Kostümball *und* das Pathos ihrer Selbstoffenbarung im Angesicht des Todes abzuwickeln versuchen, suspendiert die Angst wie auch den Amüsiertrieb, ohne dabei bedeutungsschwer zu werden. In *Cuba*, der mit dem bereits erwähnten Fremden-

verkehrswerbespot beginnt, kontrastiert die ostentative Zweitklassigkeit der Tanzshow im Nachtclub mit der Gewalttätigkeit von revolutionärem und diktatorischem Terror, dem ebenfalls oft etwas Lächerliches anhaftet. In *Petulia* schließlich wird die touristische Banalität zum Vorzeichen noch so zarter oder bitterer Situationen: Petulia und der geschiedene Arzt in ihrer ersten Nacht im vollautomatischen Motel samt Tele-Rezeption und Vibrationsbett (ein ähnliches finden Lois Lane und Clark Kent in ihrer Hotelsuite bei den Niagarafällen in *Superman II* vor); der Arzt, der am Besuchstag mit seinen zwei Buben einen Ausflug auf die Gefängnisinsel Alcatraz macht und später seine ehemalige Geliebte zufällig wiedertrifft, als er gerade mit seinen Sprösslingen eine Pinguin-Show im Zoo besucht; die von ihrem Ehemann misshandelte Petulia im Krankenhauszimmer, in dem die Attrappe eines Fernsehapparats die Patienten dazu animieren soll, sich gegen Aufpreis ein funktionierendes Gerät installieren zu lassen – die Figuren sind Handelnde und Empfindende eines Melodrams und zugleich auf der permanenten Durchreise durch Konsumlandschaften.

Der mit allerlei Lächerlichkeiten behübschte touristische Kurzaufenthalt im Vorübergehen ist das massenkulturelle Double der Flucht in den Pop. Beide sind Formen sozialer Mobilität, und für Lesters Filme sind die Passanten, die das transitorische Glotzen und die kategoriale Ahnungslosigkeit von Touristen im urbanen Alltag ausagieren, nicht weniger wichtig als die Slapstick-Akteure.[21] Passant ist, wer zufällig ins Bild kommt: Im Interview erzählt Lester, dass

21 Die Protagonisten von *The Knack* und den Beatles-Filmen sind ohnedies oft genug beides: Slapstick-Akteure und Leute, die durch die Großstadt gehen.

die Verantwortlichen bei Warner Bros. Rechts-
streitigkeiten mit all den ungefragten Unbetei-
ligten befürchteten, die in vielen Einstellungen
von *Petulia* zu sehen sind; die Statisten von
Juggernaut wiederum waren als bloße Kreuz-
fahrtpassagiere angeworben worden, mit der
Zusage, sie würden fünf Pfund pro Tag erhal-
ten, falls sie im Film zu sehen seien.[22] Aus dem
Dahinleben der Statisterie gefischte »stolen
shots« machen einen Teil der Kostümballsequenz
von *Juggernaut* aus und tauchen auch ver-
einzelt in *The Three Musketeers* auf, im Rahmen
kurzer Montagen über das Pariser Straßenleben
des 17. Jahrhunderts.[23]

Aber auch unabhängig von diesem Gestus,
der mit dem Dokumentarischen und mit tele-
objektiven Unschärfen kokettiert, haftet Lesters
Passanten, ihrem Zustand des »En-Passant-
Seins«, eine wesentliche Kontingenz und Insta-
bilität an, durch die sich das, was üblicherweise
abseits oder daneben liegt, in den Vordergrund
schiebt. Das gilt für die redseligen Omas, die in
Help! gegenüber dem Wohnhaus der Beatles
stehen, winken und sich bemühen, nur ja nicht
altmodisch zu erscheinen, oder für den Orien-
talen, der in *The Knack* beiläufig grüßend an
einem Weißen vorbeigeht, nachdem dieser
gerade eine orientalenfeindliche Tirade von
sich gegeben hat. Bald nach Beginn von *Cuba*
fahren einige der Protagonisten in der Limou-
sine an einer Hauswand mit Regierungsplaka-
ten vorbei; ein im Hintergrund in die Gegen-
richtung fahrender Radfahrer wirft einen roten
Farbbeutel auf die Plakate; im Vordergrund
stolpert eine Frau mit Blindenstock ins Bild: drei
lakonisch beobachtete Bewegungen, die einan-

der kurz vor einer Revolution en passant be-
gegnen.

Die Massen kommen ins Bild. Das Auftau-
chen und Sich-Bekunden der Touristen, Konsu-
menten, Passanten und Zuschauer von Alltags-
spektakeln ist eine Wirkung derselben sozialen
und kulturellen Dynamik, die die Fluchten der
Pop-Artisten antreibt. (Mit Blick auf Lester lässt
sich das ohne den Überschwang einer »Selbst-
ermächtigung aktiver Rezipienten« sagen, der
manch Missverständnis in den Cultural Studies
kennzeichnet.) Die passanten Massen sind
schaulustig – sie treten in balletthafter Gleich-
zeitigkeit ans Fenster, wenn Rita Tushingham
in *The Knack* auf der Straße »Vergewaltigung!«
ruft, oder sie kiebitzen und stänkern nachbar-
schaftlich, wenn die übel zugerichtete Petulia
aus dem Haus ihres Geliebten getragen wird.
Und manchmal sind sie dabei auch lustig: Die
Fußgänger, die in *Superman II* inmitten von
Wolkenkratzern und viel Schleichwerbung den
Kampf des Titelhelden gegen drei Superschur-
ken beobachten (ähnlich den Zuschauern des
Kampfes auf den Burgzinnen in *Robin and
Marian*), fungieren nicht nur als panisch krei-
schende Opfer, sondern lassen auch durch ihren
Applaus, ihre Gesten und ihre Ausrufe – »Come
on, Superman, get him!«, »Man, this is gonna be

22 Vgl. Soderbergh, a.a.O., S. 86 und 114.
23 Der Hang zum Alltagsdokumentarischen und zum
 Einsatz der versteckten Kamera (den Lester ebenfalls
 mit Tati teilt, man denke an die vielen nasenbohrenden
 Autofahrer in *Trafic*) macht sich noch in der fragmen-
 tarischen Sequenz in *Superman III* bemerkbar, in der
 alternde High-School-Veteranen zur Beatles-Version
 von »Roll Over Beethoven« tanzen, kreischen und
 gestikulieren.

good!«, »Wow! Homerun!« – das Moment des Sport-Events am Showdown hervortreten.

Es sind solche kommentierenden Sprechakte, anhand derer zwei sehr verschiedene Lester-Filme eine Sequenz lang (bzw. immer wieder) die Alltagsbanalität der Passanten zu einer Mobilität und Fliehkraft erheben, die den Eskapaden der Beatles kaum nachsteht. Zu Beginn von *Juggernaut* erhebt sich von der Hafenpromenade, wo Blaskapelle und Girlandenregen das Kreuzfahrtschiff mit gebotener ritueller Lächerlichkeit verabschieden, nicht nur die Kamera mittels Kran und Helikopter in die Luft; auch die Satzfetzen, die aus dem Stimmengewirr der Schaulustigen hervorstechen, steigen dunstartig auf. Die »typical Lester vignettes«, von denen Jonathan Rosenbaum in seiner *Juggernaut*-Rezension[24] schreibt, die »›overheard‹ one-liners singled out on the soundtrack and disembodied somewhat from the visuals« erinnern mitunter an »comic-strip bubbles«: Via Nachvertonung wird den win-

kenden Nonnen auf dem Schiff ihre Sorge über das Gemeinschaftsbad, den Hafenarbeitern ihr Schimpfen, den beiden vom Hafen wegschlendernden langhaarigen Burschen der Satz »Right, Humphrey, my place or yours?« zugeordnet wie Sprechblasentexte. Ein Gebrauch des Sprechtons, der die Rede entkörpert, extrahiert und in ein »akusmatisches« Verhältnis zum Bild setzt, bewirkt, dass auch das spießige Gaffen und peinliche Klugscheißen einen Moment lang vom Luftigen und Leichten erfasst wird.[25]

Das komplexeste Bild der Beziehung zwischen poppiger Flüchtigkeit und schwerfälliger Alltagsbanalität bieten die audiovisuellen Montagen von *The Knack*: Die Sequenzen, in denen die Jugendlichen cool, verspielt oder verliebt durch London streunen, zu Fuß, per Moped oder auf einem Bettgestell aus Metall, sind von kurzen Bildern und vor allem von Voiceovers alter, spießiger Passanten durchsetzt, die punktuell das Treiben der Jungen besorgt kommentieren, zumeist aber in rasenden Assoziationsketten über den allgemeinen Verfall der Sitten und Werte lamentieren. Diese Verkettungen sind einerseits im Sinn der Polarität zwischen dem hartnäckigen Alten und dem Neuen als Spaltungen zwischen Bild und Ton lesbar, entlang derer das reaktionäre Gekeife der Seniorenmassen auf die unbeschwerten Posen und Bewegungen der Jungen einhackt. Zugleich jedoch treiben die audiovisuellen Flashes der Passanten den Film noch weiter in die Zerstreuung (die hier schon essayistische Formen annimmt); sie sind das vielleicht beste Beispiel für das Eindringen »kleiner« Fernseh-Formate (hier: das

24 *Monthly Film Bulletin* 41, October 1974.
25 Auch in späteren Abschnitten von *Juggernaut* wimmelt es von Off-Stimmen, seien es die ständigen Lautsprecherdurchsagen des Freizeit-Animators oder die Telefonstimme des Bombenlegers, die über stumme Einstellungen des Schiffs und der polizeilichen Ermittlungen liegt. Das Konzept »akusmatischer« – also nicht oder nicht eindeutig auf eine Herkunft im Bild rückführbarer – Töne und Stimmen hat Michel Chion in die Filmästhetik eingeführt (siehe etwa *La voix au cinéma*, Paris 1982) und u. a. anhand von Jacques Tatis Sound Design ausgeführt (Chion, *Jacques Tati*, Paris 1987). Die Kategorien von Tatis Tongestaltung sind in den vorliegenden Ausführungen zu Lester auch vermittels der »Sprechblasen«-Metaphorik von Jonathan Rosenbaum präsent, der viel über Tati geschrieben und kurz mit ihm zusammengearbeitet hat.

Straßeninterview, die Sozialreportage) und eines spielerischen Dokumentarismus (versteckte Kamera, Freude am Unscharfen) in Lesters Filmerzählungen. Schließlich aber – und das ist das Anderseits – bringt der wechselhafte Fluss der Sätze in seiner kompositorischen Verteilung auf viele verschiedene, zumeist unsichtbar bleibende Sprechende, Poetiken, Stimmlagen und Timbres nicht nur eine kollektive Schizophrenie des Gesprächs als »konzentriertes Gerücht«[26] zur Geltung, sondern auch die eigentümliche Musikalität des urbanen Passanten-Alltags. (Korrespondierend dazu: die Rede-Stakkati der Jungen, deren Sätze bisweilen Tick-Trick-und-Track-artig auf mehrere Sprechende aufgeteilt sind). Aus dieser Perspektive gehört, verbinden sich die Kommentare mit John Barrys Jazz-Score zur Immanenz einer Großstadtsymphonie, in der nicht nur das Pop-Life, sondern auch der populistisch-pensionäre Massenalltag zerstreut, dividuell und flüchtig ist.

[2000]

26 »[D]as Gespräch [ist] ein konzentriertes Gerücht, so wie das Gerücht ein verdünntes, auseinandergezogenes Gespräch ist«: Deleuze, *Das Zeit-Bild*, a.a.O., S. 296.

Gesicht, Headline, Nähe zum Feind

Sam Fullers Affektpolitik

Samuel Fullers Kriegsfilme, auch seine Thriller und Western, die Kriegsfilmen gleichen, zeigen Figuren, die es in Mehrfach-Zugehörigkeit zerreißt. In diesen Filmen aus den 1950er und 60er Jahren, mit zwei prominenten Nachzüglern um 1980, gehören Figuren nicht einfach dazu oder nicht: Sie verkörpern *in sich* Kollektive im Konflikt. Das geht über multikulturelle Identitäten hinaus, denn diese Filme drehen sich um Politik, nicht um Kultur. Jacques Rancières Theorie des grundlegenden Dissenses ist aufschlussreich, was Politik betrifft: Sie bedeutet eine Erfahrung »doppelter Zugehörigkeit«, eine Trennung administrativ geordneter Gesellschaftskörper von sich selbst, die Einrichtung einer »Gemeinschaft von Brüchen« und »ein Zwischen-Sein: zwischen den Identitäten, zwischen den Welten«.[1]

In Fullers Kolonialkriegs-Drama *China Gate* (1957) steht ein Kampfkommando der Fremdenlegion im Einsatz gegen den Viet-Minh und dessen chinesisches Nachschubsystem in Vietnam. In einer langen Gruppengesprächsszene legen alle ihr Mehr an Zugehörigkeit dar: Man dient im Sold Frankreichs, ohne sich französischer Kolonialpolitik verpflichtet zu fühlen;

einigen hilft der Kriegsdienst, Verwirrungen zu bearbeiten, die das Eheleben einem Griechen, der Polizeiberuf einem Franzosen, der Kommunismus einem Ungarn angetan hat. Als besessen vom *killing Commies* zeigt sich der New Yorker Goldie (Nat »King« Cole). Eben hat er noch von der Befreiung des Konzentrationslagers Falkenau 1945 erzählt: Seine Einheit, die 1st Infantry Division, die *Big Red One*, habe die deutsche Bevölkerung Falkenaus gezwungen, die Leichen sowjetischer Lagerinsassen zu bekleiden und zu begraben: »to give those Vodka corpses a decent burial«, sagt Goldie, denn damals hieß es, sie seien unsere Freunde. Dass ihm Bestattungsriten wichtig sind, teilt er mit dem Volk der Moi, von dem danach die Rede ist. Moi nennen die Vietnamesen eine – im Film als chinesisch ausgewiesene – ethnische Minderheit. Moi gelten als »Wilde«, dabei seien sie wie Kinder und somit leicht durch die *Reds* zu missbrauchen; sie spielten gern Soldaten und trügen daher Rote Sterne, erklärt die Barbetreiberin und Alleinerziehende (Angie Dickinson), die der Fremdenlegion als Spionin aushilft. Ihr Vater war weiß, ihre Mutter eine Moi. Sind die Moi also nur dem Aussehen nach Kommunisten, so ist sie, die wegen ihrer Beine *Lucky Legs* heißt, dem Aussehen nach eine Weiße. Ein Deutscher, dessen Wehrmacht-Elitetruppe in

1 Jacques Rancière, *Das Unvernehmen. Politik und Philosophie* [1995], Frankfurt am Main 2002, S. 146 f.

Sizilien von Goldie und der *Big Red One* besiegt wurde, meint, dass Lucky in einem Westberliner Biergarten niemandem als Chinesin auffallen würde. Über sich selbst sagt sie zu Filmbeginn: »I'm a little of everything and a lot of nothing! The Chinese say I'm this, the French say I'm that, the Americans say I'm … uhh!« Ein Priester beschreibt die Mehrfachidentitäten der Grenzgängerin, die ab und zu Cognac schmuggelt, und resümiert: »They say she's a traitor to France, they say she's a traitor to the Chinese Reds.«

Einmal mehr manifestiert sich der hartnäckige Antikommunismus in Fullers Filmen hier nicht im Beharren auf positiven »westlichen Werten«, sondern als Infragestellung der eigenen Gemeinschaft durch die Anziehungskraft eines Feindes. An dem Aufheben, das Fuller um die Gefahr des Überlaufens macht (»becoming a Commie«, »being a Red«), fällt auf, dass der Systemgegner in der bipolaren Welt zwar seine Insignien gern überall anbringt, darüber hinaus aber völlig unbestimmt bleibt. Umso mehr, als das Leben im Kommunismus dem im Westen unversehens ähnelt: In *China Gate* hängt an der Wand neben Pin-up-Girls ein Stalin-Pin-up oder eine Postergalerie mit Mao und Ho Chi Minh, und der rote Major Cham wirkt wie ein erfolgsbewusster Karriere-Manager, dessen Reichtum (an Bomben) Lucky imponieren soll. Anstelle der im Hollywood des Kalten Kriegs grassierenden Verteufelung von kommunistischem Atheismus und Kollektivismus stoßen wir bei Fuller auf die insistierende Attraktivität einer möglichen Zugehörigkeit zum Feind und des entsprechenden Verrats. In der psychiatrischen

Anstalt von *Shock Corridor* (1963) sagt ein Amerikaner, der als Kriegsgefangener in Korea übergelaufen und danach durchgedreht ist: »I would have defected to *any* enemy.«

Thomas Elsaesser schrieb 1969 mit Blick auf *Shock Corridor*, Fullers Figuren seien nicht – wie im klassischen US-Kino – Handelnde, die sich am Widerstand der Welt bewähren. Vielmehr leben sie in verdeckter Affinität zu den Widersprüchen der Welt, auch der Geopolitik; im Akt des Verrats leben sie diese Eigenschaft aus. Elsaesser sieht da einen Drang, nah am Feind, gar *behind enemy lines* zu sein: Unter Bedingungen des Krieges, in der Durchdringung des Inneren von äußeren Notwendigkeiten, kann eine Fuller-Figur ihre innere Spaltung leben. Politik ist bei Fuller nicht handlungsrationale Verwaltung oder Interessensdurchsetzung, sondern dem Krieg nahe: eine Sache der Passionen und Affekte, der Feind- und Wunschbilder, die das Selbst umtreiben. Elsaesser stellt dar, was am Verrat Wissensbildung, Bildwerdung, Wahrheitsschaffung ist; dabei geht er einen psychoanalytischen (u. a. mit Herbert Marcuse markierten) Weg, der zum *Hero as Enemy* und zum Feind im amerikanischen Inneren führt.[2]

In Sachen Verrat bei Fuller füge ich dem eine Sichtweise hinzu, die ebenfalls aus der Psychoanalyse geläufig ist. Verrat hat eine *symptomatische* Funktion: An einer begrenzten Stelle einer

2 Thomas Elsaesser, »Sam Fuller's Productive Pathologies: The Hero as (His Own Best) Enemy« [1969], in: *The Persistence of Hollywood*, New York 2012. – Elsaesser war 26, als er das schrieb; im Alter sah er aus wie der weißlockige Fuller.

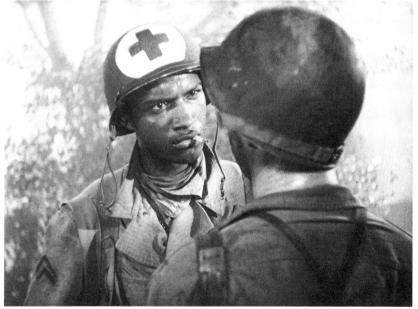

China Gate (1957, Samuel Fuller)
The Steel Helmet (1951, Samuel Fuller)

Gesamtheit stellt der Verrat etwas an ihr bloß (gibt dem »Feind« eine Blöße). Er ist *Ausdruck*. Dessen Lesbarkeit hat Grenzen: Was der Ausdruck verrät, der Verrat ausdrückt, ist nie ganz auf Bedeutungsstiftung reduzierbar. In der Psychoanalyse steht dafür das Symptom im emphatischen Sinn eines harten Kerns des Subjekts; es ist nicht auflösbar, verschwindet nicht. Oder auch – in einem Nachhall von Psychoanalyse: der *Affekt* und das *Affektbild*, wie Deleuze sie anhand von Film theoretisiert, in Verwandtschaft mit seiner Logik der *Sensation* im Kontext der Malerei.[3] Der irreduziblen Eigendynamik des Ausdrucks entspricht das filmische Affektbild: Bewegung wird Ausdrucksbewegung – durch Ausschnittvergrößerung einer Gesamtheit, durch Großaufnahme, die häufig ein Gesicht zeigt oder eine »gesichthafte« Rolle spielt. Die Gesamtheit wird darin nicht nur »eingehender betrachtet« – sie *erscheint anders* im Gesichts-Ausdruck und wird dadurch tendenziell zu etwas anderem.

Fullers Regiedebüt *I Shot Jesse James* (1949) beginnt mit Gesichtern: ein Vorspann aus Steckbriefen, dann ein Bankraub, der fast nur über einander belauernde Gesichter in Close-ups erzählt wird, gefolgt von Zeitungs-Headlines (einem Leitmotiv des Films). Das Gesicht verrät eine Absicht. Einer aus der James-Gang tötet seinen Freund und Bandenchef (Jesses nackter Rücken in der Badewanne starrt ihn obszön an wie ein Gesicht, das provoziert). Der Verräter erntet dafür Straffreiheit, aber auch allgemeine Ächtung. Später bestellt er bei einem fahrenden Sänger ein aufheiterndes Lied: Prompt singt ihm der Ahnungslose ein Spott-

lied, das von ihm selbst und seinem Verrat handelt. Er gibt sich zu erkennen und besteht trotz aller Ausflüchte des Sängers darauf, das Lied, das ihn verspottet, zu Ende zu hören. Im Schuss-Gegenschuss drücken beide Gesichter innere Spaltungen aus: Der Sänger versucht, gegen all seine Symptome von Scham und Angst die Intonation zu halten; der Verräter fixiert ihn mit einem Gesicht, in dem unterdrückte Wut lesbar ist – und unlesbar bleibt, was er gleich tun wird.

Der Affekt ist, so Deleuze, die eigensinnige Unbestimmtheits- und Aufschub-Zone zwischen einer empfangenen und einer als Aktion weitergeführten Bewegung. In *China Gate* tritt Goldie im Dschungel auf eine Eisenstachel-Falle. Affekt nah am Verrat: Er verbeißt sich den Schrei, der ihn dem nahen Feind verraten würde; sein schmerzverzerrtes Gesicht in greller Stummheit, sein durchbohrter Stiefel im Close-up, das ist Ausdruck, der sich von Raum und Zeit der Handlung ablöst. Andere Momente bringen das Ereignishafte des Affekts zur Wirkung: als Abstand und dann Bruch im Aktionsablauf, der Elemente, Parameter, Orientierungen radikal neu verteilt. Eine »neu beginnende Gegenwart« (Deleuze) – etwa, wenn in *House of Bamboo* (1955) eine der vielen fragilen Trennwände reißt und hinter Robert Stack plötzlich eine andere Welt auftaucht (eine Yakuza-Gang aus weißen

3 Vgl. Slavoj Žižek, *Liebe Dein Symptom wie Dich selbst!*, Berlin 1991; Gilles Deleuze, *Das Bewegungs-Bild. Kino* 1 [1983], Frankfurt am Main 1989, Kap. 7; *Francis Bacon – Logik der Sensation* [1984], München 1995, Kap. 13, 15, 17. – Deleuze' Affektbegriff deute ich politisch in: *Kontrollhorrorkino. Gegenwartsfilme zum prekären Regieren*, Wien/Berlin 2015, Kap. 4.

Amerikanern, die wie zu Statuen erstarrt sind); oder wenn in den ersten Bildern von *The Naked Kiss* (1964) gleich einmal Genre- und Gender-Ordnungen einstürzen, weil Constance Towers' Gesicht uns mit Wutausdruck und Glatze ebenso anspringt wie ihr Handeln, als sie ihren *pimp* verprügelt.

Affekte sind keine Gefühle. Gefühle sind, was wir *haben*, was unsere Intentionen begleitet: Besitz an gelebter Innerlichkeit. Affekte sind ein Befall von außen; sie kommen aus einem Außen, das dem Subjekt allzu nah ist, und sie breiten sich aus, gehen von einem Gesicht zum anderen, auch vom affizierten Körper im Bild zu affizierten Körpern im Publikum. Sie sind nicht individuell, sondern *dividuell* im Sinn von Deleuze: als Neuaufteilungen von Ganzheiten, die dadurch prekär bleiben. Der Affekt verrät uns; er ist dem, was an uns Individuum sein will, untreu.

Der Affekt als Befall kann modulierend sein, wie der Ausdrucks- und Verhaltenswandel zwischen den extrem nah gefilmten Gesichtern von Jean Peters und Richard Widmark in *Pickup on South Street* (1953), wobei er ihre geschwollene Mundpartie erst mit Bier begießt, dann anstupst, massiert, streichelt und küsst, während sie sich im geknurrten Dialog gegenseitig betrügerisch verarschen. Häufiger eruptiert der Affekt als plötzlicher Handlungsumschlag, wie die physische Abstoß-Gesten zwischen dem werdenden Liebespaar, in denen ihr Erstkontakt, Widmarks Kinnhaken für Peters, nachhallt. Am Anfang ist ein Schlag ins Gesicht, wie in *The Naked Kiss*. Oder eine Schlag-Zeile über Gesichtern, Head-Line von Steckbriefen und

Sensationsmeldungen im erwähnten Debütfilm des vormaligen Zeitungsreporters Fuller. Die Schlagzeile ist das Bild als Affekt, der einer Lektüre unterzogen sein will. Insofern steht sie paradigmatisch für den Befall von Bildern durch Schrift: Fuller-Filme sind lesbare Bilder; in ihnen moduliert das Schauen ins überforderte Lesen – Lesen von Abzeichen wie dem in diversen Filmen auftauchenden roten Einser der *Big Red One* (ein Zeichen wie ein Wundmal); Lesen von Wänden voller Aufschriften, Plakate und Tafeln. In *Verboten!* (1959) – der Titel ist vom Schlagzeilen-Stil, vom Schrei befallen (so wie *Fixed Bayonets!* und *Shark!*) – wird ein Aktionsraum zum Leseraum, noch voller – *fuller* – mit grellen Aufschriften als die Wände der Roten in *China Gate*. Die Kleinstadt in *Verboten!*, einem Film über Kämpfe und Besatzungspräsenz der U.S. Army in Nazi-Deutschland 1945, heißt just Rothbach.

Film setzt Sensationen in Szene: als Bild, das in der sich ausbreitenden Empfindung Wirklichkeit wird. Im Deleuzo-Fuller'schen Sinn sind Schrift und Lesen Teil dieser Wirklichkeit. Fullers Sensationalismus will uns nicht die Fülle unvermittelter Sinnlichkeit fühlen lassen, sondern konfrontiert uns mit Körpern in Deformation. Da gehen etwa leidende Beine und Füße um: Kinder mit Krücken in *The Naked Kiss*, die Erzählung vom Ausschneiden nekrösen Beinfleisches und die Fuß-Falle rund um Lucky Legs. In *Fixed Bayonets!* (1951) reiben Soldaten sich und einander ihre ineinander verhakten, fast abgefrorenen Füße. Einer erklärt: Wer seine Zehen nicht mehr fühlt, dem wird man sie amputieren müssen. Er schlägt seinem Neben-

mann mehrmals auf die Füße, doch der spürt das nicht. Also massiert er den Kameraden weiter und tröstet ihn – bis er merkt, dass er die ganze Zeit *seine eigenen*, durch Erfrierung tauben Füße massiert hat.

Solche Dividualisierung und »Enteignung« von Körpern, zumal in einem vertrackten Erkenntnisablauf, macht deutlich: Fullers Sensationen zielen gerade nicht darauf ab, Komplikationen zugunsten der schieren Präsenz eines Empfindungskörpers aufzuheben. Im Gegenteil: Die Sensations-Körper sind heillos in Bezeichnungen und Aufteilungen verstrickt, etwa in den Sterbeszenen. Der Tod ist nicht das Ende aller Sprachspiele, sondern intensivster Durchgang durchs Sprechen: In *The Steel Helmet* (1951) spricht ein Soldat, der sich ins Schweigen zurückgezogen hat, nur einmal: Als er erstochen wird, sagt er »Oh, no! Please!« In *China Gate* entschuldigt sich der Grieche (sein Gesicht in flach angesetztem Close-up verzerrt) bei den rund um ihn Wartenden dafür, dass er so lange zum Sterben braucht. In *Merrill's Marauders* (1962) spricht ein Sterbender von sich selbst in der dritten Person.

Fullers Kino ist vielsagend. Es hat viel zu sagen, gibt zu lesen und zu denken, und zwar *über Demokratie* und *im Modus von Demokratie* – diese verstanden als Bruch und Neuaufteilung, nicht als hehrer Wert. Das ist ein Actionkino, das die Action geschwätzig verrät, untreu wird gegenüber dem essenzialistischen Anspruch, Film müsse alles in sinnlichen Bildern, ohne große Worte vermitteln. Immer wieder stellt Fuller Action, Plot und Dynamik still, nimmt sich und uns Zeit für Streitgespräche und Selbst-

erklärungen in blumigen Spontan-Sinnbildern: »I was thirteen when Hitler turned my ears into sponges«, sagt der Deutsche in *China Gate* im Plauderton. Reden und ihre unmotivierte Länge, Worte und ihre Übersetztheit sind hier Sensationen, *Attraktionen*, auch im Sinn verblüffender Ordnungswechsel des Film-Bildes[4]: von der Aktion zur Diskussion, vom Krieg zum Streit. Und sie sind Affekte, Ausdruck, Verrat, Symptom im Sinn ereignishaften Ausbrechens. Wenn ein Fuller-Film ins Reden kommt, lässt er solide Fundamente dafür hinter sich, also rhythmisches Maß, situative Motiviertheit, Figurenpsychologie – und das, was gewissen Äußerungsinstanzen wie »B-Movie« oder »Actionkino« gemeinhin an Legitimität oder Kompetenz zugestanden wird.

So wie sich die Sensation vom Spektakel(-film) unterscheidet, unterscheiden sich Fullers Gespräche vom Dauer-Talk in Filmen seines Bewunderers Quentin Tarantino, der ostentativ banal und selbstbezogen daherkommt: Bei Fuller *geht's um was*, zumal um Dinge, die gesagt werden müssen, weil sonst ununterbrochen Krieg herrscht. Und so wie der Affekt sich vom Gefühl(skino) unterscheidet, unterscheiden sich Fullers Streit-Bilder vom liberalen Hollywood-Problemkino der 1950er und 60er; auch vom heutigen Diskurs, der ein Kino der »wiedergekehrten Tabuthemen« feiert. Ver-

4 Ähnlich die Wechsel vom Gangster-Drama zur Gang-Skulptur in *House of Bamboo*, vom Schwarzweiß-Thriller zur Traumszene in Farbe in *Shock Corridor*, vom Melodram zu bizarren Traum- und Gesangsszenen in *The Naked Kiss*. – Zur *Attraktion* als Spektakel, Anziehung und Dimensionen-Sprung in Sergej Eisensteins Montage vgl. Deleuze, *Das Bewegungs-Bild*, a.a.O., S. 58.

glichen mit einem Kino, das sein Erörtern schwieriger Sujets rechtfertigt, indem es intellektuelle Eignung signalisiert und den adäquaten Ton findet, sind Fullers Filme verräterisch: Sie lassen durchblicken, dass da einer von Nazismus, Rassismus und Amerikanisch-Sein redet, der dazu nicht die »Kompetenz« hat; ein *tabloid philosopher* eben. Die Weigerung, Fuller *beim Wort* zu nehmen, hat als Kehrseite jenes Hipster-Polizei-Denken, das einem B-Movie, einem Körper-Kino übelnimmt, dass es *etwas sagen will* und nicht bei seinem – ihm heute als natürlich zugedachten – Trash- und Spektakel-Leisten bleibt.

Mit Rancière gesehen, liegt darin ein Moment von Demokratie: im Ergreifen des öffentlichen Worts durch Subjekte, denen die herrschende Aufteilung von Tätigkeiten und Erscheinungsweisen im sozialen Raum die Fähigkeit dazu abspricht. Demokratische Subjekte entstehen durch »Ent-Identifizierung«, im »Losreißen von einem natürlichen Platz.« Demokratische Verhältnisse – im Gegensatz zu solchen, die auf Hierarchie oder Zuständigkeit beruhen – bedeuten, dass jede*r *sich dazuzählen,* ohne Zusatz-Legitimation kommen und sich kundtun kann.[5] Bezogen auf Fuller-Filme heißt das: Sie äußern sich nicht gemäß einem Regime der Aufgabenteilung, das wichtigen Fragen die richtigen Filme zuordnet, sondern durch ein Sich-Dazuzählen, kategorisch anmaßend. Fuller-Filme (machen) denken, wo nur Lärm erwartet würde – ohne dabei dem Lärm abzuschwören. Mehr noch: Die Politik-Ansichten von Fuller

und Rancière treffen sich dort, wo sie *Nicht-Befähigung* nachgerade zum demokratischen Positivum von umfassender Geltung erheben. Dass dies nicht als bürgerliche Ästhetik individuellen Scheiterns endet, davor bewahrt beide, Rancière wie Fuller, dass sie das (Sprach-)Handeln auf den Horizont kollektiver Ordnungen und Konfliktverhältnisse bezogen halten.

Konflikt ist bei Fuller überdreht zur Feindschaft, auch zu sich selbst, samt Verrat am »Eigenen«. In Fuller-Filmen wird exzessiv gehandelt, auf Ziele hin und über sie hinaus, wobei Körper und Gruppen im Vollzug ihrer Mission die Brüchigkeit ihrer Ordnung ausstellen. Fullers Action umfasst lange, wackelige Kämpfe, oft in unplastischen, minimalistischen Räumen; Gesten, die viel deutlicher und länger ausfallen, als pragmatisch gefordert wäre, und so die *peinliche* Notwendigkeit zu handeln mit ausstellen; Achsensprünge und Anschlussfehler, die oft nicht unterscheidbar sind von den stakkatohaften Verdoppelungen im Schnitt von Bewegungsabläufen. Oft ist alles *verrückt* im Einstellungswechsel; jeder beliebige Schnitt hat – strukturell demokratisch – das Potenzial, Sensation zu werden, Bruch im Ablauf. Vielmehr: Der falsche Anschluss ist hier nicht Verstoß gegen das System – er *ist* System, einmal mehr Ausdruck mehrfacher Zugehörigkeit.

Von daher erfolgt Fullers Infragestellung des Bildes vom nationalen Organismus der USA. *Run of the Arrow* (1957) legt kritisch dar, wie ein Veteran der besiegten Südstaaten manisch sein individuelles Sezessionsprojekt verfolgt: ein in jedem Sinn unmögliches *Sioux-Werden*, um nicht der Union der Yankees anzugehören.

5 Rancière, *Das Unvernehmen*, a.a.O., S. 48.

China Gate variiert und verdreht eine Hollywood-Nationalerzählung vom erwachenden Pflichtgefühl gegenüber dem Kollektiv, nämlich *Casablanca* (Nat »King« Cole singt zweimal das Titellied als Pendant zu »As Time Goes By«): Angie Dickinson als Chinesin gibt den Bogey-Part der sitzengelassenen, trinkfesten, rauen, aber herzensguten Barbetreiberin mit Connections zum Feind, die in die USA will; sie singt die Marseillaise gleich selbst (nur zur Ablenkung) und opfert anstelle ihrer Liebe sich selbst explosiv im Krieg.

Andere Fuller-Kriegsfilme schicken die nationale Keimzelle des Genres, die verlorene Infanterie-Einheit, auf Missionen, deren Ziel es scheint, die Kontingenz – auch Kontingenz gegenüber dem Feind – der eigenen Ordnung zu demonstrieren. Die vom omnipräsenten Krieg schwer gestörte Männer-Menagerie in der Anstalt von *Shock Corridor* ist ein Wiedergänger des Identitätsdefekt-Mosaiks von *The Steel Helmet*. Die GIs in *Fixed Bayonets!* erdulden ihre Selbstopfer-Mission, ohne je hinter ihr zu stehen. Die Dschungel-Mission von *Merrill's Marauders* ist ein Massensuizid auf Befehl, das Heldenporträt ein Panorama von Hunger, Seuche und Erschöpfung. Das Opfer geht nicht in einem Ganzen auf; es tritt hervor als Affekt, auch Effekt, der *andere* Ursachen und Antriebe verräterisch durchblicken lässt: Irrsinn und Bosheit anstelle »historischer Größe«. Und im autobiografischen *The Big Red One* (1980) bleibt die Verschmelzung des Volks in Gestalt der Armee-Einheit aus: Das Pathos des Überlebens steht dem Knüpfen neuer Freundschaften strikt entgegen.

Der Verrat, der Affekt, die Sensation, die anmaßende Rede und der systematisch falsche Anschluss bei Fuller sind Ausdruck der Doppel-Zugehörigkeit handelnder Gemeinschaften: Sie sind ihrer Organisation, der Aktualität ihrer funktionalen Aufteilung, *ebenso* verpflichtet wie der politischen Gemeinschaft des Bruchs, der Virtualität ihrer Aufteilung durch Trennung. Und dennoch kämpft die *Big Red One* und befreit Europa vom Nationalsozialismus. Um den politischen Sinn dieses Projekts festzuhalten, braucht es einen Zusatz zum Bild der Selbst-Spaltung. Die Losung dafür formuliert Thelma Ritter als Moe in *Pickup on South Street*: »You gotta draw the line somewhere.«

The Big Red One suggeriert zwei Möglichkeiten, die Linie zu ziehen. Einmal anhand der hochsymbolischen Waffenstillstands-Erzählung: Mit dem *ceasefire* 1918 beginnt der Film, mit dem von 1945 endet er; beide Male macht die Minute einer Signatur (»a watch and a pen«), die den Krieg vom Nicht-Krieg trennt, Lee Marvins Tötung eines deutschen Soldaten zum Quasi-Mord (ähnlich dem »letzten Schuss« des *Civil War*, während General Lee kapituliert, am Beginn von *Run of the Arrow*). Diese im Plot mehrfach erörterte Linie, *thin red line* kraft eines rechtlichen Formalakts, prägt sich aus im roten Einser als Logo der 1^st Infantry Division – der *Big Red One*, in der Fuller selbst von 1942 bis Mai 1945 im Einsatz war. Im Sinn dieser Linie spricht Marvins Sergeant-Figur einen seiner One-Liner: »We don't murder – we kill!« Allein, dieses Soldaten-Ethos deklariert wortgleich auch sein deutsches Pendant, ein Feldwebel, der ihm von Nordafrika bis Falkenau als Nemesis gegen-

übersteht. Die Befreiung des dortigen Konzentrationslagers, an der Fuller beteiligt war, verschiebt die rote Linie: weg von Völkerrecht und Krieger-Subjekt, hin zur Trauma-Bearbeitung in einem *postheroischen* Rahmen. Falkenau hallt nach: als Fremdkörper-Wort in den – konventionell gesehen – unmotivierten Verweisen auf die *Big Red One* in anderen Fuller-Filmen. Die von der Ist Infantry Division befohlene Aufbahrung und Bestattung von Ermordeten durch die deutsche Bevölkerung ist auch Gegenstand des allerersten Films, den der schon vor dem Krieg als Skript- und Romanautor tätige Fuller dreht: Seine ausführlichen Aufnahmen vom 9. Mai 1945 stehen am Ende seiner privaten 16mm-Vignetten vom Kriegsalltag – und als »Regiearbeit« unmittelbar vor den Steckbrief-Affekt-Gesichtern von *I Shot Jesse James*.

Fullers Kino vielsagender Sensationen spricht und affiziert *von Falkenau her*. Zu Beginn seines ersten Kriegsfilms *The Steel Helmet* kriecht der GI-Protagonist als Überlebender eines Massakers an Gefangenen durch ein Leichenfeld in Korea. Sein letzter Kriegsfilm *The Big Red One* endet mit Falkenau. Auf die Entdeckung von Leichen und Überlebenden im Lager folgt noch die Waffenstillstands-Szene (Bekräftigung der Frage, was *killing* von *murder* trennt), dann das Voiceover des Zigarre rauchenden Schriftsteller-Soldaten, der autobiografisch für Fuller steht. Sein Schlusssatz: »Surviving is the only glory in war, if you know what I mean.« Die Betonung dessen, *wie es gemeint ist*, als Schlusswort eines Kriegs-Epos! Das ist keine Floskel: Das stellt gänzlich sicher, dass mehr gemeint ist als bloßes »Frontschwein«-Ethos, das deutsche und US-

Soldaten einander angleichen würde. Überleben wird als das Einzige definiert, das eine Geschichte vom Krieg noch mit Sinn (»Glorie«) aufladen kann; hier schlägt sich Fullers Konfrontation mit dem Holocaust summarisch nieder: als Wendung vom *hero* zu *survivors* als Subjekten der Geschichte, die nun aus nationalen Erzähl-Rahmungen herausfällt. Nehmen wir den Filmemacher, der deutlich macht, dass Politik nicht zuletzt eine Manie des Redens und Beschriftens ist, beim Wort: *The Big Red One* zeigt verdichtet, dass die Formal-Zahl Eins, die Minute, die *den Unterschied macht*, nicht für sich, nicht für Einzelheroismus steht, sondern im Rot-Licht des großen Blutens der Vielen.

The Big Red One steht als Fuller-Chiffre noch für ein anderes *drawing the line somewhere*. Hören wir einmal mehr auf Moe, die in *Pickup on South Street* das Linie-Ziehen fordert, und auf das, was in ihrem Kopf vorgeht. Kurz nach ihrem Postulat hält die alte Frau aus der Halbwelt einem Killer, der für Stalin spioniert, einen Close-up-Monolog; am Ende seufzt sie (sie sei so müde) und dankt ihrem Mörder im Voraus – »if you blow my head off«. Da hat sie dem Verräter schon ins Gesicht gesagt: »What I know about Commies? Nothing. I know one thing: I just don't like them.« Der *Fuller'sche Antikommunismus* ist die zweite Art, die Linie zu ziehen, denn er weiß über *Commies* nichts, außer dass er sie nicht mag. Der Feind ist da zunächst so formal wie die Waffenstillstands-Linie: Er ist nur *im Kopf*, die Feind-Linie ist eine Headline, die unerwartet *anders* gezogen werden kann, *somewhere*, zu *anderen* Feind-Definitionen hin. In der Milieu-Konstellation von *Pickup on South Street*

etwa stehen die *Commies* für den Staat, letztlich den der USA, gegen den sich eine Gesellschaft aus »regular crooks« abgrenzt: Misfits, die einander rempeln – und solidarisch massieren.

Fuller-Filme suchen Nähe zum Feind. Immer wieder sind (ehemalige) Feinde ganz hier, ganz »wir«: Ein Nisei, US-Japaner, ist Cop in Los Angeles und spielt auf seinem Klavier mit Beethoven-Büste ein Lied aus dem Land seiner Eltern. Chicago-Gangster im Kimono regieren Tokio, ein New Yorker isst Chinesisch, ein Southerner hat Buddha im Kopf, ein Chinese singt »Don't Fence Me in«, ein (süd)koreanischer Bub singt seine Hymne zur Melodie von »Auld Lang Syne«. Das rührt vom Weltmarkt wie auch von Bündnispolitik her. Der Capitaine in *China Gate* liest dem weißen Ami in der Truppe die Leviten: Frankreich verteidige in Vietnam »the whole Western world«. Es ist also nicht seine Privatsache, dass er seine Frau Lucky Legs verlassen hat, weil er »ashamed« ist für das chinesische Aussehen ihres gemeinsamen Sohnes. Alle Kameraden nehmen ihm das übel (»They just don't like you!«) und arbeiten daran, ihn von seinem Rassismus ab- und zu Lucky zurückzubringen.

Fullers Antikommunismus ist paradox; er zeigt, wie die westliche Welt Privates durch Kollektivierung politisiert – damit nicht zuletzt *a little of everything and a lot of nothing* zu seinem Recht kommt. Manche nennen *das* Kommunismus. Für Fuller ist Kommunismus »ungewusst«, unbestimmt, leer, *nicht fixiert*. Wenn du lange in die Leere des Kommunismus blickst, dann blickt der Kommunismus auch in dich hinein – und du musst ein Stück (antistalinisti-

schen) Kommunismus praktizieren. Kommunismus fungiert bei Fuller als Attraktion, als *Attraktor*, um den *Feind im Inneren* hervorzuholen, ihm ins Gesicht zu sehen. Der Feind, der die westliche Welt verrät, ihr eine böse Blöße gibt, die dann im Verrat – *becoming a Commie* – ausgestellt wird: das ist der weiße Rassismus. Also ist Fullers Antikommunismus als Antirassismus und Amerika-Kritik artikuliert, als Konkurrenz-Internationalismus. Fuller hasst die *Commies*: Ihnen will er nichts überlassen, schon gar nicht den Antiamerikanismus; darum kultiviert er einen perversen Patriotismus als Selbst-Feindseligkeit.

Kommunismus ist zunächst also ein Gegenüber in einer Verflechtung. Diese Beziehungsform ist typisch für Fuller: Der Schwarze Ex-GI Goldie, der selbst so gern Kinder gehabt hätte, redet dem weißen Ex-GI ins Gewissen, damit er lernt, seinen Sohn zu akzeptieren. Als bekehrter Vater tritt der Weiße an Goldies Stelle, so wie Goldie als Mit-Befreier von Falkenau an die Stelle all der weißen Befreier, unter ihnen Fuller, tritt. Das ist – in einer Armee, die bis 1948 *racially segregated* war – gegen jede Wahrscheinlichkeit, aber konsequent durchgespielt. Genauso wie der Schwarze Student als Patient mit weißer Kapuze auf dem »Shock Corridor« seine traumatischen Rassismus-Erfahrungen in Identifikation mit dem Aggressor durchspielt: Er hält sich für einen Ku-Klux-Klan-Führer und hetzt Mitpatienten frenetisch »against niggers« auf. Fullers Verflechtungen sind allerdings asymmetrisch: Das Gegenüber tritt als *Ankläger* des White America auf. Ultimative Form dieser Anklage ist der Kommunismus als Gewissens-

Instanz: In *China Gate* ist es der *Commie*, der sich kümmert; glaubhaft verspricht Major Cham Lucky und ihrem Sohn Fürsorge. Prominent sind die Szenen in *The Steel Helmet*, in denen ein nordkoreanischer Gefangener einem Nisei und einem Schwarzen GI ins Gewissen redet – du kämpfst für Weiße, die dich 1941 in Lager sperrten bzw. dich bis heute diskriminieren! – und sie ihm lakonisch zustimmen. *The Big Red One* zieht die Summe dieser Konstellationen: Im Gegensatz zum Rot von Gesetzen des »Blutes« (der »Rasse«) steht die Über-Ich-Funktion des *Großen Roten Anderen*, verteilt auf diverse Fürsprecher einer egalitären Internationale.

Die Gesetzesfunktion von Fullers antirassistischem Über-Ich hat viele Ausformungen: von der jüdisch, mosaisch konnotierten Moe bis zur Tafel-Inschrift »Verboten Juden« auf dem Krematorium des Lagers in *The Big Red One*, der seltsamsten unter Fullers überschießenden Beschriftungen.[6] Dazwischen liegt die »Gerichts-Pädagogik« seines Kriegs-Thrillers *Verboten!* mit ihren krassen Vergleichen: Eingeleitet von Paul Ankas Titellied als Teenie-Lovesong, angesiedelt in Rothbach, das aussieht wie die US-Kleinstadtkulisse, die es ist, eben verkleidet mit Nazi-Postern und -Graffiti, zeigt *Verboten!* ehemalige Hitlerjungen im »Werwolf«-Untergrund und bei Demos gegen die US-Besatzer und ihr »dirty capitalistic money«; im Dialog wird dies mit Jugendbanden, *juvenile delinquents,* in Amerika verglichen. Nähe zum Feind: Fullers anachronistische, versetzte Positionierung gegen etwas, das an linken Antisemitismus und Querfront-

Antiamerikanismus erinnert, kulminiert in einer irren Sequenz beim Nürnberger Prozess (bei dem übrigens in der Wikrlichkeit von 1945/46 die 1st Infantry Division das Wachpersonal stellte). Ein Gesicht vor Gericht, der Schwursaal als Kino: Ein Film-im-Film über Nazi-Massenmorde, den die Ankläger vorführen (den Kommentar spricht Fuller selbst), ruft bei einem Werwolf-Buben einen Affekt-Ausdruck hervor, der beweist, dass Gewissen beißt. »To teach them a lesson«, war laut Fuller der Zweck jener beschämenden Konfrontation der Deutschen in Falkenau mit den Toten im Lager, die sein 16mm-»Regiedebüt« festhielt.

Lessons learned durch gerichtliches Durcharbeiten, *Prozessieren*: Das lässt sich mit Fullers Sensationalismus nicht ganz zur Deckung bringen. Dem Vertrauen auf eine Lehre widerspricht sein kritisches Kino: Dieses führt uns (so Elsaesser) zur Konfrontation mit schierem Wahn, indem es den Projekten des US-Subjekts, das ultimativ *sich selbst* aufs Spiel setzt, bis in deren Konsequenzen folgt (somit seine *Handlungslinien nachzieht*). Die Lehre spießt sich mit der *Leere im Wissen*: Es bleibt nur Wollen oder Hassen (»I just don't like«) als Manie – und mit diesem harten Rest muss man rechnen. Das geschieht im dritten Sinn von *drawing the line*, den uns Fullers letzter Hollywood-Film *White Dog* (1982) anträgt. Es geht ums (Ver-)Lernen: In einer Käfig-Arena riskiert ein Schwarzer Tiertrainer buchstäblich seine Haut; er will einem weißen Schäferhund, den Rassisten aufs Töten von *African Americans* dressiert haben, diesen Hass abtrainieren. Das gelingt – mit dem unbeabsichtigten Effekt, dass das an sich sanfte Tier

nun *weißer* Haut mit Beißreflexen begegnet. Die »Lehre« daraus ist: Bei *politischen Tieren* in ihren Arenen, auf ihren Foren, lässt sich Aggressivität nur umprogrammieren und einhegen (*drawing the line* als Umzäunung), aber nicht beseitigen. Das wäre auch nicht gut: Der alte weiße Tiertrainer hat recht, wenn er wütend »This is the enemy!« ruft und einen Dartpfeil auf ein Plakat des *Star-Wars*-Roboters R2D2 wirft. (Bei Fuller hängen überall Feind-Plakate.) Damit ist mehr gemeint, als dass knuddlige Roboter heute beliebter sind als dressierte Tiere. Denn: Ein Todfeind wäre auch der *Verlust aller Feind-Seligkeit*, der Verlust des Antagonismus. Ein Symptom-Kern des Subjekts wie auch der Politik ginge verloren in programmierter Knuddligkeit, in neoliberaler Politik-Entsorgung.

Antagon, nicht *Pentagon*: Damit *the one* nicht nur in viele aufgelöst, sondern auch gespalten ist, damit Spaltung und Konflikt wahrgenommen, nicht verdeckt sind, braucht es den *Umgang mit dem Feind*. Es gilt, ihm ins Gesicht zu schauen, die Headlines seines Ausdrucks zu lesen. Fullers *Love-Triangle*-Krimi *The Crimson Kimono* (1959) brachte das auf den Punkt: Ist der Ausdruck, den der Nisei-Cop im Gesicht seines weißen Freundes und Ex-Kriegskameraden liest, »healthy normal jealous hate« oder doch rassistische Verachtung? »It's all over your face!«, ruft er. Oder ist *alles nur in seinem Kopf*? Selbst wenn: Was geht in den Köpfen eines Mehrheitspublikums vor, das Fuller 1959 wie auch heute mit einer Weißen und einem Asiaten als Alltags-Liebespaar konfrontiert? »You only see in my face what you want to see«, heißt es da. Jedes Sehen drückt ein Wollen aus; jede

Ansicht *verrät* eine Absicht. Im Doppelsinn. Die Krise der Lesbarkeit eines Gesichts verdichtet schließlich *White Dog* in einem Affekt-Anblick, der auch Fullers geliebtes Slangwort *dogface* – für »Infanteriesoldat« – zum buchstäblichen Bild weißer Subjektivität macht: Am Ende blicken wir in ein treues *dogface*, in dem jederzeit Hass ausbrechen kann.[7]

[2006, Vortrag]

7 *Dogface* heißt auch Fullers nie gesendeter TV-Serien-Pilot von 1959: Der Titel meint den US-Infanterie-Helden wie auch einen Schäferhund, der 1942 in Tunesien für die Nazis »spioniert« – ehe er die Seiten wechselt. Motive rund um legitimes und illegitimes *killing* und »Gesichts-Ausdruck«, die in *The Big Red One* und *White Dog* ausformuliert sind, treten hier kurz auf; und Neyle Morrow, der zwischen 1951 und 1982 in fünfzehn Fuller-Filmen auftrat (die Abbildung auf S. 79 oben zeigt ihn neben Angie Dickinson in *China Gate*), hat hier seine größte Fuller-Rolle. Der lockige Kleindarsteller, der in *Shock Corridor* den tollen Satz »I am impotent and I like it!« sagt, arbeitete bis 1946 unter seinem bürgerlichen Namen Neyle Marx. (Kommunismus ist *immer* näher, als es scheint.)

David Cronenberg zur Halbzeit

Ein Lexikoneintrag

Die bekannteste Szene, die der Kanadier David Cronenberg bislang inszeniert hat, ist jene in *Scanners* (1981), in der einem Mann der Schädel platzt. Für den unmittelbaren Beginn dieses Science-Fiction-Thrillers geplant und dann auf Anordnung der Zensur um zehn Minuten ins Innere des Films versetzt, zeigt sie den Vortragsaal eines Chemiekonzerns: Auf dem Podium sitzt ein seriöser Herr mit Brille und Glatze – einer jener »Scanners« genannten Menschen, die von Geburt an über telepathische Fähigkeiten verfügen. Mit Blick in die Kamera erklärt er einem Publikum von Wissenschaftlern und Geschäftsleuten, er werde seine Technik des Gedankenlesens an einer freiwilligen Versuchsperson vorführen. Ein anderer seriöser Herr bietet sich an und setzt sich zu ihm. Was als wissenschaftliche Demonstration mit gesicherter Subjekt-Objekt-Beziehung gedacht ist, gerät unversehens zum Duell mit verschobenem Kräfteverhältnis, denn der zweite Mann entpuppt sich als ein stärkerer Scanner, der den »domestizierten« Telepathen unter knarrenden und saugenden Sound Effects in heftige Zuckungen versetzt; ohne physischen Kontakt dringt er mit solcher Wucht in dessen Bewusstsein und Nervensystem ein, dass diesem der Schädel explodiert.

Die Szene enthält vieles von dem, was Cronenbergs filmisches Universum ausmacht: das schockartige Umkippen von Machtverhältnissen (etwa auch der Kollaps der Hierarchie zwischen dem Psychotherapeuten und seiner »psychoplasmatisch« begabten Patientin in *The Brood,* 1979); den unkontrollierbaren Fremdkörper, der sich in einen – institutionellen oder physischen – Organismus einschleicht (wie die wurmartigen, erotisierenden Parasiten, die in *Shivers*, 1975, eine Wohnhausanlage und deren Mieter*innen heimsuchen); die drastische Gewalt, die Körper deformiert und mitunter zerstört (etwa die qualvolle Verwandlung zum Fliegen-Menschen in *The Fly*, 1986); oder das Setting solcher Abläufe in einem wissenschaftlichen Ambiente (fast alle Cronenberg-Filme zeigen groteske Praktiken der Erforschung menschlicher Körper). Vor allem aber ist die Szene in *Scanners* ein Beispiel für Cronenbergs Virtuosität bei der Erfindung radikaler Bilder, an denen Wirkungen moderner Medientechnologien in extremer Weise hervortreten. Das telepathische Verfahren der Scanner – die »direkte Verbindung zweier im Raum getrennter Nervensysteme«, wie es im Film heißt – erinnert nicht nur an Abtastungen in der modernen Medizin und der elektronischen Bildproduktion; es ist auch eine Vor- und Extremform der Informations- und Empfindungsströme, die Virtual-Reality-Maschinen und digitale Daten-

netze entfesseln. Noch deutlicher macht dies jene Szene, in der ein Scanner per Telefon sein Gehirn mit dem »Nervensystem« eines Großrechners verbindet, dessen Dateien durchsieht und dessen Schaltkreise und Terminals in Flammen aufgehen lässt. Am Ende dieser »auf Distanz« vollzogenen Verschmelzung von Mensch und Maschine rinnt eine schwarze Flüssigkeit aus dem verschmorten Telefonhörer – der Datenfluss in seiner materiellen Gestalt.

In mancherlei Hinsicht sind Cronenbergs Filme die Widerlegung von Baudrillard'schen Theoremen: Jenseits dessen, was sich sprachlich formulieren lässt (aber um nichts weniger stringent und argumentativ), denken sie in Bild und Ton über den Horizont postmoderner Orthodoxie hinaus und strafen die gängige Rede Lügen, wonach sich der Körper im Zeichen der Digitalisierung und Medialisierung in Immaterialität verflüchtigt. »Die Simulation wird gezwungen, ihren Körper zu zeigen«, schreibt Steven Shaviro über Cronenbergs Filme: Diese setzen dort an, wo die technologische Durchdringung des Lebens den integralen menschlichen Leib und dessen Bild im Selbstentwurf der Gattung aufzulösen beginnt. Der Zugriff von Fernsehen (*Videodrome,* 1983), Gentechnik (*The Fly*) oder experimenteller Gynäkologie (*Dead Ringers,* 1988) lässt den Körper nicht intakt. Aber anstelle der hygienischen Körperlosigkeit, die ein reduktionistisches Simulationskonzept nahelegt, bildet sich eine transformative, von heftigen Affekten durchströmte materielle Physis in ihrer Plastizität und Monstrosität.

Was in der Gegenwartsphilosophie von Gilles Deleuze und Félix Guattari »organloser Körper«

heißt, nennt Cronenberg »das neue Fleisch«: Am Ende von *Videodrome* sieht ein Fernsehproduzent, der sich dem halluzinogenen und mutagenen »Videodrome«-TV-Signal ausgesetzt hat, seinen eigenen Selbstmord als Videoaufzeichnung auf einem Bildschirm. Nachdem das Fernsehgerät in einen Wust von roten Fleischbatzen explodiert ist, führt er den soeben gesehenen Suizid tatsächlich aus (ein Paradoxon, das wie eine Parodie der Baudrillard'schen These anmutet, nach der die Aufzeichnung dem Ereignis vorangeht). Bevor er sich in den Kopf schießt, spricht er den Satz »Long live the New Flesh!« in die Kamera. Die Suche nach einem Bild, in dem das »neue Fleisch«, der technologisch gesättigte und *existenzästhetisch* umgewandelte Körper, nicht nur dargestellt, sondern auf nachhaltige Weise präsent wird, ist Cronenbergs filmisches Projekt. Diese Ambition und die Konsequenz, mit der er sie verfolgt, unterscheidet den 1943 in Toronto geborenen ehemaligen Studenten der Biochemie und Verehrer des europäischen Autorenkinos von anderen Regisseuren seiner Generation, die ebenfalls lange im fantastischen Kino tätig waren (darunter etwa John Carpenter, Tobe Hooper, George A. Romero oder Sam Raimi). Zur Zeit seiner größten kommerziellen Erfolge wie *Scanners* oder *The Fly*, der den Oscar für Spezialeffekte erhielt, operierte Cronenberg am Rand des Genrekinos, zwischen Horror und Science-Fiction, auf dem Terrain des Body Horror und des Splatter Movie. Von Fans als »Baron of Blood« oder »Dave Deprave« verehrt und von Zensurbehörden geplagt, war Cronenberg Teil eines Kinos, das unter massivem Einsatz

von prädigitalen Spezialeffekten, zumal Latex, der Zerstückelung und Verformung menschlicher Körper frönte – wobei sich das Affektregister der Filme vom Unheimlichen zu Schock und Ekel verlagerte.

Seit Ende der achtziger Jahre macht Cronenberg jedoch keine Horrorfilme mehr, und seine Arbeit löst sich zunehmend vom Bezugsrahmen des Genresystems: Die frühen Schocker *Shivers* und *Rabid* (1977) waren dem modernen Zombiefilm verwandt; die um 1980 entstandenen Filme verpflichteten sich noch den Erzählkonstruktionen und Unterhaltungswerten von Krimis, Action- und Agentenfilmen; späteren Arbeiten, vom Psycho-Thriller *The Dead Zone* (1983, nach einer Vorlage von Stephen King) bis hin zu *M. Butterfly* (1993) eignet eine Melodramatik, die mit getragenen Inszenierungen und der Konzentration auf das kontrollierte Spiel von Darstellern wie Christopher Walken oder Jeremy Irons einhergeht. In seinem Film *Crash* (1996), der Adaption eines Romans von J. G. Ballard, beseitigt Cronenberg nicht nur die letzten Spurenelemente aktionsorientierter Genres und alle Rührseligkeit, sondern löscht auch erzählungs- und figurengebundene Empfindungen weitgehend aus: *Crash* beschreibt eine sektenhafte Gruppe von Männern und Frauen, die in Autos und im Zusammenhang mit Autounfällen in wechselnden Konstellationen Sex miteinander haben und sich um den ultimativen Crash bzw. die ultimative erotische Erfahrung bemühen. Mehr von der trägen, schematischen Abfolge der Körperhaltungen geprägt als von der Psychologie einer Erzählung, wirkt *Crash* fast abstrakt. Als ein Film, der diverse Anläufe

zu Höhepunkten perverser Lüste aneinanderreiht, ohne dabei spektakulär zu sein oder einer voyeuristischen Rezeptionshaltung Vorschub zu leisten, fungiert *Crash* als virtuose, mit dem Nihilismus kokettierende Geste der Ausdünnung und Spaßverderberei in einer Massenkultur, die dem erschöpften westlichen Körper ständig neue Genusspotenziale verheißt.

Es scheint, als würde ein so spröder, »anorganischer« Film vorwiegend die langwierige Abtötung des »alten Fleisches« zelebrieren. Jenseits erotischer Raffinessen besteht jedoch das »neue Fleisch«, das *Crash* dem Körper abringt, in dessen rückhaltloser Einspeisung in einen Medienverbund. Inszenierte Cronenberg einst den Alltag in der »Wohnmaschine«, die Psychoanalyse oder die Genetik als Medien, so spielt in *Crash* der moderne Autoverkehr die Rolle eines soziotechnologischen Gefüges für den intensiven Austausch zwischen Körpern: In der verkehrstechnisch restlos erschlossenen Großstadt scheint das automobile Gewimmel nur dem potenziellen Zusammenstoß zu dienen, durch den fremde Menschen einander allzu nahe kommen – unter schmerzvoller Einbeziehung ihrer Leiber, auf denen sich die Kommunikation als Wunde einschreibt: »die Umformung des menschlichen Körpers durch die moderne Technologie«, so die Mad-Scientist-Figur des Films.

Im »neuen Fleisch« fällt die ästhetische Freude an der Schöpfung höherer, intensiverer Lebensformen (die Cronenberg mit Dziga Vertov und all den post-Frankenstein'schen Ambitionen des Kinos verbindet) mit einer kritischen Weltsicht zusammen: Die spätkapitalistischen

Lebensbedingungen zwingen den Körper, zum Medium zu werden; zugleich breiten die Medien ihre eigentümliche, organlose Körperlichkeit aus. Mit dieser Diagnose steht Cronenberg, der in marxistischen und feministischen Kritiken oft als Reaktionär galt, in der Tradition von Antonioni oder Godard. Der Körper muss sich öffnen: Das kann als Schädelexplosion vonstattengehen oder als Geburt eines menschlichen Videorecorders (dem Protagonisten von *Videodrome* wächst ein Schlitz im Bauch, der zum Einschub von Kassetten und zu seiner Programmierung im Sinn von Konzerninteressen dient); es kann sich aber auch unspektakulär und bedrückend vollziehen, wie in *Crash* oder in *Dead Ringers*, der Seelenstudie narzisstischer Zwillingsbrüder, die sich aus ihrer Alltagssymbiose nur durch Drogensucht und Selbstmord befreien können.

Entscheidend ist, dass Cronenberg bei seiner Kritik zeitgemäßer Subjektivitäten und Verhaltensweisen völlig unmetaphorisch vorgeht. Die *Buchstäblichkeit* seiner Bilderfindungen wurde häufig betont: So wird die Dreifaltigkeit von Schreibmaschine, sprechendem Käfer und Drogen-Cocktail in der Burroughs-Verfilmung *Naked Lunch* (1991) in ebenso nüchterner wie grotesker Weise *als solche* gezeigt. Wenn das Medium, wie McLuhan gelehrt hat, nicht nur die Message, sondern auch *Massage* ist, dann kommt es auch als Massage ins Bild: In *Crimes of the Future* (1970) – einem der beiden filmgewordenen Isolationsexperimente in Sachen »Omnisexualität«, die am Beginn von Cronenbergs Laufbahn stehen (das andere ist *Stereo* aus dem Jahr 1969) – verabreichen Mitglieder einer obskuren Therapiegruppe einander Fußmassagen, die der Übertragung evolutionärer Ströme durch den Körper dienen; in *Videodrome* massiert James Woods zärtlich sein Fernsehgerät, das einen pulsierenden Körper ausgebildet hat und dessen Bildschirm-Mund ihn gierig verschlingt; in *Crash* streicheln die Unfallopfer die Narben an ihren Körpern mit derselben Hingabe wie die Schrammen an den Karosserien ihrer Autos. Physische Transformationen sind nicht Repräsentationen, Stellvertretungen, von geistigen (z. B. medialen) Prozessen; vielmehr offenbart sich im Medium-Werden des »desorganisierten« Körpers, über den Geist / Körper-Dualismus hinaus, stets auch ein antirationales, sektiererisches, erfinderisches und lebenshungriges Denken, das dem »neuen Fleisch« immanent ist und dessen widerständiges Potenzial ausmacht.

[1999]

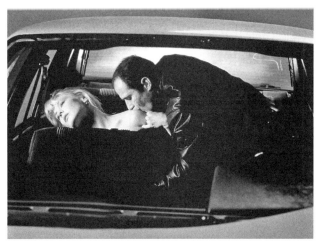

Regie: David Cronenberg
Crash (1996)
Videodrome (1983)
Scanners (1981)

Tanzmusik/Film. Speed/Crash

Niemand will mehr schnell sein, weil alle schnell sein müssen. Das ist rasch dahingesagt, aber einige Beobachtungen sprechen dafür – z. B. im ausufernden soziokulturellen Erfahrungsfeld, das in Ermangelung eines besseren Ausdrucks nach wie vor Popkultur heißt. Vor ein paar Jahren, 1991, als es in der Wiener Disco U4 noch einen Metal-Montag gab, konnte ich höchstpersönlich Folgendes beobachten: Zu den Klängen rasend schneller Nummern stellten sich junge »Metaller*innen« breitbeinig und reglos auf die Tanzfläche und wackelten frenetisch mit dem Kopf – eine Weiterentwicklung bzw. Schwundstufe des *head-banging* als adäquate Form des Tanzes im Stillstand zu einer Musik, die als Speed Metal Furore gemacht und die *beats-per-minute*-Quote herkömmlicher Songs verdrei- bis -vierfacht hatte. Was bei Hardcore-Punks wie den Dead Kennedys begann, trieben Bands wie Napalm Death mit Songs, die oft nur wenige Sekunden dauerten, ins Extrem: die Abkoppelung der Spiel- und Singgeschwindigkeit von der Mimetik und Motorik des musikproduzierenden oder -konsumierenden Körpers. (Techno war später noch ein bisschen schneller.)

Elvis oder James Brown hatten noch ihre zu Zweiunddreißigstelschlägen schlenkernden Tanzbeine zur Schau gestellt, aber ab einem gewissen Tempo war es unmöglich und uninteressant, so schnell zu tanzen wie die Musik. Das gilt auch für heutigen Jungle oder Drum and Bass: Nur wenige Dancefloor-User richten ihre Stolperschritte und -sprünge minutiös nach den flott flatternden Beats und Breaks; die Mehrzahl verfällt in ein Schweben, das nur halb so schnell oder viermal so langsam ist wie der Rhythmus. Hier liegt das Stichwort Ambient nahe, als Chiffre neuer elektronischer Musik, die mit der rhythmischmelodischen Linearität abendländischer Liedstrukturen bricht. Sie zielt oft nicht mehr aufs Tanzen ab, sondern auf andere Weisen des Aufenthalts in Klangumgebungen – und auf den Eindruck modulativ fließender Langsamkeit.

Letzteres gilt aber auch für zeitgenössische Musiken, die sich stärker an vertrauten Pop-Formaten (Songs, Charts-Radio, Musik-TV) orientieren. Nicht nur Trip-Hop nach den Formeln von Tricky, Massive Attack und Portishead bezaubert viele mit seiner klebrig-zähen Gebremstheit. Auch Hip-Hop – eine Musik, die meist mit Nervosität, Ungestüm und raschen Tonfolgen assoziiert war – ist vielfach ins Stadium der Langsamkeit eingetreten. Das hört man an den gemessenen, *belcanto*-kompatiblen Hymnen der Fugees, aber auch am holprigen Neo-Dada-Rap von Busta Rhymes oder Ol' Dirty Bastard – skelettöse Reduktion in den

schleppenden Beats und Samples, generelles Durchhängen und Verschleifen im Gesang: Zu »Ready or Not« oder »Shimmy Shimmy Ya« muss man betont langsam tanzen. Auf dem Gitarrensektor ist von Speed Metal heute keine Rede mehr: Die Melvins etwa, eine Metal-Band, die die endlosen Shows ihrer 1996er-Tournee unter dem Motto »An evening with the Melvins« in drei 45-Minuten-Blöcken bestritt, verkünden »Playing fast is for pussy bands!« und zelebrieren zentnerschweren Rock als unendliche Analyse, bei der Riffs und Beats isoliert und voneinander abgerückt werden, bis die Linie musikalischer Kontinuität in der intensiven Präsenz einzelner Töne verschwindet. (Wenn ich mich recht erinnere, hat John Cage Ähnliches als eine Art Musik des Vergessens propagiert.)

»Ich will, dass alles langsamer wird«, sagt Jeremy Irons als einer der Gynäkologen-Zwillingsbrüder in David Cronenbergs Body-Horror-Melodram *Dead Ringers* (1988), bevor er im OP kollabiert. Man muss ihm beipflichten. Dass es im Kino flott hergeht, dass schnell montiert, erzählt und agiert wird, das war – mit Blick etwa auf Actionstreifen aus Hongkong und den USA – eine Zeitlang spannend; für nicht wenige (auch mich) war die Rasanz von Filmen per se ein Grund zum Jubel. Rasch zeigt sich jedoch, dass die Beschleunigung zielorientierter Handlungsfolgen, wie sie Hollywood seit Griffith betreibt, letztlich sozialen Strategien der Rationalisierung von Arbeits- und Datenfluss-Zeit in die Hände spielt, die vom tayloristischen Fließband bis zum Internet-Breitband wirksam sind. Der Spaß (sprich: die Kunst) beginnt vielleicht erst mit der Verzögerung oder mit einer *absoluten*

Geschwindigkeit, die mehr meint als Zeitersparnis bei der Neutralisierung von Raum. Es geht um intensive Zustände, Affekte, die uns zustoßen und aus der Gegenwärtigkeit herauskatapultieren, um extremes Tempo ebenso wie extreme Langsamkeit, sofern sie nicht mehr chronometrisierbar sind.

Gegeneinander gestellt: zwei große Auto-Filme von 1994 bzw. 1996. Der eine ist von Jan de Bont, heißt *Speed* und folgt weitgehend dem klassischen Modell umfassender Beschleunigung und extremen Zeitdrucks, der in vielfältiger Form auf Bewegungen lastet; alles ist in Fahrt, auch innerhalb der Fahrzeuge. Der andere stammt von Cronenberg und konzipiert die absolute Geschwindigkeit als zähflüssigen *Crash* – nicht spektakulärer Zusammenstoß, sondern Zusammenbruch des Bewegungsorganismus, Stillstand in Perversion, der die Öffnung auf etwas Neues (»Omnisexualität«, »Neues Fleisch«) als Potenzial in sich birgt. Beide Filme entwerfen Auto-Bahnen – Bahnungen, auf denen ein Selbst entsteht: Zwang zum Schnell-Sein oder aber Fluchtlinie zum Langsam-Werden. Im telematischen Kapitalismus hat das Leben auf der Überholspur viel an rebellischem Reiz, die Flexibilität viel an strategischem Wert und die Geschwindigkeit viel an modernistischer Faszination eingebüßt. Wenn man ständig angehalten wird, schnell und wandlungsfähig zu sein, dann ist Raserei oft eine Form von Konformismus. Wenn alle das Loblied der Echtzeit-Daten singen, ist es vielleicht besser, langsam zu tanzen.

[1996]

Gehirn, Gewalt, Geschichte

Stanley Kubricks Realismus

Die Titelfigur von Stanley Kubricks *Dr. Strange-love* (1964), ein US-Atomrüstungsexperte mit Vergangenheit in Hitler-Deutschland, gilt als Anspielung auf Wernher von Braun, einen führenden Kopf des Raketenprogramms der Nazis. Die deutsche V2-Rakete forderte Tausende Todesopfer: durch ihren Einsatz, mehr noch durch Zwangsarbeit in ihrer Produktion. Skrupellose Begeisterung für technisch machbare Maxima, zynisches Einkalkulieren vertretbarer Opferzahlen: Das ist mit von Brauns Übernahme in US-Dienste im Kalten Krieg und im *space race* assoziiert; es ist auch Teil der vom Eichmann-Prozess mitgeprägten Einsicht in den verbrecherischen Charakter des Nationalsozialismus; und es ist relevant für *Dr. Strangelove*, zumal für die von Peter Sellers gespielte Titelfigur. Fotos von seiner durchaus freundlichen Festnahme durch US-Truppen in Tirol im Mai 1945 zeigen von Braun grinsend und mit gebrochenem Arm im erhöhten Streckgips: Sein Permanenz-Hitlergruß (wenn auch mit links) ist somit absichtslos selbstverräterisch. So wie der kurz eruptierende Hitlergruß von Dr. Strangelove, der, an den Beinen gelähmt, einen Rollstuhl benutzt und eine eigensinnige Hand-Prothese trägt: Sein Lederhandschuh macht sich zuletzt mit der Heil-Geste selbständig und droht sogar, ihn als *strangle-glove* zu erwürgen.[1]

Es heißt im Filmdialog, Strangelove sei ja kein »Kraut name«; der Doktor habe in Deutschland »Merkwürdigeliebe« geheißen. Auch das Übersetzen macht sich hier selbständig, gerade in seiner Buchstäblichkeit und als Rückübersetzung.

Eine merkwürdige Liebe, schon allein was ihre Intensität betrifft, ist auch die cinephile Verehrung, die Stanley Kubrick vielfach entgegengebracht wird. Nun, da Alfred Hitchcocks Werk großteils in ferne Zeiten entrückt scheint, verkörpert Kubrick ultimativ das Mainstream-Kinotier, den Erfolgsregisseur als Mastermind, Meister, Macher. Auch ich bin Kubrick-Fan. Ich möchte hier aber einen Weg zu Kubricks Kino nehmen, der nicht vorrangig zum Filme-Macher führt. Mich interessiert etwas, das viele Leute zu Kubrick und insgesamt zum Kino hinzieht. Und das ist bei weitem nicht nur die Figur

1 In seinen Look könnte auch die Erscheinung Baldur von Schirachs eingegangen sein. Mit Sonnenbrille, wie sie der Doktor im War Room ständig trägt, taucht von Braun nur vereinzelt auf Fotos auf. Von Schirach aber, als Gauleiter von Wien ein Betreiber der Deportation der Wiener Juden und Jüdinnen, trägt auf Aufnahmen vom Nürnberger Hauptkriegsverbrecherprozess 1945/46 häufig eine Sonnenbrille (wegen der Film-Scheinwerfer im Raum). Der zu 20 Jahren Haft verurteilte junge Nazi-Karrierist sitzt neben mehreren Machtträgern in einem Gerichtssaal, der wie Kubricks War Room auch eine Art Projektionssaal ist (für Beweisfilme der Anklage).

des machenden Meisters, auch nicht das durchgeplante Bild, das perfektionierte Werk. Sondern es ist die Art, wie Filme uns zu Wirklichkeiten in Beziehung setzen. Es geht um Filme im Sinn der Frage, was sie an Wirklichkeit wahrnehmbar machen. Kurz, es geht um Kubricks Realismus.

REALISMUS ALS WAHRSCHEINLICHKEIT? NEIN.

Ich gehe Kubricks Realismus über Gehirn, Gewalt und Geschichte an. Etwas Geschichtsbezug hatten wir bereits zum Einstieg, und der Zusammenhang von Gewalt und Gehirn ist bei *Dr. Strangelove*, dem Film und der Figur, stark ausgeprägt, etwa in Form von Denk-Programmen der Atomkriegsführung. Ich hätte ein viertes G hinzufügen können, nämlich Gedächtnis als etwas, worin Gehirn und Geschichte sich treffen, zumal wenn Bilder bleiben, die sich (mit Gewalt?) ins Gedächtnis eingespurt haben. Viele Kubrick-Filme und -Szenen sind dafür exemplarisch. Im Gedächtnis sind sie allerdings nicht nur nach Art einer Oscar-Montage; auch nicht nur als Fälle von meisterhaftem Design, die wie Logos funktionieren. Sondern: Diese Film-Wahrnehmungen ziehen ihre Spuren ins und im Gedächtnis, weil sie uns Wirklichkeiten wahrnehmen, für wahr nehmen lassen. Ich meine es nicht kokett, wenn ich sage: Kubricks Kino ist ein zutiefst realistisches Kino.

Aber realistisch in welchem Sinn? Unter dem Namen Realismus kursieren sehr verschiedene Vorstellungen von Wirklichkeitsbezug, zumal in Sachen Film. Ich möchte das in sechs Facetten eines Begriffs von Realismus entfalten. (Dass er soviele Facetten hat, vermutlich mehr als sechs, das unter anderem macht Realismus zum Begriff.)

Wir kommen bei Kubrick nicht weit, wenn wir sagen: Seine Filme sind realistisch im Sinn von Plausibilität und Wahrscheinlichkeit. Erste Facette: das Trivialverständnis von »realistisch« als »korrekt abgebildet« und »gut vorstellbar, dass es in echt auch so ist«. Das greift hier gar nicht: Kubrick-Filme, zumal ihre Schlüsse, sind notorisch für ihre Rätselhaftigkeit – paradigmatisch *2001: A Space Odyssey* (1968), aber auch *Eyes Wide Shut* (1999) und schon sein Spielfilm-Debüt *Fear and Desire* (1953). Von *Fear and Desire* hallt auch ein Hang zu disruptiver *mise-en-scène* nach, stark in seinem zweiten Film *Killer's Kiss* (1955) mit seinen Achsensprüngen, auch noch in den wie gesetzt wirkenden Anschlussfehlern in *The Shining* (1980), etwa dem ohne Stromkabel laufenden Fernseher in der US-Fassung des Films. Wenn also Kubricks Filme realistisch sind, dann nicht im Sinn jener Nachvollziehbarkeit als »wahrscheinlich«, die dem Hollywoodkino heute noch so liegt.

REALISMUS ALS RIDE UND FEELING

Versuchen wir es mit einem zweiten Sinn von Realismus, der uns heute näher und überdies fast konträr zum Wahrscheinlichkeitsrealismus steht. Wir kommen damit deutlich weiter. Ich meine etwas, das einmal *Hyperrealismus* geheißen hat: Realismus als die sinnliche Plastizität einer (Film-)Erfahrung; etwa im Feeling von Sounds oder in der Vorstellung von Kino als Ride mit allerlei Spezialeffekten. In Sachen Spezialeffekte schrieb die Kunsttheoretikerin Annette Michelson in einer Studie zur Körperlich-

keit und Räumlichkeit von *2001*, das sei ein Film, der aus *nichts anderem besteht* als aus Spezialeffekten; deshalb lösen sie sich hier auf: »They disappear.« Es löst sich jene Ökonomie auf, die sie zu besonderen Momenten innerhalb von Normalabläufen macht.[2] Und natürlich ist *2001*, nicht erst dessen Stargate-Sequenz, ein Beispiel für (nachklassisches) Kino als Ride, auch als Trip (schon das Ende von *Dr. Strangelove* ließ uns mit dem B-52-Bomber und seiner Fracht mitfliegen). *2001* ist auch derjenige Kubrick-Film, der die Eigenart des Raumklangs, die Anmutung eines Sounds oder einer Stille gegenüber unseren Sensorien ins Extrem treibt. Dazu kursiert eine gewitzte Beobachtung, der zufolge der sinnliche Realismus von *2001* in einer bekannten Szene von *The Shining* wunderbar schlicht zusammengefasst ist: im Spezialeffekt, im Sound, im Ride von Dannys *carpet car*, in der Steadicam-Tretauto-Fahrt auf Holz- und Teppichböden im Overlook Hotel.

Es ist übrigens markant, wie wenig Kubricks sensorischer Realismus über das Vergegenwärtigen einer Vergangenheit in ihrer *Stofflichkeit* funktioniert, wie es Historien-Blockbuster der Jahrtausendwende prägte, etwa *Saving Private Ryan*. Demgegenüber bietet Kubricks *Full Metal Jacket* (1987) – auch dies ein aufwändiger Kriegsfilm – kaum etwas an Versenkung in materielle Texturen, die ferne Zeiten plastisch präsent machen würden. Heute springt ins Auge, wie wenig etwa die Frisuren der Marines oder der Schnitt der Blue Jeans einer Fotografin in diesem Film, der 1967/68 spielt, jenem Perfektionismus der Ausstattung verpflichtet sind, der heute nerdästhetische wie auch retrokulturelle Norm ist.

REALISMUS IN MEDIAS RES – UNTER DINGEN

Wenn wir Realismus als eine Frage von Körpern und von Stofflichkeit ansprechen, dann ruft das gleich nach einer dritten Facette. Ich meine jenen Realismus, der merklich von den *res* herrührt, von den Dingen. Also eine Erfahrung von *In-medias-res-Sein*. Oder auch eine Nicht-Erfahrung – Dinge *ohne* menschliches Erfahrungssubjekt, sofern wir jenen Modediskurs aufgreifen wollen, der unter »spekulativer Realismus« firmiert. Ich meine ja: Wir müssen das *nicht* aufgreifen und müssen auch nicht »objektorientiert ontologisch« danach fragen, was zwischen den Dingen passiert, also mitten unter ihnen, ohne dass wir dabei sind. Zwar vermittelt uns Kubrick immer wieder mal ein Gefühl davon, was zwischen Materialien abgeht, ohne dass es unser Gefühl viel angeht – zum Beispiel zwischen der wackelnden Plastikpenis-Skulptur und der Holzkommode im Haus der Gymnastikerin in *A Clockwork Orange* (1971). Aber im Großen und Ganzen ist sein Ding-Realismus nicht in eine posthumane Immanenz hinein entspannt, sondern hält eine Spannung aufrecht: *We are humans among other things*; wir sind als menschliche Dinge *unter anderen Dingen*[3], also nicht grundsätzlich von den Dingen

2 Annette Michelson, »Bodies in Space«, in: *Artforum*, No. 6, 1969, S. 59. – Ähnlich, wenn auch in umgekehrter Weise, ist es beim Ultra-Realismus der durchgängigen »Nicht-Ausleuchtung« (kein extradiegetisches Kunstlicht) in *Barry Lyndon* (1975): Sie erscheint unweigerlich als Spezialeffekt.

3 Ich halte es mit Siegfried Kracauer: Film zeigt uns jeweils *uns* als »object among objects« (*Theory of Film. The Redemption of Physical Reality*, Princeton 1960, S. 97), und Film hilft uns, ähnlich wie Geschichte, »to think *through* things, not above them.« (*History. The Last Things Before the Last*, New York 1969, S. 192)

geschieden; aber wir sind auch immer wieder *nicht einfach nur Dinge*, nicht nur verdinglicht als Waren (oder Warenbesitzer*innen), sondern haben etwa die Fähigkeit, ab und zu »Ich bin« zu sagen. Und dazu die Fähigkeit, dies nicht nur als selbstbehauptender »Ego-Shouter«, als individualistischer, kapitalrassistischer Raubtier-Mensch zu tun, sondern auch mal so: »Ich bin Spartacus!« – im Ereignis eines Sprechakts, der die Sprechenden anonymisiert und als »Dividuen« (Gilles Deleuze) kollektiviert.

Wir könnten die Spannung unter den Dingen, die Tiere sind, und jenen, die Chancen zur Menschlichkeit haben, übrigens auch an dem Satz ermessen, den Ralph Meeker als Hinrichtungskandidat in *Paths of Glory* (1957) mit Blick auf ein Insekt sagt: »Tomorrow I'll be dead, and this cockroach will have more contact with my wife and children than I will.«

Kubricks Realismus der Dinge also, die nicht an ihrem Platz bleiben, sondern zu Überraschungen fähig sind: Dem Ereignis-Moment solcher Überraschungen wenden wir uns dann mit der sechsten Realismus-Facette zu. Halten wir vorerst fest, dass Kubricks Ding-Realismus

oft dem *Hirn-Haus*, dem Haus als Hirn, gilt. In diesem Kontext ist Gehirn nicht etwas, das »wir haben«, sondern es ist ein Ding, das es in sich hat, weil es uns hat, weil *uns in sich hat*. Bei Kubrick ist das Hirn ein Heim, das *als* Heim ein *Problem* ist, weil wir im Denken wohnen, nicht im Dunklen. Während in vielen Horror- und Science-Fiction-Filmen Innenräume einem Unterleib gleichen, sind Kubricks Innenräume häufig immersive Gehirne: In den Bordcomputer HAL lässt es sich hineinklettern, um Speicherziegel abzubauen. Im Overlook Hotel kommt das, was ist, ohne je gegenwärtig zu sein, zusammen mit dem, was war, ohne dass es je vergangen wäre; es ist weniger ein Spukhaus als vielmehr ein gehirnhaftes Gedächtnis, das nichts je ganz vergisst, sondern *erinnert*, auch antizipiert. Und in *Dr. Strangelove* ist schon der War Room ganz ein *Think Tank* und der B-52-Bomber mehr eine bewohnbare Rechen- und Decodiermaschine als ein Flugzeug.[4]

REALISMUS DER BÜRGERLICHEN FANTASIEN

Ein vierter Kubrick'scher Realismus wird in Fredric Jamesons früher Studie zu *The Shining* erörtert.[5] Jameson hat einen Realismus im Sinn, der mit der Erfahrung von Geschichte verknüpft ist: einer Weltsicht, der zufolge man als tätiges Subjekt, ausgestattet mit einer Biografie und einer Seele, in einer arbeitsteiligen Gesellschaft lebt und sich mit ihr austauscht. Dieser Realismus, das zeigt *The Shining* laut Jameson, ist heute – auch schon Anfang der 1980er – eine unmögliche Erfahrungsform: Unter Bedingungen einer Konsumgesellschaft sind die Leute aus dem Gewebe der Geschichte und der Ge-

4 *Dr. Strangelove* landete später in einem fliegenden Hightech-Innenraum, der mehr mit Bauch als mit Gehirn assoziiert ist: Der späte Elvis Presley hatte in der Lisa Marie, seinem zur Villa ausgebauten Privat-Jet, auch eine Heimvideo-Anlage; ein Lieblingsfilm, den er, so heißt es, häufig nachspielte und sich auch im Flugzeug gern ansah, war *Dr. Strangelove*, der zum Teil vom Wohnen im Flugzeug handelt.

5 Fredric Jameson, »The Shining«, in: *Social Text* 4, Fall 1981; https://scrapsfromtheloft.com/movies/historicism-in-the-shining (Zugriff am 4.5.2022). In diesem Aufsatz kommt das Wort, dem Jameson kurz danach zum Status eines Großbegriffs verhalf, einmal als »what might be called post-modernism« vor.

sellschaft herausgelöst. Insofern ist die Besessenheit, die *The Shining* ausagiert *und* zugleich analysiert, eine *Besessenheit von Geschichte*. Vor allem die Ballszene im mondänen Gold Room ist Schauplatz eines Wunsches, den Jack Torrance verkörpert: des Wunsches, einer integralen Gesellschaft mit einem intakten Verhältnis zu ihrer Geschichte anzugehören – einer »besseren Gesellschaft«, der *leisure class* des Finanz- und Industrie-Adels, die einst ihren Status, ihre Rituale selbstbewusst zur Schau stellte. Ergo ist *The Shining*, so Jameson, weniger eine Geister- und Spukgeschichte als eine Klassenfantasie, die bloßgestellt wird – eine *rechte* Klassenfantasie im Gegensatz zu linken, egalitären Klassenspuk-Vermächtnissen.

Jack Torrance erscheint als ein Mann, der arbeitet, der sich darin verwirklicht, der seine Familie dominiert und sich am Abend an einem Ort soziokultureller Zugehörigkeit ein Gläschen gönnen will. Diesen Realismus des tätigen bürgerlichen Individual-Subjekts möchte ich nun etwas anders, entlang einer anderen postmarxistischen Linie aufgreifen als Jameson, um auf Folgendes hinzuweisen: Kubrick praktiziert immer wieder die Kritik eines quasi *universellen* bürgerlich-männlichen Subjekts. Durchaus im Sinne einer *Dialektik der Aufklärung*, die planrationales Handeln zum techno-mythischen Zwangshandeln macht.

Der große Napoleon-Film, an dem der Regisseur nach *2001* bis ins Stadium des detaillierten Production Design gearbeitet hat, hätte uns wohl eine exemplarische Kubrick'sche Verkörperung des rationalen Subjekts präsentiert: eines, das machtvoll, planhaft, wahnhaft in den weiten Raum hinein agiert, zielorientiert bis zum Zerstörungsexzess. Allerdings organisiert Kubrick Raum typischerweise so, dass das Konzept der zielorientierten Bewegung im Kern angegriffen wird. Das geschieht zum einen in Gestalt des *Skulpturen-Saals*: Immer wieder führt uns Kubrick durch Handlungsräume, die zu Räumen voller Standbilder erstarrt sind. Das beginnt mit dem Kleiderpuppen-Depot, in dem der rasende Showdown von *Killer's Kiss* festhängt (und der Tanzsaal mit den *taxi dancers* nachhallt); das setzt sich mit den Kamerafahrten durch eine Schachfiguren-Landschaft im Foyer der Pferderennbahn von *The Killing* (1956) fort; und es reicht bis zu den zur Musterung angetretenen Marines in *Full Metal Jacket* und zur erstarrten Choreografie der Orgie in *Eyes Wide Shut*.

Kubricks Bild-Raum ist ein tiefenscharfer Raum, eröffnet aber keine Bewegungsoptionen durch die Weite. Sondern: Entweder ist alles in diesem Raum erstarrt (wie Fossile); oder er wird durch weit ausholende Zooms durchmessen, die wie eine Verhöhnung der Vielfalt realer Bewegungsspielräume wirken; oder aber es kommt zu Kubricks markenzeichenhaften Kamerafahrten entlang vorgegebener Bahnen. Diese Fahrten tragen unserem Wahrnehmen nicht den Realismus des bürgerlichen Abenteurers an, der den Raum durchmisst, sondern eben die Erstarrung von Bewegung; prominent sind etwa die Fahrten durch Gräben des Stellungskrieges in *Paths of Glory*. Zuvor schon kippt *Killer's Kiss* abrupt in das Negativ-Bild einer Alptraum-Kamerafahrt durch eine Häuserschlucht. Deren engste Verwandte wiederum

ist die längere, vielfältigere Fahrt durch Computeranimationen und Negativ-Landschaftsbilder im Stargate von *2001:* Der Exzess imperialer Raumergreifung führt zur Überwältigung der Sinne des tätigen Subjekts – in einer Odyssee, von der Michelson schrieb, dies sei ein »film of ›special effects‹ in which ›nothing happens‹«.[6]

Am Ende der Handlungsbahnen stehen bei Kubrick meist kaputte Männer, die den Film hindurch tätige Selbstrealisierung betrieben haben: Der Räuber in *The Killing* ist vom Verlust seiner Beute so paralysiert, dass er nicht einmal flieht; Barry Lyndon verliert ein Bein; *Dr. Strangelove* endet mit »Mein Führer! I can walk!« – der Doktor im Rollstuhl glaubt sich geheilt, dafür ist die Welt kaputt. Geheilt ist am Ende von *A Clockwork Orange* der im Krankenbett eingegipste Alex, dafür ist der Film kaputtgegangen, weil er im letzten Drittel antiklimaktisch abebbt und in Gesprächen ausläuft. Das ist eines der Kubrick-Enden, die Aktion und Abenteuer ins Leere laufen lassen. Wenn Kubrick uns am (oder gegen) Ende etwas erzählt oder eröffnet, dann ist das meist keine befriedigende oder umwerfende Offenbarung: Es ist rätselhaft – oder wie in *Lolita* (1962), bei der Videobotschaft im Speicher von HAL oder in den Schlussdialogen von *Eyes Wide Shut* etwas, das wir, ob seiner Redundanz oder Banalität, *eh schon wussten.*

REALISMUS DER MACHT, DIE PROGRAMM IST

Fünfte Facette von Kubricks Realismus. Dieser Realismus ist weder bürgerlich-organisch noch Abenteuer-heroisch noch dialektisch verzweifelt, sondern abgeklärt. Er fragt (in einer Perspektive, die an die Schriften von Michel Foucault erinnert), durch welche Machttechniken Subjekte geführt und Verhaltensweisen geformt werden.

Eyes Wide Shut zeigt 1999 eine Gegenwartswelt, in der wir – Figuren im Bild und Figuren vor dem Bild (= bürgerliches Publikum) – nicht nur durch unsere Genuss-Fantasien und unser schlechtes Gewissen gesteuert werden, sondern vor allem durch *unser schlechtes Gewissen gegenüber unseren Genuss-Fantasien.*[7] Dr. Bill Harford hat Angst, zu wenig zu genießen; er könnte allein übrigbleiben als jemand, der im Gegensatz zu seiner Frau Alice nichts Aufregendes erlebt. Der Schauplatz *seiner* Zugehörigkeitsfantasie, *sein* Golden Room, ist die Orgie im Landhaus: das Szenario einer Macht, die reibungslos funktioniert, weil sie scheinbar von einer Religions- oder Ritualgemeinschaft ausgeübt wird. Gruppensex in Masken und Kostümen des Karnevals von Venedig: Das ist eine Fantasie, die *als* verschwitzter Kleinbürger-Kitsch ausgestellt wird, *beinah* Satire. Als ein Extra bietet dieses Szenario dem genussbesorgten Bill die Option, sich als heroischer Retter und Aufdecker zu imaginieren. Sich also restlos zu verkennen, gegenüber Machinationen, die sich als banale Freizeitbetriebsaufrechterhaltung für Leute mit Geld herausstellen.

So weit Kubricks abgeklärter Realismus der Führungsmachttechniken in *entfalteter* Form.

6 Michelson, a.a.O.
7 Foucault trifft hier Slavoj Žižek.

Verdichtet begegnet er uns in der Dressur der Marines in *Full Metal Jacket*. Vom Führen bei Kubrick lässt sich kaum sprechen, ohne auf das *Führen von und im Krieg* einzugehen.[8] In einer Zeit, in der Vietnamkriegsfilme das Bild der verschwitzten Dschungelhölle als eine koloniale Angstprojektion kultivierten, zeigte *Full Metal Jacket* 1987 bereits jene Form von Urban Warfare, die Krieg heute vorwiegend ist: das Zertrümmern und *policing* von Stadtlandschaften. Er zeigte die Tempelstadt Hué nicht exotisch, sondern als graue Schuttwüste (gedreht in einer Londoner Industrieruine), mit konzertiertem Beschuss als einer Art Fassadengestaltung. Es wirkt wie ein bewusster Kontrast zu den Reibungen am Naturschönen, die Coppolas *Apocalypse Now* (1979) am anderen Ende des Kolonialismuskritik-Spektrums vollzog, wenn Kubricks Film zu Beginn eine Art Choreografie im Gegenlicht der tiefstehenden Sonne veranstaltet: kein schaurig-schönes Helikopter-Ballett wie in *Apocalypse Now*, sondern Körper beim banalen Klettern auf Trainings-Geräten.[9]

Geführter Krieg hat seinen Ort in der Stadt, im Training – und am Schreibtisch. Erscheint Krieg in Kubricks Spielfilmdebüt *Fear and Desire* noch als Verbrechen, so verschiebt sich die Gewalthandlung, die planmäßig auf technischer Basis erfolgt, in späteren Filmen auf Schreiben am Schreibtisch.[10] Der Knochen, den der menschwerdende Affe technisch für eine Gewalthandlung nutzt, die aus dem Gattungsrahmen heraus- und mit dem Fortschritt zusammenfällt, dieser durch die Luft fliegende Knochen hat in *2001* ein Bild-Echo nicht nur im walzertanzenden Raumschiff, sondern auch im schwerelos schwebenden Kugelschreiber. An Schreibtischen und Schreibgeräten, auch »auf dem Papier«, treffen bei Kubrick einerseits Führungs- und Planhandeln bis hin zum Krieg und andererseits klandestine Gewalttätigkeit zusammen.[11] Denken wir an Humberts bösartiges Geheimtagebuch in *Lolita*, die bitterbösen Männer an Schreibmaschinen in *A Clockwork Orange* und *The Shining*, an die Büros zur Steuerung impe-

8 Und auf Sport als Körperformungstechnik, Verhaltenstraining und Show – und zwar in jedem Kubrick-Film: Boxen in *Killer's Kiss* (und im Dokumentarfilm *Day of the Fight*, 1951), Pferderennen in *The Killing*, Gladiatorenkämpfe in *Spartacus* (1960), Pingpong und Hula-Hoop in *Lolita*, General Rippers Golf(schläger) in *Dr. Strangelove*, Joggen im Hamsterrad in *2001*, eine Gymnastikerin und ein Bodybuilder in *A Clockwork Orange* (letzteren spielt David Prowse, später der Body unter dem Kostüm von Darth Vader), *bare-knuckle boxing* in *Barry Lyndon*, Baseball in *The Shining* (aufgeteilt auf Jack als Ballwerfer und Wendy als Schlägerin), Gymnastik und Joggen in *Full Metal Jacket*, Gruppensex in *Eyes Wide Shut*. Einzige Ausnahme (neben *Fear and Desire*, den Kubrick *disowned* hat) ist *Paths of Glory*, der aber zumindest ein *sportliches* Verhältnis der Generäle zum Krieg und zum »dying wonderfully« ihrer Soldaten demonstriert.

9 Kubricks ureigener Helikopter im Sonnenlicht ist ja – von wegen Realismus – jener, der in den Helikopter-Aufnahmen im Vorspann von *The Shining* kurz am Bildrand einen Schatten wirft.

10 Oder auf Senatsdebatten, aus denen das Ballett der Legionen in *Spartacus* hervorgeht.

11 Das betrifft auch das Thema des Holocaust bei Kubrick, das der Historiker Geoffrey Cocks durch das Decodieren von Geheimschriften in der Werktextur intensiv bearbeitet (in mehreren Studien wie etwa »Death by Typewriter« und auch als Interpret in dem *Shining*-Exegese-Film *Room 237*). Anfang der 1990er arbeitete Kubrick an einem Film über Juden und Jüdinnen im deutsch besetzten Polen, die dem Massenmord mittels gefälschter »Ariernachweise« (*Aryan Papers*) zu entgehen versuchen, nach denen das Projekt betitelt war. Kubrick gab es u. a. deshalb auf, weil ihm *Schindler's List* zuvorgekommen wäre, ein Holocaust-Film, in dem ebenfalls Schreibmaschinen und das Ausstellen von Papieren eine große Rolle spielen.

rialer Projekte in *Dr. Strangelove* und *2001*. Auch Frauen üben bei Kubrick nicht ohne Bosheit Macht durch Schreiben aus: durch den getippten Brief am Filmende, mit dem Lolita Humbert in die Rolle des Financiers ihres kleinbürgerlichen Glücks zwingt, und, komplementär dazu, wenn am Ende von *Barry Lyndon* die kaputte Lady Lyndon am Schreibtisch die jährliche Alimentation an ihren Ex-Mann ausfertigt.

Ausgehend vom Schreiben und von der Kriegs-Führung erweist sich schließlich das *Programm* als eine zentrale Kategorie von Kubricks Führungsmacht-Realismus: das Programm als Vorschreibung, die sich ins Verhalten eingräbt. Wieder gilt es da, auf den Sound zu achten: einerseits auf die Prägung von Verhalten durch Raum, zumal durch historische Architektur, deren jeweilige Vergangenheit eben auch im Raumklang eindrücklich nachhallt, wie die Hallen von *Paths of Glory* und *The Shining*. Zum anderen sind da Kubricks Sprechprogramme: Sie machen die Einsicht, dass aus den Leuten nicht individuelle Willensabsicht spricht, sondern etwas Automatisches, zu einer akustischen Anmutung, die sich uns aufdrängt. Kubrick'sche Sprechprogramme bzw. Sprechautomaten können sich in rasend schnellem Sprechen manifestieren (Tiraden bei Planungsmeetings in *The Killing*; der Drill Instructor in *Full Metal Jacket*), ebenso in Verlangsamung von Rede- und Gegenrede-Abfolgen wie in *Barry Lyndon* oder in den Szenen an der Bar und im WC von *The Shining*.

Der Sound dieser Gespräche bleibt im Ohr (bzw. zwischen den Ohren im Gedächtnis). Für die Führungsmacht als Programm, im Grunde für alle Realismen Kubricks, gilt: Sie werden deshalb als Thema prägnant, weil sie sich als nachhaltige Wirkungen im Register unserer Wahrnehmung abspielen. Sprich: Die Fragen von Ethik, Steuerung und freiem Willen, mit denen *A Clockwork Orange* um sich wirft, sind *eine* Sache. Zugleich macht dieser Film für uns plastisch, was Programm(ierung) bedeutet, indem er vorführt, wie alte Musik-Hits mit neuen Assoziationen bespielt werden: »Singin' in the Rain« mit Alex' Misshandlungsexzessen, Beethovens »Ode an die Freude« mit Gewalt-Filmklischees. Dem gegenüber scheinen sich die Sixties-Songs in *Full Metal Jacket* gegen die im Bild gezeigte Gewalt, zu der sie ertönen, abdichten zu wollen: Ohne jede rhythmische oder semantische Verbindung zum Sichtbaren laufen sie ungerührt ab wie ein Programm.

Sprechprogramm, Musikprogramm – und evolutionäres Programm: Am anderen Ende des Spektrums von Verhaltensprogrammen, die den freien Willen relativieren, zeigt sich Kubricks aggressiver Affe. Das g'schaftige Männchen ist ein stolzer Affe: Er hat den Werkzeuggebrauch erfunden oder aber sich schon lange darin eingeübt wie Alex, wie Major »King« Kong in seiner B-52, wie Private Pyle und MG-Schütze Animal Mother in *Full Metal Jacket*. Seine Komplementärfigur ist der selbstmitleidige Affe in *Lolita* und *The Shining*, unrasiert im Schlafrock unter der Bürde seiner »responsibilities«. Die Frauen sind bei Kubrick zwar nicht vor Affenhabitus und Selbstverkennung gefeit (wie Shelley Winters als Lolitas Mutter), aber Momente selbstkritischer – realistischer – Hellsicht sind ihnen vorbehalten; so etwa den Pro-

tagonistinnen von *The Killing*, von denen die eine sagt: »I know I'm not pretty and not very smart«, und die andere im Sterben ihr Eheleben (mit einem selbstmitleidigen Mann) resümiert: »Like a bad joke without a punchline!«

REALISMUS: WAHRNEHMEN, WAS ANDERS WIRD
Sechste und letzte Realismus-Facette: wahrnehmen, was in der Wirklichkeit an Ereignishaftem ist; das heißt Geschichte. Mit Kracauers *History* gesagt: Geschichte bringt die Wirklichkeit der Kontingenzen und Neuanfänge zur Geltung, so viel an Programm sich auch in ihr eingraben mag. Mehr mit Deleuze gesagt, bringt uns ein *Ereignis-Realismus der Geschichte* vom Affen zum *Affekt*. Zum Affekt als einem Sich-Absetzen von gegebenen situativen Bedingungen: Etwas Neues entsteht, das nicht auf diese Bedingungen reduzierbar ist. Die Gehirn-Sternstunde in *2001* wirft ja implizit schon die Frage auf, ob das Ereignis der Entstehung des Denkens auf Werkzeug- und Waffenverwendung reduzierbar ist.

Eine Übersetzung ist hier aufschlussreich, nämlich Kubricks Übergabe seines langjährigen, von ihm als Pinocchio-Stoff etikettierten Science-Fiction-Projekts an Steven Spielberg, der es unter dem Titel *A.I. Artificial Intelligence* (2001) realisierte. Spielbergs Kubrick-Film beschwört unter dem Namen »künstliche Intelligenz« eine eigendynamische, insofern merkwürdige Liebe: Diese macht den Automaten, der sie empfindet, zum Subjekt, indem sie seinen Automatismus zum unstillbaren Begehren erhebt. »His love is real. But he is not«, lautet eine *tagline* zu *A.I.* Der ohnmächtig liebende,

unechte mechanische Bub ist eine Komplementärfigur zu Kubricks Gewalt-Bürger. Da ist einiges von Spielbergs Kinder-Sentimentalität am Werk. Aber es gibt auch Momente des Erwachens von Empathie: *Einfühlung in ein dinghaftes Außen am Selbst, in sich selbst als Ding unter anderen.* Wie der Sex-Roboter Gigolo Joe in *A.I.* über die Menschen sagt: Sie hassen uns, denn »they made us too many«. Gemäß der rassistischen Zählung derer, die Individualität und Echtheit für sich reklamieren, gibt es von den Prolet*innen zu viele. Es gibt ja auch, am Ende von Kubricks Film, zu viele Spartacus.

Beim Affekt geht es nicht um einen Gegensatz von viel Gefühl versus Gefühllosigkeit. Vielmehr verweist uns Deleuze' Begriff auf Erfahrungen von Zeitlichkeit: von Dauer und Gleichbleibendem, von Anderswerdendem und Neuanfängen; daraus besteht auch Geschichte. In dieser Perspektive wird die wirkliche Erfahrung von *Geschichtlichkeit*, dass wir also *in der Geschichte sind*, durch *Zeitlichkeit* erschlossen: durch die nachdrückliche Vermittlung des Ausmaßes, in dem wir *in der Zeit sind*.[12] Letzteres lassen uns Kubricks Filme erfahren; in verschiedenen Formen. So wird das Ausgeliefertsein an eine Zeit, die auszehrt, in Szenen spürbar, in denen etwas so lange dauert, wie es eben dauert, nämlich lange. Das erzeugt Beklemmung in den Space Walks von *2001*; es prägt

12 Zu Facetten von Deleuze' Affektbegriff, zwischen In-der-Zeit-Sein, Ereignislogik und sozialkritischer Science-Fiction, siehe Drehli Robnik, »Affektpolitiken gegen Neoliberaliens (und Deleuze gegen Deleuze)«, in: *Kontrollhorrorkino: Gegenwartsfilme zum prekären Regieren*, Wien/Berlin 2015.

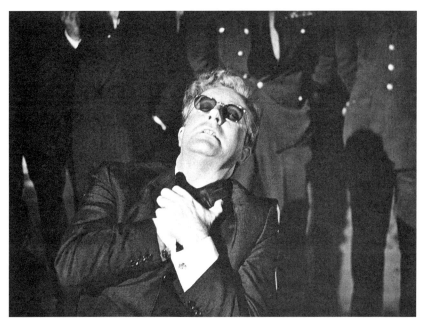

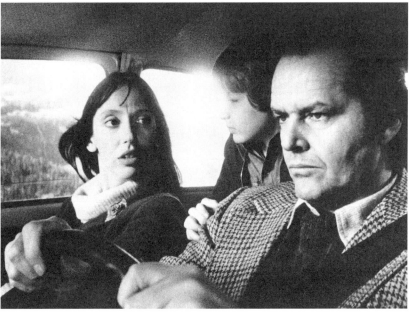

Stanley Kubricks Realismus
Dr. Strangelove or: How I Learned to Stop Worrying and Love the Bomb (1964)
The Shining (1980)

auch den Endlos-Showdown in *Killer's Kiss* oder das Tippen von Lolitas Brief in Großaufnahme. In der Zeit sein, das nimmt weiters die Form eines Einschlusses in Zeit als konservierendes Gedächtnis an: Jack Torrance endet als Eis-Fossil und Immer-schon-Hausmeister; der Epilog-Titel von *Barry Lyndon* schließt die Leben aller Figuren in die Zeit ihrer Hinfälligkeit ein (sie alle lebten »in the reign of George III« und »are all equal now«). Schließlich wird diese Zeitlichkeit auch als unentrinnbare Wiederholung erfahren: Der Hightech-Bürger ist die Wiederholung des Waffen-Affen; eine Zeile, die von Eintönigkeit handelt, wiederholt sich tausendfach (»All work and no play makes Jack a dull boy«); immer wieder springt der rekursive Plot von *The Killing* zu derselben Einspannung der Rennpferde ins Joch der Startmaschine zurück.

Wie aus dieser Startmaschine, diesem Hamsterrad, diesem Overlook herauskommen? Einen Ausweg scheint das Ende von *2001* zu weisen, wo das rückhaltlose Eingehen in die Zeit, in ihre Spaltungen und Wiederholungen, einen *immerwährenden Neubeginn* freisetzt: Den Affekt, den Abstand im Programmablauf, als unerschöpfliches Potenzial verkörpert hier das embryonale Starchild. Aber: Das ist *unfreiwillig kosmisch*. Da ist viel an Gebär(neid)fantasie, viel New Age auf diesem Weg heraus aus der Geschichte, in eine Unschuld des Werdens. Geschichtlichkeit als Affekt, als eine Zeit-Erfahrung, die Individuen neu aufteilt und sie mit der *wirklichen Möglichkeit* konfrontiert, dass Dinge anders erscheinen und anders werden – das lässt sich bei Kubrick auch auf eine nichtmystische Weise wahrnehmen. Der Gigolo Joe von *A.I.*

als Spartacus hat schon darauf hingewiesen, und ein Gedanke Thomas Elsaessers führt noch einen Schritt weiter: Bei Kubrick ist häufig eine gewisse Ironie am Werk, ein Abstandnehmen vom Normalprogramm der Leute. Daraus wird aber kein neues Bündnisprogramm mit jenen, die aus der Distanz Bescheid wissen und sich über die Verstrickten amüsieren können.[13] Kubrick-Filme gehen keinen augenzwinkernden Pakt mit einer erhabenen Community ein, die auf Verarschung oder Distinktionsgewinn programmiert wäre. Vielmehr ist Kubricks Ironie auf der Suche nach einem Subjekt. Wollte man behaupten, das exemplarische Subjekt dieser Ironie sei ein olympisch lachendes, quasi ein Gott, ultimativ der Regisseur selbst, dann wäre das billig, sinnlos – und nicht realistisch.

Eher so: Was Ironie uns wahrnehmen lässt, sind Loslösungen von programmierten Zugehörigkeiten, angestammten Identifizierungen. Ein Moment der Ironie ist jenes »I am Spartacus!«, mit dem sich ein anonymes Kollektiv solidarisch *falsch identifiziert* und mit dieser Wortergreifung einen Raum der Vielen in der Geschichte eröffnet.[14] Diesem Brüderchor der Sklaven gegen Ende von *Spartacus* antwortet am Ende von *Full Metal Jacket* der Chor der Marines: Nachdem sie, so das Voiceover, ihre Namen ins Buch der Geschichte gehämmert haben, singen sie so ironisch wie stur die Signation des *Mickey Mouse Club*. Ein Hit-Song im

13 Thomas Elsaesser, »Stanley Kubrick's Prototypes: The Author as World-Maker«, in: *The Persistence of Hollywood*, New York 2012, S. 218.
14 Mehr dazu im Beitrag zu Kirk Douglas in diesem Band, S. 43 ff.

Nachhall von Kindheitsfernsehkonsum, neu programmiert *und* beibehalten als Signatur eines Bündnisses der Brüder / Söhne. Jetzt, in den Führungsregimes des postfordistischen Kapitalismus nach 68, übernehmen sie die Macht. Lange zuvor haben sie den hypermaskulinen Vater, den Drill-Sergeant-Patriarchen, erschossen, kurz zuvor die junge Vietcong-Sniperin. »This film has ›separated the men from the boys‹«, hatte Michelson über *2001* als Initiation, Einübung, ins Körper-Wissen geschrieben.[15] Was als ein Votum für die Jugend gemeint war – für Bereitschaft zur Neuorientierung –, stellt heute allzu sehr die *Boys* in den Raum. Auf sie, auf das Bündnis der Bro's und seine flexiblen postpatriarchalen Führungstechniken, können wir – klarerweise – nicht setzen.

Es ist nicht die Antwort auf alle Fragen, auch nicht auf das Problem neoliberaler Jungmänner-Herrschaft, aber es führt doch ein Stück weit aus dem repetitiven Hamsterrad von Herrschaft heraus – und hin zur Zeitlichkeit eines Ereignisses von Solidarität und Desidentifizierung –, wenn wir uns den Kubrick'schen *Chören* anhand eines dritten Beispiels zuwenden. Zusammen legen uns diese drei Chöre eine *Rückübersetzung* nahe (vergleichbar jener von *Strangelove* in *Merkwürdigeliebe*, die Kubrick so lapidar in den Raum gestellt hat). Denn im Zurückgehen konterkariert das Ende von *Paths of Glory* jenes von *Full Metal Jacket*: Es nimmt den Brüderchor der Marines vorweg, kehrt ihn politisch um – und antizipiert zugleich den solidarischen »Sklaven-Chor« in *Spartacus*. Am Ende

von *Paths of Glory* spielt (strukturell der Sniperin ähnlich) eine Einzelne, die auf verlorenem Posten agiert und eine große Zahl von Feinden in die Schranken weist, ebenso eine Rolle wie die Neuprogrammierung eines alten Liedes (»Ein treuer Husar«). Französische Soldaten, von den Generälen malträtierte Kreaturen, die wir durch den Film begleitet haben, setzen sich in einem Vorführsaal hin. Und wenden sich, erhaben in ihrem Affen-Stolz und grölenden Brüder-Bündnis, gegen die kriegsgefangene Frau anderer Nationalität, die zu ihrer Belustigung auf die Bühne gezerrt wird und ihnen etwas singt. Aber wie durch ein Wunder – Ereignis der solidarischen Identifizierung mit sich als Ding unter anderen – stimmen sie alle, manche unter Tränen, gerührt und summend in das Lied ein, das die Deutsche ihnen singt. (Es ist Christiane Susanne Harlan, ab diesem Film bis zu seinem Tod Kubricks Frau.) Ein Affekt geht im Saal von Gesicht zu Gesicht: Etwas Neues entsteht, das nicht auf gegebene situative Bedingungen und vorgeschriebene Machtverteilungen reduzierbar ist. – Die *letzte* Minute vor dem Abspann von *Paths of Glory* macht jedoch klar: Der Moment wechselseitiger Wahrnehmung in der Wirklichkeit der Verletzlichkeit geht vorüber; die Soldaten müssen im Kontinuum organisierter Gewalt wieder an den Start.

Das Ereignis lässt sich nur kurz wahren. Behalten beherrschte Routinen das letzte Wort? Das letzte Wort von *Eyes Wide Shut*, das Ende von Kubricks Œuvre, kommt der Stille der Abblende und dem Schwarz des Abspanns so nah, dass ihm keine Drehung / Wendung ins Repetitive mehr folgen kann. Muss auch nicht: Wenn

15 Michelson, a.a.O., S. 62.

Alice Harford in gedehntem Hauch, abgesetzt von der Rede, zu ihrem Mann sagt, »there is something very important that we need to do as soon as possible«, nämlich »fuck« – dann hat das selbst schon gleich viel von Einkehr ins banale Immerfort der Triebzyklen wie von Verheißung eines Glücks nach dem Film. Auch von Paartherapie und Reproduktion der White-Middle-Class-Wellness.

Kubricks letzter Film endet mit einer ähnlichen Ironie wie sein zweiter, *Killer's Kiss*: Das junge Paar hat erfahren müssen, wie schnell beide bereit sind, einander preiszugeben, aber auch zu diesem Distanzierungs-Wissen kann es auf Distanz gehen und zusammenbleiben. Das ist ein Fall von abgeklärtem Realismus als Technik der Lebens-Führung. Als ein Fall von Liebe ist es gar nicht so merkwürdig.

[2016, Vortrag]

Bewegung, Begegnung, Rückholung

Straßen-Bilder im Film

Von seinen rasanten Anfängen bis zu seiner prekären Gegenwart hat das Kino Straßen nicht bloß als Schauplätze dargestellt. Vielmehr lässt sich Filmgeschichte als eine Reihe von Versuchen lesen, Straßen als Räume der Erfahrung in Szene zu setzen. Straße wird dabei zum ebenso sinnlichen wie denkwirksamen Ort von Wahrnehmungen: einem Ort, an dem sich – historisch-ästhetischen Umbrüchen entsprechend – alles bewegt, uns vieles begegnet oder Diverses zurückgeholt wird.

STRASSE ALS RAUM DER BEWEGUNG
IM FRÜHEN KINO

»Oh! mother will be pleased« – so lautet der Schlusstitel von *How It Feels to Be Run Over*, einem britischen Film aus dem Jahr 1900. In der für das Kino dieser Zeit typischen Länge von etwa einer Minute zeigt er genau das, was sein Titel ankündigt – wie es sich anfühlt, überfahren zu werden, nämlich so: Auf einer staubigen Landstraße fährt zunächst ein Auto aus dem Bildhintergrund nach vorne und knapp an der Kamera vorbei; ein weiterer Wagen bewegt sich unbeirrt auf die Kamera, also genau auf den Betrachter(standpunkt) zu. Als das Fahrzeug nahezu bildfüllend ist, beenden Schwarzfilm und der schriftliche Ausruf über die Freude der Mutter dieses frühe, minimalistische Beispiel eines »Katastrophenfilms«.

How It Feels to Be Run Over bringt zweierlei auf den (Extrem-)Punkt. Da ist zum einen die sensualistische Ästhetik des frühen Kinos, das Schock-Effeke gegenüber Erzählungen bevorzugt und direkt und haptisch auf die Körper seines Publikums einwirkt. Das »Kino der Attraktionen« des frühen 20. Jahrhunderts bombardiert vielfach die Sinne und vertraut doch darauf, dass sein Publikum etwa das Überfahren-Werden durch ein gefilmtes Auto reflexiv zu rezipieren und als Kokettieren mit einem Als-ob zu genießen weiß. Anhand der Straße kultiviert dieses Kino einen exemplarischen Bild-Ort, eine Spielzone, in der modernes Leben als prekäre, aber im Bild geformte Alltagsexistenz durchgespielt werden kann. Die Straße kann sich, wie in *How It Feels to Be Run Over*, aus der Leinwand heraus direkt in die Wahrnehmung und Empfindung des Publikums verlängern; sie kann als Zentrum urbanen Massenverkehrs ins Bild kommen, wie in den vielen filmischen Reiseberichten um 1900, die die Großstädte einander nahebringen (so lässt z. B. eine Pariser Filmgesellschaft 1896 in Wien *Le Ring* abfahren und filmen; eine andere »Stadt-Postkarte« des frühen Kinos, *A Trip Down Market Street,* 1906, zeigt die betreffende Straße in San Francisco aus Sicht des Führerstands einer fahrenden Tram). Die Straße kann der Ort dokumentierter oder fin-

gierter Autounfälle und Feuerwehreinsätze sein (beliebte Kino-Motive um 1900), oder Spielzone rasanter Verfolgungsjagden und Fahrzeug-De-molierungen (wie im entwickelten Slapstick-Kino der 1910er Jahre). Im frühen 20. Jahrhundert jedenfalls ist das Film-Bild der Straße ein Raum der Motorik, des Pulsierens kontingenter Bewegungen und Formenwandlungen, des Wechselspiels urbaner Kräfte und Geschwindigkeiten.

Modernes Leben heißt hier Ausgesetzt-Sein gegenüber der Dynamik veränderlichen Massenalltags, und das Kino hilft dabei, diesen Alltag anhand eines seinerseits veränderlichen Bildes im Als-ob-Erleben zu bewältigen. Dabei kommt die Straße prominent ins Spiel. Walter Benjamin etwa merkt 1935 in seinem »Kunstwerk«-Aufsatz an, das Kino helfe den »Heutigen« dabei, ihrem ständig gefährdeten Dasein als Staatsbürger oder »Passant im Großstadtverkehr« ins Auge zu blicken. Auch Siegfried Kracauer, wie sein Freund Benjamin ein Theoretiker in Sachen umstrittener Gesellschaft, außerdem Kinofan und Filmkritiker, schreibt um 1930 viel über Straßen und Filme und Straßen in Filmen: über eine Berliner »Straße ohne Erinnerung« etwa, auf der die Modernisierung permanente Umgestaltung entfesselt; über Straßenchaos in Paris oder Marseille, das jeder urbanistischen Planungsrationalität spottet; und auch über Straßen, die zum atmosphärischen Raum unheimlicher Vorahnungen werden. So heißt es 1930 am Ende von Kracauers Zeitungsessay »Schreie auf der Straße«: »Heute vermute ich, dass nicht die Menschen in diesen Straßen schreien, sondern die Straßen selber. Wenn sie

es nicht ertragen können, schreien sie ihre Leere heraus. Aber ich weiß es wirklich nicht genau.«

NEOREALISMUS:
STRASSE ALS BE- UND ENTGEGNUNG

Kracauers eben zitiertes Raum-Denk-Bild, in dem er kurz vor Hitlers Machtübernahme eine Berliner Straße als Manifestation eines Spuks und einer ungewissen Botschaft dechiffriert, erscheint wie eine Vorahnung auch jener Straßen-Bilder, in denen das Kino nach den Brüchen im Ablauf der Modernisierung (Nationalsozialismus, Zweiter Weltkrieg, Shoah) sein »postmotorisches« Nachleben bezeugt. Nachkriegskinostraßen sind unheimlich; sie sind weniger chaotisch als vielmehr eigentümlich leer.

Der italienische Neorealismus steht beispielhaft für ein Kino der Straße, das nun nicht mehr Kräfte und Geschwindigkeiten beschwört, sondern Momente von Ohnmacht, Bremsung und Leere. Dies geschieht nicht nur in Trümmerfilmen unmittelbar nach 1945, die Straßen als Gstätten und Zonen der Obdachlosigkeit zeigen; über solche Bilder alltäglichen Elends hinaus inszeniert der späte Neorealismus Räume von Begegnungen, die Entgegnungen sind – eigendynamisches Insistieren gegen den Vorwärtsdrang des Lebens im Wiederaufbau und Wirtschaftswunder.

In Filmen Roberto Rossellinis wird die Straße zu einer Art ent-orteten, vagabundierenden *Kirche*, zur Zone einer Spiritualität, die in verstörenden Momenten des Innehaltens in die Bewegungsbahnen und Absichten von Filmfiguren einbricht. So etwa in *Viaggio in Italia* (1954):

Ein englisches Paar in der Ehekrise und auf Italienreise, durch die Windschutzscheibe des Sportwagens eine Rinderherde im Blick, die, in ihrer lapidaren Alltäglichkeit, die Weiterfahrt der dem Leben entfremdeten Großbürger bremst. Oder später in Neapel: Da erscheinen links und rechts der Straße unversehens immer wieder schwangere Frauen und Altäre auf dem Gehsteig, was der von Ingrid Bergman gespielten Ehefrau im Auto wie eine Mahnung an ihre eigene Endlichkeit erscheinen muss. Die Straße ist hier nicht mehr Vehikel des Weiterkommens, sondern Weg im emphatischen Sinn, Raum der Begegnung, Offenbarung und Selbstprüfung, ganz in einer christlichen Tradition der *on the road* zu vollziehenden Bekehrung. Am Ende von Rossellinis Italienreise wird das Ehepaar vom Menschenstrom einer volksgläubigen Straßenprozession mitgerissen und im Zeichen wiedergefundener Demut vom Verdruss an Leben und Liebe geheilt. Kritik der Moderne und reaktionärer Katholizismus sind hier verflochten.

Während das Moment der Verunsicherung hier doch in Glaubensgewissheiten einmündet, bleibt es in Filmen von Michelangelo Antonioni aufrecht – gerade auch in seinen Inszenierungen eigendynamischer Straßen-Bilder; diese werden vollends zu Momenten von Spuk und rätselhafter Leere, die sich im Lauf individueller Lebensgeschichten und »Abenteuer« auftun. Exemplarisch dafür ist die Episode in der Geisterkleinstadt in *L'avventura* (1960): Auf der Suche nach einer zu Filmbeginn spurlos verschwundenen Frau gelangen ihr Ehemann und ihre beste Freundin nach Noto, wo der Neubau-

Boom direkt in den Ruinenzustand übergegangen zu sein scheint. Während die beiden – die über ihrem Liebesabenteuer nur mühsam eine Fassade der Treue zur Suche nach der Verschwundenen aufrechterhalten – durch ausgestorbene Straßen fahren, bewegt sich die Kamera unvermittelt aus einer Seitenstraße heraus auf ihr Auto zu. Die schwankende, ostentativ eigensinnige Kamerabewegung lässt offen, wer da auf das illegitime Paar blickt: die filmische Erzählung, die verschwundene Frau, das Schuldgefühl der Liebenden – oder die Straße selbst, die nun nicht schreit wie bei Kracauer, sondern schaut.

Akut wird die Eigensinnigkeit der Straße bei Antonioni in *Professione: Reporter* (1975). Lächelnd erblickt Maria Schneider, wovor Jack Nicholson davonzulaufen versucht: Sie schaut im fahrenden Cabrio nach hinten, in eine von Bäumen dicht gesäumte Allee. Der Anblick wird zum abstrakten Eindruck: eine Tunnelröhre, die sich endlos zurückzieht. Ist die Straße selbst das, wovor Jack davonläuft? Ist das, was ihn antreibt, die Ausweitung dessen, was für ihn buchstäblich »zurück« zu legen ist? Ist die Straße also Veräußerung des Inneren als Lebensweg? Oder ist sie, jenseits solcher Phänomenologie, wüstenhafte Leere, die in unerschütterlicher Gleichgültigkeit gegenüber den Figuren verharrt? Letzteres scheint Antonionis Inszenierung – als Versinnlichung, nicht als Belehrung – anzudeuten: Auf die Fahrt durch die Allee folgt eine Szene, in der die Kamera das in einem Café am Straßenrand sprechende Paar erst zeigt, nachdem sie mit drei an Jack und Maria vorbeifahrenden Autos mitgeschwenkt ist: rechts, links,

rechts – die Straße legt Richtungen fest; Lebens-Abenteuer platzieren sich nur zufällig auf ihr.

STRASSE ALS ZWISCHENRAUM
VON RÜCKHOLAKTIONEN

Mit welchen Chiffren lassen sich Straßen-Bilder im neueren und gegenwärtigen Kino verstehen? Der Film Noir im Nachkriegskino der USA teilt mit dem Neorealismus die Materialisierung der Unheimlichkeit und Ohnmacht im Straßen-Bild. Anstatt allerdings das, was den subjektiven Intentionen entgegensteht, in seinem Eigensinn zu forcieren, bleibt der Film Noir, ebenso wie die amerikanische Erfahrungsform des Roadmovie, näher bei den Figuren und ihrem Tun – es erscheint wie im Leerlauf, einem routinierten Weitermachen. Für das Weiter-Laufen als Weiter-Fahren kann die Unbeirrbarkeit von Martin Scorseses *Taxi Driver* (1976) oder der ebenso gleichgültigen wie obsessiven Autorennen-Süchtigen in Monte Hellmans *Two-Lane Blacktop* (1971) stehen. Oder zuvor schon Norman Bates, der in Alfred Hitchcocks *Psycho* (1960) stur lächelnd den Routinebetrieb im Motel und im Leben mit der Mutter aufrechterhält, obwohl ihm die lebensnotwendige Verkehrsanbindung ebenso abhandengekommen ist – »They moved away the highway«, sagt er in einem selten beachteten Satz des Films – wie die Familieneinbindung.

Vielleicht ließen sich, über das (Hitchcock'sche) Bild der Mumifizierung von Leere im Weiterlaufen, heutige Straßen-Bilder des Kinos lose als »Rückholaktionen« fassen. Dieser Ausdruck ist aus der Autobranche allzu geläufig, meint aber hier etwas anderes als das bloße Austauschen defekter Vehikel. Das Rückholen kann etwa ein Sich-zurück-Holen der Straße sein, wie in John Smiths kauzig-paranoidem Kurzfilm *The Girl Chewing Gum* (1976): Zu sehen sind Passanten und Fahrzeuge auf einer Londoner Vorstadtstraße, zu hören ist dazu die Stimme des Filmemachers, der dem Alltag Regieanweisungen gibt, in der Art von: »Der Lieferwagen soll jetzt langsam nach links fahren! Und jetzt sollen drei Tauben und ein alter Mann ins Bild kommen! Und jetzt das Mädchen mit dem Kaugummi!« Smith tut also ganz unbeirrt so, als hinge das beiläufige, von ihm dokumentierte Straßengeschehen von seinen Willensbekundungen ab.

Wem gehört die Straße, wer dirigiert den Alltag? Wollen wir uns heutzutage ein eindeutiges Bild machen von einer *Macht, die alles am Laufen hält;* wollen wir uns entgegen der zunehmenden Komplizierung soziopolitischer Verhältnisse ein diesbezüglich eindeutiges Bild »zurückholen«, dann geht das im Grunde nur um den Preis, dass diese göttliche Macht als lächerlich erscheint. Smiths unsichtbarer Alles-Beweger wäre ein Beispiel dafür; ein anderes wäre David Lynchs despotischer Mr. Eddie. Auf dem *Lost Highway* (1997), auf dem Männer immer wieder von Impotenzängsten aus schwülstigen Fantasien gerissen werden, ist die Durchsetzung korrekter Abläufe, zumal im Verkehr, in die Hände eines grausamen Gangsterbosses gelegt. Er lässt einen harmlosen Schnell- und Zudicht-Auffahrer (*tailgater*) verprügeln, um ihm eine staatsbürgerlich-pflichtethische Lektion zu erteilen: »Don't you fucking tailgate! Ever! Do you know how many car-lengths it takes to stop

Professione: Reporter (1975, Michelangelo Antonioni)
Die innere Sicherheit (2000, Christian Petzold)

a car at 35 miles an hour? Six fucking car-lengths! That's a hundred and six fucking feet, mister! If I had to stop suddenly, you would have hit me! I want you to get a fucking driver's manual, and I want you to study that motherfucker! And I want you to obey the goddamn rules!« Nackter Terror holt hier das Laissez-faire-Subjekt gleichsam in die Fahrschule lebenslangen Lernens zurück.

Macht ist heute buchstäblich *auf der Straße*: überall, in allen Zwischenräumen. Sie setzt Normalität terroristisch durch und sieht dabei komisch aus. Aus diesem Zusammenfall von Paranoia und Lächerlichkeit entstehen moralische Krisenmomente, für die das heutige Kino manch prägnante Straßen-Bilder findet: Straße als Un-Ort und Zwischenraum einer peinlichen Entblößung und Aussetzung, die uns *zurückholt* auf harte, unsichere Böden. So etwa in den Geister-Roadmovies von Christian Petzold, der Deutschland als Autostadt und *Wolfsburg* inszeniert (sein Film von 2002 heißt wie der Ort, an dem VW seinen Firmensitz hat). Aus deren Kälte weisen nur Schuldgefühle einen Weg in gespürte Bindung: normales Leben als permanente Fahrerflucht, bis zur Sühne im Crash als Liebesakt. Oder: permanente Flucht, zumal im Auto, als nestwarme Normalität einer Kleinfamilie, bei der die Eltern der pubertierenden Tochter ehemalige RAF-Terroristen sind. *Die innere Sicherheit* (2000) heißt dieser Petzold-Film, in dem Vater-Mutter-Kind unfreiwillig

dauerhaft *on the road* sind, weil Vergangenheit nicht vergeht und Schuld fortbesteht: Etwas soll zurückgeholt werden. Als die Familie einmal an einer Landstraßenkreuzung hält, kommen beiderseits neben und gegenüber von ihrem Auto andere Fahrzeuge verdächtig langsam näher. Paranoia sagt, was zu tun ist: Im Glauben, ein polizeilicher Zugriff stünde kurz bevor, steigt der Vater mit erhobenen Händen aus – und bleibt so auf der Straße stehen, als die drei anderen Autos ungerührt vorbei und ihres Weges fahren.

Ein anderer Zugriff der Staatsmacht, eine andere Ordnung, die Schuldgefühle kultiviert, ein anderes Roadmovie: das Teheran von Jafar Panahis *Talaye sorgh / Crimson Gold* (2003). Die Hauptfigur, ein kriegsversehrter Pizzabote, kommt nachts mit seinem Moped zu einem Hochhaus, vor dem Revolutionswächter auf der Straße warten. Sie lauern auf nach und nach herauskommende, wohlhabende junge Gäste einer privaten Wohnungsparty, um sie despotisch aus dem Sittenverfall *zurückzuholen*. Auf behördlichen Befehl hin kann der Bote weder seine Ware zustellen (an Kundschaft, die nichtsahnend feiert und kurz vor der Verhaftung steht) noch den Tatort verlassen. Also muss er auf der Straße bleiben, im Zwischenraum, der sich auftut, wo Gesetz und Moral in eins fallen sollen. Dort verteilt er das kalt werdende Fastfood an jene, die draußen gelangweilt auf jene warten, die drinnen auf ihre Pizza warten.

[2007]

Flexibel in Trümmern

Was aus Städten werden kann, wenn das Blockbuster-Kino sie durchsieht und umbaut

Der 11. Wiener Architektur-Kongress *Intelligent Realities* geht von einer Frage aus, auf die ich noch mehrfach zurückkomme: »Wir stehen auf dem immensen Sockel der Geschichte der Moderne; worauf aber bauen wir im 21. Jahrhundert?« Also wage ich für die restlichen 97 Jahre dieses Jahrhunderts die Prognose: Bauen werden wir nicht auf dem Sockel der Moderne, sofern damit ein kompakter Block gemeint ist. Aber vielleicht bauen wir auf etwas oder durch etwas hindurch, das weniger Geschichte im Festkörper-Zustand des Sockels ist als vielmehr der Prozess ständiger *Neu-Perspektivierung* dieses Sockels, der mit dessen *Neu-Gliederung* einhergeht.

Ich wurde gebeten, bei diesem Kongress über Zukunftsszenarien der Architektur im Science-Fiction- und Katastrophenfilm zu sprechen. Über Architektur spreche ich anhand der modernen, zumal der reflexiv-modernen Stadt. Urbane Zukunftsszenarien im SciFi- und Katastrophenfilm, das fällt unter *Stadt im Film*. Und

stellt gleich die Frage nach dem Enthalten-Sein von Stadt im Film: die Frage, wie die Stadt »in« den Film kommt. Üblicherweise geht es um Repräsentation; man spricht dann von der »Darstellung der Stadt im … Katastrophen-, Kriegs-, Kriminalfilm« etc. Anstelle einer solchen Beziehung, die zu sehr von identifizierten Objekten ausgeht (in diesem Fall: Stadt als Objekt), die ihrer – filmischen – Darstellung modellhaft Vorgaben machen, hebe ich die *Verflochtenheit von Stadt und Film* hervor. Ich folge darin der Filmtheoretikerin Vivian Sobchack: In ihrer phänomenologischen Studie zum *urban science fiction film* bezieht sie sich auf »historically shifting urban images [which] express a lived structure of meanings and affects experienced by the embodied social subjects who inhabited, endured and dreamed them«.[1] In eine ähnliche Richtung geht der Medientheoretiker Marc Ries: Er spricht von Film als einer modulierenden Umwandlung von Räumen ineinander und als Gründungs-Entwurf eines städtischen Bild-Raumes, in dessen Synthesen wir wohnen.[2]

Ich betrachte Science-Fiction- und Katastrophenfilme hier primär anhand eines Typs von Kino, für den der Ausdruck *Blockbuster* gängig geworden ist. Blockbuster benennt, auch in kinohistorischer Perspektive, ein Verhältnis von

1 Vivian Sobchack, »Cities on the Edge of Time: The Urban Science-Fiction Film«, in: Annette Kuhn (Hg.), *Alien Zone II. The Spaces of Science-Fiction Cinema*, London/New York 1999, S. 124 f.

2 Vgl. Marc Ries, »Vom Rückfall der Zukunft in die Gegenwart. *Blade Runner* und die Konstruktion der Stadt«, in: Eugen Antalovsky, Alexander Horwath (Hg.), *Imagining the City*, Europaforum Wien, 2003.

Film und Stadt: ein Sprengen von Blöcken der Zonierung nach First- und Second-Run-Kinos und entsprechender Ticket-Kaufkraft; solche Blockbildungen in der kinokonsumierenden Stadt sind heute angesichts weltweiter Simultanstarts großer Filme nahezu hinfällig. Blockbuster meint auch eine Sprengung der früheren Output-Pakete einzelner Studios: Die darin enthaltenen Filme waren jeweils auf verschiedene Genres und Zielgruppen ausgerichtet, aber die Kinos übernahmen den ganzen »Block«. Wir haben also produktions- und marketinglogische Übergänge vor uns: von Film als quasidisziplinarisch eingefasster Routine hin zu Film als Event und routiniertem Dauer-Event (Franchise zwischen Medien und Märkten). Bis zu einem gewissen Grad sind Blockbuster ein »beliebiges Kino« in beliebigen Räumen: voraussetzungsloses Kino im Dauerzustand des Ausrinnens in andere Medien und Nutzungskontexte; Film, der immer und überall sein kann, offen für alles Mögliche (solange es profitabel ist).

Wenn in der Filmphilosophie von Gilles Deleuze vom *beliebigen Raum* die Rede ist, dann geht es nicht um »Trümmerfilme« in Verwüstungszonen (wie sie Bomben vom Typ *Blockbuster* hinterlassen). Um Trümmer geht es dabei nur im Sinn von Raumfragmenten, die sich von geschlossenen Ganzheiten ablösen, wodurch neue (*vielleicht* bessere) Aufteilungen und Verbindungen von Raum möglich werden, neue Arten, im Urbanen zu leben. Das Deleuze'sche Beliebige ist das *Gleichgültige*: in einem potenziell egalitären Sinn, nicht im Sinn von »Wurschtigkeit«. Ebenso meint die Deleuze'sche *Un-*

unterscheidbarkeit nicht, dass alles unterschiedslos einerlei wird, sondern dass das Unterscheiden unmöglich im Sinn von krisenhaft und kontingent wird: dass es permanent und ohne fixe, prinzipienhafte Voraussetzungen stattfinden muss.[3] In diesem Sinn ist die Ununterscheidbarkeit bzw. »Unentscheidbarkeit sozialer wie ästhetischer Wahl, anders gesagt, die Gleichwertigkeit völlig unterschiedlicher Lebensformen [eine] Grundbedingung urbaner Existenzweisen« (so Ries an Deleuze anknüpfend).[4] Mit einem knappen Satz des Zeit- und Stadthistorikers Siegfried Mattl gesagt: »Alles, worauf man trifft, wird gleich wahrscheinlich.«[5] Wenn prinzipiell vorgegebene Unterschiede wegfallen, dann entbindet uns das gerade nicht vom Unterscheiden, vom Werten und Wahrscheinlich-Machen; vielmehr versetzt es uns in zugespitzter Weise in die permanente Notwendigkeit, Entscheidungen zu treffen. Hier erweist sich Film als paradigmatisch für den Umgang mit beliebigen Räumen und Existenzen. Filmen ist, seinem Potenzial nach, das Treffen von Entscheidungen auf Basis des Beliebigen und der Ununterscheidbarkeit – ein Wert-Schätzen als Wert-Bildung anstelle der Befolgung von Wert-Gesetzen. Film lehrt uns Liebe zum Beliebigen. Das filmische Zeigen, so Mattl, »setzt dem, was es zeigt, etwas zu. Es macht aus möglicherweise

3 Vgl. zu diesen Gedanken von Gilles Deleuze: *Das Bewegungs-Bild. Kino* 1 [1983], Frankfurt am Main 1989, S. 151–168; *Das Zeit-Bild. Kino* 2 [1985], Frankfurt am Main 1991, S. 96 ff.
4 Ries, »Vom Rückfall der Zukunft in die Gegenwart«, a.a.O.
5 Siegfried Mattl, »Wien im Film: A sense of place«, in: *Imagining the City*, a.a.O.

beliebigen Räumen bestimmte Orte: Orte, die es wert sind, gefilmt und betrachtet zu werden, Orte die es verdienen, Gesprächsstoff zu werden. Der Film konstruiert bereits damit einen ›sense of place‹, einen Sinn und ein Gefühl für den Ort.«[6]

Film und Stadt sind *dead ringers*: ineinander verklammert, verstrickt. Deshalb streife ich, bevor ich zur Stadt im Blockbuster komme, kurz den Blockbuster in der Stadt. Was kann aus Städten werden, wenn das Blockbuster-Kino sie durchsieht und umbaut? Das Blockbuster-Kino ist in der Stadt in dem Maß, in dem es sie durchsieht, nach Verwertungsoptionen für sein Bild-Kapital durchforstet und Filmisches in ihr zerstreut. Zugleich beteiligt sich der Blöcke sprengende Blockbuster am Umbau der Städte – im Kontext von Gentrifizierung, die aufgrund der investierten Medien- und Entertainment-Kapitalien auch »Disneyfizierung« ist, ebenso wie durch Standortbewirtschaftung auf dem Kinomarkt. Nicht nur in Wien saugt das Blockbuster-System kapitalisierbare Aufmerksamkeit aus Innenstadtzonen und Grätzeln bzw. dortigen Kinos ab und leitet sie in Randlagen oder an Verkehrsknoten um; einige der dortigen Multiplexe sind aufgrund des Kino-Überangebots schon prädestiniert für ein Dasein als schwer nachnutzbare Ruinen. Blockbuster-Kino sieht die Stadt durch …

Wechseln wir auf die andere Seite der Stadt-Film-Medaille, dorthin, wo die Stadt im Film ist und der Blockbuster durch sie hindurchsieht – wie auf der Flucht des von Tom Cruise gespielten *Precrime*-Cops in Steven Spielbergs *Minority Report* (2002). Durchsehen beschwört hier zunächst die »gläsernen Menschen«, die durch Datenvernetzung und zielgruppentreffsicheres Marketing immer und überall als Konsument*innen erkannt und einer Zwangsidentifizierung in der Anrede unterzogen werden können. Durchsehen ist z. B. der quasigöttliche Über- und Einblick in ein aufgeschnittenes Mietshaus, dessen Bewohner*innen von polizeilich ausgesandten *Spyders* auf den Identitätsgehalt ihrer Netzhaut hin gescannt werden: Der Blick ins Haus überlagert sich mit Blicken in die Augen. Dieses Durchsehen wiederum verknüpft sich mit dem Marketing-Blick in die Herzen der Kaufkraft zu einem obszönen Panoptismus. Das Bentham'sche Panoptikon – und mehr noch jenes, das *kontrollgesellschaftlich* zerstreut sowie im permanenten Selbst-Testen verinnerlicht ist – impliziert ja eine Paranoia der reinen Möglichkeit: Seine Macht liegt nicht darin, dass ich immer und überall gesehen werde, sondern dass ich immer und überall *gesehen werden könnte*.[7]

Als ein prognostischer Science-Fiction-Film, der Prognose und Präkognition explizit problematisiert, malt *Minority Report* eine düstere, überwachungsstaatliche und aggressiv vermarktete Zukunft der Stadt aus; dies führt uns gleich zur Frage unseres Stands auf dem Sockel der Moderne zurück. Die Spielberg'sche Vision einer überwachten Zukunftsstadt ist nicht sonderlich originell oder visionär; vielmehr greift

6 Ibid.
7 Zur postdisziplinarischen Kontrollmacht vgl. Gilles Deleuze, »Postskriptum über die Kontrollgesellschaften« [1990], in: *Unterhandlungen 1972–1990*, Frankfurt am Main 1993.

Minority Report massiv auf Altbestände an Bildern zurück – nicht nur auf das notorische »Metropolis-zur-Stoßzeit«-Panorama, sondern auch auf diverse filmhistorische Momente der Negativ-Utopie und des Unbehagens am disziplinarisch modernisierten Leben: Fritz Langs Spinnen und 1000 Augen, Hitchcocks Fluchten vor der staatlich-symbolischen Ordnung, das Unheimlich-Werden der Stadt im Film Noir und im Science-Fiction-Kino der frühen siebziger Jahre. Spielberg überträgt dystopische Bedrohungs-Bilder der alten Disziplinarmacht auf die Medialität der sozialen Kontrolle, in unserer Gegenwart der regelförmig werdenden Ausnahmezustände und der *Präemptiv*-Aktionen (von Kriegs- und Polizeimaßnahmen »gegen den Terror«, die auf Verdacht hin erfolgen und so das Vorgreifen über die bloße *Prävention* hinaus radikalisieren). In Verteidigung der Offenheit, der Nicht-Berechenbarkeit, von Zukunft greift Spielbergs Dystopie auf ein filmisches Inventar zurück: auf skeptische, politisch nicht majoritär gewordene Ansichten in Sachen *Sicherheit* als gesellschaftliche Maxime.

Abseits der Frage nach Prognostik wird hier eine Beziehung zwischen Archiv und Gedächtnis angesprochen. Das Archiv will unterschiedslos alles sammeln, aufbewahren, für mögliche künftige Zugriffe, die vielleicht niemals erfolgen werden. Das entspricht dem Potenzial von Film: Leben, Stadt, Geschichte in ihrer Beliebigkeit wahrnehmen, damit alles gleich wahrscheinlich, gleich bewahrt ist. Gedächtnis hingegen heißt: Wertungen, Perspektivierungen, Unwahrscheinlichkeiten einziehen, dieses eher sehen und aufbewahren als jenes.

Es war beim Kongress *Intelligente Realitäten* einige Male von der »zweiten Moderne« die Rede, und ich glaube, dass sich Fragen nach dem Bauen in der Zukunft in einem solchermaßen erweiterten, die Vielfalt des Sozialen ausmessenden Spektrum stellen. Bei Daniel Levi und Natan Sznaider wird die Kultivierung einer »minoritären« Gedächtnis-Ethik der zweiten Moderne nachvollziehbar, die sich aus einem Blick und Gespür für die Geschichts-Brüche der ersten, nationalstaatlichen Moderne ergibt.[8] Zweite Moderne meint nicht Chronologie, sondern Ethik, ein Selbst-Verhältnis. Zweite Moderne meint ein Gedächtnis der marginalisierten Lebensweisen und nicht mehrheitsfähigen Einsprüche, der »minority reports«, die sich in den ruinösen Erfolgsstorys der Modernisierung ablagern. Für die zweite Moderne kann Utopie kein triumphales Telos sein, sondern nur die Vielfalt der »u-topoi«, Nicht-Orte, die der »Sockel der Moderne« verdeckt. Das Gedächtnis der zweiten Moderne macht am Sockel der ersten vor allem die Risse und die unter ihm Zerquetschten wahrnehmbar.

Gedächtnis als Offenhalten des Archivs zwecks Rettung des Übersehenen; als Durchsehen des Bestands, das dem nackten, durch Ausschluss aus bürgerlichen Gewissheiten und Rechtsgarantien in den Wirkungsbereich der Macht eingeschlossenen Leben affektiv und empathisch begegnet – das ist zweifellos eine optimistische Sinngebung der Beziehung. Mindestens ebenso vertraut, zumal aus massen-

8 Vgl. Daniel Levy, Natan Sznaider, *Erinnerung im globalen Zeitalter: Der Holocaust*, Frankfurt am Main 2001.

Minority Report (2002, Steven Spielberg)
Armageddon (1998, Michael Bay)

medialen Kulturen, ist uns wohl jene Beziehung, in der ein Gedächtnis beim Durchsehen des Archivs immer nur auf Bilder der realisierten, majoritären Macht stößt, die in der Geschichte immer gesiegt hat, und darauf mit dem Wunsch reagiert, schlicht auszumisten. Ein Ressentiment-Gedächtnis begegnet dem hartnäckigen Fort-Bestand mit der Losung »Fort mit dem Bestand!«. Träumerisches Wegräumen der Monumentalbauten einer bürokratischen Moderne als nihilistischer Alptraum, den Katastrophenfilme der Jahre um 1998 zelebrieren. Urbanophobe Blockbuster verausgaben sich in Bildern der Verwüstung Manhattans: *Deep Impact, Armageddon, Godzilla*; zuvor legte *Independence Day* auch Los Angeles, Washington und Houston in Trümmer.

Sobchack historisiert dies so: Science-Fiction im US-Kino der 1980er (*Blade Runner*, obgleich verschnitten mit britischem Designer-Kino, wäre paradigmatisch dafür) sieht alles urbane Leben als *fremd*, exzentrisch, marginal; die Stadt ist darin *city on the edge*. Die SciFi der 1990er hingegen – paradigmatisch *Independence Day* – beschwört eine *city over the edge, going over the top*, eine Stadt, die aus ihrer Normalität heraus durchdreht und einzig zum Zweck ihrer virtuosen Zerstörung zu existieren scheint. Die Stadt ist *groundless*, ist weder organisch auf dem Boden »gegründet« noch prozesshaft im »Flechtwerk« des Gelebten und Empfundenen. Insofern – und im Unterschied zu Massenvernichtungsfantasien des Kalten Krieges – kann die Zerstörung der Stadt als reines Schauspiel, als grundloses Faszinosum genossen werden.[9]

Allerdings ist das Blockbuster-Bild der Trümmerstadt aufschlussreich im Kontext der von den USA nach 9/11 geführten *Anti-Terror-Kriege*. Da zeigt sich eine intermediale, interdiskursive Verflechtung: In Bildern der jüngsten Kriegsfilm-Blockbuster-Welle wie auch in der Militär-Doktrin und Phänomeno-Logik der *Neuen Kriege* mit ihren Asymmetrien und *Urban-warfare*-Ideen erscheint die Stadt als Wahrnehmungskrisenfall und als Zone unsicheren Handelns.[10] Der (Vietnam-)Kriegsfilm der 1970er und 1980er hatte seinen Primär-Ort im Dschungel; seine Raumordnung problematisierte die Unbegrenztheit von Natur, seine Zeitordnung die Ausdehnung einer unergründlichen, archaischen Vergangenheit über eine hauchdünn zivilisierte Gegenwart (*Apocalypse Now*, die Rambo-Reihe, »Großstadt-Dschungel« als *urban Vietnam*). Neuere Kriegsfilme – das trümmerstädtische Vietnam in Stanley Kubricks Machtanalyse *Full Metal Jacket* (1987) war ein frühes Beispiel – verorten sich hingegen meist *prekär urbanistisch*. Ihre Raumordnung problematisiert die *unbegrenzte Vielfalt der Stadt*, die zielgerichtetes Handeln kontingent macht: Orientierung muss situativ immer neu gewonnen werden.

Die Frage nach Grenzen betrifft nun auch den Gebrauch der eigenen Mittel: Was ist angemessener Gewalteinsatz? Was ist ein legiti-

9 Vgl. Sobchack, »Cities on the Edge of Time«, a.a.O., S. 135–141.
10 Vgl. Siegfried Mattl, Drehli Robnik, »›No-one else is gonna die!‹ Urban Warriors und andere Ausnahmefälle in neuen Kriegen und Blockbustern« [2003], in: Siegfried Mattl, *Die Strahlkraft der Stadt. Schriften zu Film und Geschichte*, Wien 2016.

mes Ziel? Zumal wenn *Neue Kriege* einen Konturverlust von Krieg und atypisch kämpfende, von der Zivilbevölkerung nur situativ unterscheidbare *combattants* mit sich bringen. Die von den US-Marines kultivierte Konzeptfigur *urban warrior* soll auf diese Notstände reagieren; konkret auf das 1993 erlittene »Mogadischu-Trauma« der US-Streitkräfte. Der oder die *urban warrior* soll als Direkt-Interface zwischen Weltmaßstab und Mikrophysik des Krieges fungieren: als *strategic corporal* geopolitischen Über-Blick mit Orientierung im urbanen Rauschen verknüpfen, Präzisionsluftschläge leiten und zugleich Polizei- und humanitäre Aufgaben vor Ort erfüllen. Dazu braucht es viel Medientechnologie, vor allem aber soziales und kommunikatives Wissen, kulturelle Skills und eine Intelligenz des *Gespürs* – all dies kann in hochmedialisierten Kontrollgesellschaften entfaltet werden.

»Bunkerknacken« und Häuserkampf in der Normandie 1944 in *Saving Private Ryan* (1998); massenhafte »Verheizung« von Truppen und Scharfschützen-Duelle in den Trümmern Stalingrads 1942 in *Enemy at the Gates* (2001); Handlungskrise und verunsicherte Wahrnehmung von US-Marines im Chaos Mogadischus 1993 in *Black Hawk Down* (2001): *Urban warfare* und urbanistischer Kriegsfilm sehen die Stadt als Problemzone, deren Management durch Kontrollen erfolgt; als variable Vielfalt, die flexible Reorientierung im Handeln erfordert; als Kulturstandort und Infrastruktur, deren Legitimität als *targets* fraglich ist. Nicht zuletzt reagiert die »kontextsensitive« *urban warfare* (nicht *nur* propagandistisch) auf Proteste gegen industrialisierte

Kriegsführung seit Vietnam: Der im 20. Jahrhundert praktizierte Urbizid qua Flächenbombardement ist im »postheroischen« Westen politisch weniger leicht durchsetzbar. Wie die Stadt und ihr implizites Double, die Ruinenlandschaft, zu durchschauen sind, wie durch ihre Materialität hindurchgesehen werden kann, diese Frage ist mit einer militärischen Kontingenz-Ethik verbunden, die an die Stelle übersichtlicher Fronten tritt.

Die Raumordnung der *urban warfare* in Militär- und Kriegsfilm gewinnt kurzfristige Durchblicke in der Problemzone Stadt. Die *Zeitordnung* dieser Formation beruht auf einem Gedächtnis, das zwei Zustände und Kehrseiten der Stadt, ihren Ruinen-Zustand und ihren Zustand als Medium, einander nahebringt. Die Stadt war einst Ruine und ist nun im Medium-Werden, durch das sie ihren Ruinen-Zustand neu perspektiviert.

Das zeigt exemplarisch die detailreiche Sniper-Action in *Enemy at the Gates*, dem bislang teuersten »europäischen« Film. Teleskopische Linsen und spiegelnde Glassplitter verwandeln Stalingrad, einen traumatischen Gedächtnisort des (Stadt-)Vernichtungskrieges, in einen Ort der Reflexionen, der Präzisionsoptik und faszinierenden Anblicke. In dieser visionär-revisionistischen Gedächtnisperspektive interessiert am Ruinen-Themenpark Stalingrad der Aspekt der medialisierten Sinnlichkeit und des Öffentlichkeit her- und verstellenden *Medien-Events*. Einen solchen, mit dem Scharfschützen als Popstar, der Fanpost erhält, zelebriert der Plot von *Enemy at the Gates* (ähnlich der Art und Weise, in der *Gladiator* an der Urbanität Roms die En-

tertainmentkultur und Spektakelöffentlichkeit hervorhob).[11]

Medialisierung der Ruine: In Anlehnung an Thomas Elsaesser lässt sich dieser Stalingrad-Blockbuster als Allegorie und Software einer postnationalen *Standort-Politik* lesen, die das Urbane regionalistisch versteht.[12] Die heutige deutsche Kino- und Medienlandschaft lebt laut Elsaesser nicht zuletzt von der *recto-* und *verso-*, also Kehrseiten-Beziehung von *Tatort und Standort*. Tatort meint die traumatische NS- und Kriegsvergangenheit sowie deren Bearbeitung (die *auch* Bewirtschaftung ist), und es meint die regionalisierte Erfolgskrimireihe im Fernsehen. In beiden Fällen werden Tatorte zu Standorten, zu Kultur-, Tourismus- und Medien-Standorten, die Reize und Leistungsfähigkeit zur Schau stellen.

Enemy at the Gates tritt als vorwiegend deutsch finanzierter, ostentativ europäisierter Blockbuster in Weltmarkt-Konkurrenz zu *Saving Private Ryan*, mit dem Anspruch: »Wir sind, bitteschön, auch ohne *Stars and Stripes* sinnträchtiger Geschichtsstandort; auch wir haben ein Omaha Beach; wir nennen es Stalingrad, und es liegt in der Region Berlin.« Denn in den Ruinen des Tatorts Stalingrad bildet sich der leistungsstarke, investitionshungrige Medien- und Film-Standort Berlin-Brandenburg ab. In den Babelsberger Studios wurde *Enemy at the Gates* gedreht; der Berlinale diente er 2001 als Eröffnungsfilm.

Verflechtung von Film und Stadt: Viele Blockbuster fungieren als allegorische Abbildungen der Leistungsfähigkeit ihrer Produktionsstätten – Hollywood, Cinecittà, Babelsberg. Europä-ische Industrieruinen erfinden sich neu als Medien-Standorte im globalen Wettbewerb der Regionen (oder »Wettbewerb der Ruinen«), als Locations für Filmdrehs und Filmfestivals oder Themenwelten (z. B. die Warner Bros. Movie World bei Bottrop). Vor diesem Hintergrund erscheint *Enemy at the Gates* wie eine monströse Messehalle, die deutsche Hightech-Kompetenzen anpreist, mit Ausrichtung nach Osten: Spitzenleistungen am Standort Stalingrad, beeindruckende Massen- und Ruinen-Ansammlungen am Standort *Babelsgrad* – und, im Brennpunkt von Designer-Ästhetik und Scharfschützen-Duell, Präzisionsoptik *made in Germany*, die uns all dies hautnahebringt. *Zeiss-Glas*, zumal in der Zweckform von Teleskopen und Spektiven, zählt zu den geschichtsträchtigen Spitzenprodukten der regionalen Medienindustrie.

Glas ist wichtig. Es ist transparent und *intelligent*: Es lässt durchsehen und verstehen. Walter Benjamin sah Glas – »Feind des Geheimnisses« – als Medium einer neuen Sinnproduktion in nachbürgerlich bewohnten Städten.[13] Heute spielt die Intelligenz von Glas eine Rolle in der Selbstbezüglichkeit medial hochtechnologisierter Häuser: Glas reagiert auf die Umgebung, reinigt und tönt sich selbst. Es ist schützende

11 Mehr dazu in Drehli Robnik, »Wann und wo ist Stalingrad? Zur Umschichtung und Neubespielung von Vergangenheit im Medium des Blockbuster-Kinos anhand des Kriegsfilms *Enemy at the Gates*«, in: Siegfried Mattl u. a. (Hg.), *Krieg. Erinnerung. Geschichtswissenschaft*, Wien/Köln/Weimar 2009.
12 Vgl. Thomas Elsaesser, »German Cinema in the 1990s«, in: *The BFI Companion to German Cinema*, London 1999.
13 Vgl. Walter Benjamin, »Erfahrung und Armut« [1933], in: *Illuminationen*, Frankfurt am Main 1977.

Haut, Datenträger, Informationsfassade. Seine sich selbst bearbeitende Intelligenz ist ein Fall von kontextsensitiver Autoproblematisierung, wie er die zweite Moderne kennzeichnet. Eine regelrechte Ethik der Selbstkontrolle materialisiert sich in diversen Formen »intelligenter« und Passiv-Häuser: umsichtige, flexible Modulation der Außen-Beziehungen, wobei Innen-Außen-Grenzen kontingent werden; ein Verhältnis des Hauses zu seinem nicht festgelegten Selbst, das dem Aufspüren, Durcharbeiten und Produktivmachen von Einsparungspotenzialen, Restwerten und Überschüssen gilt.

Das Haus sieht sich selbst durch, sucht nach seinen »Sünden« und »Tugendpotenzialen«. Von der Ethik in die Ökonomie übertragen, entspricht dies der *reellen Subsumtion* allen Lebens unter das Kapitalverhältnis im postfordistischen Empire: nach der *formellen* Subsumtion nun die *reelle*, als intensivierte Durcharbeitung des bereits wertschöpfenden Terrains, als Erschließung und Bewirtschaftung der *Zwischenräume und Zwischenzeiten* – zwischen den produktiven Zonen und Phasen.[14] Reelle Subsumtion des Hauses heißt Intensivierung von Bauen und Wohnen, heißt Bewohnbarkeit der Zwischenräume, etwa im »siebeneinhalbten Stock« des Bürohauses in *Being John Malkovich* (1999). Populär vermittelt heutiges Actionkino ein prekarisiertes, selbst-kontrolliertes Leben in Zwischenräumen: von Bruce Willis' Selbstinszenierungen beim Kriechen durch Wartungsschächte eines Bürohochhauses in *Die Hard* (1988) bis

zum Querschnitt einer Wand, in deren Innerem die Held*innen an Heizungsrohren heimlich nach unten rutschen, in *The Matrix* (1999).

Worauf bauen wir? Keine Ahnung. Aber wenn wir das Bauen und die Stadt vom Wohnen her denken, vom Auf-der-Welt-Sein als beliebige Existenzen in beliebigen Räumen und Zeiten, dann erweist sich Film als eine (sich manchmal rätselhaft, aber meist hochverdichtet äußernde) Expertin für Entscheidungen, die wir auf der prekären Grundlage der Ununterscheidbarkeit, der Beliebigkeit, wohl auch des Risikos zu treffen bereit sind. Ich meine damit etwa das *Reiten und Surfen auf Explosionen*, einen Bewegungsmodus, den Actionfilme nach 1990 als Ikone prekarisierten Lebens kultivieren: ein Bild der Stadt im ständigen Umbau, bei dem Sprengungen ihre Materie zertrümmern, aber Druckwellen kurzfristig (reitender-, springender-, fliegenderweise) bewohnbar sind.

The city over the edge. Wohnen in ihr als *going over the edge*. Mit Sobchack betrachtet, kennt die heutige Science-Fiction-Filmstadt keine »skyscrapers« mehr, weil es da keinen ersichtlichen Himmel mehr zu kratzen gibt. Mit der visuellen Ikone des dynamisch, drohend, triumphal aufragenden Wolkenkratzers verschwindet auch der symbolische Bild-Raum, in dem sich sozialer Aufstieg und Fortschrittseuphorie, Bürokratismus und Hybris-Kritik baulich materialisierten. Was bleibt, wenn die Wolkenkratzer und ihre Allegorik weg sind, sind *hohe Häuser*, oder vielmehr: der Raum zwischen ihnen. Ein tendenziell entdimensionierter, grenzenloser, vielfältiger Zwischenraum, in dem Oben und Unten ins Vorne und Hinten, Fahren ins Flie-

14 Vgl. Michael Hardt, Antonio Negri, *Empire*, Cambridge/London 2000.

gen und Abstürzen ins Einsteigen modulieren. Wie in der Fahrt- und Sprung-Action während der Flucht von Tom Cruise über kippende Schnellstraßenflächen in *Minority Report*.

Vergleichen wir den Sturz in den beliebigen Raum, der heute vom Sprung ununterscheidbar ist, mit alten Kino-Bildern vom Sturz ins Bodenlose und Unergründliche, etwa in Klassikern von Alfred Hitchcock: synästhetische Blicke-als-Stürze in traumatische Abgründe modernisierter Identität-als-Differenz, zumal Abgründe von Männlichkeit in der Krise ihrer disziplinarisch-ödipalen Fügungen – *Blackmail* (1929), *Saboteur* (1942), *Vertigo* (1958). Früher war der Sturz ein Ende und der Schwindel dessen Anfang. Heute ist der Sturz bewohnbar. Wir müssen sogar fähig sein, uns im Sturz einzurichten. Man nennt dies auch »atypische Beschäftigungsverhältnisse ohne soziale Absicherung«. Etwas umfassender nennt man es ökonomisch *Postfordismus*, soziologisch *Flexibilitätsnormalismus*, machttheoretisch *Kontrollgesellschaft*, polit-ontologisch *Ausnahme, die zur Regel wird*. Was einst,

bei Benjamin, bei Situationist*innen oder bei Michel de Certeau als Widerstandstaktik im *abweichenden Gebrauch* der rationalisierten Stadt gedacht war, nämlich das Improvisieren in vorübergehenden Konstellationen, wird heute zur obersten Bürger*innenpflicht. Neben Informatik sollte wohl auch Bungee Jumping Unterrichtsgegenstand in den Schulen werden, zum Zweck der Einübung in Fallhöhen und Zwischenzustände postdisziplinarischen Lebens. Aber vielleicht erübrigt sich das auch aufgrund der beliebigen Begegnungen mit Blockbustern (und deren Game-Derivaten), die uns helfen – beim Explorieren unserer Sprünge, beim Bewohnen unserer Traumata, beim Auswerten unserer Ausnahmen und Grenzwerte, beim Kultivieren, Kontrollieren, Modulieren unseres Lebens (ob als *nacktes* oder in bequemer, schicker Dauerarbeitskleidung). Worauf können wir bauen? Darauf, dass wir auf dem Sockel der Moderne stehen und springen können, weil wir müssen.

[2003, Vortrag]

Lücken lesen

Filmische Raum-Entwürfe seit 1990

Als die Raum- und Regionalplanungs-Zeitschrift *RAUM* mich um eine Präsentation filmischer Raum-Entwürfe im Wandel der Zeit fragte, war klar, dass das nicht geht. Ein Inventar von Arten, wie Film Raum zeigt (selbst wenn es sich, wie von der Zeitschrift gewünscht, auf jene zwei Jahrzehnte beschränkt, in denen *RAUM* erschienen ist) – das geht nicht. Aber die Unmöglichkeit einer vollständigen, den filmischen Raum erschöpfend »ausfüllenden« Präsentation birgt eine Chance. Die Lücke ist nicht auf (m)einen Mangel an Kenntnis, Engagement etc. zurückzuführen, sondern kategorisch. Vollständiges Vergegenwärtigen von Raum, das geht so wenig wie ein Raum vollständiger Vergegenwärtigung – und das ist gut so: Diese grundlegende Unvollständigkeit ermöglicht erst so etwas wie Perspektiven und somit Vielfalt von Räumlichkeit. Jeder Raum ist von vornherein unvollständig und kann erst dadurch vielen verschiedenen Aufenthaltsweisen Raum geben. Dass das so ist, wird oft genug negiert, etwa durch Ideologien der Nation und der »Sicherheit«. Deshalb ist es gut, wenn man es ab und zu deutlich sieht, etwa im Film.

Die *RAUM*-Redaktion hat mir als Titel für meinen Beitrag »Im Film lesen wir den Raum« vorgeschlagen. Ich habe das abgelehnt, weil der Satz mir etwas großspurig erschien und weil ich

nicht erkannt habe, dass er auf einen Buchtitel des Historikers Karl Schlögel anspielt: *Im Raume lesen wir die Zeit*. Nun, wenn wir im Raum die Zeit lesen, zumal die Zeit der Geschichte; und wenn wir im Film den Raum lesen, den Raum als Nicht-Gegenwärtigkeit – dann ist dieses Zeit-im-Raum-im-Film-Lesen ein gutes Programm für das, was nun kommt (und nicht geht). Wobei ich in Vorbereitung auf den Vortrag auch im *RAUM* – in der Zeitschrift – gelesen habe: über Fragen der Raumplanung und Regionalpolitik, die meine Filmauswahl mit angeleitet haben.

Raum im Film also. Glaubt man heutiger Werberhetorik, dann ist das eine Frage ausschließlich der Gegenwart; als sei Raum im Film erst jetzt da und hätte keine Geschichte. Ich rede vom 3D-Kino und seinem euphorischen Versprechen einer *reinen Gegenwärtigkeit, Präsenz, des Raumes*. Es wird quasi behauptet: Wer im Film den Raum lesen will, braucht eine Lesebrille, und die kostet extra. Erst durch Aufrüstung auf 3D-Technologie, so heißt es, gibt es im Film einen wahrnehmbaren Raum; alles andere könne man vergessen.

Mit dieser Durchsetzung eines neuen Normalsettings fürs Kino wird tatsächlich viel vergessen, zumal Geschichte: die Geschichte früherer, erfolgloser Versuche, 3D als neue Form des Kinokonsums einzuführen, die 3D-Filme

der 1950er und der 1980er Jahre in ausgesuch-
ten Lichtspielhäusern. Vergessen werden wohl
auch jene Horrorfilme für junges Publikum,
mit denen Hollywood 2008/09 das 3D-Kino als
Standard – auch an »normalen« Standorten,
nicht nur auf Riesen-Screens – lancierte (Filme
wie z. B. *My Bloody Valentine 3D*). Bevor dann *ein*
Film 2009 eine neue Zeitrechnung des Raum-
Erlebens im Kino zu etablieren beanspruchte:
Avatar ist die Initiation in einen medialen Raum
intensiv gefühlter Gegenwärtigkeit – und James
Camerons Film *handelt* auch von wenig ande-
rem als ständiger Initiation in mediale Räume,
die Andockstationen für biotechnisch durch-
formte Körper sind und vollständige sinnliche
Gegenwärtigkeit verheißen.

Avatars Aufbruch in neue Empfindungs-
räume des 3D lässt sich querlesen mit Raum-In-
itiationen, wie sie Cameron um 1990 inszenierte:
Terminator 2 und vor allem *The Abyss* sind Grün-
dungsfilme des digitalen Kinos, die ebenfalls
Übergänge beschwören – von disziplinarischen
Körpern und Räumen aus Stahl zu Lebensfor-
men und Urbanitäten, die flüssig, luminös und
geschmeidig sind. Solche Verheißungen sind
halb Mystik, halb Flexibilisierungsimperativ; in
Avatar kommen unangenehm *völkische* Züge
hinzu: Anstelle der Geschichte bietet *Avatar*
Tradition, anstelle von zu verhandelnder Fremd-
heit ein ozeanisches Aufgehen im »Stamm«, an-
stelle eines *Raums des Lesens* den *Lebens-Raum*
eines Volkes, das sich selbst ganz spürt (und *Na'vi*
heißt, wie ein Kurzwort für digitale Orientie-
rungsvorrichtungen).

Gehen wir das mit einem Begriff an, der im
RAUM steht. Die Zeitschrift hält Plädoyers für

öffentliches Wahrnehmbar-Machen von »Räum-
lichkeiten« und gegen jene Raumvorstellung,
die im politischen Diskurs vorherrscht: gegen
das Konzept »Raum als Container«, samt seinen
Anmutungen von Territorialität, Erfülltheit,
stabiler Begrenzung.[1] Der Container-Raum als
Raum vollständiger Vergegenwärtigung be-
gegnet uns etwa in *Avatar*: ein Raum, in dem
alles *präsentiert* und sinnlich greifbar ist, *alles da*.
Dem lassen sich filmische Raumentwürfe ent-
gegenhalten, die gerade nicht Bild-Container er-
füllter Gegenwärtigkeit sind, sondern im Raum
lesen: etwas lesen, das nicht in Präsenz *existiert*,
sondern als Unbestimmtes oder Überzähliges
insistiert. Vielleicht sind solche Filme (mit Gilles
Deleuze gesprochen) *Zeit-Bilder*; vor allem aber
vermitteln sie Räumlichkeiten. Sie befragen
Räume, nicht um Entgrenzung zu feiern, son-
dern um deutlich zu machen, wie sehr jede
Grenze ein strittiges Problem ist.

Etwa *Imbiss-Spezial*, Thomas Heises Doku-
mentarfilm aus der Endphase der DDR. Ein Im-
puls zur Gründung der Zeitschrift *RAUM* war
der Zerfall des Ostblock-Containers, der euro-
päischen und globalen Block-Raumordnung.
Imbiss-Spezial zeigt den *Mauerfall* im Herbst
1989 als eine gespaltene Gleichzeitigkeit: die
Feiern zum 40. Gründungsjahrestag der DDR
just in jenen Tagen, in denen »das Volk« seine
Präsentationsform als Funktionsglieder des Staats
verlässt und sich im urbanen Raum bekundet.

Wie könnte ein Film darüber aussehen?
Naheliegend wäre es, die Feiertagsparade mit

1 Siehe die Beiträge von Peter Schneidewind und
Johannes Steiner in: *RAUM*, Nr. 80, 2010.

Großdemos zu kontrastieren, bei denen die Zivilgesellschaft auf der Straße »Wir sind das Volk« ruft. Solche Bilder vom Volk, das sich selbst gegenwärtig wird, kennen wir aus dem Medien-Archiv des Mauerfalls und auch als Ikonen eines neuen deutschen Nationalgefühls. *Imbiss-Spezial* hingegen zeigt den Austritt des Volks aus der Parade »untergründig«: Er zeigt ein Imbisslokal in der Unterführung eines urbanen Knotenpunkts im öffentlichen Verkehr – einen Tagesablauf im Routinebetrieb des Verkaufs und Verzehrs kleiner Speisen im Transit. Er zeigt also den Imbiss und was zu diesem Zeitpunkt des Staatsjahrestags »spezial« ist: kleine Abweichungen vom Normalbetrieb, Andeutungen von Tumult, Wortfetzen von Gesprächen, Radionachrichten und Gesängen im Raum. Er vergegenwärtigt nicht, sondern macht Bruchlinien lesbar, in denen sich der Zerfall eines Regimes abzeichnet. Zugleich versinnlicht er, auch auf ominöse Weise, Arten von *langer Dauer*, die über die Nullstunde des Systemwechsels hinausgehen wird: monotone Rhythmen des Alltags im Massenkonsum und Massenverkehr, sowie eine Kontrolle öffentlichen Raums, die mit dem Ende der DDR-Staatssicherheit nicht vorbei ist. Denn: Leute, die sich, wie in Heises Film, an U-Bahn-Knoten »herumtreiben«, sind seitdem nicht weniger als davor dem Blick von Überwachungskameras und Aufsichtspersonal ausgesetzt, wie sie hier in ominöser Kürze ins Bild kommen.

Ein Begriff, der in der europäischen Raum-ordnung seit dem Mauerfall diskutiert wird, ist jener der *Region*.[2] An ihr hängen Versprechen von Authentizität und Sinnlichkeit, insbesondere an dem Erfolgslabel *Genussregion*. (Denken wir an *Avatar* als volksstämmigen Kuschelraum und Genuss-Container.) Zugleich »funktioniert« manche Regionalität nicht wirklich: Es gelingt kaum, die neue Metropolitan-Region Wien-Bratislava erfahrbar zu machen; dass Wien bei Bratislava liegt, konnte bis vor kurzem noch kaum »erfahren« werden, zumal nicht mit dem Auto. Ziehen wir beide Raum-Kritiken zusammen, so ergibt das die *Genussregion Bratislava*. Für ebendiese gibt es ein prominentes, makabres Bild: Der weltweit bekannteste Film über die Region Bratislava ist Eli Roths *Hostel* (2005). Dieser US-Horrorfilm und seine Fortsetzung *Hostel: Part II* (2007) sind Teil einer Welle von Folter-Horrorfilmen in den nuller Jahren, aber keineswegs auf *torture porn* reduzierbar. Vielmehr verfahren die Filme kritisch-satirisch mit zwei Raum-Konzeptionen von Europa nach 1990. Da ist zunächst die Genussregion: *Hostel* zeigt zwei Amerikaner und einen Isländer auf Europarundreise bei Jungmänner-Ritualen – Party, Saufen, Frauen-Anbaggern. Sie wollen weiter nach Barcelona, bekommen aber im Amsterdamer Hostel einen Rat: »Go East!« Im City-Branding und Wettbewerb auf dem Tourismusmarkt setzt sich eine Region durch, die noch mehr verbotene Genüsse bietet als das sündige Amsterdam. In Bratislava finden die drei, was sie suchen: Mädchen, bereit zum Sex mit kaufkräftigen Touristen. Allerdings stellt sich heraus, dass dies nur dem Zweck dient, junge Westler in einen Tourismuswirtschafts-

2 Siehe die Beiträge von Konrad Köstlin und Friedrich Schindegger in: *RAUM*, Nr. 80, 2010.

kreislauf höherer Ordnung zu locken, in dem nun sie selbst als verfügbares Fleisch fungieren. In geheimen Gemäuern werden sie einer Kundschaft zugeführt, die noch mehr Kaufkraft und Lust auf noch verbotenere Extrem-Erlebnisse hat als sie. Eine Fabriksruine, die als lokaler Geheimtipp gilt, wird Schauplatz eines Erkenntnisschocks: Jeder Luxuskonsum kann Teil eines übergeordneten Regimes von kolonialem Konsum werden.

Über seinen Folter-Schocker meinte Eli Roth, er sei eine Horror-Version von *Borat*, denn er zeige ja nicht Osteuropa, sondern Vorstellungen von Osteuropa, die im Westen kursieren. Mit anderen Worten: Es geht bei *Hostel* nicht darum, den Raum östlich von Wien so zu vergegenwärtigen, »wie er ist«; das wäre eine rassistische Projektion. Vielmehr wird ebendiese Projektion *als solche* verräumlicht. Noch einmal anders gesagt – mit einer Chiffre, die um 2010 im Schnittbereich von Aktienbusiness, neokolonialer Wirtschaft und Geopolitik kursiert: Es geht um *Ostfantasie*. Diese Imagination wird in *Hostel* bis in ihre blutige Konsequenz ausformuliert und so bestreitbar: Osteuropa, in einer westlichen Fantasie imaginiert als neuer Raum unbegrenzter Möglichkeiten; von Möglichkeiten des Genusskonsums, des Handels mit der Ware Mensch, ungestört von Regulierungen, bis hin zur Möglichkeit, Folterpraktiken im *War against Terror* nach Osteuropa auszulagern.[3]

Das sind Fantasien, Projektionen. Allein, globale Wirtschaft lebt davon, dass sie Fantasieszenarien verräumlicht, in Form von Kapitalmigration oder touristischen Inszenierungen. So wirkten die in Neuseeland gedrehten *Lord-of-the-Rings*-Filme an der Entstehung einer Mode-Reisedestination mit. Oder die *Schindler's-List*-Tour in Krakau und neue »Standort«-Verteilungskämpfe um Geschichtsorte des NS-Massenmords (»Trauma als Kapital«): Solche Beispiele verweisen auf einen *Dark Tourism*, zu dem ein Film-Branding von Bratislava als Welthauptstadt des Folter-Erlebnis-Marketings durchaus beitragen könnte; dazu bräuchte es nur ein bisschen Ostfantasie …

Kommen wir zurück zu handfesten Raum-Fragen, wie sie uns Filme als Lese-Aufgabe stellen. Nehmen wir die Raum-Entwürfe in *Hostel* oder in den Folter-Schockern der seit 2004 endlosen *Saw*-Erfolgsreihe buchstäblich: Wir sehen da Industrieruinen, umgenutzt als Folterkammern; also Umwidmungen urbaner Brachen in neue Räume der *kreativen, affektiven Arbeit* im Styling marginaler Kulturen. Schematisch gesagt: Produktive Sozietäten, die gestern als Hausbesetzung oder Subkultur galten, ziehen in leerstehende Fabriken und andere Bauten der fordistischen Disziplinargesellschaft ein. Nicht nur Saskia Sassen betont den Stellenwert »funktionierender« Boheme-Viertel und Hipster-Quartiere im Standortwettbewerb der Metropolen. Und in Gentrifizierungsprozessen, die mit Verdrängung und Ausschluss einhergehen.

Zu einer Ikone des modellhaften Brandings von Berlin als Weltstadt neuer Outdoor-Kulturen avancierte Tom Tykwers *Lola rennt* aus

3 Siehe das *Hostel*-Kapitel in: Drehli Robnik, *Kontrollhorrorkino. Gegenwartsfilme zum prekären Regieren*, Wien/Berlin 2015.

Imbiss-Spezial (1990, Thomas Heise)
Kurz davor ist es passiert (2006, Anja Salomonowitz)

dem Jahr 1998: Jeglicher Alltagsraum der Stadt steht dem hochmobilen *excitement* dauerhaft offen. Bemerkenswert schnell und lang (eine Sequenz lang) wird auch 2004 in *Die purpurnen Flüsse 2* gerannt – durch die (Vor-)Stadt und die übliche Fabrikruine. Meines Wissens ist dieser französische Erfolgsthriller der erste Spielfilm, der eine fußläufige Verfolgungsjagd durch urbane Räume in Anlehnung an die Modesportart Parkour inszeniert, die aus Frankreich stammt.[4] In seiner Art, im Raum die Zeit zu lesen, betreibt dieser Film eine national- und regional-kulturelle Geschichtserschließung, wie sie noch prominenter die *Sacrilege*- und die *National-Treasure*-Filmreihen leisten: *National treasures*, Geheimräume der Stadt-, Landes- oder Kunstgeschichte, werden detektivisch, kryptografisch, archäologisch entziffert, unter unserer modernen Lebenswelt werden groteske Architekturen aufgespürt. Den Raum-Entwürfen dieser Filme zufolge ruht unser Alltag auf Mauerwerken einer archaischen Macht, und deren Symbolik wird so aufgelöst, dass die betreffende Vergangenheit für die Gegenwart *gesichert* ist – als Schatz, als faszinierendes Erbe, nicht länger Erblast oder Spuk. Im Fall von *Die purpurnen Flüsse 2*, der an der französischen Grenze zu Deutschland spielt, ist die Erblast das unterirdische Bunkersystem der Maginot-Linie: Sie verkörpert als Beton-Monument den Container des alten, im nationalen Mythos befangenen Europa. Die Detektivstory exorziert dieses Erbe regelrecht, löst es auf in einer flexibilisierten Räumlichkeit; die Raumnutzungspraxis Parkour ist Teil davon. *Lola rennt* wiederum trug zu einem Berlin-Image bei, in dem das stadtbild-

prägende Erbe von zweierlei deutscher Herrschaftsgeschichte aufgelöst sein soll.

Impulsives Laufen durch die Stadt, das deren Bestand verflüssigt: Ein Film wie *Lola rennt* und Sportarten wie Parkour (oder Skateboarding) feiern eine Stadtbenützung, die ungeahnte Raumpotenziale bespielt, planerische Strategien durch deviante Taktiken kontert und dem *berechneten* Raum einen ostentativ *gelebten* Raum abringt. Die festen Planbauten von gestern sind die Möglichkeits-Bahnungen von heute. Aber damit handeln wir uns Vorannahmen ein, die auch nur Ideologie sind: Zu sehr artikuliert Parkour auch einen Vitalismus der körperlich Tüchtigen und ordnungsgemäß Kreativen; zu sehr ist die Rhetorik der erfinderischen Umnutzung Teil eines neoliberalen Diskurses, der Städten und Regionen Fitness für den Standortwettbewerb verordnet. Wir landen wieder bei Versprechungen voll verfügbarer Sinnlichkeit im Raum-Erleben.

Gehen wir also vom *Laufen im Raum* zu einem filmischen *Lesen im Raum*, das uns nicht das Heilsam-Heimelige einer flexiblen Gegenwärtigkeit im Raum offeriert, sondern heillose Erfahrungen von Abschottung und Ausschluss. Das knüpft zum Teil an Darstellungsprobleme von Raumbeziehungen an, die sich aus der Globalisierung ergeben: Eine Welt, die nicht mehr blockförmig oder in National-Containern eingefasst ist, lässt sich nicht durch »Abbildung physischer Strukturen« vermitteln.[5] Eine globa-

4 Die bekannteste Parkour-Szene absolvierte 2006 James Bond am Beginn von *Casino Royale*.
5 Siehe Schindeggers Beitrag in: *RAUM*, Nr. 80, 2010.

lisierte Welt ist eine Welt globaler Migration. Die Überformung von Gesellschaften durch Sicherheitsregimes erzeugt Räume, in denen das bloße physische Vorhandensein von Menschen als Bedrohung und Unrecht gilt. Gemeint sind etwa »Flüchtlinge«, Migrant*innen, ihr rechtloser Aufenthalt in Schengen-Europa. Wie lassen sich jene Leben zeigen, die im Ausschluss eingeschlossen sind? Die (im Sinn Jacques Rancières) *da sind, ohne zu zählen*, es sei denn in Kriminalitätsstatistiken und Angstkampagnen? Die *mit im Raum sind*, ohne dass ihre Subjekthaftigkeit sichtbar, ihre Gegenwart anerkannt ist?

Einen Ansatz dazu liefert *Kurz davor ist es passiert* von Anja Salomonowitz aus dem Jahr 2006. Dieser Dokumentarfilm mit Zügen von Unheimlichkeit und Spuk zeigt Schicksale von illegalisierten Migrantinnen in österreichischen Räumen ihrer Nicht-Gegenwärtigkeit.[6] Er zeigt Räume, in denen die Frauen sich aufgehalten haben, ohne ein Recht dazu zu haben: entleerte Räume der Verbergung, Kontrolle, Ausbeutung. Dort lässt die Inszenierung Österreicher*innen, denen die Migrantinnen begegnet sind (oder sein könnten), deren Flucht- und Arbeitsalltagserlebnisse in der Ich-Form nacherzählen – mit aller Einfühlung und Verfremdung, die solches *Reenactment* mit sich bringt. Was kurz davor passiert ist, aber keine Spur, keinen Verlust, keine Trauer hinterlassen hat, das erzählen, am Ort des Geschehens und in ihren Privaträumen, etwa ein Grenzpolizist, ein Wiener Nachtclub-Kellner, eine Diplomatin als Dienstgeberin einer Hausarbeitskraft in ihrer Villa. Sie sagen eine Rede auf, die nicht gehalten werden kann, verkörpern ein Leben, das als überzählig gilt. Die Inszenierung trägt in aller Ruhe einen Riss aus und trägt ihn uns an: Riss zwischen sprechendem Körper und Ausdruck / Inhalt der Rede, zwischen gutsituiert und illegalisiert, innen und außen, jetzt und kurz davor. Auch zwischen jetzt und *irgendwann*, wenn es plausibel wäre, dass heimische Normalsubjekte Erfahrungen von Geflüchteten in ihr(em) Reden auf- und annehmen können. Unvollständigkeit im Raum und die Gewalt seiner Begrenzung werden wahrnehmbar. Und noch die Utopie einer anderen Art, im Raum zu sein.

[2011]

6 Auf die Verwandtschaft ihres Films zum Horrorkino weist Salomonowitz im Booklet zur DVD-Edition hin. – Auch Grenzen und Container von *Genres* sind heute instabil: Kritische Dokumentarfilme über den Alltag in Sicherheits-Regimes muten mitunter wie Horrorfilme an und geben dem Spuk Raum in der Wahrnehmung. So ist etwa Deborah Stratmans gespenstischer Essayfilm *In Order Not to Be Here* (2002) über die paranoide Überwachtheit in (und Flucht aus) Gated Communities ein naher Verwandter von *Kurz davor ist es passiert*.

Männerverstärker

Die Rock-Gitarre als Problem: Spielfilmbilder 1956–2000

1996 wurde das Wiener Musikfestival *hyperstrings – the use of guitars today* mit einem Folder im Stil eines Arzneimittelbeipacktexts sowie mit einem T-Shirt- und Plakatmotiv beworben, das anstelle einer Gitarre ein Verzerrgerät mit Pedal zeigte. In der Zeit der Postrock-, Drum-&-Bass- und Easy-Listening-Booms Mitte der 90er Jahre waren solche Motive programmatisch: Sie fungierten (so legte das Beipacktextdesign nahe) als therapeutisches Gegengift zum pathologisch-brünftigen Pathos, das die Gitarrenmusik (und deren kulturelle Sichtbarkeit) im Übergang von Grunge und Crossover zum Snowboarding-Soundtrack befallen hatte. Die Gitarre als Verzerrer zu visualisieren, hieß auch, sie mit technokratischer Nüchternheit als ein Interface zwischen Nervensystem und Verstärker zu begreifen – und nicht als phallokratische Axt zur Verstärkung triumphaler Männerkörper.

Männlichkeit ist ein fixer und problematischer Bestandteil der popkulturellen Ikonografie der Gitarre. Genauer gesagt: Wenn wir uns auf Rock und Pop und somit auf die Elektrogitarre beschränken, wenn wir also die mit Joan Baez und dem frühen Bob Dylan assoziierte Wanderklampfe außer Acht lassen und nach medial zirkulierenden Bildern der Stromgitarre fragen, zeigt sich deren vorwiegend viriles Gendering. (Es zeigt sich mit einer Regelhaftigkeit, die womöglich noch bestätigt wird durch Ausnahmegitarristinnen wie Joan Jett oder Sylvia Juncosa, Carrie Brownstein und Corin Tucker von Sleater-Kinney oder Christine Schulz und Sandra Grether von Parole Trixi – bitte Lieblingsgitarristin eigener Wahl hinzufügen.)

Im Blick auf die Kinobilder der Gitarre und ihrer Handhabung fällt ein Unterschied auf: Im *Konzertfilm*, so scheint es, beschwört das Bild der Gitarre anhand und in der Hand von Jimi Hendrix 1967 (*Jimi Plays Monterey*, 1986), Keith Richards 1969 (*Gimme Shelter*, 1970) oder Joe Strummer 1978 (*Rude Boy*, 1980) die souveräne Präsenz – die Virtuosität, Leidenschaftlichkeit, Einzigartigkeit – des klampfend sich seiner selbst vergewissernden Subjekts. *Spielfilme* hingegen rücken die Gitarre oft in erzählerische und bildliche Kontexte, die Identitätsideologien eher problematisieren als stabilisieren (etwa die Vorstellung, dass Handlungsmacht organisch im Individuum wurzelt). Das legt die folgende kleine Auswahl von Produktionen aus dem Mainstreamkino nahe.

Schon in Spielfilmen mit Fifties-Rock'n'Rollern bezeugt die Gitarre gerade nicht das Vorhandensein von *Vermögen* (von *Fertigkeit* wie auch *symbolischem Kapital*), sondern – gemessen an westlichen Subjektnormen – ein prekäres

Nichtkönnen und eine zum Minoritären geöffnete Lebensform. In *The Girl Can't Help It* (1956) spielt Eddie Cochran seinen »20 Flight Rock« und zappelt dabei wild um seine Halbakustische herum. Er tut dies im Fernsehen. Der weiße Protagonist dieser Satire begutachtet Cochrans TV-Auftritt und wertet ihn als Beleg dafür, dass heutzutage Können und Erfolg »disconnected« seien; währenddessen tanzt die Schwarze Haushälterin am Bildrand kokett zu Cochrans Sound, tritt also in eine nicht beurteilende, sondern affektive Beziehung der Kopräsenz und des »Wärmetauschs« (Marc Ries) zu dem Tele-Bild-Körper ein.

Ähnlich ist es mit Elvis in *Jailhouse Rock* (1957): Als aufsteigender Sänger wandelt er in der zweiten Filmhälfte seine Zeit im Gefängnis in eine Authentizität garantierende, erinnerte Herkunft um; aber zu Beginn, als er noch im Häfen seinen infamen Alltag als ausgepeitschter Zwangsarbeiter lebt, ist er nicht Sänger, sondern versucht sich als *guitar man*. Sein Zellenkumpel, ein alter Ex-Countrysänger, bringt Elvis ein paar Griffe bei – »You will *never* make a guitar player! You got no rhythm in your bones!« –, und seine ersten Songs im Film (die Minimalballade »Young and Beautiful« und den primitivistischen Gospel »I Want to Be Free«) spielt er, ostentativ bemüht, als singender Gitarrist. Der Aufstieg des Ex-Häftlings zum Gesangsstar und heiratsfähigen Musterknaben beginnt damit, dass Elvis – noch lange vor seinem faktischen Dienst in der U.S. Army – die Gitarre *ablegt*. (Zugegeben: Elvis' Gitarre in *Jailhouse Rock* ist eine akustische. Generell lässt sich an Spielfilmbildern früher Rock'n'Roller wie Peter Kraus

oder Johnny Hallyday ein Überhang von Wanderklampfen feststellen, die oft beim Singen und Tanzen als umgehängter Ziergegenstand bzw. durch Klopfen auf den Holzkorpus als Rhythmusinstrument genutzt werden.)

Im Hollywood-Film bezeichnet die Gitarre am Rock'n'Roller das ostentativ Unvollkommene, seinen Abstand zur Ökonomie von Kompetenz und Anerkennung. Das britische Kino der Sixties geht noch weiter, es kultiviert Bilder der Gitarre, die den Glanz des durchsetzungsfähigen Selfmade-Subjekts drastisch entwerten. Bei den Beatles erscheint Gitarrespielen als etwas, das grundsätzlich nebenbei, ohne Aufwand oder Voraussetzungen erfolgt – etwa die zerstreute Darbietung von »I Should Have Known Better« im Frachtwaggon in Richard Lesters *A Hard Day's Night* (1964), die nahtlos aus dem Kartenspielen hervorgeht: »Let's do something, then!« In *Blow-Up*, 1966 von Michelangelo Antonioni im Swinging London gedreht, ist der Auftritt der Yardbirds mit »Train Kept A-Rollin'« das ultimative Sound-Pendant zum paranoiden Foto-Aufblasen im bildkritischen Krimiplot des Films: Wenn Jeff Beck sich beim Gitarrespielen über den krachenden Wackelkontakt an seinem Verstärker ärgert, erscheint hier eine klassische Gitarristen-Heldengestalt gerade nicht als Virtuose auf der (apollinischen) Laute, sondern als einer, der sich dem Verstärker und damit dem (dionysischen) Eigengeräusch und der Eigendynamik des Mediums ausliefert. Also ganz so, wie seinerseits der Fotograf in *Blow-Up* der Eigendynamik seines Mediums verfällt: dem bis zum *Rauschen* der Körnung »verstärkten«, aufge-

blasenen Lichtbild.[1] Jeff Beck löst sein Verstärkerproblem, indem er seine Gretsch zertrümmert und deren Hals ins Publikum wirft. Das bis zu diesem Moment fast durchwegs reglos herumstehende Publikum erwacht jäh aus seiner Erstarrung: Kreischend kämpfen die Leute um das Relikt. Der Fotograf nimmt das Trumm an sich, läuft damit auf die Straße – und wirft es weg; ein Passant hebt den Gitarrenhals kurz auf und sieht darin nur wertlosen Müll. Was lernen wir also aus *Blow-Up*? So wie das, was ein Foto zeigt, fetischisiert ist (ein Sehenwollen des betrachtenden Subjekts *verkennt sich* in der Illusion objektiver Präsenz), so erweist sich auch der Wert der Gitarre als ein instabiler, transitorischer, kontextsensitiver Fetisch.

Zeitgleich mit Pete Townshends Kapriolen steht die Szene aus *Blow-Up* auch für die britische Tradition der Umwertung der Gitarre durch Zertrümmerung. Begonnen hat das vielleicht 1960 mit *Beat Girl* (aka *Wild for Kicks* und *Heiß auf nackten Steinen*): Gegen Ende des Teen-Exploitation-Dramas, in dem eine tanzwütige 16-jährige Architektentochter zur Stripperin zu werden droht, zerhauen die Türsteher einer Bar in Soho einem gutherzigen Jungrocker, gespielt vom Popsänger Adam Faith, seine Gitarre. (Es ist einmal mehr eine Wanderklampfe, und sie hat Faith bei zwei Rockabilly-Nummern überwiegend zum Betrommeln ihres Korpus gedient.) Das Gitarrenwrack landet in einer Mülltonne, als Schluss-Chiffre eines Films, in dem die ostentative Coolness transzendental obdachloser Teenies mit der funktionalistischen Kälte der Elternwelt im Clinch liegt. Die Tochter klagt, ihr bleibe nichts anderes übrig, als um

jeden Preis *different* sein zu wollen, wenn sie in einer Stadt leben müsse, die Leute wie ihr Vater bauen; und Daddy schwärmt vor dem Architekturmodell seiner ultrarationalistischen *City 2000* davon, dass in seiner Reißbrett-Stadt niemand an »too much contact with other people« leiden wird.

Als Konter der Kälte durch Coolness, als Kritik am Masterplan-Urbanismus, als Bild von Stadt, Identität und Gitarre als Müll nimmt *Beat Girl* die britisch-situationistische Linie von Punk vorweg. Im Punk kulminiert Ende der 1970er Jahre die Geste der Umwertung qua Entwertung und des Gitarre-Zertrümmerns, allerdings vorwiegend in Form des Bassgitarre-Zertrümmerns: Sid Vicious auf der US-Tour der Sex Pistols 1978, Paul Simonon von The Clash auf dem Albumcover von *London Calling* (einer Variation des Covers von Elvis' Debütalbum). Überhaupt hat Punk mehr Bassisten denn Gitarristen groß gemacht: Sid, den universellen Nichtskönner, aber auch den zeitweiligen Filmschauspieler Sting von The Police mit seinen Reggae-Allüren auf New-Wave-Basis oder Captain Sensible von The Damned mit seinem späteren Solo-Funk-Rap-Hit »Wot!«. Der 1981 mit New-Wave-Formen von Rap angetretene Falco kam als Bassist aus den Quasi-Punk-Zusammenhängen der Wiener Anarcho-Rock-Kollektive Hallucination Company und vor allem Drahdiwaberl. Der Bass ist mehr als eine

1 Dass Rockmusikmachen primär Kontakt mit Kabeln, Steckern und Schrauben ist und mit einer Krise der Sichtbarkeit einhergeht, das haben Blumfeld 1994 in ihrem Musikvideo zu »Verstärker« betont, das grandios in übersteuertem Weiß absäuft.

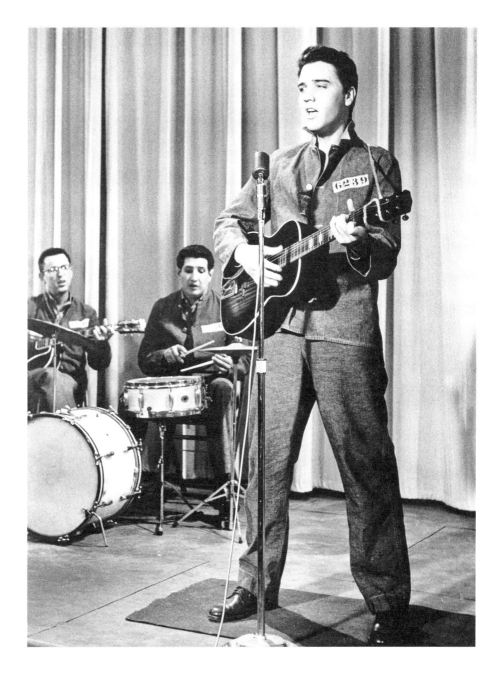

Jailhouse Rock (1957, Richard Thorpe)

Gitarre mit vier Saiten und ergo einen Exkurs wert. Er steht – in Formen, die vielfach als *black music* etikettiert sind: Reggae, Dub, Disco, Funk, Drum & Bass – für tieffrequente Kulturen des Sounds, der Identität und Sozietät, die sich drastisch von der Gitarrenkultur unterscheiden, in der Macht demonstrierende Vollwertmännchen den Ton angeben.

Punk und Bass repräsentieren zugespitzte postpatriarchale, postkoloniale Infragestellungen und Authentizitätskrisen des weißen männlichen Gitarrensubjekts. Einschlägige Spielfilmbilder aus den 1980er Jahren offenbaren diesbezüglich ein parodistisches Selbstverständnis, eine reflexive Performance der Performance. Da ist zum einen die Fake-Doku *This Is Spinal Tap* (1984) mit ihrer Bloßstellung-qua-Übererfüllung der Konventionen von *Rockumentaries* wie auch des Habitus, Stylings und Gitarrenspiels britischer *Monsters-of-Rock*-Metalbands. Auch hier kommt die Störung heroischer Gitarrenposen nicht zuletzt vom Verstärker, vor allem in dem grandiosen Dialog, in dem Nigel Tufnel, der von Christopher Guest gespielte Leadgitarrist der semifiktiven Band Spinal Tap (zu deutsch: Rückenmarkspunktion), seinen auffrisierten Marshall preist, dessen Regler alle bis 11 statt bis 10 gehen: »When we need that extra push over the cliff … it's one louder!«

Und dann ist da noch die ultimative Selbst-Performance mit Gitarre, die retroaktive Kausalisierung, durch die der in *Back to the Future* (1985) ins Jahr 1955 zurückgereiste Michael J. Fox seine Vergangenheit heilt. Als weißer Ersatzgitarrist der Schwarzen Crooning-Band intoniert er am High-School-Tanzabend »Johnny

B. Goode«, einen Oldie, den noch niemand kennt: »Your kids are gonna love it!« Aus dem Rückblick der Zukunft heraus surft er im Bilderbestand historischer Gitarrenheldenposen, verkörpert Chuck Berrys *duck walk*, Townshends Scherensprung mit Bowlinggeste und Hendrix' hinterrücks gespieltes Solo im Modus der Vorwegnahme. Die Darbietung bringt Marvin Berry dazu, seinen Cousin Chuck anzurufen, um ihn auf den neuen Sound hinzuweisen. Diese Zeitschleife lässt sich als symbolische und rückwirkende Enteignung Schwarzer Musikinnovatoren durch weiße Konsumenten verstehen, aber auch (optimistischer und entlang von Thomas Elsaessers Interpretation des Films) als Akt, in dem das weiße Mittelschichtmännchen – wenn auch über Adaption – die Präsenz anderer anerkennt. Der Held erkennt an, wie sehr »seine« Werte in Sachen Popkultur und Lifestyle von »anderen« herstammen, sodass die Fortführung der eigenen Geschichte nur im Wege einer Selbstspaltung möglich ist. *The Secret of My Success*: Drei Jahrzehnte nach dem illegitimen Flirt der tanzenden afroamerikanischen Haushälterin mit Eddie Cochrans TV-Bild will ein weißer Yuppie immer schon gewesen sein, getanzt und Gitarre gespielt haben wie »die Schwarzen«. Denn ohne Selbstverstärkung aus der postkolonialen Identitätsmatrix bläst ihn der Verstärker um, vielmehr: die riesige Lautsprecherbox, vor der sich Michael J. Fox am Beginn von *Back to the Future* mit einer auffällig winzigen Gitarre in Pose wirft.

Das bläst uns ins postironische Heute. Gitarrenmusik labt sich – nach den Postrock-Jahren ihrer Selbstkasteiung – seit einiger Zeit am de-

taillierten, therapeutisch-mimetischen Durcharbeiten von Stilnischen und marginalen Posen aus ihrer Vergangenheit: The Strokes, The White Stripes, Black Rebel Motorcycle Club ff. Mit Blick auf Taktiken und Finessen des heutigen Rekonstruktionsrock können zwei Gitarrenmomente aus mittelgroßen Spielfilmen der Jahrtausendwende als Extremwerte eines Paradigmas gelesen werden.

Zum einen die Szene in Cameron Crowes *Almost Famous* (2000), in der der Gitarrist der (fiktiven) Led-Zeppelin-artigen Band Stillwater beim Konzert nach dem Mikrofonständer greift, einen Stromschlag erhält und in Ohnmacht fällt (noch ein Problem mit der Verstärkertechnik). Der Unfall ist eine der vielen kleinen Pannen und Anekdoten, aus denen sich in dieser Rückschau das Rock- und vor allem das Tour- und Musikjournalistenleben anno 1973 zusammensetzt: so viele zärtlich-detaillierte Blicke hinter Mythen und Posen, nur um am Ende ihr großes Erbe neuerlich zu bestätigen – im Zeichen wiedergefundener menschlicher Wahrheiten, nach Ausräumung aller Verstellungen. »Let's be real«: Crowes Echtheitsmoralismus, in dem rockende Kumpeltypen, schmächtige Jünglinge und rettungswillige Groupies zu sich und zueinanderfinden, ist das eine Ende des Spektrums. Am anderen Ende könnte – gleich neben der Widerstandshistoriografie in Todd Haynes' *Velvet Goldmine* (1998), die Glamrock als Stilpolitik der Identitätshybridisierung und Spielraumerkundung feiert – eine Sequenz aus Spike Lees Außenseiterdrama *Summer of Sam* (1999) stehen, das im New York von 1977 spielt: Teenage Wasteland! Zum Schallplattensound von »Baba O'Riley« (The Who) posiert Adrien Brody – ein zum Stachelhaarpunk mutierter Italoamerikaner – mit der Fender Stratocaster, aber ohne Verstärker. Im Furioso der Querschnittsmontage löst sich seine Pose in sich selbst und in ihr Spiegelbild auf: der Punk als Tänzer und Sexarbeiter in Gay Bars. Weiters lösen sich auf: New York in Hitze, seine Bevölkerung in Angst vor dem Killer *Son of Sam*, Disco in Punk, ein Macho-Milieu in Dissidenz, Misstrauen in Selbstjustiz, die Stadtgeschichtsschreibung in Serienmörder- und Subkulturwissen, der Alltag in Probleme, der Körper in Spasmen, das Selbst in Splitter und die Stromgitarre in die Luftgitarre.

Ganz am Ende, im Heute von 2003, stünde vielleicht der junge Mann, ein österreichischer Student, mit roter Unterflack und Luftgitarre im Werbespot für einen Fotoverschickdienst via Mobiltelefon – eine weiße, männliche Gitarrenpose, gesplittet zwischen Selbstbild, Spiegelbild, Monitorbild und Fremdwahrnehmung durch die Freundin: »Hallo, Tiger!« Kein Gitarrespielen ohne Peinlichkeit. Keine Verstärkung ohne Spaltung, Verzerrung, Übertragung. Aber das ist nun ein Service, kein Problem.

[2003]

Wo X war, muss King werden

Geschichtsunterricht: Sechs Musikvideos von Spike Lee

Einige der Musikvideos, die Spike Lee um 1990 gedreht hat, sind Beispiele für Geschichtsunterricht, durch den sich eine Gedächtnisgemeinschaft als solche konstituiert. Geschichte ist hier zunächst Sammlung zum Zweck der Vergegenwärtigung. Tracy Chapman erinnert in »Born to Fight« (1992) an Ikonen globaler Schwarzer Kollektivvermächtigung: Martin Luther King und Malcolm X, Nelson Mandela und Bischof Desmond Tutu, Civil Rights Marches und Boxkämpfe. Die Reartikulation von Jazzgeschichte in »Jazz Thing« (1990) von Gang Starr, mit ihren Filmclips, die auf Namensnennung hin abgerufen werden (Bessie Smith, Satchmo, John Coltrane, Sonny Rollins …), das fügt sich in eine kleine Subtradition von Musikstücken, die aus afroamerikanischen bzw. protestkulturellen Kontexten heraus die Gegenwart musikalischer Vergangenheit inventarisieren, per namensmagischer Auflistung beschwören und zu Wort-Raum-Denk-Zeitbildern machen: von Arthur Conleys »Sweet Soul Music« über Eric Burdons »Winds of Change« bis zu »Hot Topic« von Le Tigre (das 1999 die Bassline von »Winds of Change« zitiert und Ikonen feministischer Kämpfe wie Joan Jett oder VALIE EXPORT feiert).

Wie sich Spike Lee zwecks musikvisionärer Vergegenwärtigung in Traditionen einklinkt, wird am deutlichsten im Clip zu Anita Bakers Soulballade »No One in the World« (1987). Die (in 1980er-Musikvideos häufige) Rahmenhandlung versetzt uns ins Apollo Theater in Harlem, wo am 15. August 1945 eine – so der MC vor Ort – »great V-J celebration« für Schwarze GIs und ihre Girls abgehalten wird. Das ist keine Videojockey-Celebration, sondern die Feier des Sieges über Japan: *Victory-Japan Day* (analog zum »V-E«, also *Victory-Europe Day* am 7. bzw. 8. Mai 1945). Das Video beginnt mit Jubel auf der Straße und einer Schlagzeile im Close-up: »Japs Quit! Last Japanese Unit Falls«. Das ist etwas geschichtswidrig (weil Japan ja nicht beim Fall seiner letzten Einheit, sondern in Reaktion auf zwei Atombomben kapitulierte) und zugleich ein Zitat des Beginns von Martin Scorseses *New York, New York* (1977): Robert De Niro geht am V-J Day über den Times Square, der mit Konfetti und Zeitungsextraausgaben (»It's Official: Japs Give Up!«) übersät ist. Entscheidend an der Bezugnahme auf einen Sieg 1945 ist nun der Status, der dem Zweiten Weltkrieg und dessen Bildern in der Geschichte afroamerikanischer Bürgerrechtskämpfe, auch der Kämpfe um *visibility* zukommt: Der Zugriff des hegemonialen angelsächsischen Amerika auf militärische Produktivkräfte des »ethnischen« Amerika führt zur Sichtbarkeit nicht zuletzt auch Schwarzer Figuren in

groß budgetierten Kriegsfilmen. Bald nach 1945 kommt es zur *desegregation* der US-Streitkräfte.

ELVIS NEVER MEANT SHIT TO ME

In der Rahmenhandlung von »No One in the World« tritt Spike Lee selbst als glückloser Standup-Comedian Slick Mahoney im Zoot Suit auf. Er trägt Grellbunt, sein Publikum mehrheitlich Uniform. »Since he traded his Zoot Suit for a uniform, he certainly looks good to me now«, sang 1943 Mildred Bailey, eine *Queen of Swing* mit First-Nations-Herkunft. Mein Schatz – vom Refrain implizit als männliches Schwarzes *Fashion Victim* angesprochen – ist jetzt Soldat, so gefällt er mir. Die Ausrichtung der Teilhabe an Sichtbarkeitsstandards, die wie Uniformen fungieren, macht Grenzen einer Identitätspolitik deutlich, die auf Repräsentation in Mainstream-Institutionen abzielt. Im Kontext des Versuchs, den US-Liberalismus in seinem Kampf gegen Japan und vor allem Nazi-Deutschland als Fokus bürgerrechtlicher Chancen zu (re)historisieren, ist es auch bezeichnend, dass das Video zu Chapmans »Born to Fight« Joe Louis' Rematch-K.O. gegen Max Schmeling vergegenwärtigt: Der Umstand, dass Louis 1938 einen Star-Vertreter der »Herrenrasse« ausgeknockt hatte, wurde 1944 montagerhetorisch als ambivalentes Motivationscookie für afroamerikanische GIs in den *orientation film The Negro Soldier* (produziert von Frank Capra) integriert; eine breite Veröffentlichung dieses Films, mit dem eine Institution weißer Hegemonie den Schwarzen Beitrag zum *war effort* würdigte, unterblieb aufgrund rassistisch motivierter Bedenken seitens des Militärs. Vor dem Hintergrund solcher Erfahrungen, die sich mit Lee neu konturieren lassen, wird an den Musikvideo-Beiträgen zu afroamerikanischer Geschichtspolitik nun das Moment der *Zurückweisung* relevant. Im Clip zu »Fight the Power« (1989) verknüpfen Public Enemy und Lee zwei pophistorisch institutionalisierte Ikonen in scharfer Ablehnung: »Elvis was a hero to most / But he never meant shit to me, you see / Straight up racist that sucker was / Simple and plain, mother fuck him and John Wayne.« Im Bild dazu: Elvis in Uniform, geschniegelt für den Militärdienst, dann John Wayne in einem Schwarzweißwestern, als Kavallerist trompetend im Galopp. Zurückgewiesen werden hier nicht nur zwei starförmige Verkörperungen militaristischer Integrationskraft gegenüber kultureller Erfahrung, sondern – in ambivalenter Manier – auch das um Bürgerrechte bemühte Abzielen auf Teilhabe an der Durchstaatlichung sozialen Lebens. Dies geschieht in Bildern, die im »Fight the Power«-Video dem Musikstück vorangehen und weniger Vorgeschichte sind als Konstellierung: Zum einen quittiert Chuck D die schwarzweiße Universal-Wochenschau, die den Bürgerrechtsmarsch auf Washington 1963 mit paternalistischer Herablassung kommentiert, mit den Worten: »That march in 1963, that's a bit of nonsense! We ain't rollin' like that no more!« Zum anderen stellt sich der Clip-übergreifende *Young People's March on Brooklyn – to end racial Violence*, bei dem Public Enemy auf einem Truck »Fight the Power« spielen, in die vorbildhafte Tradition ebensolcher Civil Rights Marches: als deren Nach- und Gegenbild, als Prozess und Produkt einer zeitbildhaften Um-Bildung und Überlagerung.

PARTY WONDER

Bei Lee wird Geschichte oder Tradition nicht als evident gegebene vergegenwärtigt. Vielmehr geht es um einen Akt der Aneignung, der nicht Basteltaktik sein kann, ohne zugleich als Akt der Bemächtigung, als Eingriff, durchaus auch als Gewaltakt eine Krise im geschichteten Register des Wissens, des narrativ Aussagbaren und geordnet Sichtbaren, zu bewirken. Die Taktik braucht den Gewaltakt, aber der steht nicht als vermeintlich roher im Widerspruch zu ihr; die Suspendierung der überkommenen Sichtbarkeit braucht eben auch Feingefühl, Takt, synästhetisches Gespür. Das zeigt das Video zu Stevie Wonders »Gotta Have You« (1991), in dem Lee selbst den blinden Musiker vorsichtig in eine turbulente Loftparty offenbar wohlhabender Afroamerikaner*innen einführt – im räumlichen wie sozialaffektiven Sinn. Vom Brooklyn March, der ostentativ (und das heißt eben: nicht nur) partikularistisch und parteiisch ist, bis zur ostentativ universalistischen (und das heißt eben: auch durch den Klassenpartikularismus einer Schwarzen Oberschicht kompromittierten) Party etwa des Schwarzen Jungarchitekten aus Lees *Jungle Fever* (1991) führt die Vermittlung, die Medialität des Wunders. Das Wunder ist ein Ereignis, das in den Normalablauf der Geschichte interveniert; etwas in dieser Art hat Siegfried Kracauer dem wundersamen Weltgegengedächtnis namens Film zugedacht und 1931 anhand von Charlie Chaplin zelebriert: Chaplin »vollbringt das Wunder, das Könige nicht mehr bewirken: die Klassengegensätze aufzuheben durch seine Gegenwart. (…) Chaplin beherrscht die Welt von unten her, als einer,

der gar nichts repräsentiert. Die Frage ist: was noch übrig bleibt, wenn die Merkmale fortfallen, durch die sich die Menschen gemeinhin erst in bestimmte Menschen verwandeln. Übrig bleibt bei Chaplin der Mensch schlechthin, oder doch ein Mensch, wie er allerorten zu verwirklichen ist.«[1] Wenn Öffentlichkeit vom Feind, Public vom Enemy, von der militanten Schwarzen Gegenmacht her bestimmt wird, so zielt dies doch darauf ab, dass, wo X war, King werden muss, dass etwas Unbestimmtes und Nichtiges zur Souveränität zu erheben ist. Das heißt es, das richtige Ding, die eine gerechte Tat zu tun.

KAMPF DIE KRAFT

X wird King. Zumindest können Malcolm und Martin in eine strategische, vielleicht auch nur taktische Allianz treten. Dies gelingt bei Lee immer wieder, indem er Bilder stillstellt, sie so aus den bisher bestimmenden Geschichtskontinua löst und für neue Allianzen öffnet. Die einer traditionalistischen Evidenzlogik kultureller Identität gewidmete Star-Ahnengalerie in der italienischen Pizzeria von *Do the Right Thing* (1989) geht in Flammen auf; für die Feind-Öffentlichkeit Schwarzen Unvernehmens hingegen gilt, was »Fight the Power« sagt: »Most of my heroes don't appear on no stamps!« – auch nicht in Ahnengalerien. Also existiert die Ahnengalerie nur als transitorische, in Form der Schwarzweißfototafeln von Angela Davis, Jesse Jackson oder Malcolm X, die auf dem Brooklyn March getragen werden. Oder sie existiert ge-

1 Siegfried Kracauer, »Chaplins Triumph« [1931], in: *Werke* 6.2, Frankfurt am Main 2004, S. 493.

rade im beherzten Scheitern von Tradition, von Weitergabe. Anno 1992 wird Folgendes aus der afroamerikanischen Protest- in eine mittelständisch-weiße Undergroundkultur weitergegeben: »Elvis war ein Held für meisten / Aber er meint Scheiße zu mir, du siehst / Aufrechter Rassist das saugende Jungtier war / Einfach und schlicht mutterfickt ihn und John Wayne! Wir mussen kampfen die Kräfte, das sein! Recht ein! Kommt schon! Kraft für die Leute!« – So nahm die in Wien ansässige Proto-Diskursrockband Occidental Blue Harmony Lovers anhand von »Fight the Power« und unter dem Album-Opener-Titel »Kampf die Kraft« die Aufgabe des Übersetzers wahr. Übersetzen heißt, eine möglicherweise produktive, resistente Verbindung herzustellen. In dieser kann die namenlose Ahnengalerie von King X existieren oder vielmehr insistieren – dort, wo der Kampf gegen die Macht auch ein proto-powergirl-feministischer wird wie bei Rosie Perez' aggressivem Tanz zu Public Enemys Hymne im Vorspann zu *Do the Right Thing*. Oder dort, wo Lees Video zu »Money Don't Matter« (1992) von Prince die soziopolitische Unhaltbarkeit wie auch das Wunder-Potenzial des Songtitels auslotet, indem es die Wirtschafts-Depression von 1929 und die von der Regierung George Bush sr. verantwortete durch Montagen ineinander blendet. Oder dort, wo der Boxer zum Politiker wird (Muhammad Ali), nicht ohne dass der Politiker zum Boxer wird (Nelson Mandela) – in einem Musikvideo, das durch Stillstellung und Neubestimmung von Bildern den Boxer und den Protestsänger (mit Wanderklampfe) polyphon als zum Kämpfen geborene Tracy Chapman reartikuliert.

DAS JAZZ-DING

Das Jazz-Ding ist das richtige Ding. Denn es vermeidet die Sackgasse, sich von vorausgesetzt gedachten Staatsinstitutionen als brave Bürger anerkennen lassen zu wollen. Es vermeidet allerdings auch den Irrweg romantisierender Projektionen, die schwarze Musik einzig als eine Sache vitaler Schwarzer Bodys verstehen. Guru, der Rapper von Gang Starr, entfaltet in Lees Schwarzweißvideo zu »Jazz Thing« die Genealogie des Jazz-Dings als *etwas, das zu denken ist* – in einer coolen, konzentriert schwitzenden Denkerpose, die sich mit der Trompeten-Geheimsprache Denzel Washingtons in Ausschnitten aus *Mo' Better Blues* (1990) verflicht: »Restructuring … the metaphysics of a jazz thing …« Diese Metaphysik will nicht transzendent gedacht sein, sondern als einem Körper immanent, der nicht wild und »potent« ist, sondern heillos und in die Kontingenz des Sozialen gefallen. Das ist zumal ein Cyborg-Körper, wie ihn der Public-Enemy-DJ-Name »Terminator X« angedeutet und Flavor Flav ausagiert hat – mit seinem psychotischen Grinsen, das Zähne zeigt, indem es Zahnprothesen vorführt. Ein paar Jahre nach Public Enemy und der Blütezeit des Polit-Hip-Hop hat Kodwo Eshun das Messianisch-Utopische in der Schwarzen Cyborgmusik neu aufgerollt, rund um einen anderen Lee, keinen Spike, sondern Lee »Scratch« Perry.

ZUSATZ: BRÜCHE

Das bringt uns zum Heute. Heute ist das alles Geschichte: Lees selbst-suspendierende Identitätspolitik »dividueller« Geschichtsbemächtigung ebenso wie die Metaphysik des Jazz-Dings.

Es fällt (zumindest mir) schwer, Bilder aus dieser Zeit so weit stillzustellen, dass sich heute an sie anknüpfen ließe, ohne Verfallsgeschichten zu erzählen. Welche Geschichtspolitik vermöchte heute Potenziale jenes singulären Moments zu bergen und zu reaktivieren? Gemeint sind die frühen 1990er Jahre, als diverse Undergroundkulturen sich mit ihrer Insistenz auf Sichtbarkeit im Mainstream durchsetzten – wobei sich auch Mainstream und Underground ineinander auflösten, auf einem letzten Stück des Weges zur Inthronisierung von Pop als *Leitkultur* inegalitärer Gesellschaften. Hip-Hop – erst der Teacher-Rap von Public Enemy, dann der stilprägendere Gangster-Rap eines Ice-T oder das Stilimperium des Wu-Tang Clan – trat in den frühen 1990ern seinen Siegeszug in den Weltmusikmainstream an, parallel mit der rückwirkenden Zentrierung weißer Punkrock-Erfolgsgeschichte im Zeichen von Grunge und allem Übel, das ihm folgte. Unlängst – im April 2004 – brachte MTV ein Nirvana-Special, in dem sich der nunmehrige Ringtone-Dauerwerbesender unter Berufung auf Grunge selbst historisierte. Da lief auch ein spätes Nirvana-Konzert (Seattle, 13. Dezember 1993). Am Ende des Konzerts spiegelte Kurt Cobain dem begeistert applaudierenden Saalpublikum dessen euphorische Klatschgeste zurück: mit einer grandios verzweifelten Geste des negierenden Nachäffens dessen, was nicht mehr bekämpft werden kann, weil es selbst die destruktivste Kampfgeste der Macht seines innovationsfreudigen Geschmacks unterwirft.

Punkrock war schon davor in beschämendem Ausmaß zum Stilvehikel für rechte Hooligans umfunktioniert worden. Die Zeitschrift *Spex* diskutierte diese Entwicklung im Jänner 1993 mit einer Anspielung auf Sonic Youth unter dem Titel »1992: Das Jahr, in dem Punk brach«. Hip-Hop brach anders, weniger schändlich, aber umso massenwirksamer. Dass Spike Lee 2001 auf dem Campus der Traditionsuni Princeton die Ehrendoktorwürde verliehen wurde – wo ich zufällig unter den Schaulustigen war –, ist eine Fußnote. Was im Sinn von Geschichtsmächtigkeit zählt, ist jenes historische Kontinuum, in dem Rap vom »black CNN« aus Public-Enemy-Tagen zur Audiotapete für *Pimp My Ride* wurde. Zu sagen, früher sei alles besser gewesen, heißt, das falsche Ding zu tun. Und doch … Am 17. Juni 1992 sah ich Public Enemy live in jenem Wiener Großzelt, das alle paar Monate nach einer anderen Sponsorenbank benannt war. Chuck D und Flavor Flav behaupteten, Vienna sei »the Hip-Hop capital of the world«, und wir sollten jetzt alle mit den Armen winken. Welch Jammer, schon damals! Denn: So kritisch gegenüber seinen eigenen Widerständigkeits-Projektionen kann das weiße Subjekt (1992 und wohl auch heute) gar nicht sein, dass es Schwarzen Hip-Hoppern nicht verübeln würde, wenn sie ihm zwecks Gewinnmaximierung in seinen kaufkräftigen Bobo-Popo zu kriechen versuchen. Oder aber Chuck D und Flavor Flav haben mich und die anderen im Zelt damals so verarscht, dass – ich es erst jetzt merke!

[2006]

Musik bei Spike Lee 1989 in
Do the Right Thing (oben und Mitte)
Public Enemy – *»Fight the Power«*

Film Sucht Heim

Fremdheitserfahrungen im Nachhall des Kinos – mit Deleuze, Kracauer, Schlüpmann und Rancière

Film, Sucht, Heim. Als Satz und ohne Beistriche heißt das: Film sucht heim, zumal uns, sucht ein Heim in uns, zumal jetzt, da er keines mehr hat. Film hat kein Heim mehr, sondern ist überall, auf allen möglichen Screens in allen unmöglichen Situationen. Das Kino, ehemals angestammtes (Lichtspiel-)Haus, in dem Film wohnt, hat heute etwas *Unheimliches*. Das ist kaum übertrieben: In manchem Multiplex gehst du auf dem Weg vom Saal zum WC leicht in einem – menschenleeren – Labyrinth verloren, und vor allem haftet dem Kino ein *Ruinen*-Aspekt an. Wir sind gerade in der Zeit, in der europaweit (weltweit?) in Städten und Ortschaften Kino-Ruinen stehen: *Vor* zehn Jahren waren viele dieser Kinos in Betrieb, *in* zehn Jahren sind sie abgerissen oder nachgenutzt; dazwischen stehen sie als Ruinen herum (langlebiger als zeitgleiche Videotheken-Ruinen). Aber auch dort, wo es nicht als leere Ruine oder leerer Cineplexx-Saal herumsteht, ist Kino unheimlich. Vielleicht gibt es nur eine kurze Zeit in der Geschichte, in der Kino ein Heim ist und bietet – die Zeit *zwischen* zwei Unheimlichkeiten: einerseits den Anfängen um 1900, als Gebildete wie auch die Massenpädagogik das Kino als Toten- und Schattenreich bzw. als einen Ort nervlicher-moralischer Zerrüttung hinstellen, den nur jene aufsuchen, die vom bürgerlichen

Selbstbehauptungshabitus ausgeschlossen sind; und anderseits den Jahren nach 1955, in denen elektronische Medien die Kinos leer und unrentabel machen – Fernsehen, Videothek, heute das Netz. Nicht, dass niemand mehr ins Kino ginge; aber das ist heute eher teurer Spaß als billige Routine; auch insofern sind wir nicht mehr mit dem Kino heimisch, und auch insofern sucht es Heim.

In unser Heim aber lassen wir es immer weniger rein – in diesem Sinn: Der Erfolg von Serienfernsehen ab circa 2005 hat ein Denkschema verbreitet, für das die Chiffre *sophisticated TV* steht. In diesem Schema gilt Kino als zunehmend banal und infantil, Serienfernsehen hingegen als Provider von Gewitzt- und Gewagtheit. Ich will das weder bestätigen noch bestreiten. Ein *Resultat* der Durchsetzungsfähigkeit dieses Schemas ist: Einlass ins Heim findet eher die Fernsehserie als der Kinofilm; zum paketweisen Runterladen oder als DVD-Edition (vorzeigbar im Wohnzimmerregal wie einst Roman-Schwarten) bietet sich eher die Serie an. Auch was den Wahrnehmungsprozess betrifft, hat das Kino im Vergleich mit elektronischen Bildern etwas Unheimliches: Auch wenn die Sitze noch so weich geworden sind, auch wenn wir noch so viele Nachos mit hineinnehmen, ist der Kinosaal ein öffentlicher Raum, dunkler

Un-Ort, der mit anderen geteilt wird. Und der Kinofilm ist nicht auf unseren Zugriff angelegt, nicht auf Abtastung oder Fernbedienung, nicht aufs Bingen einer ganzen Staffel oder aufs Mitleben-Lassen von Lieblingsfiguren in unserer Wohnsphäre. Kinofilmen gegenüber sind wir – wenn nicht empirisch, so doch kategorisch – ohnmächtig und untätig, bestimmt zum Wahrnehmen ohne Scroll und Statusmeldung. Film ist kein Game und ein Kinositz kein Thron.

Dennoch sind Kino und die Filme dort nicht grundsätzlich fremd. Vielmehr ist Kino, so wie es die meisten Leute nutzen (auch ich), der Ort einer Sensation, die sich routinemäßig einstellt, von Außergewöhnlichem, das zur Norm-Erfahrung wird: 1935 ist jedes Shirley-Temple-Musical in etwa so mitreißend wie das vorige; 2015 ist jeder Action-Blockbuster in etwa so umwerfend wie der nächste. Das entspringt einem seinerseits vertrauten Denkmuster, prominent in Adornos Kritik der »Kulturindustrie«: Letztere, besonders die Filmindustrie, schematisiert die Alltagserfahrung, richtet so eine Herrschaftsbeziehung zwischen dem Allgemeinen und dem Besonderen ein.

Dass Film und Kino in diesem Sinn so gewohnt und vertraut sind, darin steckt aber auch ein Potenzial. Die Frage nach Heim, Unheimlichkeit und Heimsuchung und, noch weiter gefasst, Fragen nach Fremdheit und wie mit ihr umgegangen wird, auch wie sie *umgeht* – das ist etwas, das Filme vermitteln können. Und obwohl die Besuche dort seltener werden, haftet dem Kino immer auch etwas Alltägliches an – etwas »Nicht-Feierliches«, das zugleich Abstand hält vom Normalbetrieb des Wohnens und Arbeitens; Kino geht darin nicht so auf wie der Tasten drückende »Medien«-Gebrauch, durch den Büro-Verhalten sich auf ganze Lebenszeiten ausdehnt. Wie Filme im Nachhall des Kinos und vor dem Hintergrund dieser Verschränkung von Unheimlichkeit und Gewöhnlichkeit Fremdes erfahrbar machen, Fremdes als Nahes, als zu uns Gehörendes (wer immer *wir* sind) – das stelle ich versuchsweise in die Perspektive von vier Ansätzen aus der Philosophie.

Der französische Philosoph Gilles Deleuze hat in den 1980ern eine einflussreiche Film-Philosophie vorgelegt, die dem Allzu-Vertrauten und Normalen zu entkommen trachtet: auch dem Normalen, das sich an Filmen zeigt, zu entkommen – und zwar *vermittels* Film. Unser Bewusstsein, so Deleuze, reduziert üblicherweise Neues auf Gewohntes, Fremdes auf Eigenes; so ebnet es Erfahrungen von Differenz ein. Deleuze sieht im Film mehr als einen Abklatsch dieses Bewusstseins, mehr als eine Form, unser Verarbeiten von Wirklichkeit zu reproduzieren. Seine Philosophie zielt direkt auf die Differenz *als* Differenz; sie sucht Denk- und Bildformen, die Unterschiede als solche, unvermittelt, zur Geltung bringen. Dabei wird ihm Film zum Verbündeten. Deleuze sagt: Nicht die »natürliche Wahrnehmung«, das Zwecke setzende intentionale Bewusstsein, ist der Modellfall, dem Film mehr oder weniger entspricht. Sondern: Film zeigt, dass unser Bewusstsein mit seinen Fixierungen nicht das Modell sein kann; vielmehr muss es seinerseits auf ein Modell zurückgeführt werden, dem es mehr oder weniger entspricht. Dieses Modell (Ur-Bild) führt Deleuze mit einer philosophischen Spekulation

ein: durch Herleitung des menschlichen Bewusstseins aus einem Zustand, in dem *die Welt nichts als Kino ist*, reine Ausbreitung von Licht und Bewegung. Deleuze sagt: Das Modell ist Film – ein Bild ganz aus Licht und Bewegung, luminöse mobile Materie. Dem gegenüber entsteht unser Bewusstsein durch Unterbrechungen und Verfestigungen in diesem Licht- und Bewegungsstrom.[1]

Damit dreht Deleuze Perspektiven der Aufklärung um: Die Kategorie, der Modellfall, auf den alle Fälle zu beziehen sind, ist nicht das Fixe, sondern das Bewegliche, nicht das Ur-Eigene, sondern das Ur-Fremde, der Licht-Bewegungs-Kosmos in seinem a-humanen An-Sich. Und das Licht kommt nicht aus dem Bewusstsein, sondern ist in den Dingen; Bewusstsein ist nur ein Ding unter vielen, an dem Bewegungs-Licht sich bricht. Schon klar, das ist nicht beweisbar und natürlich ziemlich drüber. Aber eine Stärke von Deleuze' Ansatz ist, dass er das Fremde als *immer schon in uns* zeigt: Es ist unser Modell, unsere Fremd-Herkunft, die wir dann vergessen, nietzscheanisch gesagt: *verraten*, im Ressentiment gegenüber dem Leben als Werden. Film aber erinnert uns an diese Heterogenese. Film lässt durchblitzen, dass Bewusstsein vom reinen Bewegungs-Licht herkommt, nicht vom Geschichtenerzählen. Er kann uns Fremdes nahebringen, weil er selbst aus einer Fremde kommt und ab und zu *strange* daherkommt. Nicht nur als Experimentalfilm, sondern auch in einem dokumentarischen Stadt-Querschnitt wie Dziga Vertovs *Čelovek s kinoapparatom* (*Der Mann mit der Kamera*, 1929), der die Rhythmen kollektiven Lebens zur rasenden *Versenkung des Auges in die Materie* steigert. Vergleichbar auch in Spielfilmen, etwa Michelangelo Antonionis *Zabriskie Point* (1970): Das Explosions-Finale des Films löst bürgerlichen Besitz in eine Choreografie aus Dingfragmenten in Farbe und Zeitlupenbewegung auf.

Zweiter Ansatz: Siegfried Kracauer, Filmkritiker, Soziologe, Geschichtsphilosoph, als Jude und Linker von den Nazis aus Deutschland vertrieben. Seine Frankfurter Kino- und Alltagswelt-Essays der 1920er wie auch seine New Yorker Bücher der 1960er Jahre geben dies zu denken: Sich-fremd-Sein, Nicht-identisch-Sein, Nicht-ganz-Sein, Ding-Sein, das sind Zustände, die die kapitalistisch rationalisierte Gesellschaft uns auferlegt, aber darin liegt auch eine Chance – die Chance, anders zu leben und in Gesellschaft zu sein als in Verfestigung zum Individuum. Für Kracauer ist der Fluchtpunkt nicht wie bei Deleuze die Materie in Licht-Bewegung, sondern die *Masse*. Mitten in der Leistungsgesellschaft, die vom Typus des durchsetzungsmächtigen Individuums regiert wird, verbreitet das Kino Bilder einer Art von Mensch-Sein, die sich dem Fragmentarischen, Untätigen, Nicht-Individuellen, Anonymen öffnet, kurz, der Fremdheit der Masse. Bei Kracauer ist der Vertov-Film ein gutes Beispiel auch dafür; aber es müssen nicht Filme sein, die Kollektiv-Leben in rasenden Montagen zeigen. Das Leben als und in Masse, ein noch unausgelotetes Vermögen des Mensch-Seins und Gemeinschaftlich-Seins, das zeigt etwa auch Slapstick-Komik. Charlie Chaplins

1 Gilles Deleuze, *Das Bewegungs-Bild. Kino 1*, Frankfurt am Main 1989, Kap. 4.

Tramp-Figur ist für Kracauer der bildgewordene Vorgriff auf eine künftige Menschheit der gelebten Fremdheit, in und unter uns: eine schizophrene, nomadische Existenz in intimem Austausch mit allen Wesen und Dingen, in Unvollständigkeit als Bedingung neuer sozialer Verbindungen und Teilungen. Über Chaplin schreibt Kracauer, er sei »ein Loch, in das alles hereinfällt« und aus dem ein Potenzial herausstrahlt: eine nicht auf Identitäten festgelegte Menschlichkeit.[2] Denken wir an den Tramp, herumgeschubst von all den brutal sich selbst Behauptenden um ihn, unzerstörbar, aber nie verhärtet; oder buchstäblich als Loch in jener Szene in *City Lights* (1931), in der er versehentlich ein Pfeiferl verschluckt, sodass er durch Pfeif-Schluckauf – also unwillkürlich, *ichlos* – kommuniziert: mit der noblen Soiree rund um ihn (störend) und mit deren Außenwelt (sie herbeirufend).

Vielleicht sind meine bisherigen Fremd-Film-Beispiele etwas zu romantisch: zu kollektivvitalistisch, hippie-psychedelisch, außenseiteruniversalistisch. Kracauer selbst war auch Soziologe; zur Zeit seiner Chaplin- und Massen-Essays schrieb er eine der ersten Studien über Kultur und Habitus einer fremden neuen Lebensform namens *Die Angestellten*. Die Frage des Mensch-Seins als Entfremdung gegenüber sozialen Identifizierungen ist immer auch eine Frage von Ausbeutung, Macht, Ohnmacht und Gegenkräften. Eine *politische* Frage danach, wie in der Ohnmacht unerwartete Einsichten, Selbsterfahrungen, Bündnisse wirklich werden.

Nach 1945 ist Kracauer ein Fürsprecher des neorealistischen Kinos, das in Europa aus der Erfahrungskrise von Krieg und Holocaust entsteht. Ein Film, den er oft würdigt, ist Roberto Rossellinis *Paisà* aus dem Jahr 1946. Bild und Story sind in *Paisà* ein einziges episodisches Abdriften in Kontingenzen der äußeren Wirklichkeit. In der Neapel-Episode kapert sich ein Straßenjunge einen betrunkenen US-Besatzungssoldaten, um ihn zu beklauen. In einer Trümmer-Situation vollzieht sich zwischen den beiden ein Austausch in der Fremdheit der Sprachen. Und ein Akt des Fabulierens seitens des Soldaten, in dem sich Selbst- und Fremd-Wahrnehmungen überlagern: Aus Sicht des armen italienischen Südens vertritt der Amerikaner eine fremde Welt des Reichtums; in Glamour-Fantasien dieser Welt spielt, singt und redet der Betrunkene sich auch selbst hinein. Genau diese spielerische Selbst-Inszenierung lässt ihn aber auch aus den Fantasien herausfallen: in die Selbstwahrnehmung als einer, der in der westlichen Reichtumswelt *selbst fremd* ist, weil er als besitzloser African American benachteiligt wird.

Die Frankfurter Kinophilosophin Heide Schlüpmann knüpft heute an Kracauer wie auch an feministische Theorie an und macht das Kino stark.[3] Zum Beispiel Kino als ein be-

2 Siegfried Kracauer, »Chaplin« [1926], in: *Werke* 6.1, Frankfurt am Main 2004, S. 269. Ein philosophisches Pendant dazu ist Kracauers »Das Ornament der Masse« [1927], in: *Das Ornament der Masse*, Frankfurt am Main 1963.
3 Ich verweise auf drei Bücher von Heide Schlüpmann: *Öffentliche Intimität. Die Theorie im Kino*, Frankfurt am Main/Basel 2002; *Ungeheure Einbildungskraft. Die dunkle Moralität des Kinos*, Frankfurt am Main/Basel 2007; sowie in Sachen Kino und Heim: *Raum geben. Der Film dem Kino*, Berlin 2020.

reits verlorener Ort, an dem man sich der Wirklichkeit aussetzt; als Haus im Außerhalb (oder das Außerhalb als Haus), wo kategorisch nichts Besonderes passiert, wo Untätigkeit lebbar ist, mitten in medialer und neoliberaler Betriebsamkeit. *Öffentliche Intimität* heißt ein Schlüpmann'scher Zugang dazu. Ein anderer: *Sich-Einbilden* im Sinn von *sich in etwas einbilden*, sich wahrnehmen im Bild von etwas. (Eingebildet heißt hier gerade nicht »eitel« oder »fixe Idee«.) *Glück* wäre, so Schlüpmann, *im Außen eingebildet zu sein*. Ungefähr dies trägt uns Barbara Lodens Anti-Roadmovie *Wanda* (1970) an: uns einzubilden – unser Wahrnehmen hineinzulegen – in kleine Lebenszeichen und Subjektivierungsregungen der Titelheldin, die nur scheinbar passiv ist, vielmehr »zombiehaft oder trotzig«.[4] Zuwendung ringt Wanda uns ebenso ab wie ihrem Leben Spielräume: Sie lässt *einfach so* Mann und Kind, Fabriksjob und Heim hinter sich, zieht los in ein Fremd-Sein unterwegs, ohne Heilungsverheißung, unheroisch, nicht eitel und identitätsbesorgt wie so viele Road-Rebellen auf ihren *easy rides*.

Einbildung und Unterwegs-Sein in der Fremde verbindet auch *Kurz davor ist es passiert* (2006). Anja Salomonowitz' Film geht aus von der Ausbeutung illegalisierter Migrantinnen, im Puff oder als Putzkraft. Leute, die, zumal als Dienstgeber*in, mit den Frauen Kontakt gehabt haben *könnten*, sprechen an den betreffenden Orten – Grenzstation, Nachtclub, Villa – die Schicksale der Frauen aus *deren* Perspektive nach. Erfahrungen von Flucht, Versteck und Erschöpfung werden von Mehrheits-Österreicher*innen in der Ich-Form »aufgesagt«; das hat

etwas von Besessenheit durch eine fremde Erfahrung, fremde Rede, sowie – in den horrorfilmhaften Point-of-view-Fahrten – von Angeschaut-Werden durch einen fremden, gespenstisch anwesenden Blick. Es ist auch eine Art ethisch-utopischer Vorgriff auf zweierlei *Eingebildet-Sein*: darauf, dass sich Hiesige im Namen, im Zeichen, im Bild der Illegalisierten so äußern, dass sie ihnen gerecht werden; und darauf, dass Fremde bei Hiesigen angenommen und daheim sind.

Eine letzte Perspektive auf Film und Fremdheit, in der auch die »Sucht« in meinem Titel noch anklingt, lässt sich mit dem französischen Politik- und Kunsttheoretiker Jacques Rancière gewinnen. Seine Filmästhetik deutet Bezüge zum Drogengebrauch und -missbrauch an. Verglich Kracauer regelmäßigen Kinobesuch mit Sucht und das Publikum mit »dope addicts«, so sagt Rancière nun: Jene Akte der Darstellung im Modus der Entfremdung vom Bewusstsein, die Kunst oft mittels Rausch- und Suchtmitteln anstrebt, sind beim Film *immer schon da*: Das Bild entsteht aus der *Automatik* der Aufzeichnung, samt Dezentrierung des Subjekts und seiner Absichten. Auch eine Art *Missbrauch* sieht Rancière im Film: Viele Kunst- und Avantgardetheorien beklagen, wie wenig Film sein ästhetisches Potenzial ausschöpft – Film *könnte*, heißt es, ein Medium reiner Sinnlichkeit, Denken in Rhythmen sein, quasi ganz Vertov, ganz *Zabriskie Point*. Doch was tut Film? Er fügt sich

4 Bérénice Reynaud, »Für Wanda«, in: Alexander Horwath/Viennale (Hg.), *The Last Great American Picture Show. New Hollywood 1967–1976*, Wien 1995, S. 241.

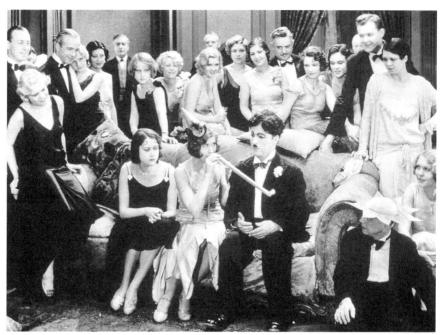

City Lights (1931, Charles Chaplin)
Gangster Girls (2008, Tina Leisch)

weitgehend in alte Darstellungsordnungen mit ihren Helden und Genres ein. Rancière aber sagt: Diese oft beklagte Schwäche von Film ist eine Stärke; dass Film so normal ist, macht ihn so schön fremd im Reich der Kunst. Spannend ist der *Selbst-Missbrauch*, die Selbst-Entfremdung gegenüber Fähigkeiten, die man dem Film zuschreibt.[5] Der Verstoß gegen die jeweils zugewiesene Fähigkeit ist zentral in Rancières Politiktheorie: Für ihn zählen etwa Proletarier*innen, die sich anmaßen, Poet*innen und Ästhet*innen zu sein, anstatt die für sie vorgesehene Lebenszeit-Aufteilung in Arbeit und »erholsame Freizeitkultur« einzuhalten.

Zwei Filme aus dem Jahr 2008 drücken auf sehr verschiedene Art zwei bei Rancière theoretisierte Erfahrungen aus: die Anmaßung von Selbst-Ästhetisierung in sozialen Situationen, die nur eine »Prägung durchs Milieu« zuzulassen scheinen; und eine Krise der Unterscheidung von Fähigkeit und Unfähigkeit bzw. Ohnmacht.

Mit überraschend auftauchender Schönheit, die in Schwebe bleibt, konfrontiert uns *Gangster Girls*, Tina Leischs Dokumentarfilm über Insassinnen österreichischer Haftanstalten: Diese erscheinen nicht als »gezeichnet« von ihrer Umgebung, sondern – ohne dass das groß erklärt wird – wie Paradieswesen. Anmaßungen überbordender Stilisierung: Die Schönen kommen beim Spielen, beim Sich-selbst-Inszenieren im Rahmen eines Performance-Workshops zu Wort; aber auch dabei, wie sie ihre Haft- und Arbeitsbedingungen kritisieren. Sie sind nicht nur, wie in Knast-Dokus üblich, *anonymisiert,* sondern wirken mit Schminke und Perücke wie

Karnevals-Diven – und in dieser Erscheinung äußern sie *gewerkschaftliche* Kritik. (Sie verstoßen damit quasi auch noch gegen Rancières fixe Idee, Entrechtete *müssten* als Kunstgenuss-Subjekte und keinesfalls mit rechtlichen Forderungen auftreten.)

Nach den Deklarationen der Paradieswesen gebe ich einer Engelsstimme das letzte Wort. Ein entscheidendes Wort? Eher konfrontiert uns die Stimme mit eigentümlicher Unentscheidbarkeit, wenn nämlich der Komiker Will Ferrell in Adam McKays *Step Brothers* die Schmachtballade »Por ti volaré« intoniert. Er habe »the voice of an angel«, heißt es im Dialog. Sein Gesang trifft recht oft den Ton, ist passabel im Spanisch, weder fürchterlich noch irgendwie gut, auch keine Parodie, zu bemüht, um souverän zu wirken, zu triumphal, um reflexiv zu sein. Fähigkeit und Fragilität fallen im jeweils Äußersten in eins, wie oft bei Ferrell, hier aber in einer durchgehaltenen Mittellage, die extrem ist. Die Anmutung ist schwer zu beschreiben. Unser Urteilsvermögen wird durch sie nachhaltig heimgesucht. Eine gewöhnliche Hollywood-Komödie nimmt am »Durchschnittlichen« das Fremde wahr, das uns nah ist. Sie betont – ganz gegen die übliche Bedeutung des Begriffs – das Buchstäbliche am *Durchschnitt*: den Gang einer Trennung durchs allzu Vertraute.

[2015, Vortrag]

5 Jacques Rancière, *Die Filmfabel*, Berlin 2015, Vorwort.

Das tägliche Branding

(Austro-)Faschismus im Weißen Rößl – Parodie, Parade, Pogrom

Meine Erörterungen[1] zu Verfilmungen des Singspiels *Im weißen Rößl* im Rahmen der Ausstellung *heimat machen* im Wiener Volkskundemuseum sollten doch, so der halb ironische Auftrag der Kuratorinnen, das Flair früherer ORF-Fernsehnachmittage mit »alten Filmen« verbreiten. Der »alte Film« im Fernsehen: Das war meist ein österreichischer Film oder eine deutsche (Ko-)Produktion mit teilweise österreichischer Besetzung. Zu meinen Teenie-Erinnerungen zählt ein diesbezügliches Fix-Ritual bei Samstagabend-Treffen Anfang der 1980er: Da wurde in die Clique gefragt: »Habt's heute den alten Film gesehen?«, und diese Film-Erfahrung galt es dann, durch Nachsprechen und Nach-

singen von Schlüsselszenen parodistisch aufzuarbeiten.

Der »alte Film« und die Praxis des Parodierens, das verweist auf Aneignungsschichten, die Filme und Stoffe wie *Im weißen Rößl* überlagern. Stoffe auch im handfesten Sinn, darunter Trachten, trächtig mit Potenzialen ihres Neu-Auftragens (etwa im Trachtenmode-Revival der 2010er Jahre, einem Epiphänomen der Wende zum Heimatlichen in Politik und Gesellschaft).[2] Bei Verfilmungen von *Im weißen Rößl* sind die übereinander liegenden Aneignungsschichten heute kategorisch: Sie sind der Stoff selbst, aus dem das *Weiße Rößl* ist, also muss bei ihnen begonnen werden, und sei es, indem man sie umgeht. Ich schlage einen Mittelweg vor: Ich schicke uns nicht auf den langen Ritt durch die Medien- und Kulturgeschichte, vom Theaterschwank 1896 über die Berliner Singspiel-Revue 1930 und deren Modifikationen in diversen Film- und Fernseh-Fassungen bis zu Franz Antels *Rößl*- und Wolfgangsee-Rip-Offs und zur angequeerten Aneignung nach 1990 (Geschwister Pfister, Musical-Singalong-Events). Sondern ich beschränke mich auf vier Verfilmungen aus den Jahren 1935, 1952, 1960 und 2013, jeweils (west-)deutsch-österreichische Koproduktionen. Schon diese Auswahl ergibt ein dichtes Gewebe aus Wendungen.

1 Ihr Titel bezieht sich auf *Das tägliche Brennen* – Elisabeth Büttners und Christian Dewalds 2002 erschienenes Standardwerk zur österreichischen Filmgeschichte bis 1945, verwoben in eine gewalttätige Politikgeschichte.

2 Erinnert sei aber auch an Wiener Trachten-Adaptionen um 1980: Zeitgleich zum leinernen Sommer-Steireranzug für neokonservative Yuppies gab es die Debütsingle vom »Ausgeflippten Lodenfreak« der Freak-Rock-Band Drahdiwaberl, sowie einen in Wien öffentlich präsenten Punk mit blonder Stachelfrisur und Szenenamen Zippy, dessen Markenzeichen ein Steireranzug war. Eines der Idole von Zippy (und von mir), nämlich Robert Wolf, unter dem Namen Robert Räudig Sänger von Chuzpe, ist auf Fotos aus dem Jahr 1978 im Kreis seiner Ramones-gewandeten Punkbandkollegen zu sehen – in einem Steirerjanker mit der Rückenaufschrift »Zerspring in 1984«.

Beim Kino- und TV-Film *Im weißen Rössl – Wehe du singst!* (2013), mit seinen oktoberfestlich-bollywoodesken Neon-Fetisch-Dirndln, ist Parodie ganz Paradigma: ein zu sich selbst gekommenes Prinzip. Parodie posiert damit auch als ein umfassender Anfang: Diese Version gibt *scheinbar rückwirkend* den Ton für die »alten Filme« an. Tatsächlich lässt sie ihnen keine tiefgehenden Abwandlungen angedeihen, fügt ihnen, spitz gesagt, nichts Markanteres hinzu als die Angleichung des *Rößls* im Titel an die »neue« Rechtschreibung *Rössl*. Im Großen und Ganzen herrscht beim 2013er-*Rössl* also business as usual, denn Parodie in einem weiten Sinn prägt *alle* Verfilmungen des Stoffs; von Anfang an regieren Ironie und betonte Internationalität. Und Business.

So wie die Tracht als Getragenes immer schon *Übertragung* ist, nichts Uriges, so erfolgt die Bespielung der Landschaft in der ersten Verfilmung des Singspiels, im ersten *Weißen-Rößl*-Tonfilm, bereits mit Anflügen von Tourismus-*Satire*. Carl Lamačs *Im weißen Rößl,* eine Koproduktion von Firmen aus Nazi-Deutschland und aus dem österreichischen Ständestaat von 1935, beginnt mit dem Tragen von Tracht und Vorspann-Tafeln in einer Parade. Es folgen Panoramen: Wir sehen See. Parade wie auch Panorama heißt: alles sehen lassen, alles vorführen. Panorama bedeutet hier, dass das Bild so weit wird, dass es seine Rahmung mit umfasst; es bildet auch seinen eigenen Artikulations- und Produktionsprozess ab. Laut einem fast schon altehrwürdigen Deutungskonzept (ein Stück »Analyse-Folklore«) stellen Event-Filme häufig ihre Einrichtung als Spektakel und ihr Angeschaut-Werden mit aus. Das betrifft beim *Weißen Rößl* 1935 die ironische Präsentation von touristischem *Schauen auf Kommando* (seitens der auf Deutsch, Englisch und Französisch angeredeten Busreisenden), die forcierte Thematisierung von Zuschauen durch Theo Lingens Faxen oder im Lied »Zuschau'n kann i net«, sowie Displays von Kultur-Produktion und -Marketing – in Gestalt des Lieder komponierenden Oberkellners Leopold – und von Tourismen aller Art.

Wirtschaft ist hier mittendrin, zumal Gast-Wirtschaft. Der Film von 1935 zeigt kurz nach Beginn, als einziger meines Quartetts, eine Rivalität im Sommerurlaub-Standortwettbewerb: sonnig-heiße Ostsee versus »kühles Zimmer« in St. Wolfgang am See. Hinzu kommt ein expliziter Patentstreit um Verwertungsrechte an einem Stoff: keinem Musical-Stoff, sondern einer Urlaubs-Tracht, einem Damen-Strandtrikot, das der Unternehmer Giesecke unter dem Label *Sonnenfilter* vermarkten will; sein Konkurrent, Kommerzienrat Fürst, macht ihm das streitig. Auch in der Verfilmung von 1952 gilt der Patentstreit einer Tracht: einer »Hemdhose«, wobei Gieseckes Modell *Apollo* vorne geknüpft ist und die Konkurrenzhose *Attila* hinten. Die Verfilmung mit Peter Alexander und Waltraut Haas von 1960 zeigt die Konkurrenz der Haarwuchsmittel *Glatzenfreund* und *Glatzentrost*. Im 2013er-Film fehlt der Patenstreit, dafür setzt wirtschaftliche Produktivität hier auf Motivationstraining: Die Heldin, nach dem Wolfgangsee-Urlaub zurück an ihrem Berliner Arbeitsplatz, hat, so sagt sie, im *Hotel zum weißen Rössl* gelernt, was bei der Arbeit wirklich zählt

– »Liebe zu den Produkten und zu den Kunden«.

Ja, die Kunden … Drum heißt's ja *Volkskunde*, wenn man die Historisierung solcher Produktionen und Streitfälle in Angriff nimmt. Patent und Patent-Streit, das betrifft hier den Anspruch auf geistiges und kulturelles Kapital: auf die Landschaft am Wolfgangsee. Die *Heimat* ist von dem erfasst, *was zählt*. Das ist das Quantifizierungssystem Geld. Die Erfassung durch Geld und das Zählen von Werten stellen die *Rößl*-Filme von Anfang an ironisch aus – von Leopolds Oberkellner-Rechenspielen über Running Gags wie Gieseckes »Det Jeschäft is' richtig!« bis zu einem Jux im 1935er-*Rößl*-Film: Als Leopold sieht, dass Regen kommt, stellt er das Barometer-Display auf »Schönwetter« ein; die Marke bestimmt simulierend über den Gebrauchswert des Wetters. (1935 nannte man so etwas »die Postmoderne«.)

Wir könnten nun teleologisch das Rössl von hinten aufzäumen und sagen: Die bunte Welt von Marketing, Kundenorientierung und Welthandel, auf die es 2013 hinausläuft, war immer schon am Werk! Wir könnten uns dazu gratulieren, dass es »seit jeher« nur um Motivation und Zirkulation der Kapitalien ging – und nicht einmal 1935 um so etwas wie Politik bzw. kollektive Gewalt. Aber das wäre selbst nur ein Kreislauf, Zirkulieren in einem geschlossenen System. Das wäre nur mythisch, wo es hier doch um Geschichte geht (die Mythisches mit umfasst).

Im weißen Rößl, das ist auch 1935 weniger ein Heimatfilm als ein Tourismus-Schwank, aber einer, der schwankt. Nämlich zwischen zwei Logiken der Markierung: einer der Zirkulation und einer der autoritären Drohung. Oder vielmehr: Diese Logiken sind ineinander geknöpft wie bei einer Hemdhose. Es geht um die Frage: Welche Machtform bildet sich im *Weißen Rößl* jeweils ab? Das Patent, um das gestritten wird, ist ein Zertifikat von Legitimität. Die Frage, welches Trikot rechtmäßig ist, ist in den Plot des 1935er-Films eingewoben: viel breiter als in den späteren Filmen, panoramabreit im Abbilden des eigenen Produktionsprozesses. Dieser Prozess legt eine Spur zur Volkskunde, ins Wiener Volkskundemuseum und zur einst hier ansässigen »Trachtenberatungsstelle«. An dieser Stelle kommt beides zusammen, Volk und Kunde. In *heimat machen* ist ein Briefwechsel zwischen dem Volkskundemuseum und der Firma »Tracht- und Heimatkunst August Miller-Aichholz, Wien« ausgestellt, die sich im Museum Vorlagen geliehen hatte, nach denen sie Kostüme für den *Rößl*-Film von 1935 hergestellt hatte. Das Schreiben zur Retournierung der Vorlagen datiert auf den 12. März 1935, genau drei Jahre vor dem nationalsozialistischen »Anschluß« (in damaliger Schreibweise). Gleich neben diesem Brief ist ein etwas früherer ausgestellt: Im Februar 1935 schreibt der Grazer Volkskundeprofessor Viktor Geramb an den Volkskundemuseumsdirektor Arthur Haberlandt. Er sorgt sich, dass das »lebendig[e] Strömen« des Volksbrauchtums durch »Wichtigmacher und Geschäftsgeier« missbraucht werden könnte. Also dekretiert er: »Rupfene Heindorfer Liftboy-Joppen kriegen keine Marke.« Gemeint ist die Zertifizierungsmarke, quasi das Patent, das die »Trachtenberatungsstelle« Klei-

dungsstücken verlieh, die sie »als volkstümlich beglaubigte«. Tätig war diese Stelle von 1935 bis 1961 – quasi vom *Rößl*-Film mit Hermann Thimig bis zu dem mit Peter Alexander.

Trachtenberatung ist eine typische Ausformung des Paradoxons nationalistischer Politik, jener Herstellung des Naturwüchsig-Gegebenen, das der Titel *heimat machen* benennt: Es wird autoritär darauf geachtet, dass alles von allein läuft. Bei der Trachtenberatungsstelle allerdings geht es um mehr als etwa bei der paradoxen Aufforderung »Sei spontan!«, wie wir sie aus heutigen Motivations-Machttechniken kennen. Diese Stelle verlieh alltäglichen Dingen Zertifikate ihrer volkstümlichen Abstammung – in einer Zeit, 1935 und danach, als in (Groß-)Deutschland das *Fehlen adäquater völkischer Abstammungsnachweise* zur Überlebensfrage für viele (zunehmend zu Dingen gemachte) Menschen wurde, die dazu noch das Stigma heimatschädlicher »Geschäftsgeier« erhielten. Insofern klingt im Verdikt über die Dinge, für die es *keine* »Marke« gibt, auch der Ton einer Drohung an.

Fragen der Beglaubigung durch eine Autorität sind Teil von *Rößl*-Standardszenen – von der Postbotin, die Giesecke seinen Brief nicht gibt, weil sie ihn nur »privat«, nicht »amtlich« kennt, und weil er keine »Legitimation« vorweisen kann, bis zu dem Zeugnis, das die resche Rößl-Wirtin ihrem Leopold ausstellt: »entlassen als Oberkellner, engagiert auf Lebenszeit als Ehemann«. Das eine ist Bürokratie-Satire, das andere ein leicht masochistisches Spiel mit der vertragsförmigen Unterwerfung des schmachtenden Mannes unter die strenge Frau, eine Pikanterie auf der protoqueeren Schiene des Singspiels.

Wirklich obszön aber ist eine Szene, die es nur in der 1935er-Verfilmung gibt. Da vollzieht sich ein Übergang vom ökonomischen Verständnis der Parade und des Panoramas hin zu einer Logik des Machtstaats und seiner Drohungen, auch seiner Zugriffe auf Körper im »Volk«, nachgerade auf deren *Fleisch*. Nämlich so: Die Chorus Line der Tänzerinnen im *Sonnenfilter*-Trikot ist eine der vielen Paraden in diesem Film. Sie will als Leistungsschau und PR-Event verstanden sein. »Jedermann, ganz egal, ob Frau, ob Mann«, trage dieses Trikot, das die bräunenden Sonnenstrahlen durchlasse, verkündet der Conférencier im Saal – und weiter, dass er nun »an zwei von unseren Damen zeigen werde, wie ein Körper unter dem Wundertrikot *Sonnenfilter* aussieht, und wie unter einem gewöhnlichen!« Im Publikum klappt Theo Lingen gierig die Gläser seiner Sonnenbrille hoch, »Oooh!«-Rufe der Schaulust-Erwartung ertönen rund um ihn. Letztere geht aber ins Leere durch den »Gag« mit zwei ungefähr sechsjährigen Mädchen, die mit nackten, sonnenverbrannten Oberkörpern vorgeführt werden – die eine, die das gewöhnliche Trikot trug (*Brand X* im vollen Wortsinn), hat die weißen Spuren ihrer Latzhosenträger auf der Haut.

Die bizarre Sonnenbrand-Entblößung signiert das Spektakel eines gewalttätigen Machtzugriffs auf unterworfene »kleine« Körper. Der Anblick ist umso fragwürdiger, fragt umso mehr nach dem Framing einer Macht, die ihm einen Ersatz für Sinn verleiht, als die beworbene Textilie ja keinen Gebrauchswert hat, der dem Markennamen *Sonnenfilter* entspräche (Lingens Sonnenbrille ist ein »Sonnenfilter«, die

Im weißen Rößl (1935, Carl Lamač)
Im weißen Rößl (1960, Werner Jacobs)

Trikots hingegen lassen Sonnenstrahlen *ungefiltert* durch). Aus all der Verquerung kommt erstens ein sexueller Übergriff auf Kinder heraus; zweitens, als Teil einer Parade im braunen Deutschland von 1935, ein Auftritt gründlich gebräunter Jugend, bald alt genug für den Jungmädelbund. Aber da ist mehr im Spiel als Bräunen, nämlich Brennen: »Sie brennen genauso ab!« (wenn Sie unser Trikot tragen), ruft der Conférencier ins Publikum. Der Kalauer geht, einmal mehr, in Richtung Marktökonomie. Abbrennen: Alles-Geld-Ausgeben. Aber der Witz ist so schlecht, dass sich wieder das Bräunungsregime mit seiner Erfahrung im *Abbrennen* von Reichstagen, Büchern, bald auch Jüdinnen und Juden, in den Vordergrund schiebt.

Gegen Ende der Ostsee-Sequenz zitiert Lingen aus Schillers *Fiesco* den heute so nicht mehr recht sagbaren Satz »Der Mohr hat seine Schuldigkeit getan.« Das Herausstellen von Körpern mit nichtweißer Hautfarbe in Verbindung mit dem Aufmarschieren-Lassen und Aufteilen von Leuten am Sommertourismusstandort, diese Verknüpfung greift derjenige *Rößl*-Film auf, der *heute* kanonisch ist: 1960 erkennt Peter Alexander als Oberkellner Leopold einen der vielen Neuankömmlinge als Amerikaner, weil er ein *African American* ist, singt ihm vom Weißen Haus und vom Weißen Rößl vor und liefert dann, indem er dem hungrigen Gast »The united steaks of America« anpreist, einen Schlüsselwortwitz zum Konnex von Staat und Fleisch. Dieser Flachwitz (zum Nach-dem-Film-Aufwärmen) kredenzt uns ein Stück verbranntes Fleisch *im Namen des Staates*, im Zeichen zugreifender Macht. Ähnlich ist es, wenn die Rößl-

Wirtin in den Filmen von 1935 und 1952 ihr weibliches Personal wie eine Puffmutter mustert: »Wenn die Stubenmädln net zum Anbeißen sind, taugt das ganze Hotel nix!« Buchstäbliches Fleisch der Worte, die Gewalt in den Raum stellen. Gewalt über Frauen und gegen nichtweiße Ethnien kommt dann schließlich zusammen in dem Repertoire-Gag, der Gieseckes Staunen über lokale Salzburger Fleischgerichte verbrät: »Matrosenfleisch, Jungfernbraten, Zigeunergulasch«.

Heimat-Machen erscheint hier als eine Biopolitik des Fleisches und seiner Empfindungen zwischen *brand* und Brand: einerseits die Marke in der Zirkulation, für die etwa Oberkellner Leopold steht, im Zentrum immer neuer Benennungsstreitigkeiten (Anrede der Wirtin als *Bepperl* versus *Josepha Vogelhuber*) – und andererseits die Marke als Zertifikat, als Einbrennen und Einschüchtern seitens einer Herrschaft über vieler Leute Leben. Die Spannung zwischen einerseits *brand*-Patent und andererseits vergesellschaftetem Dasein, das aufgrund von Gewaltpotenzialen in der Macht-Ordnung schnell brandgefährlich werden kann, ist etwa in der Ostsee-Sequenz von 1935 angedeutet: Giesecke glaubt, mit der Firma GVZ ein gutes Geschäft zu machen, dabei steht GVZ aber für Gerichtsvollzieher; dieser beschlagnahmt blitzartig und ungerührt alle seine Trikots, und zwar auf Geheiß *vom Fürst* – von der Konkurrenzfirma Fürst und Kompanie.

Der Fürst-Witz hat eine Scharnier-Funktion in der Frage: Wie lässt sich mit Blick auf die deutsch-österreichische *Rößl*-Koproduktion von 1935 der Konflikt zwischen zwei Ansprüchen

aufs Heimat-Machen auflösen, zwischen zwei Arten kostümierten Aufmarschierens – *brand* und Brand, respektive Parodie und Faschismus? Hilfreich sind da Faschismusstudien wie jene von Siegfried Kracauer aus den 1930er Jahren (etwa *Totalitäre Propaganda*): Kracauer zählt zu den Vertretern der These, wonach Faschismus eine Herrschaftsform in kapitalistischen Gesellschaften ist, bei der die Machtpolitik zwar bürgerlichen Klasseninteressen vielfach nützt, aber nicht auf sie reduzierbar, sondern eigendynamisch ist. An dieser Eigendynamik hebt Kracauer hervor, dass sie nicht einfach autoritäre, traditionalistische oder reaktionäre Herrschaft bedeutet; vielmehr sind die Bewegungen und Regimes von Hitler und Mussolini charakterisiert durch hochdynamische Momente von Mobilität, etwa Flexibilität und Improvisation. Weiters betont Kracauer Züge des Abenteuerlichen, Unseriösen und bohemehaften am Faschismus und verwendet dafür Vergleichsworte wie »Faschingsgesellschaft« und »Farce«. Er spitzt Karl Marx' polemische Analyse bürgerlicher Herrschaft (die »über den Klassen« steht, deren Praxis eigendynamisch und deren Personal vielfach clownesk ist) zum Panorama eines *faschistischen Faschings* zu. Er vernachlässigt keineswegs die totalitären und gewaltförmigen Aspekte dieser Politik, für die er den Sammelausdruck Faschismus verwendet. Das Regime von Engelbert Dollfuß und Kurt Schuschnigg im teils klerikofaschistischen österreichischen *Ständestaat* 1933–1938 erwähnt er nicht. Vielleicht aber ist »Austrofaschismus« als ungenannter umso mehr eine implizite Kategorie seiner Überlegungen: Denn die aus der christlich-sozialen Reaktion hervor-

gegangene österreichische Einparteien-Diktatur trägt Züge einer *Parodie von Faschismus*; insofern stellt sie das Parodie- und Faschings-Moment *am* Faschismus deutlich heraus – »zur Potenz erhoben« in einer Parodie der Parodie von Herrschaft.

Im austrodeutschen *Rößl*-Film von 1935 bildet sich ein politischer Patentstreit zwischen zwei Varianten von faschistischem Regieren ab. Wobei beide Regimes, das von Hitler und das von Dollfuß / Schuschnigg, mit *Faschismus* etwas wackelig definiert sind: Der im Massenmord dauermobilisierende Nationalsozialismus ist quasi kategorisch »mehr« als Faschismus; der *Ständestaat* Österreich hingegen »weniger«, weil er (wie sein Name schon andeutet) Massen nicht mobilisiert, nicht neue Herrschaftseliten einsetzt. Er durchdringt auch nicht die Gesellschaft, das schafft weder der Kanzler-Mythos noch die Einheitsorganisation *Vaterländische Front*. Austrofaschismus ist nicht totalitär; weniger aus Mäßigung denn aus Unvermögen. Der Kostüm-, Farce- und Parodie-Aspekt seiner Politik ließe sich an deren skurrilen Trachten – Hüten, Federn – festmachen, die das Modernisierungsmoment von Faschismus hintertreiben. Struktureller jedoch zeigt sich an den Konkurrenzfaschismen in Wien und Berlin, dass Ersterer seine Patente mit bloßen Behauptungen anmeldet.

Zum einen *behauptet* Dollfuß nur, wo Hitler *durchschlägt*: Dollfuß deklariert etwa laut und hilflos (zu Pfingsten 1934 vor Massen in Tracht und Uniform am schönen Neusiedler See), »dieses gemeinsam Beieinanderstehen zu Tausenden« sei »ein Ereignis von geschichtlichem Wert

und geschichtlicher Bedeutung«; Nazi-Massen-Inszenierungen hingegen hämmern solche Claims mit sinnlicher Gewalt ins »Volk«. Zum anderen wirkt sich hier ein spezifisches Paradoxon aus – nicht das nationalistische, sondern ein patriotisches Paradoxon. So etwa in Schuschniggs prominenter, trotz ihrer Verzweiflung typischer Rede vom 24. Februar 1938 – kurz vor dem »Anschluß« – im Bundestag (Einparteien-»Parlament«). In der Rede, die mit dem zur Austro-Folklore avancierten Ruf »Bis in den Tod – Rot-Weiß-Rot!« endet, erklärt der Bundeskanzler und Vaterländische-Front-Führer, für Österreich sei »nicht Nationalsozialismus oder Sozialismus«, sondern nur »Patriotismus« die »Parole«. Paradox ist, dass der Ständestaat seinen Patriotismus für ein *deutsches Österreich* aufbietet und ihn zugleich von *deutschem Nationalismus* abgrenzen will, für den ja die Nazis zuständig sind. Dieser Patriotismus steht und fällt mit seiner Abgrenzung zum Deutschtum; zugleich gilt, so Schuschnigg: »Österreich steht und fällt mit seiner deutschen Mission.« Und er zitiert dazu Kaiser Franz Joseph, der von sich gesagt habe: »Ich bin ein deutscher Fürst.«

Zurück zum Wolfgangsee, mit der Frage: Wer ist der Fürst? Wer ist Souverän? Wer oder was regiert? Im *Rössl* von 2013 regiert die Motivation; im *Rößl* von 1960 regiert die Technik, die dem Film sein modernes Tempo gibt, verkörpert von Peter Alexanders Schnellscherz-Maschinerie und vom Helikopter, mit dem Gunther Philipp als *der schöne Sigismund* spektakulär in St. Wolfgang landet. In Willi Forsts Verfilmung von 1952 aber ist es der *Fürst*, der

spektakulär in St. Wolfgang landet, nämlich Kaiser Franz Joseph selbst, mit Dampfschiff, Radetzkymarsch, Kaiserhymne, Österreich- und Habsburg-Fahnen und mit Heimat-Pathos in der Begrüßung durch Johanna Matz. Völlig ernst gemeint ist diese Parade als geschichtsrevisionistischer, austro-patriotischer Rückgriff auf einen gütigen Fürsten – nicht Führer, sondern Forster. Denn pikanterweise wird Forsts Fürst von Rudolf Forster gespielt, der zuvor einige Nazi-Propaganda-Helden verkörpert hatte (etwa den antisemitischen Wiener Bürgermeister Lueger).

Im *Rößl*-Film von 1935 hingegen ist der Fürst zunächst ganz Kostüm und unhaltbarer Anspruch, leeres Wort. Das Pendant zum Forst'schen Antreten des Paars, Wirtin und Oberkellner, vor dem majestätischen Fürsten ist 1935 Teil eines Ritterspiels, eines Spiels im Spiel zum Kirtag: Fritz Imhoff in Rüstung gibt den Ritter St. Wolfgang. Mehr noch: Im Faschismus, der ganz in seiner Farce aufgeht, ist der Fürst ein leeres Wort – der *Rößl*-Film, der in österreichisch-deutscher Koproduktion entsteht und in der Gegenwart von 1935 spielt, darf als Souverän weder den Berliner Nazi-Führer zeigen noch den alten Kaiser beschwören, auf dessen apostolisches Erbe sich der Ständestaat beruft. Dieses *Weiße Rößl* 1935 zeigt den *Fürst* als reinen Namen, der zirkuliert, und markiert zugleich eine Drohung. Es verwickelt sich so: Kommerzienrat Fürst telegrafiert nach St. Wolfgang, dass er demnächst komme; alle im Ort halten ihn für den als Kirtags-Ehrengast erwarteten »Bezirkshauptmann Fürst Kumbersfeld«. Als darauf Giesecke, für den Fürst ja der ver-

hasste Patenstreit-Gegner ist, sich abfällig über »den Fürst« äußert, wird er vom Kirtags-Mob fast gelyncht. Er bezieht eine Tracht Prügel.

Bezeichnenderweise tritt Theo Lingens Fürst-Figur bei seinem spektakulären Empfang in St. Wolfgang an die Stelle des schönen Sigismund, der in diesem *Rößl*-Film als einzigem nicht vorkommt. (War er für den Markt in Deutschland, wo das Bühnen-Singspiel nicht mehr aufgeführt wurde, zu sehr Gigolo?) Den Sigismund, der laut seinem Lied *nichts dafür-kann, dass er so schön ist und dass man ihn liebt*, vertritt hier einer, der nichts dafürkann, dass er so heißt wie der, für den man ihn hält. Ein Stück weit reiht sich diese Konstruktion in Traditionen der Verwechslungskomik ein (vom Typ *Der Revisor* bzw. von doppelt belegten Namen oder Hotelzimmern) – entlang einer Zirkulationslogik, die immer wieder Eigentliches und Abgeleitetes, Sein und Heißen, Gebrauchs- und Tauschwert gegen- und ineinander verschiebt. An einen Gag der Operette *Die Fledermaus* mit dem Mann, der nicht blind ist, nur Dr. Blind heißt, knüpft der *Rößl*-Film von 1960 an. Dort erklärt Leopold: »Der Herr Doktor heißt nicht Siedler, er heißt anders!«, worauf Giesecke den Mann mit »Dr. Anders!« begrüßt. Im 1935er-*Rößl*-Film erfolgt die Fürst-Verwechslung (ähnlich der Parade mit den gebräunten Mädchen) noch unlustiger – und so umständlich, dass sie ganz in der Lynchmob-Parade aufgeht, die den »Geschäftsgeier« Giesecke als Volksschädling in den Kerker steckt. Das ist wohl so gemeint, nicht anders. Die Parade ist auf dem Sprung zum Pogrom; Faschismus ist nicht autoritär, sondern überschießend im Freisetzen von Hass-Energien – überspringend wie ein herrschaftliches Pferd. Kommt er aber als seine eigene Parodie daher, als vergleichsweise harmloses Zirkusrössl wie der »Austrofaschismus«, dann kannst du, wie die 1960er-Rößl-Wirtin (ihr Name ist Haas) über ihren Leopold, zwar ein bisserl schimpfen, ihm aber geschichtspolitisch nicht wirklich bös' sein. Was können fesche Machtpolitiker, christlich geerdet in Tracht und malerischer Landschaft, dafür, dass man sie liebt?

[2018, Vortrag]

»Realistik« der Empfindung in Eddy Sallers Sexkrimis

Vor zehn Jahren – in der Dokumentation *Die verlorenen Jahre* (1992) von Reinhard Jud und Leo Moser – erinnerte sich Eddy Saller daran, dass er in seinen Filmen alles »sehr dezent gezeigt« habe. Also: »nicht unbedingt Busen zeigen, unbedingt Schoß zeigen, nacktes Weib«. Sallers eigenwillige Wortwahl steht wie ein Motto für Dimensionen des geschriebenen und gesprochenen Wortes, die sich in seinen Filmen *Geißel des Fleisches* (1965) und *Schamlos* (1968) unversehens auftun. Busen und nacktes »Weib« wurden bei Saller *nicht unbedingt*, aber de facto doch auffallend oft gezeigt. Dieses Zeigen war eine *unique selling proposition* seiner Filme, aber eben nicht unbedingt, sondern nur unter einer Bedingung. Das verweist zunächst auf einen Zwiespalt, der sich aus der gattungshistorischen Position von Sallers Ästhetik und Rhetorik ergibt: Seine »Sexkrimis« stehen, vielmehr: laufen, im Übergang vom Sittenfilm zum Tittenfilm – von den um Werteverfall und Geschlechtskrankheiten besorgten Aufklärungs-Spieldokus der Nachkriegsjahre über die *teen crime movies* um 1960 bis zur Frau Wirtin und anderen Nackerbatzis, die sich mit der Erotikwelle von 1970 über (nicht nur) Österreichs Kinos ergossen. Saller filmt dazwischen, peilt in schwarzweißem Sensationalismus und vom kapitalschwachen Rand her einen Markt von Wahrnehmungsvorlieben an, den andere wenig später durch textilarme Klamotten in Bunt und Mittelgroß erschließen werden.

»Ein nackter Busen ist noch lange keine Katastrophe«, sagt dazu Franz Antel, der die Produktstandards des Nachholbedarfskinos von 1970 als damals bereits abgefeimter Regisseur so bespielte, dass Wien ihm noch heute gern Ausstellungen widmet. Ein solch routiniertes Bild bietet Sallers Regie zum Glück nicht. Bei ihm beschwört das Zeigen von Busen noch eine Katastrophe – Brüche im Erzähl- und Affektgefüge – herauf. Abwendbar wird sie nur unter der Bedingung, dass das Zeigen, wenn schon nicht dezent, so doch radikal zwiespältig ist: Sallers Filme stellen viel Busen und etwas Schoß ebenso aus wie eine große Scham – den Zwang, das Vorführen von Fleisch zu zelebrieren *und* schuldbewusst zu geißeln. Der Rolltitel am Beginn von *Geißel des Fleisches* bringt diesen sich selbst rechtfertigenden Sensationalismus auf den Punkt: Zum Problem der »erschreckenden« Zunahme von »Sexualdelikten«, einer »Krankheit unserer satten Wohlstandszeit«, wird »ein international bekannter Psychiater« zitiert, der auf die »fast schon abstoßende ZURSCHAUSTELLUNG sexueller Reize im alltäglichen Leben« hinweist. Dieser Nachhall des Sittenfilm-Diskurses ist Vorwand dafür, dass das Zeigen funktioniert

und ein nackter Busen nicht zur Katastrophe wird. Aber zugleich ist der Vorwand-Vorspann ein Vorspiel, eigendynamisch in hingebungsvoller textueller Verspieltheit, in deren Register sich die abgewendete Katastrophe verzogen hat, sodass sie nicht mehr als offener Bruch wirksam ist, sondern als Mosaik feiner Risse. Inmitten der Exploitation wimmelt es von »minimalen Katastrophen« (Peter Weibel), die jede zweckrational-routinierte Linearität zerfransen.

Der Beginn von *Geißel des Fleisches*, noch einmal und immer wieder. Denn: Um rasch zum Punkt zu kommen, kann dieser Film gar nicht mehr aufhören, anzufangen. Erst das Firmenlogo (eine Montage aus Bildern, die später im Film auftauchen), dann der warnende Rolltitel, ein Augenpaar, eine Montage zum Thema »aufreizende Frauen in der Stadt und in Illustrierten«, Etablierung der Staatsopern-Ballettschule mit viel Bein – *dann* erst der Vorspann. Der überbietet noch Sallers Interview-Poesie, akkumuliert hieroglyphische Details einer entfesselten, katastrophischen Schrift-Sprachlichkeit, die man sich auf dem Auge zergehen lassen muss: »Musik u.musikalische Leitung: Gerhard Heinz« – großartig! Wo gäbe es das heute in einem Vorspann, dass ein »und« abgekürzt (und auf das Leerzeichen danach verzichtet) wird? Sehr fein auch: »3 Bobbys spielen: Georg Strasser singt Buona Note«. Nehmen wir an, das Lied der 3 Bobbys heißt nicht »Georg Strasser singt Buona Note«, sondern nur »Buona Note«, dann treibt hier die Rechtfertigungszwangsmoral des Sensationellen üppige Fehlleistungsblüten: Sofern keine gute Schul-Note für dezentes Schoß-Zeigen gemeint ist, wirken die Falschschrei-

bungen von »Bobbys« (das war in der ostentativen Anglophilie des damaligen deutschsprachigen Pop-Jargons durchaus üblich, vgl. »Partys«) und »Note« (das war nirgends und nie üblich) wie Symptome von schamhaftem Gewissen: Der Film versucht hier etwas, das ihm nicht zusteht. Schließlich das schöne Vorspann-Wort »Tanzeinstudierungen«; es hallt im Dialog im Ausdruck »Konfrontierung« (für »Tätergegenüberstellung«) nach.

Überhaupt enthält *Geißel des Fleisches* Dialog-Wendungen, die fast von den Busen ablenken; etwa, wenn in der Playboy-Bar »ein Cocktail« bestellt wird (bestellen Sie einmal in einer Bar Ihrer Wahl »einen Cocktail, bitte«!) oder bei der Unterwäschemodenschau ebendort ein »Sexmieder« zur Darbietung gelangt. Falls das Wort an den Jargon der Wiener Aktionisten erinnern sollte – auch die treten in der Sex-&-Crime-Revue von *Schamlos* auf: Big Otto Mühl himself und seine Kumpane machen so richtig einen auf Buona Note, mit Materialschlacht, Schreiübungen, Bodypainting auf weiblichem Akt und entsprechend beschleunigter Montage. All das laut Dialog auf der »verrückten Fete« bei »einem Popmaler«, wo es »Rieseneierkuchen mit Fleischbeilagen« gibt: »Mir kam das Mittagessen hoch, als ich Annabella in all dem Rührei sah.« Was es übrigens in beiden Filmen auch zu sehen gibt, ist Bier, in schamloser Schleichwerbung auf Gösser-Tafeln und -Leuchtreklamen. Aber hat nicht auch Peter Kubelka 1958 einen Bier-Auftragswerbefilm für *Schwechater* gemacht (metrisch rasant gegen den Auftrag montiert), mit der damaligen österreichischen »Miss Busen«, sehr dezent, in der Hauptrolle?

Natürlich bieten Sallers Filme nicht nur Action und Aktionen, sondern auch Handlung, sogar Verhandlung: *Geißel des Fleisches* rollt den in der Wiener Wirklichkeit so genannten »Staatsopernmord« vor Gericht in Rückblenden auf; in *Schamlos* tagt, wie in Fritz Langs *M*, ein Unterwelt-Gericht in einem Keller zur Klärung der Schuldfrage in einem Mädchenmord. Vor allem erstere Situation führt den Diskurs der Warnung und Abscheu vor dem, was der Film die ganze Zeit über zeigt, bis an die Grenze autoreflexiver Selbstgeißelung. Aber vielleicht ist Saller auch mehr Lang, als man vermuten würde – angesichts seines Gespürs für Machtspiele und Widersprüche im Ablauf juridischer Wahrheitsfindung und seiner Einarbeitung der »Medien-Realität«, die urbane Erfahrung spektakularisiert: der wienweite Polizeifunk und das Tonbandgerät beim Lauschangriff auf den Mörder in *Geißel*; die alles enthüllende heimliche Schmalfilm-Aufzeichnung und die simulative Dia-Wand-Projektion eines Fluchtweges in *Schamlos*. Bei Saller ist moderne Urbanität nach der Logik der Ununterscheidbarkeit von aktueller, »harter« Raum-Materie und virtuellem (Medien-)Bild figuriert: Der Mörder, der sich von Anblicken von Frauen auf Postern und Fotos verfolgt fühlt, wird am Ende selbst zum Zeitungsfoto, das in den Sensationskreislauf »Sex in der Stadt« zurückfließt; der junge Gangster in *Schamlos* (Udo Kier) wirkt wie ein Film- oder Popstar, der Gangster-Klischees ausagiert.

Deshalb ist Sallers Realismus – »Ich war ja verschrien, dass ich sehr realistisch inszeniere« – keiner des sozialen Milieus, sondern einer der Wirklichkeit, besser: Wirksamkeit, des Bildes.

Die Unterweltler in *Schamlos* sind keine Außenseiter-als-Erfahrungsträger wie etwa bei Roland Klick. »Ich stamme aus 'ner kleinen, miesen Zirkusfamilie«, so der Junggangster über sich selbst. Wer, außer dem britischen Ex-Premier John Major, stammt einfach so aus einer Zirkusfamilie? Aber Zirkus ist eine Chiffre für Sallers Welt, und das rasend schnelle, wie so manches aus *Geißel* in *Schamlos* wiederverwertete Zirkusmusikthema ist ihre Signation: Schwule Schauspieler und rachsüchtige Italiener, Frauenmorde und Verfolgungsjagden, Bars und feuchte Keller werden montiert zu einer Revue von *Attraktionen* im Deleuzo-Gunning'schen Sinn von Sensationen wie auch von anzüglich-spektakulären *Anziehungen*.

»Dieser Film wurde einer wahren Begebenheit nachgestaltet«, lesen wir am Beginn von *Schamlos*. Noch so ein Saller-Wort: eine Sache einer anderen »nachgestalten«. Oder geht es um falschgeschriebene Nachtgestalten? Produzent Herbert Heidmann erinnerte sich 1992 an sein Faible für französische Thriller, die er damals mit Saller »nachzuäffen« versuchte. Was Heidmann Nachäffen nennt, heißt im *Schamlos*-Titel »Bemühen um echte Realistik des Milieus«. Dass die echt sein muss, ist klar; sonst hätte man ja einfach »Realismus« schreiben können. Saller jedoch zielt ab auf eine hybride Sonderform von Stil und Wahrnehmung: Es geht um »eine Realistik, die in erschreckendem Maß symbolisch ist für die Missachtung der menschlichen Kreatur in unseren Tagen«.

Realistik, Symbolik, Schrecken, Missachtung und Kreatürlichkeit – damit ist alles gesagt. Die Ordnung des Symbolischen, der konventionel-

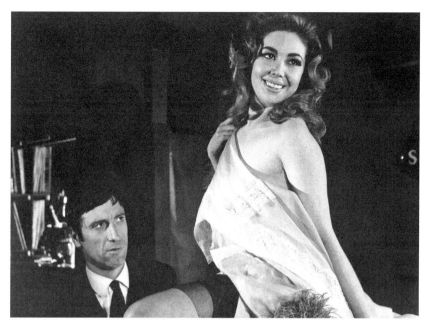

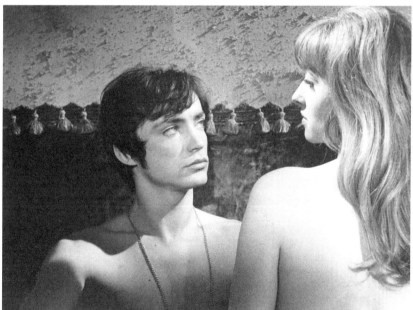

Geißel des Fleisches (1965, Eddy Saller)
Schamlos (1968, Eddy Saller)

len Zeichensystematik, ist bei Saller katastrophisch: In seinen Vorspann-Schreibweisen und Inszenierungen sind Konventionen immer dem Zusammenbruch nahe – dem Szenenabbruch, dem Achssprung, der Unterbelichtung, der erzählerischen Verwirrung. Das ist die Wirkung des Wirklichen, eine *Realistik*, die das Symbolische in Schrecken versetzt, seine Formen sprengt und entregelt. Die bei aller Dezenz prall in die Kadrage wuchernde Bild-Körperlichkeit verwirrt Blickanschlüsse und Raum-Ordnungen (der Duschmord oder die Autofahrten in *Geißel*: Man weiß nicht mehr, wer wohin schaut, wo die Beifahrerin sitzt etc.). Gesichter, die dafür wie geschaffen wirken (Edith Leyrer in *Geißel*, Udo Kier in *Schamlos*), quellen uns weitwinkelverzerrt entgegen. Achsen stürzen, Licht flackert, ständiger Hall macht Stimmen zur reinen Sound-Wirkung: in den Gerichtsdialogen von *Geißel* und vollends in den *cut-up*-Musikfetzen von *Schamlos* (Big Gerhard Heinz: Geräusch-Soul nach Art von Peter Thomas oder Jean-Jacques Perrey; Biker-Fuzz-Beat zu asynchron musizierender Band und tanzenden Gammlern).

Sallers Realistik gilt der rohen Physik des tönenden Bildes als somatische Attacke auf die Körper des Publikums. Mutierte nicht zeitgleich auch die Wirklichkeitsbeobachtung des Neorealismus in die Materialschlachten und schamlosen Enthüllungen des Italowestern? Auch die »Missachtung der menschlichen Kreatur« muss man programmatisch ernst und wörtlich nehmen. Die Kreatur, das ist das in Posen geschundene, verdinglichte »Weib« (beim Duschen, bei der »Auktion« in der Playboy-Bar, bei der Sexmieder-Präsentation, immer unter den aufmerksam quellenden Augen von Männern, die »Noch frivoler!« rufen). Es ist das mit Peitschen, Fäusten, Zigaretten misshandelte Männergesicht im Folterkeller von *Schamlos*. Und die Kreatur schlechthin ist der Frauenmörder in *Geißel des Fleisches*: Herbert Fux als Sallers Peter Lorre. Als psychotischer Bar-Pianist mit angezotteter Mod-Mode-Frisur ist er die Inkarnation des geknechteten Körpers, das Gegenbild zum souveränen Star-Leib eines Udo Jürgens. Wie er Augen und Miene verkneift und seiner knödelnden Stimme Halbsätze abringt – auf die Frage »Sie haben wohl Nerven aus Stahl?« brummt er »Mhmmm.« –, wie er sich mit jeder Muskelfaser ums Spiel quält, das ist ein fast Bresson'scher Minimalismus der leidenden Materie als Bild. Sallers Realistik ist nicht *Abbildung* der Welt; sie ist jene Geißel, die die Welt als Katastrophen-Wirkung synästhetisch in unserem Fleisch empfindbar macht – das aber so schräg, die Empfindungs-Bindung so rissig, dass es eine Menge »Glauben ans Fleisch« braucht, damit ein »Glaube an die Welt« daraus wird. Deleuze suchte solch ein Wirklichkeitsverhältnis bei Rossellini, weil er Saller nicht kannte.

[2002]

In der Stadt, in der Zeit

Wien als Gedächtnisraum und Geschichtstreffpunkt in Scorpio *und anderen Krimis um 1970*

»Wien hält die Zeit nicht ein!«
»In ein paar Tagen sind wir in Wien. Da wirst
du alles vergessen.«
 (*Schüsse im 3/4 Takt*, 1965)

Die bekannteste Sequenz aus Michael Winners *Scorpio* ist die Verfolgungsjagd auf der Baustelle der Wiener U-Bahn-Station Karlsplatz. Es ist die Szene, über die alle, zumindest alle Wiener*innen, diesen Agententhriller aus dem Jahr 1973 identifizieren, egal ob sie ihn gesehen haben oder nicht. In einem gewissen Sinn hat allerdings niemand die Szene gesehen: Sieben Minuten lang jagen Alain Delon als CIA-Jungspund Scorpio und ein Kollege hinter dem CIA-Haudegen Cross, gespielt von Burt Lancaster, her; man schießt, schreit und stürzt, es kommt zu einer Explosion – und niemand hat's gesehen. Im Rahmen der Fiktionswelt des Films gibt es kein Publikum dafür. Die Baustelle bleibt an einem sonnigen Junitag menschenleer, die Verfolgungsjagdpartie ungestört.

Die Baustelle Karlsplatz ist so menschenleer wie die meisten anderen Außenaufnahmen Wiens in *Scorpio*. Zum Vergleich: Verfolgungs- und Actionszenen in zeitgenössischen Filmen, die in New Yorker U-Bahn(station)en spielen, etwa *The Taking of Pelham 123*, der ein Jahr nach *Scorpio* ins Kino kam, oder *The French Connection*,

der im Jahr vor *Scorpio* den Oscar als bester Film erhielt, beschwören stets auch das Massenhafte von Großstadtleben. Im Krimi-Film-Bild Wiens hingegen ist die U-Bahn eine leere Baustelle. Das fällt umso mehr auf, als Massenverkehr in *Scorpio* eine große Rolle spielt – außerhalb von Wien. In *Scorpio* gibt es Flughäfen in Paris und Washington, sowie einen stark befahrenen Rollschuh-Ring, ein nicht schlecht frequentiertes Hotelfoyer und eine gut besuchte Privathausparty in Washington: (halb)öffentliche Ansammlungen von vielen, die unterwegs, zumindest nicht zu Hause sind. Dem steht in *Scorpio* etwa Cross' Ankunft in Wien gegenüber, nachts in der menschenleeren Innenstadt. Der Transportweg zu seinem sowjetischen Agentenkollegen ist ein Fall von obszön aufwändigem Individualverkehr: Der CIA-Mann wartet allein im Weitwinkel-Wien; ein Straßenkehrer mit Handwagerl kommt und gibt ihm eine Adresse; ein VW-Käfer führt ihn zu einer Seitengasse, wo er in einen LKW einsteigt, der ihn ein paar leere Gassen weiter vor dem Haus des KGB-Veteranen absetzt.

Zwei Metropolen: Wien ist unbewohnt, Washington hingegen ein Ort, an dem viele wohnen – wo aber Wohnen, die Zugehörigkeit zu einem Aufenthaltsraum, problematisch ist. Der Aufenthalt in den Büros der CIA-Zentrale

erscheint, darauf pocht die Inszenierung, als technologisch entfremdet. Wohnen in Washington ist in *Scorpio* unruhig und prekär: Ein Dieb haust in einem unterirdischen Gewölbe, ein Obdachloser schläft im WC einer Busstation; zu einem weiteren öffentlichen Klo verwehrt man einem Benutzer den Zutritt – die CIA nutzt es gerade als Besprechungsraum.

Ein Agentenfilm aus jener Periode des Kalten Krieges, in der die kapitalistische Welt Übergänge von den geschlossenen Milieus des alten Disziplinarsystems ins neue, neoliberale, postfordistische System des Kreativitäts- und Flexibilitätszwangs vollzieht: Als solcher verhandelt *Scorpio* auch Formen von gelebter Exterritorialität, transitorischem Aufenthalt und brüchiger geopolitischer Bindung. Das betrifft den Typus des Agenten, der die Seite wechselt, oder nicht weiß, wo er hingehört; und es betrifft die Räume, in denen der Film spielt. Wie es der Promotion-Slogan formulierte: »When Scorpio wants you … there's no place to hide!« *No place* – zumindest keiner, an dem es Aufenthalt im Sinn von Wohnen gibt: In Washington ist keine Ruhe; in Wien ist niemand. Der Raumentwurf von *Scorpio* stellt die beiden W-Citys entlang der Opposition Neu und Alt gegenüber, überlagert durch den Gegensatz von Voll und Leer.

In Wien ist niemand, aber da *war* jemand: Das zeigen *Scorpio* und andere Krimis um 1970. Die Stadt ist arm an gegenwärtigen Einwohnern. Was es hingegen reichlich gibt, sind Statuen und andere Baudenkmäler, die an frühere Einwohner gemahnen – sowie Agenten. Dies bringen zwei Szenen auf den Bild-Punkt: In *Scorpio* zeigt der KGBler seinem CIA-Kumpel Fotos von »Neuankömmlingen« in Wien, unter ihnen Scorpio (merke: Unter den nicht allzu vielen Leuten, die nach Wien kommen, ist ein hoher Prozentsatz an Geheimagenten) – und er tut dies, während er durch ein museales Statuen-Depot schlendert.

Eine andere Szene, aus einem anderen agentoiden Medienformat dieser Zeit: In einem Wiener Park, umrahmt von Grabdenkmälern großer Komponisten, trifft sich Agenten-Dandy Jason King – ein mehr noch als James Bond bindungsloser, zwanghaft mobiler Kreativarbeiter – mit einem alten Freund, der ihm klarmacht: »Ich kann in Wien nicht noch mehr Zeit verplempern: Es wimmelt hier nur so von Killern!« Es handelt sich um einen totgeglaubten Jugendfreund, der da inmitten steinerner Zeugnisse der Vergangenheit auftaucht: ein Anklang an Holly Martins' Wiener Wiederbegegnung mit Harry Lime in *The Third Man* (1949). Die Wien-Episode von *Jason King*, einem Spin-off der britischen TV-Serie *Department S*, erstausgestrahlt 1971, trägt den Synchrontitel »Wer ist wer in Wien?«; im Original heißt sie »Variations on a Theme«, womit sowohl das Zither-Thema aus dem *Dritten Mann* gemeint ist als auch die Logik der Serie, die Standardmotive aus dem Agenten- und Krimi-Genre abwandelt.

Nehmen wir diesen Zufallsfund in möglichst forcierter Lektüre beim Wort: Der Synchrontitel fragt »Wer ist wer?«, der Originaltitel erwidert, das sei Sache der Variation auf ein Thema. Auf die Frage nach Identität antwortet die Variation, Wechselspiel von Sich-Erhaltendem und differenzierender Innovation, kurz: Die *Jason-King*-Episode gibt durch ihre Titel zu

verstehen, dass Identität eine gedächtnishafte Konstruktion ist, und sie tut es in Wien (sprich: In England gedrehte Studioszenen und *stock shots* örtlicher Straßen stellen Wien dar). Wie erhält sich das, was war, in Bezug zur Gegenwart? Diese Frage wird dringlich in Wien, der Stadt der Baudenkmäler und weiterlebenden Totgeglaubten. Welche Sinnpotenziale bringt das Film-Bild »Wien um 1970« ins Spiel, im historischen Moment einer problematischen Verortung des Kapitalismus wie auch des Genrekinos? Was ich bisher in räumlichen Begriffen anhand von *Scorpio* umkreist habe, lässt sich zeitlogisch so schematisieren: In Wien gibt es keine gelebte soziale Gegenwart, sondern ein Wohnen, vielmehr: insistierendes Fortbestehen, von Vergangenheiten in vergegenständlichten Gedächtnissen. Diesen Wiener Gedächtnissen haftet etwas Unzeitgemäßes und Informelles an, zumal im Kontrast zu technisch-institutionellen Archiven, wie die Filme sie an ihren jeweiligen Zentralorten des Geheimdienstwesens groß ausstellen.

Das Wien-Gedächtnis im Krimi: Mitunter ist seine formlose Form barock, etwa in Orson Welles' TV-Neunminüter *Vienna* aus dem Jahr 1969. Essayistisch sind da Eindrücke versammelt, die von Torten in der Konditorei übers Taubenfüttern im Park bis zu Senta Berger reichen. In diesem Wien-Porträt entsteht der Eindruck von Nicht-Gegenwärtigkeit vor allem daraus, dass es zum Teil nicht in Wien (sondern in Zagreb und einem Studio in Los Angeles) gedreht wurde. Aber es geht hier ja auch nicht ums lebensechte räumliche Bild, sondern um ein (Welles-typisches) Sammelsurium von Er-

innerungen, die eine Gegenwart heimsuchen: traditionsreiche Namen von Torten, deren Stofflichkeit fast obszön ins Bild kommt, oder das nostalgische Spiel mit dem Lebendigwerden von Krimi- und Agenten-Klischees in Form von Beschwörungen des *Third Man*, Welles' eigener Rolle in diesem Film sowie des (einmal mehr variierten) Zither-Themas.

Liliana Cavanis *Il portiere di notte/The Night Porter* (1974), laut Werbeslogan »the most controversial film of our time«, stellt in Wien zwei Arten von Gedächtnis gegenüber: Erinnerungsrituale einer Alt-Nazi-Clique und das obsessive Nach-Erleben einer sadomasochistischen *amour fou* zwischen einem Wiener Hotel-Nachtportier (Dirk Bogarde), selbst ehemaliger SS-Offizier, und seinem einstigen Opfer (Charlotte Rampling), einer Frau, die er im KZ zu seiner Geliebten gemacht hat. Die Kritik, die Michel Foucault in einem Interview an dem Film übte, hat viel für sich: die Zelebrierung einer unentrinnbaren Bindung des Opfers an den Täter trage dazu bei, die Bildung populärer Gedächtnisse von Widerständigkeit zu blockieren. Anknüpfend an Saul Friedländer lässt sich der Film durchaus als Hochglanzexemplar von *Nazi Porn* einstufen. Jedenfalls dient hier erneut ein – am Gattungsrand des Psychokrimis lokalisiertes – Wien-Film-Bild zur Differenzierung zweier Gedächtnisse: einerseits das als formlos und intim inszenierte Gedächtnis der Obsession, durch das der NS-Terror in Form von Reenactments und traumatischen *flashes* spukt (etwa in taktil-textilen Erinnerungen, die die Lager-Überlebende heimsuchen, als sie beim Trödler ein Seidenkleid berührt); andererseits das formalisierte

167

Archiv-Gedächtnis der strengen Therapiesit-
zungen und Tribunale der alten Nazis, die Akten
über die Zeugen ihrer Verbrechen anlegen.

Auch Franklin J. Schaffners *The Boys from
Brazil* (1978), ein Produkt der zur SciFi abglei-
tenden Spätphase des Verschwörungsthrillers
der 1970er Jahre, kontrastiert zwei Arten, Na-
tionalsozialismus zu erinnern: ein informelles
Wiener Opfer-Gedächtnis, ein formalisiertes
Täter-Gedächtnis. Der Plan des in Brasilien
untergetauchten Dr. Mengele (Gregory Peck),
mehrere Hitler-Klons heranzuzüchten, unter
Einsatz streng geordneter Gen-Datenbanken,
Züchtungsformeln und Adoptivfamilien, wird
von Wien aus durchkreuzt: von einem alten
jüdischen Nazijäger (Laurence Olivier in einer
an Simon Wiesenthal angelehnten Rolle), der in
einer Wohnung nahe der Börse sein chaotisches
Täter-Dokumentationsarchiv hat. Unter der
Last der Archivbestände droht der zum Woh-
nen gedachte Raum zusammenzubrechen, so
lautet jedenfalls der Vorwurf seines Vermieters
– ein Anklang von »Schlussstrich«-Ideologie als
Vergessensvotum: Weg mit der Last einer für
die Gegenwart unbrauchbaren Vergangenheit!

Zurück zu *Scorpio*: Wie viele Spielfilme um
1970 ist auch er ein Abgesang auf sein Genre,
auf dessen Subjekttypen und Handlungsethik.
Scorpio betrauert den Verlust tätig-selbstbe-
wusster Männlichkeit und deren einstiger Fähig-
keit, ein ausdefiniertes politisches Ganzes zu re-
präsentieren. Schon die Opposition von selbst-
ernanntem Geheimdienst-Dinosaurier (Cross
bzw. sein KGB-Kumpel) und jungem CIA-Kar-
rieristen (Scorpio) betont eine Beziehung zur
Vergangenheit, zu Tradition und Erinnerung.

Diese Beziehung wird über diverse Dialoge aus-
agiert – über die gemeinsame antifaschistische
Vergangenheit der alten Haudegen im Spani-
schen Bürgerkrieg oder über die Frage, ob die
Traumatisierung durch stalinistische Gewalt
dem KGB-Mann sein Festhalten am Kommu-
nismus verunmöglicht. Sie kommt aber auch
über prägnantere Versinnlichungen ins Bild. So
ist der erste Wiener, den wir mit Lancaster in
der Innenstadt zusammentreffen sehen, der be-
sagte Straßenkehrer; mit ihm beginnt eine Serie
memorialer Bezugnahmen auf die Geschichte
von Faschismus, NS-Verfolgung und den Kampf
dagegen. »Spain is a long time ago«, lautet Lan-
casters Losung an seinen Wiener V-Mann, der
als Müllmann wohl gerade vom Müllhaufen der
Geschichte kommt; er antwortet: »The best died
there.« Wenn der KGB-Agent in seiner Woh-
nung lamentiert, Leute wie er und Lancaster
würden durch gedankenlose Technokraten er-
setzt, legt er wie nebenbei eine Grammophon-
platte auf: eine weitere Variation aufs Thema
des Kontrasts zwischen alten Formen von
Memorialisierung-als-Konservierung und den
Speichermedien der Geheimdienste. Deren Auf-
zeichnung von Überwachungen auf Tape und
Schmalfilm setzt *Scorpio* ostentativ unzeitge-
mäße Wiener Gedächtnistypen entgegen, etwa
das Museum in Form des erwähnten Statuen-
Depots oder des Palmenhauses: Hier finden sich
erhabene historische Kultur respektive prähisto-
risch wuchernde Natur sammlerisch erhalten.

Wenn hier von Wien als verräumlichtem
Gedächtnis und vom Museum oder Garten als
Vergegenwärtigung von Vergangenem zu lesen
ist, soll zweierlei betont werden: Erstens geht es

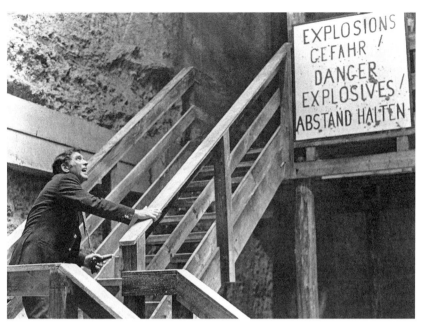

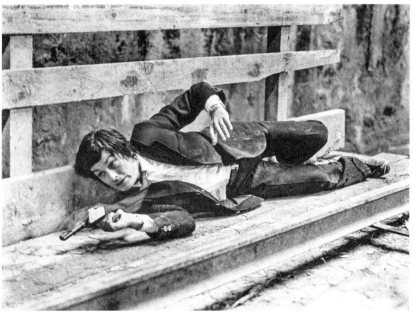

Scorpio (1973, Michael Winner)

keinesfalls darum, irgendwelche wohlfundierten Institutionen der Erinnerung gegen »den Markt« und »die Medien« zu behaupten oder das Gedächtnis als Hüter der Lebendigkeit tradierter Nationalkultur vor der Erosionskraft der Geschichte zu beschwören – wie dies Theorien vom »kulturellen Gedächtnis« bzw. von den »Gedächtnisorten« mitunter tun. Zweitens – das folgt daraus und entspricht dem Umgang, der hier mit nichtkanonisierten Filmen gepflogen wird – sollte Gedächtnis, auch eine als Gedächtnisraum imaginierte Stadt, nicht als Konservierungszone missverstanden werden. Im Sinn von Siegfried Kracauers Diagnostik massenkultureller Subjektivität anhand von Film und Stadt oder von Gilles Deleuze' Konzept von Gehirn und Gedächtnis als ständige Produktion neuer Bahnungen und als Rückbindung des Aktuellen an ein Nicht-Gegenwärtiges, Virtuelles – im Sinn dieser Gedächtnisbegriffe, die der Geschichte näher stehen als einer historiophoben Sorge um Nationen und Generationen, heißt »Stadt als Gedächtnis« eben nicht nur Museum, sondern auch Treffpunkt: Ort, an dem sich Begegnungen ereignen – auch ohne Verabredung.

Im Agentenkrimi um 1970 ist Wien ein inszenierter Raum, in dem nicht nur Altes fortbesteht, sondern auch Unvorhergesehenes auftaucht. In zwei zeitgleichen Filmen mit französischen Stars kommt im Rahmen einer geopolitischen Systemkonflikt-Konstellation Unerwartetes ins Bild – eine Art postkoloniale Durchkreuzung.

Die französisch-italienische Koproduktion *Avec la peau des autres (Die Haut des anderen)* aus dem Jahr 1966 handelt davon, ob ein Pariser Agent in Wien heimlich mit den Sowjets angebandelt hat; am Ende ist Lino Ventura als französischer Geheimdienstmann, der den Fall vor Ort untersucht, sehr erstaunt, als beim Treffen mit einem Kontaktmann plötzlich ein Chinese den Raum betritt. Als ginge es darum, dem Eindringen eines lange Zeit ausgeschlossenen Dritten in die Ost-West-Beziehung des Kalten Krieges ein »orientalisierbares« Gesicht zu geben, zoomt die Kamera abrupt aufs Antlitz des Eintretenden.

Skurril gerät die rassistisch verbildlichte Begegnung mit dem unerwarteten chinesischen Dritten – der daran erinnert, dass die Welt nicht nur aus Sowjet- und NATO-Block besteht – in der austro-italienischen Spionageklamotte *Schüsse im 3/4 Takt* (1965 inszeniert von Alfred Weidenmann, daueraktiv zwischen Nazi-Propaganda und 1970er-TV-Krimi): An der Hotelzimmertür eines in Wien tätigen Pariser Agenten, gespielt von Pierre Brice, stellt sich ein Besucher als »Dr. Chang« vor; darauf der Franzose: »Na, wie schön!« Er folgt dem Doktor auf die Straße, ins Rondeau der Opern-Unterführung, wird dort von Chinesen eingekreist (die wie Zombies inszeniert sind), und rettet sich durch einen naheliegenden Trick: In einem Souvenir-Shop kauft er rasch fünf Dosen Haarspray (eine Anspielung auf die langmähnige Winnetou-Rolle, in der Brice zeitgleich brillierte?), wirft diese, als die Chinesen ihn packen wollen, einem Maroni-Brater in den Ofen und flieht mit rußgeschwärztem Gesicht im Chaos der Explosion.

Eine andere, jäh intrusive Begegnung, die gedächtnishaft und ebenfalls mit rassistischer Ge-

walt assoziiert ist, vollzieht sich in *Scorpio*, hier jedoch in reflexiver Inszenierung. Einer der Freunde, die der vor dem CIA-Apparat nach Wien geflüchtete Cross aufsucht, ist der alte jüdische Geiger Max Lang. Ihm kommt es zu, unter Verweis auf die Wiener Strauss-Fixation anzumerken: »Vienna is the only city that puts on yester*day's* clothes for visitors« (dazu spielt im Café Landtmann eine Zither). Die Wiener Musik wird in *Scorpio* explizit als Ausdrucksform eines traumatischen Gedächtnisses präsentiert: Der Geiger – verkörpert von Shmuel Rodensky, der ein paar Jahre vor *Scorpio* im Musical *Anatevka* den Milchmann Tevje sang und im Jahr nach *Scorpio* im Anti-Nazi-Thriller *The Odessa File* Simon Wiesenthal spielte – ist ein Holocaust-Überlebender. Bei einem Treffen mit Cross in einem Konzertsaal (natürlich ohne Publikum, es wird nur geprobt) meint er, er habe gefürchtet, er werde, egal was er spiele, immer nur die Musik erinnern können, die im Lager während der Selektionen gespielt wurde. Als er sagt, seine stärkste Erinnerung sei jedoch die, wie Cross durchs Lagertor kam, um ihn zu befreien, stehen dem CIA-Mann Tränen in den Augen. Er schließt sie kurz.

Ein Blick, der im Zusammenhang mit nachwirkendem NS-Terror eine Fermate ins Geschehen einführt: Dieses Thema wird in *Scorpio* variiert. Die Szene, in der Scorpios Wiener Geheimdienstgehilfen Max Langs Wohnung durchsuchen und ihn beim Verhör ermorden, wird zur hellsichtigen Begegnung mit der Geschichte, zur blitzartigen Konstellierung von traumatischer Vergangenheit und Wohnen in der Wiener Gegenwart. Als der alte Jude nach

Hause kommt und bestürzt in seiner verwüsteten Wohnung steht, bedarf es keiner Rückblende, um eine Erfahrung zu aktualisieren, die der Wiener Geiger wohl schon einmal (1938 oder kurz danach) gemacht hat: den Entzug der eigenen Wohnung und eine einschneidende »Entvölkerung« Wiens. Dies geschieht in einer Weise, die das Andenken der betreffenden Erfahrung auch auf uns überträgt. Als die beiden vergegenwärtigten Wiener Gestapo- oder doch nur Stapo-Agenten Max Lang ins Off des Bildes zerren – was, als Anklang eines Bildverbots, mit Cross' niedergeschlagenen Augen korrespondiert –, erfolgt ein Schnitt auf Scorpios/Delons Augen, die einen Moment lang aus einem Autorückspiegel in die Kamera blicken, also uns anschauen. Dieser Rückspiegel ist die verdichtende Chiffre eines Bildes, das Geschichte gedächtnishaft reflektiert.

Erinnern wir uns. Erinnern wir uns an den Beginn des Texts. Es ging um Delons Jagd auf Lancaster – die bekannteste Szene in *Scorpio*. So sah das auch jener kanadische Film-Fan, der in seinem Posting unter den Amazon-Kundenbewertungen zur DVD-Edition von *Scorpio* schwärmte, dieser Film sei eine echte Perle, könne weder »replaced« noch »duplicated« werden, und überhaupt: »The highlight of the film is the chase sequence between Lancaster & Delon throughout the Streets and Alleyways of Venice.« Venice klingt wie Vienna, heißt aber Venedig (auch das eine schöne alte Stadt, allerdings ohne U-Bahn). Deutlicher lässt sich kaum vorführen, wie Gedächtnis unerwartete Begegnungen zeitigt, zumal anhand von Wien im Film.

[2010]

171

Zwangsalltag ohne Erlösung

Ulrich Seidls Hundstage

In *Hundstage* sticht ein Moment hervor, der durch forcierte Montage-Rhetorik Geschichte vermittelt: Die manische Autostopperin, die alle mit Fragen und Aufzählungen nervt, sitzt bei einer feinen Dame im Wagen und will wissen, ob diese eine Prinzessin sei. Das gerade nicht, antwortet die adelige Fahrerin, aber früher hätte sie bestimmt »bei Hof« gelebt; heute sei der Adel ja längst abgeschafft. Als das Thema Kirche zur Sprache kommt, trällern die beiden ein Lied: »Großer Gott, wir loben dich! Herr, wir preisen deine Stärke!« Dazu ein Schnitt auf den Leuchtschriftzug *Lutz*, das Billboard eines der Einkaufszentren, die die Straße säumen. Lutz ist Gott, Erleuchtung ist Reklame; heute regiert nicht (Hof-)Adel, vielmehr sind Kapitalmacht und Konsum zur Religion geworden: Diese Deutung liegt nahe und ist wohl (von mir) etwas flach gedacht. Es ist jedenfalls der einzige Moment, in dem *Hundstage* soziales Leben als historisch zu verstehen gibt.

Bei Ulrich Seidl gibt es keine Geschichte, keine Ursachen, keine Herkunft; er begreift Milieus weder soziologisch noch als »österreichisch«. *Hundstage* spielt an unspezifischen Nicht-Orten: Autobahnen, Shopping-Malls, Siedlungen am Rand von Wien. Dass die auf sechs Ereignisstränge verteilten zwölf Hauptfiguren des Films das lokale Idiom virtuos erklingen lassen, ist für seinen internationalen Erfolg ebenso zweitrangig wie der Sozialvoyeurismus, den man Seidl gern vorwirft, für sein Konzept. Seidl erzählt keine kauzigen Alltagsgeschichten und bietet schon deshalb keine Einblicke ins Außenseiterleben, weil seine Figuren sich aggressiv, regressiv, aber kaum je transgressiv verhalten. Keine Romantik des ganz Anderen, nur Funktionieren nach Spielregeln. Dort, wo im Dokumentarischen Beobachtung und Inszenierung ununterscheidbar werden, zeigt Seidls Anthropologie einen Kleinstadtball (*Der Ball*, 1982), Intimität mit Hunden (*Tierische Liebe*, 1995), die Arbeit und Freizeit von *Models* (1999) oder *Spaß ohne Grenzen* in einem Themenpark (1998) als rituelle Abläufe, die mit viel Zwang ein wenig Spaß und Schönheit zurechtformen.

Hundstage ist Seidls erster Spielfilm. Das bei ihm bislang erstarrte Leben gerät in Bewegung: Seine markenzeichenhaften Tableaus mit stillgestellten Menschen sind auf einige Bildfolgen reduziert, in denen sonnenbadende Statisten den Film interpunktieren, als Ornamente und anonymes Milieu, reglos, wortlos. Den heftigen Bewegungen und Wortgefechten der Hauptfiguren hingegen folgt eine rastlose Handkamera, und der in früheren Filmen unter Beobachtungsdruck gestellte Alltag wird nach Eruptionspotenzialen abgetastet. Erzählen heißt hier Be-

Hundstage (2001, Ulrich Seidl)

wegen-Lassen, und Bewegen heißt Ausagieren, Schreien, Schimpfen. Das erinnert an die terroristische Eigendynamik von Gesprächen bei Scorsese oder daran, wie Jack Nicholson in *The Shining* aus Frust einen Tennisball durchs Haus schleudert. In *Hundstage* tut das der Grieche, der mit seiner Ex-Frau unter einem Dach lebt und am demütigenden Anblick ihrer Affäre mit einem Masseur leidet.

Was hier kurz zum Psychodrama wird, verdeutlicht Seidls ansonsten *anthropologischer* Gestus besser: Gewalt und ihr Ausbruch sind im Funktionieren eines Alltags angelegt, in dem Macht der gemeinsame Nenner elementarer Bedürfnisse ist. Nahrung bzw. Saufen, Geborgenheit bzw. Sicherheit, Sex bzw. Sex gehen nach Regeln der Machtausübung ineinander über: Ein Rentner hortet Vorräte, überwacht seine Umwelt, verlangt fetischistische Spielchen von seiner Haushälterin. Ein eifersüchtiger Schnösel schreit seine Freundin nieder. Eine Lehrerin wird von ihrem Strizzi-Geliebten Wickerl und dessen Freund Lucky im Suff herumkommandiert und sexuell misshandelt. Ein Vertreter für Alarmanlagen, erfolglos im Kampf gegen Autovandalen und von enttäuschten Kunden bedroht, macht die Autostopperin zum Sündenbock suburbaner Selbstjustiz, die, so deutet der Off-Ton an, durch Vergewaltigung erfolgt.

Das Ausagieren von Macht durch Gewalt erzeugt rudimentäre Plots. Und doch bleibt *Hundstage* auf Distanz zum Geschichtenerzählen und zur Geschichtlichkeit des Sozialen: Es gibt keine Veränderung, die sich als Befreiung, Innovation oder Bewusstwerdung verstehen ließe. Rituale der Vorsorge ums Private, der Co-

dierung von Macht als Gender-Hierarchie und deren Verkörperung als Gewalt immunisieren den Alltag gegen Brüche, die Geschichte bewirken könnten. Alles funktioniert weiter, ohne Katharsis. Luckys pathetischer Wunsch, die Lehrerin zu rächen, mündet in ein neues Machtritual, bei dem er sie zwingt, nun ihren Wickerl zu misshandeln. Der Grieche, auch er mit Pistole im Anschlag, erzwingt vom Lover seiner Ex ein freundliches Prost. Eine Art Versöhnung bietet nur die völlige Regression: In infantiler Ohnmacht hocken die Geschiedenen auf der Schaukel der verstorbenen Tochter; die vergewaltigte Autostopperin spielt fasziniert mit den Bewegungsmelder-Lampen der Reihenhäuser, jener profanen Erleuchtung, die das Sicherheitsbedürfnis bringt.

Der Regen erlöst nicht; am Ende schüttet es kurz, dann wird es wieder heiß. Hitze prägt die Atmosphäre und die Körper. Sie macht spürbar, wie sehr *Hundstage* vom Wechsel zwischen Innen und Außen handelt: etwa von der Abschottung im Haus, im Auto, im Keller, vor dem Wetter, vor anderen. Geht es da um *Abgründe hinter Fassaden*? So billig gibt es Seidl nicht; er bietet keine Transzendenz, weder Erlösung noch externe Positionen für wissende Beobachtung. Sein filmischer Eingriff von außen spaltet / verdoppelt vielmehr das Innen des gezeigten Milieus: Außen und Innen, Beobachtung und Erfahrung werden ununterscheidbar. Seine Filmarbeit umfasst notorisch ein Mit-Leben im Alltag seiner Figuren, psychodramatische Verklammerungen von Team und Milieu. Seine Inszenierung, die Leute stillstellt oder ihnen *alles* abverlangt, ist ebenso *Spiel-Zwang*

wie die Alltagsidentität der Gezeigten: Models, Vertreter, Spaßhabende aller Art. Inszenieren heißt, Leute zum Reden und Handeln auf Kommando zu bringen; das tun Lucky und Wickerl miteinander und mit der Lehrerin: Sag dies, tu jenes! Sing »La cucaracha«, sing die Bundeshymne!

Seidl meinte einmal, er lasse seine Figuren nichts sagen, was nicht in ihnen wäre. Das gilt für die ihren Alltag ausagierenden Laien wie für die Schauspieler*innen: Seidl holt raus, was drinnen ist; das bedeutet nicht Expression, sondern Interpretation eines Potenzials. Heraus kommt nichts »Echtes«, kein ausdruckswilliges Ich. Vielmehr legt Seidls Zwang an der Außenseite von Milieu und Verhalten ein Innen frei, das nicht selbstgewisse Innerlichkeit (Bewusstsein) ist, sondern ein ahistorisches, unbewusstes Außen. Seidl steht Robert Bresson nahe, der stets mit hölzelnden Laien drehte, um, wie er meinte, »den Automatismus des wirklichen Lebens wiederzufinden«. Bressons »Modellen« – »unfreiwillig ausdrucksvoll, nicht freiwillig ausdruckslos« – entsprechen Seidls Figuren, die im Automatismus ihrer Spaßroutinen aufgehen: Models zwanghaft beim Schminken oder am Fitnessgerät; die Themenpark-Besucherin unter Spaß-Robotern; Reihenhäusler, die neben stoisch laufenden Grillern und Betonmischern ihr Hirn in der Sonne rösten.

Bressons Modellen wird Gnade zuteil, erlösende Beseelung von außen. Bei Seidl ist Gott gleich Lutz und Erlösung Teil der Automatik: das Wunderlicht der Bewegungsmelder, die geduldig mit der Autostopperin kommunizieren, der Schlager, den sie manisch in fremden Tapedecks abspielt. »All meine Gedanken, mein ganzes Leben«, faselt der Gesang; als Programmablauf bleibt das Heilsversprechen der Welt immanent, in der ein ganzes Leben nicht viele Gedanken braucht. »Ihr denkts nicht!« Was Vivian in *Models* über die Männer sagte, stimmt: In *Hundstage* verharrt das brutale Geschlecht gedankenlos im Selbstmissverständnis von Machtrausch, Opfer- und Retterpose, während Frauen in der ahnungsvollen Einsicht leben (müssen), dass sie alt, schwach, ungeliebt sind. Aber noch unterhalb von Geschlechtlichkeit und Individualität machen die Hundstage Menschen zu Gattungswesen: Alle schwitzen – wie die Schweine, denen die Männer gleichen, wie die Hunde, die man aus tierischer Liebe »Menschi« nennt. *It's a dog eat dog world.*

Diese Welt ist unsere: Seidl weist *uns*, auch Filmkritiker*innen, die (prekäre) Beobachterposition zu, die es im Film selber nicht gibt; die Blödheit im Bild ist auch unsere. Der Zwang, den das Bild aufs Milieu ausübt, greift aufs Publikum über; der Erstarrung in Tableaus und Automatismen antwortet unser fasziniertes Starren auf geistlose Rituale, die uns einsaugen. Seidl lässt uns nicht aus dem Außerhalb der Ironie über Prolos lachen; er lässt uns Leuten beim Einstudieren des Satzes »I geh scheißen« zuschauen, bis uns das Hirn ausrinnt. Für Seidl ist der Mensch ein Problem, und das Leben, das nichtdenkend, automatisch immer weitergeht, bedeutet alles.

[2001]

Tag der Toten

Paranoia, Messianismus und Gedächtnisbildung in Gerhard Friedls
Hat Wolff von Amerongen Konkursdelikte begangen?

»Einem theologischen Argument zufolge ist
die ›vollständige Ansammlung der kleinsten
Fakten‹ aus dem Grund erforderlich, dass
nichts verloren gehen soll. Es ist, als verrieten
die faktisch orientierten Darstellungen Mitleid
mit den Toten.«

(Siegfried Kracauer, *Geschichte – Vor den letzten Dingen*)

OHNE GERICHTE

Der kurze Text, den Gerhard Friedl zum Info-
blatt seines Films beigesteuert hat, beginnt mit
dem Zitat eines Fragesatzes. Als Filmtitel ist der
Satz ebenso unwahrscheinlich wie wahrheits-
erzeugend: »Hat Wolff von Amerongen Kon-
kursdelikte begangen?« Weiter heißt es: »Hat er
also nicht?« Friedls Film beantwortet die Frage
nicht, hebt vielmehr den Eindruck der empiri-
schen Unmöglichkeit ihrer Beantwortung bis
zur Unerträglichkeit hervor. Und er impliziert
einen Ansatz zur Klärung der Bedingungen,
unter denen die Frage ihren Sinn und Unsinn
macht. Otto Wolff von Amerongen, Jahrgang
1918, Großunternehmer, »Diplomat der Deut-
schen Wirtschaft«, 1969 bis 1988 Präsident des
Deutschen Industrie- und Handelstages; dessen
Website huldigt heute noch Amerongens
»Kampf für den Abbau von Subventionen und
gegen den Populismus der Sozialpolitik«. Ver-
storben ist er 88-jährig am 8. März 2007.

Das erfährt ein in bundesdeutscher Wirt-
schaftsgeschichte Unkundiger wie ich nicht aus
diesem Film, aber durch ihn. Hat Wolff von
Amerongen Konkursdelikte begangen? Ob er
hat oder nicht, verläuft sich mit Nachdruck in
der Verflechtung von Dynastien und Kausalrei-
hen, Konzernen und Machinationen, als welche
Geschichte hier lesbar wird – in Rätselschrift, als
Wahrnehmungsproblem: Geschichte im Zu-
stand ihrer reellen Subsumtion unters Kapital,
sprich: angetrieben und betrieben von »der
Wirtschaft«. Hat er und haben all die anderen
im Erzähltext Erwähnten also nicht oder doch?
Wer hat, der hat, so viel wird klar.

Das heißt zum einen, dass Friedls Film die
Aushebelung einer gesichert wissenden Instanz,
die Fakten fixieren und Delikte beurteilen
könnte, zum Bild macht. Ein Problem wird akut
und zum Affekt, der Wahrnehmung und Den-
ken stört und am Bild kiefeln lässt. Das Problem
ist, wie individuierende Beurteilung (»Dieser hat
jenes begangen«) möglich sein soll, wo doch alles
aus Verstrickung ent- und besteht und das De-
likt nicht prinzipiell vom Erfolg unterscheidbar
ist. »Wer hat, der hat«, das heißt auch, wie das
alte Dichterwort sagt: Wer das Geld hat, hat die
Macht, und wer die Macht hat, hat das Recht.

Hat Wolff von Amerongen
Konkursdelikte begangen?
(2004, Gerhard Friedl)

OHNE GESICHTER

Wer aber ist der, der hat? Ist da jemand? Bis zum Jüngsten gibt es kein Gericht; und einen Steckbrief, der dem systemförmigen Wirtschaftsdelikt ein Gesicht geben könnte, gibt es auch nicht. Wolff von Amerongen ist ein Name, einer von zahllosen, die den Film bevölkern (Thyssen, Flick, Oetker …), ohne dass ihnen je ein sichtbarer Körper entspräche. *Hat Wolff von Amerongen Konkursdelikte begangen?* konfrontiert sich und uns mit der Unansehnlichkeit des Kapitals – damit, dass Kapital keinen Körper hat, der sichtbar werden könnte.

Was in der zum Bild werdenden Unsichtbarkeit aber denkbar wird, ist Kapital als Verhältnis, als allumfassende, alle Körper, Kräfte, Orte, Lebensweisen durchdringende und verknüpfende Beziehung. Kapital wird Bild – nicht im Wege eines traditionellen Feind-Bildes (als Geldsack, als Fettsack mit Zigarre, als *easy target* George W. Bush oder als antisemitisches Ressentiment-Bild der »Heuschrecke«); auch nicht als Akkumulation, die im Spektakel strahlt (wie man es etwa aus dem Blockbuster-Kino und seiner Wertökonomie ausgestellter Aufwändigkeit kennt). Zum Bild wird Kapital in Friedls Film als Beziehung, als Bild ohne Vor-Bild, ohne gewährleistendes Modell, insofern immer auch als eine mögliche Nicht-Beziehung. Ein »audiovisueller Riss« – eine Nicht- oder Problem-Beziehung, ein eigendynamisches »Zwischen« zwischen dem, was sich sehen, und dem, was sich sagen lässt – verläuft hier weniger durchs Bild, als dass er, der Riss, selbst das Bild ist. Über beliebig anmutenden Gegenwartsansichten deutscher und österreichischer Städte – Monaco ist auch zu sehen – erzählt eine tonlose Männerstimme deutsche Vergangenheit als Bundeswirtschaftskriminalgeschichte. Alles hat mit allem zu tun, nichts bleibt unerfasst.

Zum Vergleich: Helmut Käutners *Der Rest ist Schweigen* malt 1959 in Anlehnung an *Hamlet* Nazivergangenheitsschatten auf westdeutscher Nachkriegsstahlindustrie aus und hält noch an der Idee fest, Kapital und seinen Spuk in Festkörpern und an Orten erfassen zu können, die »die Verhältnisse« in ihrer Düsternis sichtbar machen: Ruhrgebiet, Fabrikantenvilla, gruselige Werksruine, symbolische Orte bürgerlicher Rituale und familiärer Machtspiele, schließlich der Hamlet'sche Bühnenort der Wahrheitsfindung, wo ein Delikt manifest und der Kausalnexus von Gestern und Heute im Schauspiel nachvollziehbar wird.

Im Unterschied zu solch organischer Phänomenologie, die Kapital-Verbrechen bestimmbar, eingrenzbar, rückführbar machen will, gibt uns Friedls Film ein Bild von globalem Kapital, und zwar ein direktes – ein Bild, das nicht »globalistisch« exotisiert oder nomadisches Weltenbummlertum fetischisiert. Global heißt hier: Jeder Ort ist Unort in Beziehung zu jedem anderen, weil nirgends etwas passiert. Es passiert nichts, das geeignet wäre zur Begründung oder Stützung der Stimme aus dem »absoluten Off« und ihrer ausufernden Ausführungen durch die Unzeiten angehäufter Jahreszahlen, blühender und zerfallender Konzernimperien, verschleppter Prozesse. Was bleibt, wenn keine organische Ordnung Sichtbares und Sagbares verbindet, ist *alles* – der unabweisbare Eindruck, das alles hänge zusammen, da wäre ja vielleicht

doch, wenn wir ganz genau hinschauen oder -hören, etwas zu sehen, wovon die Stimme spricht.

OHNE GEDICHTE

Wenn Paranoia einen Blick wagt, der allem auf den Grund geht, der in den Abgrund einer Wahrnehmungskrise fällt, dann kann sie – so gibt Fredric Jameson in seiner *Geopolitical Aesthetic* zu verstehen – eine Art sein, Kapitalismus im Weltsystemmaßstab zu denken. Alles hat seinen Abgrund und hängt zusammen. Was ist in den Bildern an möglicherweise Sichtbarem, das den ungerührten Kameraschwenk motivieren könnte, der durch sie hindurchgeht und sie zum Paranoia-Panorama verbindet? Großraumbüro–Montagehalle–Securitylobby–Tresorkammer–Operationssaal. Paranoia heißt wörtlich Neben-Denken, Denken im erweiterten Sinn, Weiter-Denken mit dem sechsten Sinn – wie in den besten Geisterfilmen, so auch hier. Und es heißt, alles bis ins kleinste Detail zu erfassen, weil alles sich als bedeutsam erweisen könnte.

Knittelfeld – Stadt ohne Geschichte hieß Friedls Arbeit aus dem Jahr 1997, und wie der Amerongen-Film rief sie die Tatrekonstruktionen der Fahndungs-TV-Serie *Aktenzeichen XY ungelöst* in Erinnerung. In beiden Friedl-Filmen schwebt dieselbe Männerstimme über Alltagsorten und protokolliert minuziös die Delikte derer, die scheinbar nicht anders können: die triebhaft ohnmächtigen Körperverletzungen, die eine weit verzweigte Versagerfamilie im steirischen Industriestädtchen Knittelfeld über die Jahre begeht, mit einer Zwanghaftigkeit, die an einen dämonischen Plan gemahnt; und das ebenso triebhafte Wirtschaften mächtiger Erfolgsfamilien quer durch Deutschland bis Festspielsalzburg und Schüsselwien. Tonlos bis zur Nicht-Poesie eines Polizeiprotokolls ist das Erzählen bei Friedl. Und doch zielt es nicht auf Dingfestmachung, sondern eher darauf, dass Dinge im Schwenk in Fluss kommen. Wenn Friedl im Infoblatt Film – zumal *seinen* Film – mit einem Kaleidoskop vergleicht, schreibt er im Tonfall messianischer Kino-Denker wie Benjamin und Kracauer: »Bei jeder Drehung stürzt alles Geordnete zu neuer Ordnung zusammen.«

OHNE GESCHICHTE

»In den Firmen der Familie Quandt werden Batterien, Medikamente, Autos, Warenautomaten, Eisenbahnwaggons, Erntemaschinen, Reiseführer, Munition und Nähmaschinen hergestellt«, sagt die Stimme. Im Kontinuum der Rationalisierungs- und Bereicherungsgeschichte, so zeigt es das messianische Zeit-Bild bei Friedl, ist alles zum Sortiment Angehäufte immer auch Unordnung, ist alle Ordnung kontingent, ist sie selbst immer auch Zusammensturz, der rettende Eingriffe ebenso verlangt, wie er sie ermöglicht. »Der Kapitalismus rationalisiert nicht zu viel, sondern zu wenig«, schrieb Kracauer 1927 in »Das Ornament der Masse«. Alles steht in Verhältnissen dicht vernetzter Zusammenhanglosigkeit (»Batterien, Medikamente, Autos … und … und … und«), der Deterritorialisierung und der Auftrennung des Organischen, die neuen Fügungen Raum eröffnen.

Der Einbruch in die als Anhäufung von Katastrophen immer so weitergehende Geschichte

kommt aus einem Außen, das sich *im Inneren* jedes beliebigen Moments und Fragments der wirtschaftsförmigen Welt auftut; er bedarf keiner sauberen, sicheren Position im relativen Außerhalb, auf der sich besseres Wissen als klarer Durchblick bilden würde. Wenn einer der Bosse laut Erzählstimme pickwicksyndrombedingt dem Sekundenschlaf frönt, ein anderer in Schwachsicht das BMW-Design ertastet und bei Flicks die Marotte regiert (was von weitem an Martin Scorseses psycho-somatologische Unternehmerdramen erinnert, an Triebe, Ticks und Tastsinn in *Casino* oder *The Aviator*, an den rattenparanoiabedingten Kollaps des Bandenimperiums in *The Departed*) – wenn also Friedls Film vor uns ausbreitet, wie Nicht-Denken Geschichte macht, weil Kapitalismus systematisierte Nervosität und Diktatur des Passioniert-Pathologischen ist, dann tut die Inszenierung das keinesfalls so, dass wir nach und nach zu verstehendem Bewusstsein gelangten. Dem Erklären als Belehren stünde schon entgegen, dass ein Publikum, das z. B. österreichisch oder sonstwie mit deutscher Wirtschaft unvertraut ist, all die Karrieren und Delikte für reine Fiktionen halten könnte – bis etwa die Rede auf einen Wirtschaftsminister Schüssel in Wien kommt (das war der mit der roten Medienkünstlerbrille und dem Mascherl, später Bundeskanzler einer nationalkonservativen Regierung). Aber selbst dann bleibt der Eindruck, das alles müsse erfunden sein – so himmelschreiend ist es. Man greift sich an den Kopf und der raucht vor Unvermögen, das zu denken, was der Film stocknüchtern darlegt.

Die Unerträglichkeit der Verhältnisse macht die Ankunft eines Ereignisses akut: ein bisschen Politisches, dessen Aufblitzen nicht auf ökonomische Erfolgskybernetik reduzierbar ist. Was da kommt, ist nichts Triumphales; was sich bildet und blitzt, ist kein Bescheidwissen: Friedl setzt darauf, so legt sein Infotext nahe, dass ein »Schwinden« erfahrbar werden kann – das des Films in der Zeit wie das der siegreichen Herrschenden in der Geschichte. Nichts schwindet ganz und für immer: Es spukt. Soll heißen, es zeichnet sich die Chance von Erfahrbarkeit im Wege einer Gedächtnisbildung ab, die in horchender Hingabe ans Schwindende ihre Momente des Innehaltens zu setzen versteht. Erfahrbarkeit als Gedächtnisbildung heißt nicht, nachher alles (womöglich noch »korrekt«) nacherzählen zu können. Vielmehr: So wie *Aktenzeichen XY ungelöst* an die Mithilfe eines paranoiden Publikums appelliert, investiert Friedls Film in eine zum aufmerksam tastenden Bilderlesen gewendete Paranoia, die Wahrnehmungen in rückwirkenden Verknüpfungen erschließt. Da war doch was … : Von Hörgeräten war schon einmal die Rede, der Absturz eines Beechcraft-Flugzeuges ist auch schon einmal vorgekommen. Auch der Sinn der fröhlichen US-Air-Force-Helikopterpiloten zu Beginn deutet sich im Nachhinein an, zumal verschwörungstheoretisch.

Gegen Ende von *Hat Wolff von Amerongen Konkursdelikte begangen?* ist vom Backpulver-Tycoon Oetker die Rede, von seinem disneyhaft vorausschauenden Marketing, das auf dauerhafte Produktbindung setzt: »Der Gefühlswert der Kindheitserinnerung soll entstehen.« Manche Erinnerungen halten sich hartnäckig,

liegen unbewusst, tiefgekühlt für spätere Aktualisierungen und Assoziationen bereit. Wir erfahren vom Verkaufserfolg des Puddingimperiums mit dem Ratgeber »Backen macht Freude« und davon, dass Rudolf August Oetkers Wahlspruch »Freiheit ist Arbeit« lautet; das klingt wie »Kraft durch Freude« und »Arbeit macht frei«. Der junge Amerongen wird als Arisierungsprofiteur angesprochen. Die zurecht hochsensibilisierte Verdachtshermeneutik gegen nachwirkenden Nationalsozialismus ist die Königsdisziplin einer Gedächtnisbildung durch Irritation am Schwindenden, vergleichbar der Bildung eines juckenden Ausschlags durch Hautreizung. Oder auch: »Aktenzeichen XY unerlöst und nicht versöhnt.«

Die durch kein Modell garantierte Nicht-Beziehung von Bild und Stimme – die dicht vernetzte Akkumulation des Zusammenhanglosen – heißt gerade nicht Bezugslosigkeit, sondern ermöglicht ein Wuchern von Mikrobeziehungen in beiläufigen Augenblicksbegegnungen: Wenn Sichtbares und Gesagtes einander hier mitunter kurz und augenfällig entsprechen, dann wirkt das fast obszön. Ansonsten streifen, verpassen, widersprechen oder kommentieren Schwenks und Stimme einander, sodass drei Werkbänke wie drei Büsten aussehen, die Commerzbank wie die Herstatt-Bank, das Graffito »Fuck« wie der Name Flick, das Steuer- und Glücksspielparadies Monaco wie das Historyland oder wie das Marktglück, von dem gerade

die Rede ist oder war oder sein wird. Während im Bild ein Themenparkimperium in die fürstliche Garde und Autorennbahn von Monaco überschwenkt, ist von der Dynastie der von Brauchitschs und ihren Erfolgsstorys die Rede: Ein Bruder ist Manager im Springerkonzern, der zweite Generalfeldmarschall und Oberbefehlshaber des Deutschen Heeres bis vor Moskau 1941, der dritte Rennfahrer und Sieger für Mercedes in Monaco 1937. Der Unfall eines Mercedes-Boliden beim Grand Prix von Monaco 1955 tötet 85 Personen. Eine Art Massenmord.

OHNE GEWICHTE

Es kommt wieder hoch. Nichts schwindet für immer, einiges steigt auf, Phantomeffekt verschütteter Gründe an der Oberfläche des Bildes. »26. Juli 1974. Iwan Herstatt räumt seine Privatsachen von seinem Schreibtisch. Die Herstatt-Bank ist pleite.« Im Bild dazu: eine Schuhverpackerin, gesichtslos bei der seriellen Arbeitsroutine. Die Faktensammlung hat Mitleid mit den Toten, die unerlöst spuken. Unter der Auflistung der Bosse mit ihren Namen und nervösen Seelen, ihrem Leben, Wirtschaften und Sterben (an Flugzeugabstürzen, Selbstmord, RAF-Attentat, Alter) insistiert im Bild die unpersönliche, beliebige Menge arbeitender, konsumierender, im Überfluss vorhandener Leute, über die kein Wort fällt.

[2005]

Django Delinked, Lincoln Chained, the Initial Unsilenced

Keeping house *mit Tarantino & Spielberg*

Der Vorwurf, Steven Spielbergs *Lincoln* handle das Thema Sklaverei anhand großer weißer Männer ab, ist berechtigt; umso mehr, als schon im Film selbst Revisionen dieser Fokussierung angelegt sind. Im Sinn einer Quer- und Ineinanderlektüre mit Quentin Tarantinos *Django Unchained*, die durch den zeitgleichen Kinostart Ende 2012, die thematischen Parallelen und die Rezeption der Filme bestärkt wird, ließe sich sagen: Spielberg zeigt zu wenige *African Americans* als handelnde Subjekte. Tarantino hingegen zeigt einen zu viel – in zweierlei Hinsicht.

Einerseits ist der von *Django Unchained* so definierte »Housenigger« (Samuel L. Jackson) zu viel. In einem Film, der quasi *gekettet* ist an seine Publicity als erstes unverstelltes Hollywood-Bild der Unmenschlichkeit von Plantagensklaverei, macht diese Figur die Sache komplizierter – auf eine Weise, die (bei aller innigen Liebe zur Komplikation) kontraproduktiv ist. Kaum steht ein Bild weißer Täter und Profiteure der Sklaverei grell im Raum, tritt ein Schwarzer Akteur auf, der (im Unterschied zu einem *Uncle Tom*) böser, »ultimativer« erscheint als sie: Er ist Djangos finaler Gegner und hat prominente Szenen, die seine Bosheit gegen andere Sklav*innen sowie sein Beharren auf der rassistischen Tradition der Plantagenwelt (auch gegen manche Laissez-faire-Attitü-

den des Masters) als eine bittere Einsicht auskosten.

Malen wir von diesen Markierungen her das Bild weiter aus, das *Django Unchained* und Tarantinos Vorgängerfilm *Inglourious Basterds* (2009) als eine Doublette zeigt, bezogen auf ihre Neubewertung zweier historischer Opfergruppen: Stellen wir uns einen *Inglourious Basterds* vor, der nicht nur die (in der Geschichte des Holocaust und in der Rückschau auf ihn) marginalisierten Momente jüdischer Gegengewalt so grell wie begrüßenswert hervorhebt – sondern der uns auch, sagen wir, einen privilegierten jüdischen Nazi-Kollaborateur beim Cognac mit SS-Oberst Landa und als bedrohlichste Figur des Films vorsetzt. Der Vergleich hinkt etwas, unterstreicht aber folgenden Gegensatz: *Inglourious Basterds* gestaltete sein Täterbild komplizierter, indem er eindrücklich vorführte, dass nicht nur zackige Preußen und Brutalos Nazis sein können, sondern auch charmante, eloquente Wiener. Dadurch trug dieser Film dazu bei, einen weit verbreiteten Entlastungsdiskurs, ein Weg-Projizieren des Nazi-Status auf a priori unsympathische Gestalten zu konterkarieren. In *Django Unchained* hingegen mündet die Verkomplizierung des Täterbildes weniger in Entfremdungskritik (etwa am Selbsthass eines Sklaven, der denkt wie sein Herr) als in –

Entlastung. Denn *Django Unchained* suggeriert: Es gibt keinen Grund, in Sachen Sklaverei immer nur Weißen die Schuld anzuhängen (*Whitey Unchained* also). Der in Jacksons Figur implizierte Hinweis, die Welt sei nicht schwarz und weiß, ist problematisch bei einem Film über eine Welt, in der sie das ist. (Und, so sei mit Blick auf ein Reizwort in diesen geschichtspolitischen Konfliktzonen dazugesagt: *Ambivalenz* ist kein Wert an sich – oder nur in dem radikalen Sinn, dass eben auch ihr Nutzen ambivalent ist.)

Die Welt rassistisch fundierter Sklaverei in Tarantinos *Tara*[1] präsentiert sich als ein Inventar krasser und pittoresker Phänomene; sie wird nicht auf eine grundlegende Struktur hin vorgeführt. Zwar vermittelt auch *Inglourious Basterds* nicht den Holocaust als System oder den Antisemitismus als Habitus, aber das war auch nicht der Anspruch. Anders bei *Django Unchained*: Wenn Tarantino – Showman, Stichwortlieferant und bisweilen Schauspieler – zu seinen Filmen Statements abgibt, dann gehören diese viel mehr »zum Film« (zumals als Event) als wenn, sagen wir, Michael Bay über ein *Transformers*-Sequel plaudert. Laut Tarantinos Aussagen, die wir also in Rechnung stellen sollten, betritt *Django Unchained* Neuland in Sachen

Sklaverei.[2] Der Film sucht denn auch Primärorte (quasi »die Lager«) der Sklaverei auf (wie dies *Inglourious Basterds* in Bezug auf den Holocaust nicht tat). Dass *Django Unchained* die entsprechende Plantagenwirtschaft nicht als Arbeitsalltag zeigt, sondern als Dekadenz-Repertoire grausamer Strafrituale, hat geschichtspolitische Nachteile: Das Bild schockierender Exzesse (das Ärgste, sagt Tarantino, habe er gar nicht gezeigt) stellt implizit das Bild eines Normalzustandes in den Raum (Wertschöpfung durch Sklav*innen bei pfleglicher Erhaltung ihrer Arbeitskraft) – samt dem mit Ressentiments aufgeladenen Gedanken, es sei ja wohl *nicht alles immer so schlimm* gewesen. Wären also die Masters netter gewesen als der von Leonardo DiCaprio als sadistischer Maniac dargestellte Plantagenbesitzer Candie, dann wäre Sklaverei kein *grundsätzliches* Problem (sondern hätte den Fleißigen eben ein *Candieland* beschert).

Tarantino zielt auf den routinierten Sonderfall, nicht den routinierten Normalfall; das führt auch zum weitgehenden Wegfall Schwarzer Kollektiverfahrung. Am hamletartig hochgehaltenen Schädel eines Sklaven demonstriert Candie mit phrenologischer Verve afrikanische Knochendellen, die eine Neigung zur Unterwürfigkeit bewirken, und fragt spöttisch: »Why don't they kill us?« Allein, einer Verachtung dieser Art arbeitet *Django Unchained* nachgerade zu: Abgesehen vom Plot-Prinzip, das von Django verlangt, Solidarität mit Sklaven zu *verweigern*, entwirft der Film bis hin zur winzigen Credit-Cookie-Szene (»Who was that *nigger*?«) folgendes Schema: Django Freeman (Jamie

1 So hieß die Plantage in *Gone with the Wind* (1939).
2 Der nerdige Großarchäologe filmhistorischer Marginalien preist seine Eroberung »weißer Flecken« auf der Kinolandkarte ironischerweise in Form einer Selbstwiderlegung an: Der Erfolg von *Django Unchained* könnte unbekannteren thematischen Vorgängern neue oder erstmalige Prominenz verschaffen; so etwa *Mandingo* (1975), von dem der Name *Mandingo Fighting* für die von Tarantino weitgehend erfundenen Sklaven-Schaukämpfe stammt.

Foxx) ist der *eine* Ausnahmesklave, »that one in ten-thousand«, komplementär zu dem einen *bösen* Ausnahmesklaven, inmitten von servilen Normalsklav*innen, die als meist träge glotzendes Publikum kaum je untereinander kommunizieren. Auch in diesem Sinn zeigt der Film einen *African-American*-Akteur zu viel: zu viel von dem Einen auf Kosten der Vielen. Indem er als cooler Typus eines freien Unternehmers vorgeführt wird, der schon der *Vorstellung* von Bündnissen ungerührt und distant gegenübersteht, ist Django hier *delinked*. So lautet ein Schlüsselwort dekolonialer Befreiungstheorie. In deren Kontext allerdings meint *delinking* das befreiende *Entkoppeln* von Selbstbildern und Epistemen europäisch-westlicher Kolonialkultur – und gerade das tut Django ja nicht.

Er erfährt im Film eine Art Initiation zum Superhero. Dieser Prozess ruft Vor-Bilder auf, im Vorspann etwa die Erinnerung an eine über sich und alle hinauswachsende Tarantino-Heldin: Jackie Brown, wie sie, ebenfalls in einem Vorspann und ebenfalls an die Kamerafahrt gekettet, dem Ort ihrer servilen Arbeit (als Flugbegleiterin und Schmugglerin) zugeführt wird. Oder später die *cocky* Muskelgeste, mit der Denzel Washington in *Glory* (einem paternalistischen Drama über Schwarze Unions-Soldaten und ihre weißen Vorgesetzten) einen Umhang abwirft und seinen mit Striemen übersäten Rücken zeigt. Oder die kesse Sixties-Sonnenbrille zum Gunslinger-Look von Will Smith in *Wild Wild West*. Lässt uns Djangos finale Pferdedressurnummer womöglich an Filme aus dem Giftshop der Hofreitschule zu Wien denken? Eine abwegige Idee: Da könnten wir ihn ja gleich mit altdeutschen Siegfried-Mythen assoziieren! Genau das aber geschieht durch die Dr.-Schultz-Figur im Film. Wieder spielt Christoph Waltz einen redseligen Deutschen; als solcher wird er zum Mentor eines Superhelden. Nun, da er Django zum Siegfried erklärt hat, sei er verpflichtet, ihm bei der Befreiung seiner Brunhilde / Broomhilda zu helfen: »As a German, I'm obliged ...« *Much obliged*, wie die *Southerners* sagen. Da kommt Ritter Quentin und verkündet im Interview, die Deutschen hätten ihre Obligation in Sachen Vergangenheitsaufarbeitung brav erfüllt – in den USA aber sei Sklaverei immer noch kein Thema. Es ist müßig, dieser Aussage eine Liste von Großproduktionen entgegenzuhalten (bezogen auf die Öffentlichkeitswirksamkeit des angeblichen Nicht-Themas war die TV-Serie *Roots* 1977 noch »gleichauf« mit dem Holocaust und der nach ihm betitelten, 1978 ausgestrahlten Serie). Denn zweifellos avancierte Sklaverei nicht wie der Nazi-Massenmord zu einer globalen Geschichtsgedächtnis-Chiffre. Auch stehen dem kanonischen Hollywoodfilm *Schindler's List* in Sachen Sklaverei (und *Dixie*-Nostalgie) nur »Klassiker« wie *The Birth of a Nation* und *Gone With the Wind* gegenüber, deren *White-Supremacy*- und Ku-Klux-Klan-Apologie beschämend ist. Tarantinos Hieb gegen ein Geschichtsbild von *White America* macht Sinn; der dabei vollzogene Kniefall vor den *Masters of Aufarbeitung*, die eine Babelsberger Studiostraße nach ihm benannten, ist verzichtbar.

Die Eindeutschung ist eine Deckerinnerung. Was wird durch Djangos *linking* mit germanischer Quasi-Tradition überdeckt? Welche Anfänge verstummen unter der Erklärung des

Mentors Schultz? Zunächst wird auch ein Stück von Schultz' Rede zu einem Stiftungsakt, der verstummt. Das ist *auch* dem notorisch verqueren Zeithaushalt von Tarantinos Filmen geschuldet: Angeblich enthielt sein Rohschnitt eine Szene, in der Schultz Django lehrt, seinen Namen zu schreiben, und ihm den Rat gibt, ein stummes D an dessen Anfang zu setzen. Das ist der abwesende narrative *Grund* – noch nicht der *Sinn* – eines prominenten Dialogs im Film und im Trailer: Franco Nero, 1966 Darsteller des »Ur«-*Django*, ersucht in seinem Cameo Tarantinos Django, diesen Namen zu buchstabieren; der tut das und fügt hinzu »*The D is silent*«; Nero erwidert vielsagend »I know« und verlässt den Film.

Was weiß Nero? Nach dem Wegfall von Djangos Namensschreibungsinitiation hängt »The D is silent« in der Luft – und wird von einem starken Wind erfasst. Er weht von einem Regisseur her, der Filmgeschichte ebenso wie Filmtitel umschreibt und dem Kino den raren Fall eines Titels beschert hat, der richtig geschrieben ist, wenn er falsch geschrieben ist (*Inglourious Basterds*). Der Wind verweht die *silent initial* unter die *Um*schreibungen und *Um*schreibungen, aus denen Tarantinos Django entsteht. Der Anfang ist unwahrnehmbar, stumm – die Initiale D ebenso wie *Der Diener zweier Herren*, jenes Commedia-dell'Arte-Sujet, auf das der Revolverheld aus Leones Gründungs-Spaghettiwestern *Für eine Handvoll Dollar* (1964) frühestmöglich zurückgeht. Den Einzelgänger, der aus cooler Distanz zwei Gangs gegeneinander ausspielt, scheint auch Sergio Corbuccis *Django* mit Franco Nero zu feiern.

Aber gar so äquidistant ist dieser Django nicht: Er habe »für den Norden gekämpft«, erzählt er; revolutionär gelaunten Mexikanern dient er als Berater (bevor er sie betrügt); die Rote-Kapuzen-Bande des Gringo-Dorfkaisers, der Schießübungen auf Campesinos macht, massakriert er mit dem Maschinengewehr aus seinem Sarg. Da zeigen sich Horrormotive (Django als Todestrip-Psycho bzw. Nosferatu, der im Vorspann seinen Sarg mit sich schleppt) und Ansätze zum antirassistischen Bündnis. Beides ist verschärft im einzigen »echten« Django-Sequel mit Nero in seiner Lebensrolle: In Nello Rosatis *Django 2: Il grande ritorno* (1987) plaudern eingangs zwei Italowestern-Veteranen über Helden von einst, wobei ihnen dieser eine Name mit D partout nicht einfällt (das D ist da, der Name *silent*). Der Mann mit dem D-Namen bekämpft als Priester mit MG im Leichenwagen zu Glocken-Untermalung einen aus Ungarn stammenden Operettengeneral, der von seinem Sklaventransport-Flussdampfer aus Mexiko terrorisiert. Diesen Schmetterlingssammler und *White-Supremacy*-Schöngeist (Candie *meets* Fitzcarraldo) liefert Django am Ende den zombiehaften Sklaven einer Silbermine aus.

Tarantinos Held ist weder traumatisiert noch Befreiungstheologe wie Neros Django von 1966 und 1987. Dafür agiert er verspätet jene Romanze aus, die der erste und bei Tarantino wiederverwendete Django-Titelsong andeutete: »You've lost her forever, Django.« Diese Zeile widerlegt der neue Django: Er *rettet* ja die verlorene Geliebte. Dabei hilft ihm Schultz, der Kopfgeldjäger, der seinen Job explizit mit Sklavenhandel vergleicht. Anhand des

»flesh-for-cash business« klingt bei Tarantino, zumal in der Wintersequenz, Corbuccis *Il grande silenzio* an – ein Winterwestern, dessen weißer Held Geliebter einer *African American* und stumm ist; er heißt Silence, will Rache und fällt Kopfgeldjägern zum Opfer, die am Ende Vogelfreie aneinanderfesseln und massakrieren. Eine letzte stumme Initiale im Namen, von der Nero weiß, ist Djangos osteuropäische Herkunft: Er ist kein Siegfried, sondern Sinto oder Rom dem Namen nach, den Corbucci vom Jazzer Django Reinhardt übernahm; oder er ist wahlverwandtschaftlich Pole wie der von Nero gespielte Kowalski in Corbuccis *Il mercenario* (der war, als MG-Experte und Revolutionsberater, ein Mentor für Campesinos).

Aus *Il mercenario* stammt auch das Motiv des blutigen Nelken-Knopflochs, das Schultz Candie schießt. Bevor er das tut, spricht er den frankophilen Master auf dessen Faible an, Sklaven nach Romanhelden wie D'Artagnan zu benennen; er verweist dabei auf den Schöpfer dieser Musketier-Figur: »Alexandre Dumas is black!« Sagt Schultz das als Zahnarzt, der einen Rassisten nervt? Als belesener Doktor *in the know* – einer, der (wie Nero) um Spieleinsätze in Sachen Namensherkunft und *racial identity* weiß (und weiß, dass Dumas' Großmutter eine Sklavin war)? Oder als Waltz, der gerade in *The Three Musketeers* (2011) – gedreht in Babelsberg an der Quentin-Tarantino-Straße – den Richelieu spielte?

Das Auswal(t)zen rollenbiografischer Texturen wird nahegelegt von einem Film, der – auch darin den *Basterds* folgend – die dramatische Struktur des Rollenspiels im Spiel selbst verdoppelt. Django wird zum Mythos und zum

Akteur, indem er *actor* wird und der Anweisung folgt, die Schultz ihm vor dem Aufbruch in die Siegfried-Heldenreise und ins Hasardspiel um Brunhilde gibt: »Stay in character!«[3] Auch wenn solidarisches Gewissen ihn kurz rufen sollte, bleibt Django romantischer Individualheld, Retter der Einen; er behält sein Pokerface, so wie die *Identity* spielenden Offiziere in der Weinlokal-Szene von *Inglourious Basterds* oder wie Spielbergs Schindler *beim Gambeln* zur Rettung einiger weniger. Django bleibt angesichts von Misshandlungen *silent* oder beschimpft Sklaven; damit tut er nur, sagt er, was Schultz ihn gelehrt habe: »I'm getting dirty.«

Das Wasser der Sümpfe und Ruinen, es ist kalt und trübe wie unser schlechtes Gedächtnis.
(Jean Cayrol/Paul Celan, *Nacht und Nebel*)

Getting (your hands) dirty: Das tut auch Abraham Lincoln. In Spielbergs Bild des *Great Emancipator* ist der Charakter des historischen *Monuments*, der Lincoln wie keinem zweiten US-Präsidenten anhaftet, ersetzt durch *Machiavellismus*. Dieser Ausdruck definiert Politik als eine Handlungsweise beim Gewinnen und Ausüben von Macht; und er betont an ihr, dass sie sich nicht auf ethische Grundlagen beruft. Nun – wir

3 Ein redseliger Mentor bugsiert einen wortkargen Gunslinger in die Rolle des Helden – in einem quasi-mythischen Szenario, in Verbindung mit Nibelungen- bzw. Walkürenritt-Themen und dem Massaker an einer Reiter-Armee durch Gewehrschüsse eines Einzelnen auf Dynamitladungen (in Satteltaschen): All das übernimmt Tarantino aus der Terence-Hill/Henry-Fonda-Konstellation in dem selbstreflexiven Spaghettiwestern *Mein Name ist Nobody* (1973).

sind ja jetzt auf der sicheren Seite, denn Barack Obama wurde 2012 wiedergewählt, weshalb ihn der kurz danach veröffentlichte und, wie es heißt, auf ihn gemünzte *Lincoln* zur Amtseinführung ermutigen kann. Wäre aber Obamas Gegenkandidat gewählt worden – würde sich Spielbergs Film mit seinem Rat zur Durchsetzung gewagter *changes* dann an Präsident Mitt Romney richten?

Wie *Lincoln* eine Politik des »shady work« (Dialogzitat) gutheißt, das grenzt – so wurde moniert – an Zynismus. So viel Postenschacher und Protektion in einem Film mit so viel Licht und Projektion! (Projektion in einen historischen Akteur, Lichteinfall in dunkle Räume der Macht.) Damit die qua Kriegsrecht verfügte Emanzipation der Sklav*innen im Süden ein dauerhafter Verfassungszusatz wird, muss Lincoln taktieren, paktieren, drohen; er muss gekaufte *representatives* ihren Text aufsagen lassen und die gerechte Tat – die Durchsetzung von *equality in all things* – aufschieben, um wenigstens »formale« Gleichheit zu erwirken. Heißt das: unheilige Mittel für einen halbheiligen, halbseidenen Zweck? Wie begegnen Lincoln (der Politiker als Konzeptfigur) und *Lincoln* (der Film, der ihn so konzipiert) der Gefahr des Nihilismus? Der Gefahr, sich in einer Realpolitik voller Gerede und Machinationen zu verlieren, in einem *Sumpf*? Diese Drohung, so legt *Lincoln*

nahe, ist die Kehrseite der Gefahr, zum *Monument* zu erstarren, zur Verehrungsformalie, entkoppelt von jeglichem Kontext. Sumpf und Monument, beides wäre ruinös für die Politik, wenn es beanspruchen wollte, sie als Ganze zu bestimmen. Ebenso entscheidend ist aber, dass *Lincoln* beides *nicht verwirft*: Der Film ist kein »Drain the swamp!«-Aufruf (wie ihn meist die Rechte vorbringt); er äußert keine grundsätzliche Phobie gegen schnöde Kontexte und gegen Taktieren in der Politik. Genauso wenig votiert er für rigorose Entsagung gegenüber dem »Monumentalen« in der Politik, ihren Anteilen von Pathos, Bewunderung, auch Überhöhung. Weder wird der Sumpf aus hoher ethischer Perspektive verachtet, noch wird das Monument abgeklärt abgetan; es gilt vielmehr, beides zu begrenzen (beide *durch einander* zu begrenzen) und so politisch sinnvoll zu machen.[4]

Mit Kriegsgemetzel im trüben Sumpfwasser beginnt *Lincoln*. Dazu erklärt ein *African-American*-Unionssoldat im Voiceover, seine Einheit habe unter den weißen *rebels* keine Gefangenen gemacht: ein Akt der Rache für ein Massaker der Südstaaten-Armee an Schwarzen Gefangenen. Rache ist Antwort auf Vorgängiges; ihr Bild ist in *Lincoln* ein Auftakt für Nachfolgendes – etwa die Motivkette des Sumpfes: Grube mit amputierten Gliedmaßen; nasses Leichenfeld; Dialog-Kontroversen zwischen der Pragmatik des *knowing the swamps* und der Ethik des *knowing the true north*, also »Untiefen« navigieren versus »rechten Weg« einhalten.

Der Kampf im Sumpf ist auch ein Nachhall zum Sklavenaufstand am Beginn von *Amistad*: Diesen kollektiven Ermächtigungsakt, der zwei

4 Zur Hegemoniepolitik in *Lincoln* vgl. auch Drehli Robnik, »The Unsilent Initial: Monuments, Swamps and Politics Before the Law in Steven Spielberg's *Lincoln*«, www.photogenie.be, Issue 1, November 2013, https://photogenie.be/f-the-unsilent-initial-monuments-swamps-and-politics-before-the-law-steven-spielbergs-lincoln (Zugriff am 13.5.2022).

Jahrzehnte vor dem US-Bürgerkrieg stattfand (Afrikaner töten weiße Seeleute, die sie verschleppt haben), fügt Spielbergs Gerichtsdrama in legalistische, religiöse und geopolitische Rahmungen ein, als wäre es eine Versuchsreihe: In welche Politik lässt sich der initiale Akt gewaltsamer Selbstbefreiung dauerhaft übersetzen? Am Ende passt einzig jene Übersetzung, die das ostentativ lebendige Wort stiftet: Das ist zum einen das »Give us free!«, das einer der Afrikaner zu sagen gelernt hat und vor Gericht ausruft. Und das ist, komplementär dazu, der Gedenk-Appell der Weißen an ihre *Gründerväter*. Diesen Rekurs auf die Verfassung – in Antizipation eines baldigen Krieges um deren egalitaristischen Sinn – vergleicht der Plot wortreich mit afrikanischem Ahnenkult. Über ihn können aufgeschlossene Weiße von den angeklagten Aufständischen einiges lernen: eine Behauptung von ausgewogenem Tausch im Kontext des Memory-Booms der 1990er Jahre. Die Spielberg-Filme, die im Kampf gegen das Vernichtungsprojekt der Nazis spielen, haben diesen Boom mitbefördert, und sie hallen in seinen Filmen mit Sklaverei- und *Civil-War*-Thema nach. Auch *Saving Private Ryan* beginnt mit Gemetzel im trüben Wasser – als synästhetische Reproduktion entfesselter Gewalt, die allen Sinn und alle Sinne zu ersticken droht; sogar den Umstand, dass sie viel zur Befreiung des Kontinents vom Vernichtungsrassismus beiträgt. Der Gewaltakt auf Omaha Beach (wo US-Soldaten ostentativ mit *dirty hands* agieren[5]) wird nun *übersetzt*; das ist die *ultima ratio* von *Saving Private Ryan*, verdichtet in der Ansage des Sergeant Horvath: Was es dereinst zu erinnern gelte, sei

»the one decent thing we were able to pull out of this whole god-awful shitty mess«. Diese Antizipation eines Rückblicks im *guten Gedächtnis* deutet Krieg zur Rettungsmission um und *trauert* zugleich (wie zuvor *Schindler's List*) über das winzige Ausmaß der Rettung: Darum geht es hier – und in *Lincoln*.[6]

Wie Mutter Ryan soll auch Mary Todd Lincoln durch den Krieg nicht *noch* einen Sohn verlieren. Um das Amendment zur Abschaffung der Sklaverei durchzusetzen, benötigt ihr Mann die Fortführung des Kriegs, in den ihr ältester Sohn unbedingt noch ziehen will. Daher lehnt die First Lady das Amendment ab. Ein Perspektivwechsel tut not: Mary Todd Lincoln ist gewillt, den Verfassungszusatz als *Rettung* ihres Sohnes zu sehen – weil ihr Mann den Krieg beenden wird, sobald das Amendment in Kraft ist. Also droht sie ihm: Wehe, wenn du dein Gesetz nicht rasch durchbringst! Durch diesen Move stehen staatliches Gesetz und Mutterliebe nicht mehr im Gegensatz zueinander. Wäre dies John Fords *Young Mr. Lincoln* (1939), dann wäre Gesetz in Mutter übersetzbar und Mutter in Natur als Quelle des Rechts (wie die kanonische Kollektiv-Analyse 1970 in den *Cahiers du cinéma* gezeigt hat). Diesen Rekurs macht Spielberg nicht: Sein Kino kennt nicht Natur-Raum als Ursprung, nur ein Aufgehen in Zeitlichkeit.[7] Bezeichnenderweise erscheint Lincoln (Daniel

5 So töten sie etwa Gefangene, deren erhobene Hände sie als das Vorzeigen *sauberer Hände* verspotten.
6 Zu *Saving Private Ryan* siehe den Beitrag »None Shall Escape« in diesem Band, S. 195 ff.
7 So auch in *Munich*, den *Lincoln*-Drehbuchautor Tony Kushner mitverfasst hat: Da ist zunächst der Gegensatz

Day-Lewis) schon früh im Film mit hochgelegten Beinen: eine Ford'sche Bildsignatur des *In-sich-Ruhens* – aber eingefasst in eine Spielberg'sche Bildsignatur. Der Anblick folgt unmittelbar auf Lincolns Alptraum einer rasenden (Schiff-)Fahrt im Rahmen eines Spiegels – erfasst von einer eigentümlichen Kamerabewegung, die das Spiegelbild abtastet, ehe ein Gegenschnitt uns den hingefläzten Mann im Weißen Haus zeigt. Dieser Spiegel, der unseren Blick in nicht nur räumliche Tiefen – Hinterzimmer, Krypten – der Politik einleitet, reiht sich unter jene *Rückspiegel* ein, die in fast allen Filmen Spielbergs als sein *signature motif* vorkommen. Wie der Rückspiegel in *Jurassic Park* emblematisch warnt, ist das, was er zeigt, *näher, als es scheint*: ein Saurier oder anderes, das dich verfolgt, das »hinter dir«, aber nicht vergangen ist, dich nicht loslässt. Dieser Lincoln ist ein von der Zeit gezeichneter alter Kauz, kein Henry Fonda'scher Schlaks; ein dünnstimmiger Erzähler von Erinnertem, hinkend unter der Last der (Lebens-)Geschichte.

Wer fragil ist, braucht Struktur, Haus und Heim. Mary Todd Lincoln (Sally Field) ist im Gefüge des Films auch *housekeeper*, nicht nur Mutter; ihr kostspieliges White-House-*keeping* steht in der Kritik, ihre Labilität macht sie untauglich für die Öffentlichkeit. Gleich nach der kurzen »Wehe dir!«-Rede, die sie Lincoln in einer Thea-

zwischen Diaspora und Machtstaat, jeweils als Reaktion auf Massenmorde am jüdischen Volk. Eine Art Pathos der Fortpflanzung und ein Ethos der Familie scheinen den Gegensatz aufzulösen; am Ende aber steht eine *antizipierte Erinnerung* an 9/11, somit an weitere Morde.

terloge hält, wird der Präsident von seiner *African-American*-Haushälterin Mrs. Keckley (Gloria Reuben) noch sinnträchtiger zum Amendment-Durchsetzen motiviert: Sie deklariert sich in einem politisch ausholenden Monolog als Mutter eines Sohnes, der als Unionssoldat im endlosen Kampf der Schwarzen um ihre Befreiung starb, den sie also geopfert hat. Zwei *Housekeeper*-Mütter. Sie sind gegen Filmende zu einer dritten Figur verdichtet, die den Anfang rekapituliert: Überraschend sehen wir Lydia Hamilton Smith (S. Epatha Merkerson), die ebenfalls Schwarze Haushälterin des radikal-abolitionistischen Abgeordneten Thaddeus Stevens (Tommy Lee Jones) neben ihm im Bett liegend – als seine heimliche Frau. Auch sie opfert etwas, nämlich die Öffentlichkeit, für die ihre Liebe in einer rassistischen Gesellschaft als untauglich gilt. Stevens entschädigt seine Nicht-Ehefrau wenigstens teilweise, indem er ihr das Schriftstück mit dem soeben vom Repräsentantenhaus angenommenen Amendment als symbolische Liebes(leih)gabe überreicht. Sie liest es ihm vor; ihr Lesen rahmt das Bild ihres Mannes, der erstmals zufrieden lächelnd und *mit Glatze,* also ohne Perücke, zu sehen ist.

Als Quasi-Schlussbild antwortet diese Szene jener, in der Stevens sich seinem Parteifreund und innerparteilichen Beinahe-Kontrahenten Lincoln in einem intimen Gespräch im Keller erklärt hat: »I *shit* on the people!« und »I look a lot worse *without* my wig!« Damit ist gesagt: Wie dieser *house representative* ohne Perücke – in der Übersetzungstextur von *Lincoln* heißt das: mit Schwarzer Ehefrau – aussieht, und dass er auf das weiße Volk, nämlich auf dessen Aver-

sion gegen *racial equality* scheißt, das muss geheim bleiben, im Interesse von Lincolns weniger radikalem Vorhaben.

Das wissen die Amendment-Gegner im Repräsentantenhaus; deshalb provozieren sie Stevens, sich ebendort gesinnungsethisch zu deklarieren – also zuzugeben, dass das Amendment seiner und Lincolns Partei nur als erster Schritt in Richtung einer *equality in all things* gilt. Um die hauchdünne Zustimmung zu Lincolns moderatem Projekt nicht zu gefährden, verkneift sich Stevens eine solche Deklaration, hält sein Scheißen zurück – *stay in character, don't get unchained.* Dabei wäre sein entfesselter Akt des Zorns auf Teil- und Vollrassisten nur gerecht. Spielbergisch gesagt: Diese *shitty mess* wäre mit dem *one decent thing* identisch. Zum Teil gelingt es Stevens sogar, Scheiße und singuläre Gerechtigkeit, Sumpf und Monument, ineinander aufzulösen: Als er unverblümt sagen soll, ob er an *equality* nur *before the law* oder *in all things* glaube, hält er sich zurück, *indem er* Sprechdurchfall loslässt – in Form fäkaler Beschimpfungen des Wortführers der Amendment-Gegner. Dass es schleimige Kreaturen wie ihn gebe, das beweise, dass keineswegs alle Menschen gleichwertig geboren sein können! Jedoch: Lincolns *housekeeper* Keckley (die »Repräsentantin« jener Frau *in-all-things-but-law*, die Stevens mit seiner Ausflucht mit verleugnet) verlässt die Publikumstribüne im Repräsentantenhaus, da dieses Schauspiel sie kränkt. Die Gegensätze »Beschimpfen vs. Zurückhaltung« bzw. »Sprechdurchfall vs. gerechte Politik« sind hier durch Stevens witzig, aber schwach miteinander vermittelt. Sein Witz bedarf wei-

terer Übersetzung; die glückt erst mit dem »Gag« seines Glatzkopfs bei der intimen Grundgesetzlesung.

Bis es so weit ist, macht Lincoln den Vermittler. »Shitting on the people« (weil sie Rassist*innen sind) und der Anspruch radikaler *equality*, beides muss durch Übersetzung *zurückgehalten, nicht beseitigt* werden. *Grundsätzlich* ist Lincoln erstens einig mit Stevens und zweitens ebenfalls für Sprechdurchfall zu haben. Die *Village Voice* hat mehr Recht (oder Intuition), als sie vielleicht glaubt, wenn sie dem Film »hagiographic tightness of ass« und seiner Orchestrierung »bullshit by John Williams« vorwirft: Die Brachialworte rund um Losscheißen versus *ass-tighte* Zurückhaltung folgen ja jener Motiv- und Motivationskette, an der Spielbergs Lincoln hängt – angekettet durch Akteure, die radikaler sind als er. *Links in a chain* rund um Lincoln. In zwei Szenen im War Room übersetzt er zunächst Witz in Witz und Stevens' *shitting*, das im *house* nicht öffentlich werden darf, in eine George-Washington-Anekdote. Diese wäre abseits der Übersetzungskette bloß ausufernder *bullshit*. So aber dient sie als Auftakt: Die Schnurre mit dem Porträt (quasi: Monument) seines Amtsvorgängers auf einem britischen *outhouse* (also Klosett, quasi: Sumpf) – ein Anblick, der Amerikas Feinde vor Angst »schneller scheißen« lässt – ist ein witzförmiger Rekurs auf den Gründervater und verknüpft so die Balance von Sumpf und Monument mit dem Thema des Grundgesetzes, auf das die zweite Übersetzung im War Room hinausläuft. Im privaten Gespräch erklärt Lincoln zwei Telegrafen-Soldaten Euklid: Sind zwei Dinge *equal*

Django Unchained (2012, Quentin Tarantino)
Lincoln (2012, Steven Spielberg)

in Bezug auf ein Drittes, dann sind sie *equal* zueinander. Damit erklärt er auch den Gegensatz von *equality before the law* und radikaler *equality* für aufgehoben: Am Anfang ist Gesetzeswort, so scheint es nun – das Gesetz kann also, wenn schon nicht Mutterliebe, so doch Matrix sein. Lincoln zitiert hier implizit den initialen (eigentlich zweiten) Satz der US-Unabhängigkeitserklärung: dass es sich bei *equality* um eine *self-evident truth* handelt. Ein Gleichheits-Axiom als Teil einer Übersetzungskette. Diesem Motiv geht im Telegrafen-Dialog der Vergleich von »not being fitted to our times« mit »machinery without fitting« voran: Wie du in der Zeit bzw. Geschichte bist, das ist eine Frage von Maschinerie und Machination. Auch das ist ein Zitat – das Echo der ersten, noch nicht sinnerfüllten Volksrede, die Lincoln zu Filmbeginn hält. Dabei erscheint ein *flag-raising* als bloßer Formalakt, den Lincoln herunterliest, nicht ohne ironisch die unsichere Flaggenmast-»Maschinerie« *und* die Nichtigkeit seiner eigenen Rede anzudeuten. Die Ironie gegenüber der eigenen Rede *ist* deren Sinn, weil sie nach Übersetzungen ruft.

Runterlesen und Aufsagen ist *machinery unfit for our time*. Es ist »schlechtes Gedächtnis« – gleich dem »trüben Wasser der Sümpfe und Ruinen« (so mein Motto aus *Nacht und Nebel*). Es ist nicht Vergessen, sondern Gekettet-Bleiben an die mechanische Reproduktion einer Vorgabe, Ganz-Aufgehen in der *shitty mess*, der bloßen Wiederholung von Gemetzel und Gesetzesformalien. Es ist Nachplappern toter Worte, so wie Stevens' Versuch, sich im *house* zurückzuhalten, indem er stur denselben Satz

»only before the law« wiederholt. Ein solches Festhängen im immergleichen Wort wird auch in Lincolns allererster Anekdote angesprochen – seiner Schnurre von einem *parrot*, der endlos wiederholte: »Today is the day the world shall end, as scripture has foretold!« In derselben Szene wird anhand eines weißen Ehepaars, das bei Lincoln vorspricht, deutlich, was Papagei-Gedächtnis politisch heißt: Die Frau meint, sobald der Krieg aus ist, würde sie sich bei ihrem *congressman* gegen das Amendment einsetzen, und auf die Frage, warum, antwortet der Mann reflexartig: »*Niggers!*« Somit ist Rassismus als Reflex statt Reflexion gekennzeichnet, als Verweigerung von *change*. Das greift, aber zu kurz.

Ein *langer* Prozess der Sinnbildung, der (auch) in dieser Szene einsetzt, ist die Motivkette jüdischer Themen: vom Vorhersagen des Endes durch biblische *scripture* zum finalen Abgang ins *Ford's Theatre*, in ein von der Geschichte festgeschriebenes Ende (weshalb Lincoln die Jerusalemreise, die ihm und Mary vorschwebt, nicht machen kann); Neu-Gründervater Abraham opfert *sich* (nicht wie der biblische Abraham beinah seinen Sohn). Dazwischen ist die Amendment-Abstimmung als eine Art Live-Medienevent rund um ein Drama der Ja- und Nein-Listen inszeniert, das an das Bild der UNO-Abstimmung über Israels Eigenstaatlichkeit z. B. 1960 in *Exodus* erinnert. Mit dem Grundgesetz-Zusatz erfolgt nachgerade eine selbstreflexive Neugründung des Staates; diese mündet ganz am Filmende, durch eine Zusatz-Rückblende, in Lincolns zweite Inaugurationsrede, in der er zum »peace with all nations« die Arme öffnet. Gedächtnis als Überlieferung, die *Auslegung* der

Schrift sein soll, nicht sklavisches Hängen am Buchstaben, der fixiert (obwohl das manchmal dasselbe ist). Bei Spielberg heißt das *The list is life*.

Und doch lebt die Politik hier nicht von der Schrift allein. Was also ist *gutes* Gedächtnis, das toten Worten Leben leiht, ohne ihren Eigensinn in *Fleisch* aufzulösen? Was gibt dem Machiavellismus redseliger Gesetzesdurchsetzung Sinn? Was ist *before the law*? *Vor* dem Gesetz sind Gesetz-Geber, als eine Initiale, die eben nicht *silent* ist. Das hebt die Enteignung der Vielen, zumal *people of color*, durch Hollywood sowie dessen Fokus auf (weiße) Einzelhelden und ihr Handeln auch in *Lincoln* nicht auf. Und doch: Alles beginnt mit der Rede zweier Schwarzer Unionssoldaten. Aus dem initialen Bild des Sumpf-Kampfes von *African Americans* gegen *White Supremacists* – aus der *shitty mess*, die schon *decent thing* ist, aber noch übersetzt werden muss – richtet sich ihr Anspruch auf Gleichstellung als eine Zukunftsperspektive an uns und an den Zuhörer Lincoln:»now: equal pay … in a hundred years: the vote!« Dem folgt ein paradoxer Zirkel: Die Soldaten zitieren vor Lincoln, ihn im Abgehen zurücklassend, *seine* große kurze Gettysburg-Rede, die mit einem *government of, by and for the people* endet; das gibt ihm Auftrag, Inspiration, ein Gesetz seines (Ver-)Handelns für den Rest des Films. Das Wort wird nicht Fleisch, aber politischer Prozess.

Lincoln »ponders the words they've parroted back at him«, schreibt die *Village Voice*, aber auch das stimmt nur halb, denn: *Parroting*, bloß

aufsagen wie ein Papagei, das tun nur jene zwei jungen *weißen* Soldaten, die kichernd hinzukommen, wie Fans dumme Fragen stellen und wie Schulbuben den Text der Gettysburg-Rede nachplappern.[8] Die Schwarzen Soldaten hingegen instituieren (oder *antizipieren* wie Sergeant Horvath) gutes Gedächtnis – als Übersetzung, durchsetzt mit Sinn, Situation, Intention, Absicht, Ansprache, die von uns etwas fordert. *Keep (Me) Hanging On*: Was an Lincoln mehr als Monument ist, entstammt diesem im Abgang formulierten Auftrag der Schwarzen an den Weißen (vergleichbar dem ethisch überfordernden »Earn this!« am Ende von *Saving Private Ryan*). Verfügung – nicht Weitergabe als Reproduktion (durch *parents* oder *parrots*) – steckt selbst in den Sätzen »I won't cut hair«, *falls* Sie, Mr. President, mich als *housekeeper* engagieren, und »You got springy hair for a white man«, mit denen der ältere Schwarze Soldat den Themenkreis Haar(schnitt) anreißt. Dieser Kreis hinge unmotiviert in der Luft, würde er nicht geschlossen, die *inhairitance* angenommen, im Anblick des weißen Abolitionisten Stevens, der haarlos zuhört, wie seine Schwarze Frau (auch sie ein *housekeeper*, die einem Weißen nicht die Haare schneidet) die papierenen Gesetzesworte so rezitiert, dass es Sinn ergibt.

»You can't bring your housekeeper to the house«, seufzt sie, als Stevens nach einem langen Abstimmungstag zu ihr ins Bett steigt. Der Tag begann damit, dass abolitionistische *representatives* die *African Americans* im Publikum mit Applaus begrüßten: »This is *your* house!« Das Haus mit Publikum und gerahmtem Lichteinfall (oder als *outhouse* mit *bewegendem* Bild an

8 Wie ein Schulbub die Gettysburg-Rede nachplappert, überformt durch eine Zukunftsvorhersage, das zeigte Spielberg schon zum Auftakt von *Minority Report*.

der Wand) zirkuliert durch *Lincoln*. Selbst dort, am Ab-Ort »öffentlicher Intimität« (Heide Schlüpmann), am stillen Ort der Cinephilie (deren Haus Ruine ist, weshalb sie ins Gedächtnis auszieht), berührt Spielbergs Film den von Tarantino (dessen *housekeeper* mit dem unkorrekten Namen *keinen* Sinn initiiert).[9] *Django Unchained* ist so wenig der Anti-*Lincoln* wie *Inglourious Basterds* der Anti-*Schindler* war. Auftrag zu Dechiffrierung und *relinking* als (ein) Normalmodus des Filmschauens: Das gilt gegenüber Spielberg wie auch Tarantino. Dessen »face of Jewish vengeance«, das im Kinosaal von *Inglourious Basterds* durch Projektion von Licht auf nichts als Rauch entsteht, ist ein Spiel-berg'sches, post-Holocaust-cine-ontologisches Bild. Dafür hat Tarantinos abschweifendes Endlos-Erzählen und Zitieren im Schimpf- und Sprechdurchfall von *Lincoln* ein Pendant. Und wirft ein Problem auf: Können all die herausgeplapperten Worte und Bilder mehr sein als eine *shitty mess*? Bedingung dafür wäre, dass ihr Neu-*aufgelegt*-Werden, ihr Sampling und Mixing (die von Schwarzer Musik initiierte *machinery*), von der Absicht getragen ist, einen Anfang zu machen – zum Beispiel, was das Organisieren egalitärer Ansprüche betrifft. Dann wäre die Initiale nicht *silent*, sondern Intention, und Django könnte als *DJ NGO* buchstabiert werden.

[2013]

9 In beiden Filmen taucht *prä-kinematografische* Bildtechnologie auf: Foto-Glasplatten von Kindersklaven, die Lincoln im Licht des Kamins betrachtet, mit seinem Jüngsten, der am Ende *Aladins Wunderlampe* im Theater sieht; bei Tarantino das Stereoskopie-Manual, mit dem eine Frau (womöglich die endschnittbedingte Ruine einer Figur) einen Säulenbau, antikes Vor-Bild des Sklavenhalter-Hauses, in 3D betrachtet.

194

None Shall Escape

Kontrafaktik, jüdische Agency und ihr (geschichts)politisches Potenzial bei Spielberg & Tarantino

Ende 1946 kamen zwei Filme in die US-Kinos, die längst Klassiker sind: William Wylers *The Best Years of Our Lives* und Frank Capras *It's a Wonderful Life*. Beide problematisieren, wie für die US-Gesellschaft – unmittelbar nach Krieg, Nazismus und Massenvernichtung – eine Gegenwart als gelebte Dauer möglich ist, als Sammlung von Vergangenheit auf Zukünfte hin. Und beide reißen dabei kontrafaktische Geschichtsperspektiven auf Amerikas kurz zurückliegende Kriegserfahrung und deren politisch-ethische Sinn-Einsätze an.

In *The Best Years of Our Lives* erfolgt dies in zwei Dialogszenen. Die erste ist eigentlich ein Monolog, den der Bankangestellte unter den drei Ex-GI-Protagonisten bei einem Dinner unter Bankern hält. Er trinkt sich Mut an und kritisiert dann die Banken dafür, dass sie darlehensbedürftige Kriegsheimkehrer abweisen, denen Kreditbesicherungen fehlen. Er äußert diese Kritik in Form einer sarkastischen Erzäh-

lung über die Kämpfe auf Okinawa: Sein Captain habe ihm gesagt, dieser Hügel müsse eingenommen werden; er aber habe nachgerechnet und sinngemäß gesagt: Sorry, für dieses Risiko fehlen uns die Kreditsicherungen: »No collateral – no hill. So we didn't take the hill, and we lost the war.« Die bittere Pointe, die einen so *anderen* Kriegsverlauf als den eben erlebten andeutet, ist eingebettet in den gemeinschaftsmoralischen, präpolitischen Klassendiskurs des Films: patriotisches Vermächtnis der im Krieg gewesenen Männer versus bürgerliche Profit-Egoismen. In einem Dialog gegen Ende hat das »We lost the war« allerdings ein Echo im Sinn von »We shouldn't have been in the war«: Der Ex-Navy-Soldat mit den Handprothesen bekommt von einem Gast am Tresen zu hören, er habe seine Hände umsonst geopfert, denn: »The Germans and the Japs had nothing against us. They just wanted to fight the Limeys and the Reds. We got deceived into [the war] by a bunch of radicals from Washington. We fought the wrong people.«

Diese Tirade – der Gast nennt es »plain old-fashioned Americanism«[1] – deutet 1946 bereits auf die McCarthy-Politik im Kalten Krieg hin: Amerikas Bündnis mit den sowjetischen »Reds« soll vergessen und der Krieg gegen die Nazis (und den japanischen Imperialismus) aus geo-

1 Aber mein (Wiener) Nazi-Opa hat in den 1970ern mit besserwisserischer Miene Ähnliches behauptet: Selbst »der Churchill« habe nach dem Krieg verkündet, dass die Westalliierten »das falsche Schwein geschlachtet« hätten. Da ist kontrafaktischer Geschichtsrevanchismus im Spiel: Der Westen hätte den *wahren* Feind im Kommunismus der »slawischen Massen« etc. erblicken sollen. (Nazis waren damals noch strikt antirussisch eingestellt.)

strategischen Gründen relativiert werden.[2] Sie lässt aber auch etwas von der isolationistischen Rhetorik in den USA um 1940 nachklingen, die dann durch Japans Angriff auf Pearl Harbor hinfällig wurde. Diese Rhetorik, mit antikommunistischen und antisemitischen Aufladungen bis hin zu einem entspannten Verhältnis zu Hitler-Deutschland, ist uns heute im Bereich populärer Geschichtsfiktionen eher aus *The Plot Against America* (2004) geläufig: Dieser Roman von Philip Roth malt die kontrafaktische Vision eines ab 1940 von Charles Lindbergh regierten, staatlich antisemitischen und Hitler-freundlich ausgerichteten Amerika aus.

Hollywood-Nachkriegsklassiker, rezente Kontrafaktik in Sachen Nazi-USA – eine vergleichbare Konstellation betreten wir durch *It's a Wonderful Life*. Capras Film entfaltet gegen Ende alptraumhaft das kontrafaktische Panorama eines ruinierten Kleinstadtbiotops mit leidenden Menschen. Dem an seinem Leben zweifelnden Protagonisten soll gezeigt werden, wie schlimm es gekommen wäre, wenn es ihn nicht gäbe; wie lebenswichtig sein rettendes Handeln-Können in verschiedenen Situationen war, die als Abzweigungspunkte hin zu desaströsen Weltverläufen auftreten. Die krasse Zeichnung einer düsteren Welt, die zugunsten einer unglamourösen, aber lichten Welt vermieden werden konnte, weist den All-American Hero als kategorischen *Retter* aus – kurz nach dem US-Engagement in Übersee. Wie Wyler drehte auch Capra unmittelbar vor diesem Film Propagandafilme für die US-Streitkräfte[3] – insbesondere die *Why-We-Fight*-Reihe (1942/43): Deren so didaktische wie grell-cartooneske

Inszenierung erschließt die Vor- und Frühgeschichte des laufenden Krieges vielfach in Gedankenspielen, die melodramatisch, satirisch oder dystopisch gefärbt sind. So spinnt etwa *Prelude to War*, der erste Film der Reihe, Japans Welteroberungspläne zu einer ominösen Vorstellung aus, die nach dem Kinostart des Films im Mai 1942, als ein Sieg Japans immer unwahrscheinlicher wurde, zunehmend kontrafaktisch anmutete: Überblendungen zeigen eine japanische Siegesparade in Washington, und eine der Landkarten-Animationen der Serie imaginiert ein zwischen Deutschland und Japan aufgeteiltes Nordamerika – die Osthälfte unter dem Hakenkreuz, die Westhälfte unter Nippons Sonnenbanner. Dieser Anblick kam als Teil der kontrafaktischen Prämisse und Signation zur US-Serie *The Man in the High Castle* (2015–2019) wieder in Umlauf.

Den genannten kontrafaktischen Geschichtsskizzen ist zweierlei gemeinsam. Erstens sind sie (mit Ausnahme von Roths Roman) Nachkriegsszenarien: Sie zeigen, ähnlich dem bereits 1994 entstandenen HBO-Film *Fatherland*, ein

2 Der Dokumentarfilm *Strange Victory* (1948) des linken Filmemachers Leo Hurwitz kritisiert fast zeitgleich den Alltagsrassismus und -antisemitismus in der US-Gesellschaft und spielt dabei ebenfalls sarkastisch mit der Idee, Amerika habe den Krieg *verloren*. Zumindest scheint es, so sinniert der Kommentar, als hätte die Ideologie Nazi-Deutschlands in den USA gesiegt: *What a strange victory*, »with the ideas of the *loser* still active in the land of the *winner*. [...] And if we won – why do we look like we lost? And if Hitler died, why does his voice still pursue us through the spaces of American life?«

3 Sowie den 1944 gestarteten *Arsenic and Old Lace*, eine Farce über biedere Alltagsmenschen, die andere Alltagsmenschen routinemäßig und ganz ohne Schuldgefühle ermorden und verschwinden lassen.

Amerika, das deutsch-japanisch besetzt ist oder zumindest den Krieg (in Europa oder im Pazifik) verloren hat. Sie suggerieren aber auch Geschichtsverläufe, in deren Licht, vielmehr Düsternis, der *tatsächliche* Verlauf nicht nur als *besserer* erscheint, sondern auch einen Nimbus von »Gerade noch gutgegangen – hätte viel schlimmer kommen können!« annimmt. Zweifellos ist ein Amerika zu bevorzugen, in dem *nicht* (wie in *High Castle*) die Gestapo New York terrorisiert. Allerdings möchte ich gegenüber der Anmutung des »Gerade noch gutgegangen« filmische Entwürfe hervorheben, die mittels kontrafaktischer Historiografie ein Bild und eine Haltung vermitteln, denen zufolge es, schlicht gesagt, »schlimm genug« gekommen ist und besser ausgehen *hätte müssen*. Das betrifft thematisch den NS-Massenmord an Jüdinnen und Juden (und anderen verfolgten Minderheiten) und somit Filme zum europäischen Großschauplatz des Zweiten Weltkriegs. Es geht um *Kriegsfilme* im engeren Sinn, deren kontrafaktisches Moment auf die Wahrnehmung jüdischer Handlungsmacht abzielt.

Der Einspruch gegen eine allfällige Erleichterung darüber, dass es faktisch »gut ausgegangen« sei, steht am Beginn meiner Überlegungen zu einer Art *Wunschpolitik* – und ihren filmischen Artikulationen. Es geht um den retroaktiven Wunsch nach einem anderen Verlauf der Geschichte des Weltkriegs und des Holocaust; und um eine melancholisch-kritische Haltung, die nicht eingetretenen Verläufen, nicht erfolgten Rettungen, unterbliebenen Handlungen nachtrauert. Nachtrauert in der Weise, dass diese Haltung sich nicht abfindet, sondern auffindet: dass sie das, was an ungenutzten Geschehensmöglichkeiten und *lost causes* in der Geschichte insistiert, zur Geltung bringt, dass sie Spuren marginalisierter Praktiken, Subjektivitäten und Politiken festhält.[4]

Der Gegenwartsrahmen dieser rückblickenden Wunschperspektive ist eine Zeit des Übergangs: des Übergangs in westlichen Demokratien – kapitalistisch-parlamentarischen Systemen – von der »Postpolitik« (Jacques Rancière) zu Prozessen der Herausbildung autoritärer Herrschaft und teilweise *faschistischer* Mobilisierung.[5] Die heutigen Faschisierungstendenzen (die zum Teil, etwa bei Orbán oder der AfD, auch nationalistischen Geschichtsrevisionismus umfassen) folgen auf eine Periode, die geprägt war von der umfassenden Delegitimierung des politischen Konflikts in der Auffassung von Gesellschaft und Geschichte. Ebendieser postpolitische Diskurs forderte (und fordert vielfach heute noch), dass aus Zwist- und Gewalterfahrungen der »traumatischen Moderne« eine Lehre zu ziehen sei: Es gelte nun, von *jeglichem* politischen Projekt die Finger zu lassen, das über bloßes *Verwalten* von Bevölkerungen und Kapitalien hinausgeht. Im postpolitischen

4 *Lost causes* sind ein Motiv in Siegfried Kracauers *History*, New York 1969. Weiterführend: Drehli Robnik, »*Burning through the causes*: Kracauers Politik-Theorie der Paradoxie und *maintenance* (im Zeichen von *Faschismus 2*, *Blair Witch* 3 und *Mad Max* 4)«, in: Bernhard Groß, Vrääth Öhner, Robnik (Hg.), *Film und Gesellschaft denken mit Siegfried Kracauer*, Wien/Berlin 2018.
5 Der Ausdruck ist politologisch ungenau, insofern die heutige Rechte nur ab und zu militarisierte Massenformationen aufbietet; er trifft aber als Markierung das antikonservativ-dynamische Moment ihrer Politik, auch deren Hass- und Gewalt(androhungs)dimension.

Verständnis wird nicht nur faschistische oder stalinistische Politik, sondern jede Politik – sofern sie sich die Störung sozialer Routineabläufe anmaßt und, etwa als radikaldemokratisch-egalitaristische Politik, in Konfliktverhältnisse eintritt – kategorisch als Verstoß gegen eine Ethik gesehen, die dem Schutz verletzlicher menschlicher Leben und Sozialgefüge verpflichtet ist. Unter der Zielvorgabe, politische Unruhe um jeden Preis zu vermeiden und so die fragilen sozialen Lebensprozesse (sowie die noch fragileren Wohlstandszonengrenzen und Verwertungsprozesse des Kapitals) zu schützen, gelte es, Politik als konflikthaftes kollektives Handeln dem Orkus einer zum Glück überwundenen Vergangenheit zu überantworten.[6]

[…]

TRAUM DER RETTUNG,
IDEOLOGIE DER OPFERSCHAFT

Es gibt eine Aufnahme aus deutschem Propagandafilmmaterial von der sogenannten *Ardennenoffensive* (US-Diktion: *Battle of the Bulge*) im Dezember 1944, in der ein Wehrmachtssoldat mit Kreide »Aus der Traum« auf ein erbeutetes US-Geschütz schreibt. Das Stück Film kursiert als Clip wie auch als Kaderfoto online; den ausführlichsten Beschreibungen von Hobby-Militärexperten und *World War II Buffs*[7] zufolge zeigt es einen Soldaten der Panzer-Lehr-Division in Rochefort bei Bastogne, just am 24. Dezember 1944, einem Tag der Bescherung, zwei Tage, bevor der deutsche Vorstoß in Belgien zum Stillstand kommt (und zwei Jahre, bevor die Weihnachts-Fantasy *It's a Wonderful Life* ins Kino kommt).

In dem Stück Film, das auch im Geschichtsfernsehen oft auftaucht, ist u. a. der Gegensatz von nüchternem Kalkül und Traum verdichtet. Mit »Aus der Traum« feiern die Nazis, die den Anblick von US-Beutegut propagandistisch auswerten, ihre Beendigung eines Traums, den Amerika bei seinem Engagement in Europa träumt. *Dieser* »amerikanische Traum« ist zunächst die überoptimistische Hoffnung der Westalliierten, noch 1944 weit vorstoßen und den Krieg in Europa beenden zu können (quasi »bis Weihnachten«). Als Traum, der einen verallgemeinerbaren Sinn hat – als solchen verspotten ihn die Nazis ja –, gilt er der Befreiung Westeuropas durch die kapitalistischen Demokratien (und, so sei kontrafaktisch hinzugesagt, auch von Teilen Osteuropas, weil die Westalliierten bis Kriegsende weiter vorgestoßen wären, *hätte* die Ardennenoffensive sie nicht lange aufgehalten). Diesem Traum setzt die Nazi-Strategie ein (im Rückblick zum Glück kontrafaktisches) Kalkül entgegen, eine Wenn-dann-Verkettung, die, technisch gesagt, an einer strategischen Schwachstelle ansetzt: Demokratien sind beim Krieg-Führen anfälliger als totalitäre Staaten für Unwillen in der Bevölkerung, der sich bei Misserfolg und Verlusten einstellt;

6 Diese Darstellung entspricht der Kritik der *postpolitischen Ethik* bei Jacques Rancière (*Das Unvernehmen*, Frankfurt am Main 2002). Weiterführend: Robnik, *Film ohne Grund. Filmtheorie, Postpolitik und Dissens bei Jacques Rancière*, Wien/Berlin 2010.

7 https://www.tumblr.com/search/battle-of-bulge (Zugriff am 25.4.2022). In den Online-Kulturen solcher vorwiegend männlicher Afficionados (manche mit Nazi-Accountnamen) kursieren auch kontrafaktische Clips nach Art von: »Hätte Hitler gesiegt, wenn vor Moskau dies, in den Ardennen jenes geschehen wäre?«

also genügt quasi ein Durchbruch in Belgien, um die USA zwar nicht militärisch und ökonomisch, aber politisch zu besiegen, nämlich einen Umschwung der öffentlichen Meinung und so einen Rückzug der USA aus Europa zu bewirken.

Einer solchen Konstellation – Traum versus nüchternes Kalkül – begegnen wir auch in dem Bild, das *Saving Private Ryan* mit kontrafaktischen Aspekten vom US-Krieg in Europa 1944 zeichnet. Steven Spielbergs Film aus dem Jahr 1998 schildert Kampfhandlungen am D-Day und circa eine Woche danach, also Anfang Juni 1944, in der Normandie. Er schildert ein Geschehen, das zur Rettung eines Teils der europäischen Jüdinnen und Juden und anderer von den Nazis bedrohter Gruppen beigetragen hat. Historisch gesehen, ist der tätige Beitrag zu dieser Rettung faktisch und groß, aber *nicht wesentlich*, denn er steht relativ kontingent zu dieser Rettung: Die Befreiung und Rettung jüdischer Lagerinsass*innen ist nicht das Wesentliche der westalliierten Kriegsführung, weder militärisches Ziel noch immanentes Telos.[8] Spielbergs Traum gilt dem Festhalten an einem solchen Telos, das nicht existiert, nur insistiert;

er gilt einer rückwirkenden Aufpfropfung dieses Sinns in und auf das Geschehen (eine Aufpfropfung, die das Wesen einer Sache radikal verändert). Die kontrafaktisch-historiografische Frage lautet hier: »Was, wenn die US-Kriegsführung in Europa sich als Rettungsunternehmen verstanden und ausgerichtet hätte? Spielen wir das einmal durch …« Sie hat ein melodramatisches Moment, ein melancholisches Vom-unerfüllten-Wunsch-nicht-ablassen-Wollen – »Wenn es doch nur so gewesen wäre!« – und das Moment eines »Ich weiß sehr wohl, aber trotzdem …« – Ich weiß, es ging nicht darum, aber ich will, dass es so war.

Saving Private Ryan kommt immer wieder zurück auf das ethische und handlungslogische Motiv der Rettung, darauf, dass Rettung unmöglich ist bzw. für unmöglich erklärt wird – und auf die Justament-Bekräftigung: dass sie sehr wohl möglich sei. Stellvertretend für eine Reihe solcher Momente sei der Schlüsselmonolog zitiert, den Tom Sizemore als Sergeant Horvath an den von Tom Hanks gespielten Captain Miller hält: »Someday we might look back on this and decide that saving Private Ryan was *the one decent thing* we were able to pull out of this whole god-awful shitty mess.« Also: Jetzt, da wir in Frankreich gegen die Deutschen kämpfen, zeigt sich noch nicht der Sinn des Unterfangens, unter all den Männern an der Front just diesen einen Soldaten zu retten, diesen einen Ryan, dessen beide Brüder unlängst gefallen sind, und somit die Familie Ryan vor einer Art völliger Auslöschung zu bewahren. Dieser Sinn – mehr noch: der dem Talmud entlehnte Charakter des *one decent thing*, der *einen gerechten Tat*[9] wird

8 Auch nicht propagandistisches Motiv: Das ändert sich erst in den letzten Kriegswochen mit Nachrichten und *atrocity pictures* von der Befreiung großer Lager wie Bergen-Belsen, Buchenwald und Dachau, und es entspricht somit einer tendenziell bereits *retroaktiven* Motivation der alliierten Kriegsführung.
9 Siehe auch: Drehli Robnik, »Friendly Fire. Medialität und Affektivität ›Neuer Kriege‹ in Hollywoods Gedächtnisperspektive auf den ›Good War‹«, in: Robnik, Michaela Ott, Judith Keilbach (Red.), *nachdemfilm 7 – Kamera-Kriege* (2005). https://nachdemfilm.de/issues/no-7-kamera-kriege (Zugriff am 26.4.2022).

sich erst im Rückblick zeigen: wenn aus der Gegenwart von Spielbergs Film um die Jahrtausendwende auf den Zweiten Weltkrieg zurückgeschaut und dieser Krieg im Rückblick neu bewertet wird. Die Neubewertung, so der Traum von *Saving Private Ryan*, wird im Licht dieser singulären Rettungsmission erfolgen, die durch die *whole god-awful shitty mess* ermöglicht wurde. Diese Mission wandelt nun ihrerseits diese *shitty mess*, den Krieg, retroaktiv um – in jenen Kern, den ein bleibendes Bild bewahrt, das eine bei Spielberg zentrale Kategorie von Subjektivität und Geschichtlichkeit darstellt.

Thomas Elsaesser hat in einer Studie zur Geschichtsvermittlung des Holocaust im deutschen und US-Kino viel über Spielbergs *Schindler's List* (1993) geschrieben, zu dem sich *Saving Private Ryan* wie ein *companion film* verhält. *Schindler's List* bezeuge, so Elsaesser, dass Spielbergs Geschichtsverständnis der »Theodizee eines Cineasten« entspricht. Gemeint ist damit eine Rede vom Göttlichen vermittels des Kinos, in deren Zentrum nicht die Kraft der Schöpfung steht, sondern ein (mit Walter Benjamin) »schwacher« Messianismus der Rettung; der *redemption* im Sinne des Vertrauens darauf, »that the cinema can redeem the past, rescue the real, and even rescue that which was never real«.[10] Dieses »the real«, von dem Elsaesser spricht, ist letztlich »das Faktische«.[11] Spielberg rettet nicht das *Faktische* in der Geschichte, sondern die Möglichkeit eines anderen Verlaufs; eines Verlaufs, durch den es besser hätte ausgehen müssen, weil es schlimm genug gekommen ist. Dieses Kontrafaktische wird bei Spielberg nicht nur in seiner Möglichkeit gerettet, sondern in

seiner Nachvollziehbarkeit und Eindrücklichkeit (durch seine plastisch-emotionale Vermittlung in den Registern, in denen Spielberg-Blockbuster eben operieren). Und das Kontrafaktische wird so gerettet, dass es nicht an einer bestimmten Stelle vom faktischen Verlauf abzweigt und dann seiner Was-wäre-wenn-Logik folgt. Sondern es bleibt an den faktischen Verlauf und dessen Erzählung rückgebunden, hautnah an ihm dran. So stellt sich ein Kehrseiten-Bild ein, ein *recto* und *verso* jener Art, wie sie Elsaessers Interpretationen markenzeichenhaft herausarbeiten; auch sein Aufsatz zu *Saving Private Ryan*: Spielbergs Kriegsfilm, so Elsaesser, entfaltet einen Triumphalismus der Rettung *und zugleich* die Trauer darum, dass sie nicht erfolgt ist.[12] Faktum und Kontrafaktum, das Ausbleiben und das Doch-Noch der Rettung (je-

10 Thomas Elsaesser, »Subject Positions, Speaking Positions: From *Holocaust, Our Hitler,* and *Heimat* to *Shoah* and *Schindler's List*«, in: Vivian Sobchack (Hg.), *The Persistence of History. Cinema, Television, and the Modern Event,* New York/London 1996, S. 166. Elsaesser zitiert Spielbergs »cinéaste's theodicy« nach Leon Wieseltier.

11 Würden wir es als »das Reale« übersetzen, kämen wir dem (Lacan'schen bzw. Žižek'schen) *Realen* als dem *Unmöglichen* nahe. Würden wir es als »das Wirkliche« bzw. »die Wirklichkeit« übersetzen, gerieten wir ins Fahrwasser von Kracauers Filmtheorie-als-Geschichtstheorie, in der es darum geht, Wirklichkeit in ihrer Geschichtlichkeit zu retten – was ebenfalls einen Zug von Unmöglichkeit aufweist, weil Kracauer diese Rettung in paradoxalen Denk- und Wahrnehmungsfiguren vermittelt. Eine solche Dimension des Unmöglichen erreicht Elsaessers dichter Satz erst auf der Ebene des »rescuing the real and even that which was never real« – der Rettung des Möglichen zusammen mit dem Faktischen, das somit ganz ins Zeichen des Möglichen gestellt ist.

12 Thomas Elsaesser, »*Saving Private Ryan*: Retrospektion, Überlebensschuld und affektives Gedächtnis«, in: Hermann Kappelhoff, David Gaertner, Cilli Pogodda (Hg.),

weils als Motivation und Zielsetzung) – beides ist in ein und demselben filmischen Ablauf vermittelt.[13] Dieses Zugleich und Ineinander bei Spielberg steht in einem dichten Sinn-Kontext: Seine Filme vermitteln immer wieder den Zweiten Weltkrieg (und andere Geschichtsmomente industrialisierter Massengewalt) im Zeichen hochgradig unwahrscheinlicher Rettungs- und Überlebenserfahrungen.[14]

Spielbergs Pathos der Rettung droht sich in *Saving Private Ryan* allerdings zu verselbständigen, als Großgeste einer *Rettung der Rettung*. Es ist nicht mehr klar, *wer oder was* gerettet werden soll, sodass der Film offen steht für dezidiert ernüchternde Deutungen der gezeigten Rettungsmission. So gibt Catherine Gunther Kodat zu verstehen, dass dieser Film letztlich *Saving Private Property* feiert. Gerettet werde, so Kodat,

ein kapitalistisches Westeuropa: Der Marshall-Plan zur ökonomischen West-Bindung der befreiten Staaten (benannt nach demselben Generalstabschef, der in Spielbergs Film das Vermächtnis Lincolns anruft, als er die Rettung von Private Ryan anordnet) erfahre durch *Saving Private Ryan* eine ideologische Nobilitierung.[15] In dieser Perspektive ist Spielbergs Traum die Kehrseite eines nüchternen geostrategischen Machtkalküls (bzw. die Verkennung dieses Umstands durch einen Regisseur, der als notorisch »verträumt« gilt, was sich wiederum ins Bild eines Zynismus höherer Ordnung umwenden ließe). Auch Hermann Kappelhoffs Deutung von *Saving Private Ryan* mündet in Ernüchterung: Dieser Film löse den Sinn- und Machtkonflikt klassischer Kriegsfilme, mit all ihrer Opferung individueller Leben für kollektive

Mobilisierung der Sinne. Der Hollywood-Kriegsfilm zwischen Genrekino und Historie, Berlin 2013. Dieser Aufsatz rekurriert auf meine eigenen geschichtsmessianischen Spielberg-Deutungen, die wiederum von Elsaesser inspiriert waren. Das liest sich wie der Parade- oder Parodie-Fall einer Verkrampfung im *closed loop*, aber es ist – Fakt.

13 Ein Rettungstraum *und* dessen ernüchternde Für-hinfällig-Erklärung zugleich. Diesem Gedanken lässt sich die steile, aber plausible Deutung der letzten 20 Minuten von *Minority Report* durch Nigel Morris hinzufügen: Die knappe Rettung und das Happy End, die Spielbergs SciFi-Film zeigt, sind nur der Wunschtraum des Helden, der als lebender Toter im Gefrierschlaf-Gefängnis verbleibt (Nigel Morris, *Empire of Light. The Cinema of Steven Spielberg*, London/New York 2007, S. 326 ff.). Strukturell ähnlich ist zu verstehen, wie Spielbergs *Lincoln* durchgängig und in einem Zug Momente von *black agency* in der US-Geschichte, deren Ausblendung in einer *Great White Men Historiography* und die Heimsuchung dieser Herrengeschichte durch regelrechte *Missionen* marginalisierter Schwarzer Akteur*innen herausarbeitet. – Paradigmatisch dafür ist wohl die Art, in der *Schindler's List* die Faktizität des Normalablaufs

der Massenvernichtung und die nahezu kontrafaktische Singularität einer Rettung als ineinander verklammert vermittelt (bis zu der in jedem Sinn *unmöglichen* Auschwitz-»Duschszene«).

14 Ich erwähne nur die Episode *The Mission*, die Spielberg 1985 für die von ihm mitkreierte Fantasy-Serie *Amazing Stories* (1985–1987) inszenierte: In dieser *World War II short story* steckt ein Air-Force-MG-Schütze in seiner Glaskuppel unter dem Bauch eines *Flying-Fortress*-Bombers fest, dessen Fahrgestell klemmt. Bedroht, bei der Bauchlandung zerquetscht zu werden, zeichnet er, ein begnadeter Hobby-Cartoonist, in seiner Verzweiflung riesige Disney-artige Räder, die auf magische Weise wirklich, *faktisch*, werden und eine weiche Landung ermöglichen. Hat sich in *The Mission* der Sinn der titelgebenden Mission vom Luftkampf und vom Bombardement deutscher Bodenziele auf ein wundersames, singuläres Rettungsprojekt verschoben, so stellt sich *Saving Private Ryan* – mit der Werbezeile »The mission is a man« – ganz ins Zeichen dieser Verschiebung bzw. Umwandlung.

15 Catherine Gunther Kodat, »Saving Private Property: Steven Spielberg's American DreamWorks«, in: *Representations* 71, 2000.

201

Ziele, in einem »paradoxen Gleichnis« auf: »Das Glück des Einzelnen ist eben der höchste kulturelle Wert, der sich auf den Opfertod unzähliger Einzelner gründet.«[16]

Dies lässt sich weiter ausloten, wenn wir noch einmal auf Capras *Why-We-Fight*-Filme zurückgreifen. Zu *Saving Private Ryan* und *Schindler's List* gibt es einen weiteren *companion film*, ein Bindeglied zwischen *Kriegsfilm* als Rettungsfabel und *Holocaust-Film* als Rettungsfabel, nämlich die vorletzte Folge der von Spielberg produzierten TV-Miniserie *Band of Brothers* (2001). Die Folge heißt *Why We Fight*. Sie erteilt der Frage nach dem Warum, dem Sinn all der Kampf- und Leiderfahrungen in Frankreich, Holland, Belgien und Deutschland, die am Beginn des Episoden-Plots akut wird, eine retroaktive Antwort: Die US-Soldaten stoßen unerwartet auf ein Konzentrationslager. Die Befreiung der vorwiegend jüdischen Insassen wird zu einem Immer-schon-Telos, zu einer Mission, die ihren Akteuren bislang *noch nicht bewusst war*. Wie auch?, ließe sich hinzufügen, denn die GIs von *Band of Brothers* sind ja mit denjenigen Motivationen in den Krieg gezogen, die eine Propaganda nach Art der *Why-We-Fight*-Serie ihnen mitgegeben hat. Da tut sich ein Abstand auf zwischen Spielbergs (2001) und Capras (1942) Antworten auf die Frage, »Warum wir kämpfen«. In *Prelude to War*, dem Auftaktfilm der *Why-We-Fight*-Reihe, der sich den Werten und Zielen der *free world* und der feindlichen *slave world*, vorwiegend jener der Nazis, widmet, ist der Antisemitismus, der Kernbestand des nationalsozialistischen Faschismus, in einer Weise untergewichtet, die für eine heutige Wahrnehmung obszön anmutet: Die Gewalt gegen Synagogen wird weitaus kürzer abgehandelt als die gegen christliche Kirchen, antisemitische Verfolgung unter die Einschränkung der Glaubensfreiheit in Deutschland subsumiert.

Capras Beinahe-Ausblendung nimmt vorauseilend Rücksicht auf mehr oder minder latenten Antisemitismus in den USA. Das fällt auf im Kontext heutiger Perspektiven auf den Nationalsozialismus und den Sinn der Befreiung durch die Alliierten – insbesondere nach dem Boom der *memory culture* um die Jahrtausendwende, auch in Film und Geschichtsfernsehen. Statt nun aber der aktuellen *public history* dazu zu gratulieren, dass sie über ein »komplettes« Bild verfügt, steht es an, auf Ausblendungen hinzuweisen, die sich an der heutigen Perspektive auf den Nationalsozialismus zeigen, nicht zuletzt im Vergleich mit *Why We Fight: Prelude to War*. Denn fast ebenso fremd wie die Ausblendung des Antisemitismus mutet heute der relativ breite Raum an, den Capra 1942 der Zerschlagung freier Gewerkschaften durch die Nazis gibt; ebenso, dass er – in einer Zeichentricksequenz – als einen der Autoren von Gründungstexten der *free world* neben Moses, Konfuzius und »Christ«[17] auch Mohammed (und den Koran) anerkennend nennt. Soll das nun implizieren, die politische Kampfkonstellation *Nazis versus Arbeiter*innenbewegung* und Capras

16 Hermann Kappelhoff, »Shell shocked face. Einige Überlegungen zur rituellen Funktion des US-amerikanischen Kriegsfilms«, in: *nachdemfilm 7 – Kamera-Kriege*, a.a.O.
17 Kein *Autor* der Bibel, aber eine ihrer prominentesten Figuren.

Saving Private Ryan (1998, Steven Spielberg)
Inglourious Basterds (2009, Quentin Tarantino)

Gruß an Mohammed, der einer universalisti-schen Ausrichtung von Antifaschismus ent-gegenkäme[18], seien – als Wertsetzungen – durch einen heutigen Fokus auf den Holocaust mar-ginalisiert worden? Natürlich nicht. Eine solche Behauptung wäre antisemitisch, geschichtspo-litisch fatal und träfe auf die *public history* in postnazistischen Gesellschaften auch nicht zu. Denn in diesen Geschichtserschließungen und -vermittlungen geht es ja nicht um die Ablö-sung allfälliger Universalismen (im Capra-Bei-spiel: Proletarier*innen *aller* Länder, Gläubige *aller* Religionen) durch jüdischen Partikularis-mus. Vielmehr muss unterstrichen werden, wie schnell und schamlos etwa das deutschspra-chige Geschichtsfernsehen in der Blüte seiner Quoten um 2010 von der zähneknirschenden Anerkennung jüdischer Opferschaft zu einem revisionistischen *Universalismus der Opferschaft* übergegangen ist: Am Ende waren *alle* Opfer, haben *alle* ihr kollektives und biografisches Trauma, ihren Brandgeruch bis heute in der mentalen Nase – auch die Deutschen in Dres-den, die Offiziere des 20. Juli, Wehrmachtssol-daten unter Tieffliegerbeschuss …[19] Ist *Saving Private Ryan* nun dazu verurteilt, uns in diese Sackgasse zu führen? In diesen Nihilismus einer Postpolitik, einer Ethik des in der Geschichte gebeutelten Leibes (quasi: egal ob in Wehr-machts- oder KZ-Häftlings-Uniform) und seiner Bewahrung? Nein. Es kommt aber darauf an, die Interpretation zu verändern.

NAZIS IN DER NORMANDIE UND AUF NANTUCKET

Um die politische Dimension der Kontrafaktik von *Saving Private Ryan* wahrzunehmen, ihr Wahrheitsmoment anzunehmen, schlage ich vor, Spielbergs Film in der Optik von Quentin Tarantinos *Inglourious Basterds* zu lesen. Ge-nauer: diese beiden Filme(macher), die in der Rezeption oft als Antipoden gelten (verträumt menschelnder Patriot versus zynischer Hipster und Amerika-Kritiker etc.), in ihrer Verschränkt-heit zu lesen.

Für Kontrafaktik ist *Inglourious Basterds* (2009) ein kanonisches Beispiel: Hitler und die NS-Führungsspitze sterben durch ein Attentat in einem Kino im besetzten Paris, das dem Plot zu-folge 1944, ungefähr im Juli, stattfindet. Insofern ist das Attentat ein erfolgreicheres Double jenes faktischen Attentats, das am 20. Juli 1944 er-folgte – nicht in einem Kino, aber seitdem oft auf die Kinoleinwand gebracht. Der 20. Juli dient häufig als Ausgangspunkt kontrafaktischer Spekulation: »Wie viele Tote hätte Deutschland sich und der Welt erspart, wenn Stauffenbergs Verschwörer es ab 1944 regiert hätten?« Nichts davon bei Tarantino: In *Inglourious Basterds* steht das Attentat fast am Ende – da kommt nicht mehr viel an alternativen Geschichts-Kau-salketten. Auf das, was in dem Film sehr wohl noch kommt, gehe ich gleich ein.

Halten wir davor fest: Tarantinos Attentat ist seinerseits gedoppelt. Nicht *ein* jüdischer An-

18 De facto ist er einem geopolitischen Kalkül geschuldet, das Amerikas *free world* zur »ganzen Welt« stilisiert.

19 Zum Opfer-Universalismus in der postnazistischen *public history* siehe Drehli Robnik, *Geschichtsästhetik und Affektpolitik. Stauffenberg und der 20. Juli im Film 1948–2008*, Wien 2009.

schlag, sondern deren *zwei* finden unabhängig voneinander bei der Kinopremiere statt: die konventionelle Attacke der *Basterds*, der jüdisch-amerikanischen Guerillatruppe um Aldo Raine (Brad Pitt) und Donny Donowitz (Eli Roth), und der Brandanschlag von Kinobetreiberin Shosanna Dreyfus (Mélanie Laurent). Sie, die ein SS-Massaker an ihrer Familie überlebt hat, nutzt Film taktisch um: Nitro-Zelluloid wird ihr Brandbeschleuniger, der für Hitler projizierte Propagandafilm zum Träger ihrer Bild-Aufpfropfung, die den Nazis im Saal ihr »face of Jewish vengeance« zeigt. Was für ein Sinn ist damit entworfen, *projiziert*? Ein Stück weit ist dies die Apotheose der Sinn- und Sinnzerstörungsmächtigkeit von Tarantinos Kino der gewalttätigen Umwidmung/Sabotage von Bild- und Geschichtsbeständen[20] (bis das Kino explodiert). Aber da ist mehr im Spiel: Zuvor wird das brennende Lichtspielhaus zum Ort der Projektion von Shosanna als jüdischer Verkörperung des Kinos – sie liegt tot in der Vorführkabine, während ihr Gesicht auf einem Screen erscheint, der aus Rauch besteht. Ein zutiefst Spielberg'sches Motiv: In Shosannas Rache auf Rauch kulminieren all die Spielberg-Filmbilder von Licht, das Dinge animiert, und von Asche, Staub, Rauch, die sich als Bild niederschlagen. Und seine »cineastische Theodizee«: die religiös hergeleitete Pflicht zur Erinnerung der Toten in

Fusion mit einem cinephilen Glauben an das Bild, das bleibt und rettet, zumal ein Bild, das durch Beseelung toter Materie entsteht. Der Handlungsexzess der jüdischen Rache, die »das Kino« nutzt, um Hitler zweifach zu töten, ist eine solche Beseelung.

Ich habe an anderer Stelle Tarantinos grelle Herausstellung jüdischer Agency – emphatisches »killing Nazis«, und zwar Nazis in ihrer Eigenschaft als *jew-haters*, *jew-hunters* und aristokratisch-rassistische Herrenmenschen – als Sondierung eines geschichtspolitischen Potenzials interpretiert: als vermessener Auftritt eines antifaschistischen Gegenhandelns (bis zur Gegengewalt).[21] Diese Agency ist bei Tarantino ostentativ abgekoppelt von der Verpflichtung, patriotische, authentisch männliche oder superheroische Sinngehalte zu vermitteln (wie sonst oft in US-Kriegsfilmen); abgekoppelt auch von jener Zerknirschungsmoral, die eine *public history* Figurationen jüdischer Handlungsmächtigkeit oft auferlegt, indem sie auf das Universalmotiv des »reinen Opfers« abstellt.

In diesem Licht lässt sich die Kontrafaktik in *Saving Private Ryan* umfassender wahrnehmen. Sie geht über den Traum von der Rettung jüdischer Opfer hinaus in Richtung jüdischer Agency (die nicht allein in der Nebenfigur des traditionsbewussten jüdischen Private Mellish erkannt werden kann) – der Wahrnehmung unerwarteter Handlungsmacht an einer Stelle, an der die hegemoniale Aufteilung von Fähigkeit und Geschichtsmächtigkeit nur Passivität und Opferschaft vorsieht. Einmal mehr ist es aufschlussreich, den Umweg über die Stimme der ernüchternden Faktizität zu nehmen: In einer

20 *Sabotage* heißt der Hitchcock-Film, aus dem Tarantinos lehrfilmhafte Sequenz über die Brennbarkeit von Zelluloid ein Szenenfragment zitiert.
21 Drehli Robnik, »›What shall the history books read?‹ Zur politischen Geschichtsästhetik von Tarantinos *Inglourious Basterds*«, in: Kappelhoff, Gaertner, Pogodda (Hg.), *Mobilisierung der Sinne*, a.a.O.

frühen, im *Military-Buff*-Jargon verfassten, populärhistorischen Studie zur Faktentreue von *Saving Private Ryan* lobt Michael Marino Spielbergs Film für seine Akkuratesse. Diese lasse aber bei der finalen Häuserkampfsequenz in den Ruinen des fiktiven Orts Ramelle zu wünschen übrig: Marino weist penibel nach, dass ein Gefecht zwischen Kräften der 2. SS-Panzerdivision *Das Reich*, wie im Filmdialog angesprochen, und US-Fallschirmtruppen Mitte Juni 1944 nicht stattgefunden haben *kann*, weil diese SS-Einheit zu diesem Zeitpunkt anderswo in Frankreich war. Überhaupt widerspreche das im Showdown gezeigte deutsche Vorgehen den militärhistorischen Fakten, ebenso die Guerillataktik der Amerikaner, die aus Mangel an Ausrüstung Molotowcocktails und selbstgebastelte Haftbomben einsetzen. All das, so Marinos Fazit, geschehe bei Spielberg zu konventionellen dramatischen Zwecken.[22] Diese Kritik greift jedoch nur, wenn wir unterstellen, dass Spielbergs Traum der Faktenkorrektheit gilt. Der Sinn seiner Gestaltung der Sequenz liegt aber woanders: Mit dem Guerillakampf der fast ohnmächtigen (kurzfristigen) Ruinenbewohner gegen übermächtige SS-Verbände inszeniert er, komplementär zu seinem Holocaust-Film über jüdische Opfererfahrung, ein versetztes Film-Monument des Warschauer Ghettoaufstands von 1943.[23] In diesem Zusammenhang ergibt es Sinn, dass die Nebenfigur des deutschen Panzerfahrers laut Abspann Hoess heißt, wie der Auschwitz-Lagerkommandant Rudolf Höß. Und auch Marinos Hinweis, dass die 2. SS-Panzerdivision de facto drei Tage vor dem Zeitpunkt, an dem Spielberg sie gegen Ryans Ein-

heit antreten lässt, auf ihrem Weg Richtung Normandie in einem Kriegsverbrechen die Bevölkerung des Ortes Oradour-sur-Glane massakrierte, fügt sich ins Bild einer Spielberg'schen Version von *Jewish vengeance*. Diese erfolgt nicht grell wie bei Tarantino, sondern indirekt, über Projektionsspuren: Ryan, Mellish und die anderen Amis nehmen im Häuserkampf Rache an den Mördern von Oradour.

Rache ist eine Art der Sondergerichtsbarkeit. Ohne damit einer Blutrachekultur das Wort reden zu wollen, sei darauf verwiesen, dass auch die von den Alliierten ab 1945 etwa in Nürnberg eingesetzten Gerichte Sondergerichte waren: Tribunale zur Aburteilung außerordentlicher, die Ordnungen der Rechtsprechung (etwa zum Tatbestand Genozid) verändernder Verbrechen. Eigentümlich explizit wird das Rachemotiv am Ende von *Saving Private Ryan* mit der Erschießung des *zum zweiten Mal* gefangen genommenen Wehrmachtssoldaten (Figurenname »Steamboat Willie«): Der in dem Film humanitär gesinnte, handlungsgehemmte Übersetzer Upham erschießt den Gefangenen,

22 Vgl. Michael Marino, »Bloody But Not History: What's Wrong with *Saving Private Ryan*«. Dieser Aufsatz erschien o.J. auf der Website *Film & History*, stand dort ab 2001 eine Zeit lang unter www.h-net.msu.edu/~filmhis/filmreview/ryan.html, ist heute aber meines Wissens nur noch eingebettet in ein Game-Fan-Forum greifbar (als Posting eines Users mit dem vermutlich auf einen SS-Offizier anspielenden Szenenamen Skorzeny): https://community.battlefront.com/topic/12334-saving-private-ryan (Zugriff am 25.4.2022).

23 Manche Einstellungen vom Feuer aus Hausfenstern auf SS-Fahrzeuge auf der Straße erinnern an die Warschauer-Ghetto-Aufstandssequenz in der TV-Serie *Holocaust* von 1978. Der TV-Zweiteiler *Uprising* über diesen Aufstand entstand drei Jahre nach *Saving Private Ryan*.

nachdem er in einer früheren Szene die Begnadigung des zur Exekution vorgesehenen Mannes erwirkt hat.[24] Wenn wir diese prekäre Strafgerichtshandlung am Ende von *Saving Private Ryan* als Blickpunkt nehmen, zeigt sich etwas Vergleichbares am Ende von *Inglourious Basterds*: Der *Basterds*-Teamleader ritzt dem von Christoph Waltz gespielten, aus Wien stammenden SS-Offizier Landa – »the Jew Hunter« – ein Hakenkreuz in die Stirn. Die Szene ist das einzige Geschehen, das im Film auf den kontrafaktischen Tod Hitlers folgt; sie steht stellvertretend für das von Landa verheißene vorzeitige Kriegsende. Der Krieg der USA gegen die Nazis schließt mit einem Racheakt, der vor allem geschichtspolitisch signifikant ist: als seinerseits neue kontrafaktische Setzung. Das eingeritzte Hakenkreuz beendet nämlich auf ernüchternde Weise *Landas Traum*: den Traum, bei Kriegsende nicht nur ganz ungeschoren, sondern auch reich zu sein. Zuvor hat Landa ja in seiner Verhandlung mit zwei *Basterds* – und mit einem US-General am Telefon – klargestellt, er werde sicher nicht das Attentat auf Hitler geschehen lassen, »only later to find myself standing before a Jewish tribunal«. Viel-

mehr verlangt er als Belohnung für sein Mittun die US-Staatsbürgerschaft, volle Offiziersrente, die Congressional Medal of Honor und ein Grundstück auf der Ostküsten-Ferienkolonie Nantucket Island. *Nantucket Isle* statt *Nuremberg Trial*: Diesen Traum durchkreuzt die Einritzung zumindest teilweise. Umso mehr, als dies keineswegs ein Traum ist; es entspricht vielmehr der faktisch gängigen Praxis bei der Behandlung gar nicht so weniger Nazi-Kriegsverbrecher durch die USA – ihrer Übernahme in US-Dienste, auch mit hoher öffentlicher Anerkennung, im Rahmen der Systemkonkurrenz im Kalten Krieg. Kontrafaktisch ist nicht Landas freche Wunschliste, sondern die Hakenkreuz-Markierung: Diese tritt hier an die Stelle jener sprichwörtlichen Büroklammern der *Operation Paperclip*, mit denen Personalakten von stillschweigend in US-Dienste zu übernehmenden Nazi-Wissenschaftlern markiert wurden. Online kursierende Fan-Fiction, die mit kontrafaktischer Konsequenzlogik Landas weiteres Leben mit vernarbtem Stirn-Stigma am Strand von Nantucket ausmalt, liest sich wie eine Mischung aus Hannibal Lecters Dandy-Lifestyle in Freiheit und jenen Zweitkarrieren, die ein Wernher von Braun oder vormalige SS-Männer im Dienst antikommunistischer Regimes in Nord- und Südamerika machten.[25]

Landa wird am Ende von *Inglourious Basterds* seiner souveränen Rolle als gepflegt parlierender Bonvivant beraubt und als Nazi-Verbrecher stigmatisiert – aber er wird wohl dennoch unter den *lucky few* auf Nantucket Island residieren.[26] Er wird davon profitieren, dass in den USA bald nach dem Krieg ein Umschwung einsetzt, was

24 Mit Uphams kurzem Prozess als Handlungsexzess endet eine Reihe von Exekutionen deutscher Kriegsgefangener, die mit boshaften Rachehandlungen der GIs in der Omaha-Beach-Sequenz begonnen hat.

25 Der junge Hannibal Lecter allerdings ist – dem Prequel *Hannibal Rising* aus dem Jahr 2007 zufolge – selbst traumatisierter Überlebender eines SS-Massakers, der nach 1945 Rache an den untergetauchten Mördern nimmt und deren Leichen mit eingeritzten Hakenkreuzen zurücklässt.

26 So viel legt der Plot nahe: Der *Basterds*-Teamleader etwa ist sich sicher, dass er für seine Einritz-Eigenmächtigkeit einen Anschiss bekommen wird.

Freund- und Feind-Beziehungen angeht: Die eingangs zitierte Tirade des antikommunistischen US-Patrioten in *The Best Years of Our Lives* – Amerika hätte die »Reds«, nicht die »Germans« und »Japs« bekämpfen sollen – wird bald zur verordneten Meinung avancieren. Siegfried Kracauer schreibt 1948, »congressional unpleasantness« habe bewirkt, dass Hollywood von sozialkritischen Themen abrückte; ein Film wie *The Best Years of Our Lives*, 1947 ein Kassenhit, könnte nun schon nicht mehr gemacht werden.[27] Damit sind die amerikanischen Tribunale und Urteile gemeint, die linke Filmemacher treffen, während sie für Landa und andere Ex-Nazis ausbleiben.

Unter den *Hollywood Ten*, die 1947 vor dem *House Committee on Un-American Activities* die Aussage verweigern und dafür mit Haftstrafen und Berufsverbot belegt (*blacklisted*) werden, ist auch der Kommunist Lester Cole. Von ihm stammt das Drehbuch zu dem bemerkenswerten Hollywood-Anti-Nazi-Propagandaspielfilm *None Shall Escape* (1944, Regie: André de Toth). Anderthalb Jahre vor Kriegsende imaginiert *None Shall Escape* einen internationalen Gerichtshof, vor dem sich ein hoher SS-Offizier nach Kriegsende für seine Verbrechen im besetzten Polen verantworten muss. Anders als beim faktischen Nürnberger Hauptkriegsverbrecherprozess von 1945/46 stehen bei dem Spielfilm-Tribunal, dem der Angeklagte sein Leben in Rückblenden schildert, Verbrechen gegen das jüdische Volk im Fokus. Die betreffenden Sequenzen enthalten das vielleicht früheste Mainstream-Filmbeispiel für ein Umkippen jüdischer Opferschaft in Handlungsmacht

im Holocaust-Kontext: Die SS befiehlt einem Rabbi, seine auf dem Bahnhof versammelte Gemeinde zu beruhigen, damit deren Deportation reibungslos abläuft; der Geistliche aber nutzt den Moment für eine Brandrede: Das jüdische Volk, ruft er, habe sich stets bemüht, toleriert zu werden, *aber*: »Is there any greater degradation than to be *tolerated*? […] We have submitted for too long!« Und er ruft die Gemeinde zu einem Aufstand auf, der im Feuer der SS zusammenbricht.

Der Titel *None Shall Escape* ist mehrdeutig. Er bezieht sich auf das 1944 hochtourig laufende deutsche Projekt zur Auslöschung jüdischen Lebens in Europa. Er bezieht sich zugleich darauf, dass nach dem (für die USA erst zu gewinnenden) Krieg kein Nazi-Verbrecher seinem Urteil entkommen soll. Drei Jahre später, während schon die ersten Nazis gerichtlich *begnadigt* werden, entkommt kaum ein (ehemals) kommunistischer Drehbuchautor der McCarthy'schen Hexenjagd. Aber in einer letzten Wendung kehrt sich die Prognose »None Shall Escape« noch einmal in Richtung entkommener Nazis; diese Wendung erfolgt zumal im Zeichen der Austauschbeziehungen zwischen Spielberg und Tarantino rund um indirekte Markierungen und Spuren jüdischer Handlungsmacht im Kontext des Holocaust – und einer Gerechtigkeit für seine Täter, die nur sondergerichtlich zu haben ist.

27 Kracauer, »Those Movies with a Message«, in: Johannes von Moltke, Kristy Rawson (Hg.), *Siegfried Kracauer's American Writings*, Los Angeles/London 2012, S. 72.

Landa wird der jüdischen Rache nicht gänzlich entgehen, nicht Jahrzehnte später und nicht auf Nantucket Island. In der dortigen Bucht, auf der Nachbarinsel Martha's Vineyard, dreht Spielberg dreißig Jahre nach dem Kino-Release von *None Shall Escape* und nach dem Deal, durch den Landa in Amerika landet, seinen ersten Blockbuster: über einen Hai, der auf Einheimische und Badegäste der Region losgeht. Spielberg nannte den mechanischen Hai, der sein Monster verkörpert, scherzhaft Bruce, nach seinem Rechtsanwalt Bruce Ramer, der später Vorsitzender des American Jewish Committee wurde. Ein unermüdlich Jagd machender jüdischer Rechtspfleger im Zentrum eines High-Concept-Films: Dessen ominöse Logos und Aussprüche wurden so eigendynamisch, wie sein Titel eigenartig ist; die Nähe von *Jaws* zu *Jews* ist seit damals ein notorischer *Running Gag*[28] (und auf überfüllte Strandzonen am seichten Meer als Schauplatz blutiger Gewalt kam Spielberg in *Saving Private Ryan* zurück). Lassen wir es dabei bewenden: bei der Entwendung dieses titelgebenden Gebisses, dieses Grinsens in einem *face of Jewish vengeance*, aus einem antisemitischen Imaginarium, wie es sich beim Googeln von »Jaws Jews« darstellt, zugunsten eines letzten, fetischistischen Sich-Verbeißens in kontrafaktische Verhältnisse: ins Fortspinnen einer postnazistischen *poetic justice*, der auch ein charmanter Nazi-Mörder aus Wien nicht entkommt.

[2019]

28 Vgl. Nathan Abrams, »The REAL meaning of Jaws«, in: *The Jewish Chronicle*, 18.6.2015. https://www.thejc.com/lifestyle/features/the-real-meaning-of-jaws-1.67233 (Zugriff am 25.4.2022).

Arsenische Demokratie

Gift und Geschichte in Arsen und Spitzenhäubchen

Arsen(ik) ist ein Gift. In kleinen Dosen genossen, macht es happy, schön – und immun. Gewöhnung stellt sich ein, sowie gesteigerte Kraft, deren Erscheinung, deren Empfinden als Wohlgefühl. Stellt sich ein mit der Zeit. *Zeit ist entscheidend* – bei Dauervergiftungen im Konsum-Alltag, darunter Film und Kino.[1] Und generell in der Geschichte und ihrer Tätigkeitsform, der Politik.

Arsenik ist das Mordgift schlechthin. Giftmord ist der heimliche Mord schlechthin; oft gestaltet er Machtverhältnisse mit, in Beziehungen, in der Politik. Frank Capras *Arsenic and Old Lace,* vielen geläufig als *Arsen und Spitzenhäubchen,* ist der bekannteste Film über Arsenik-Mord. Allerdings ist Arsenik als solches in diesem Klassiker aus dem Jahr 1944 peripher: Die beiden reizenden alten Tanten erklären einmal, ihr Hauswein, mit dem sie reihum alte Männer vergiften, enthalte Arsenik, Strychnin und Zyanid. Mehr nicht. Und doch macht es Sinn, wenn wir Arsenik als solches nehmen, also nicht gerade ein-, sondern *beim Wort* nehmen: Arsenik als heimlicher Motor eines leistungsstarken Soziotops und seiner auf Dauer gestellten Anmutung von Happiness. Erst der Umstand, dass die Tanten – leise, sauber, heimlich, umso mehr ohne Schuldgefühl – mit *Gift* morden, ermöglicht das Ineinanderfallen zweier Welten, das den Film prägt.

In dieser makabren Farce über Idyll und Massenmord sind ein heller und ein finsterer Kosmos einander allzu nah. Capra hat das Zwei-Welten-Motiv unmittelbar nach den Dreharbeiten zu *Arsenic and Old Lace* weitergeführt: im Weinachtsklassiker *It's a Wonderful Life* – da bekommt James Stewart märchenhaft vorgeführt, wie kaputt sein Heimatstädtchen wäre, wenn es ihn nicht gäbe – und vor allem in seinen Weltkriegs-Propagandafilmen. *Prelude to War*, der Auftakt zu seinem Zyklus *Why We Fight*, stellt die USA als helle Free World gegen die dunkle Slave World von Deutschland, Italien und Japan. Und sein Trainingsfilm für US-Besatzungssoldaten in Deutschland, *Your Job in Germany*, zeigt 1945 zwei Welten, die durch die Trope »Fassade und Abgrund dahinter« verbunden sind. Der Verdacht gegen deutsche Alltagsmenschen, von denen *alle* potenzielle *Nazi criminals* sind, inspiriert die sarkastische Montage vom »vicious cycle of war – phoney peace, war, phoney peace«. Darin alternieren Archiv-(Spielfilm-)Aufnahmen von deutschem Angriffskrieg 1870, 1914 und 1939 abrupt mit länd-

1 Vgl. Drehli Robnik, »Cinema as Ontoxicological *Mit-Gift* and Being-With as a Given in Societies of Enforced Precarity«, in: Heike Klippel, Bettina Wahrig, Anke Zechner (Hg.), *Poison and Poisoning in Science, Fiction and Cinema*, Cham 2017.

licher Bier- und Tanz-Idylle; quasi mit deutschen Pendants zu den traditions- und hausweinseligen Gift-Tanten.

Arsenic and Old Lace basiert auf dem gleichnamigen Bühnen-Hit von Joseph Otto Kesselring. Der US-Bühnenautor mit deutschen Vorfahren schrieb *Arsenic and Old Lace* 1939 vor dem Hintergrund verbreiteter isolationistischer Tendenzen in den USA in Bezug auf den in Europa wütenden Faschismus und beginnenden Krieg. Das Plot-Schema des Stücks: Ein Gewalt-Regime, an dem manches altmodisch wirkt, begeht Mordtaten – heimlich, aber stets ohne Gewissensbisse; das wird lange nicht zur Kenntnis genommen oder bagatellisiert, obwohl die Auswirkungen offensichtlich sein müssten. Das Nicht-Sehen der Giftmorde und der im Keller vergrabenen Leichen, das Nicht-Sehen der faschistischen Bedrohung seitens einer arglosen bzw. isolationistischen Öffentlichkeit, bis zum jähen Aufwachen in einer gewaltdurchdrungenen Wirklichkeit – diese Struktur von Retardierung und abrupter Beschleunigung von Erkenntnis melkt *Arsenic and Old Lace* virtuos. Capras Anti-Nazi-Propaganda ist ebenfalls davon geprägt: Wir arglosen Amis ließen uns allzu lang von den Cäsaren-Clowns Hitler und Mussolini einlullen, taten sie als schrullig ab – »To us they looked like characters from a musical comedy«, heißt es in *Prelude to War*. »But they weren't comic. They weren't funny.«

Nun aber sind die USA längst im Krieg. Im September 1944 kommt *Arsenic and Old Lace* in US-Kinos; Kesselrings Stück lief zuvor dreieinhalb Jahre lang an New Yorker Bühnen; fast zeitgleich (Ende 1942 bis 1946) reüssiert es im Londoner Westend. Wer sich in dieser Zeit für den Krieg in Europa interessiert – das tun nun viele in den USA, weil ihre Liebsten dort im Einsatz sind –, stößt unweigerlich auf Kesselring. Nicht auf Joseph Otto, sondern Albert Kesselring (*no relation*): So heißt der Generalfeldmarschall, der die deutschen Truppen in Italien im Kampf gegen alliierte Verbände befehligt und später für Kriegsverbrechen an der Zivilbevölkerung verurteilt wird. Wir kommen der Vergiftung des Szenarios durch verheimlichten Massenmord nicht aus: nicht den klingenden Namen, nicht dem Spiel mit ihnen, aus dem Stück und Film viel machen. (Da schließen sich der Kessel und der Ring.) Wir entkommen auch nicht der soziografischen und politischen Imagination von *Arsenic* und seinem Motiv-Arsenal.

Ende 1944 läuft Capras Film mit großem Erfolg, wie zuvor Kesselrings Stück. Hannah Arendt schreibt und publiziert zu dieser Zeit in New York ihren Aufsatz über »German Guilt«, der unter dem Titel »Organized Guilt and Universal Responsibility« in ihr Werk einging.[2] Arendt erörtert ethisch-politische Konsequenzen aus der Erfahrung der Nazi-Massenmorde unter dem Eindruck der Nachricht von Befreiungen erster Vernichtungslager und Verhören von Lager-Personal: Diese Leute fühlten sich unschuldig an den Morden, vielfach durch Vergiftung (mit Gas), die sie mitabgewickelt hatten. Bekanntlich lebten viele der Mörder*innen

2 Auf *Hannah Arendt Digital* geht es hier zur Erstveröffentlichung in *Jewish Frontier*, No. 12, Jänner 1945, sowie zum 1946 veröffentlichten deutschsprachigen Manuskript: https://hannah-arendt-edition.net/3p.html (Zugriff am 31.8.2022).

vor und nach ihren Taten (und auch währenddessen) als angesehene, nette Bürger*innen. *Leichen im Keller* als Normalzustand: Laut Arendt richteten die Nazis es so ein, dass man, um zu morden, kein Sadist sein musste, sondern dabei Alltagsmensch mit den üblichen Sorgen, zumal um die Familie, bleiben konnte; spießige Häuslichkeit wurde fast unmittelbar verkoppelt mit Mord an so vielen, die spurlos verschwanden.

Ein Hauswein wird ganz Gift; Gewaltbeteiligung wird universell. Dieses im Sinne Arendts totalitäre Moment begegnet uns in *Arsenic and Old Lace* als markant und makaber; ebenso die Überlagerung der Wirklichkeit durch eine starr eigengesetzliche, völlig fiktive Welt, sowie eine *secret society in broad daylight,* die keiner Gangster-Gestalten und -Lebensweisen bedarf, weil Massen an braven Familienmenschen ebenso routiniert morden.[3] »You got twelve – they got twelve«, heißt es in *Arsenic*: Der sadistische Serienkiller, der bei seinen Tanten untertaucht, hat ebenso viele (*nicht*) auf dem Gewissen wie die beiden Damen. Den Vergleich spricht der jüdisch konnotierte, deutschstämmige Dr. Einstein aus, den Peter Lorre spielt. In einer Szene fragt er, mitten im amerikanischen Dialog, stoßseufzend wie Hiob auf Deutsch: »Lieber Himmel, was hab' ich verbrochen?« Ein Jude aus Wien fragt in einem Hollywoodfilm 1944, was er verbrochen habe: ob es einen *Grund* gibt für das, was ihm widerfährt.

Aus der Perspektive eines New Yorker Idylls sehen wir die Nazi-Gewalt. Arendt schreibt, während *Arsenic* im Kino läuft, über »universelle Verantwortung« angesichts des Holocaust. Sie nimmt eine Erweiterung, mehr noch: eine Drehung der Sichtweise vor, der zufolge *wir* – die Gemeinschaft, an die sie sich wendet – angesichts des Massenmordes nicht einfach sagen können: »Das waren die Nazis.« Natürlich *waren es* deutsche und österreichische Nazis und ihre Verbündeten, aber in Arendts Sicht sind wir damit gesamtmenschlich in ethische und politische Verantwortung genommen. Dieser Sicht folgend, soll nun in einer zweiten Drehung unser Blick von der Nazi-Gewalt her wieder zurück auf das Idyll in den USA fallen. Nicht weil die USA »universell« wären, sondern weil damit ein Wir gemeint ist, mit dem wir uns – das legt der Film eindeutig nahe – identifizieren sollen. Die zweite Drehung führt zu drei D-Aspekten, unter denen ich *arsenische* Gift-Politik und -Geschichte erörtere: zum *Delay*, zur *Dopplung* und zur *Demokratie* (angesprochen mit Deleuze und Derrida, so viel D muss sein).

Delay heißt Zeitverzögerung, die Echo-Effekte erzeugt. Der Film *Arsenic and Old Lace* ist von 1944 – aber eigentlich von 1941: Er wird gedreht, während das Stück, auf dem er basiert, seinen Broadway-Vormarsch beginnt, im Oktober, November 1941, kurz bevor die USA infolge von Pearl Harbor in den Krieg eintreten. Es gibt allerdings die rechtliche Verpflichtung, dass er erst ins Kino kommen soll, wenn die Bühnenvorlage abgespielt ist; das ist drei Jahre später der Fall. Also führt der Umweg über die akute Konfrontation mit Nazi-Gewalt im Jahr 1944 in ein Gewaltszenario von 1941, in dem die USA noch *mit sich selbst beschäftigt* sind.

3 Vgl. Hannah Arendt, *The Origins of Totalitarianism* [1951], London 2017, S. 473 ff., 491 ff., 533 ff.

Hollywoodfilme und ihre Produktionsgeschichte ineinander zu sehen, zu lesen – den Film als verdichtetes Drama seiner Entstehung, die Entstehung(szeit) als entfaltete Filmhandlung –, das liegt bei *Arsenic* noch näher als bei manch anderem Klassiker. *Arsenic* treibt von vornherein explizit Scherz mit seiner Produktionsgeschichte. Der Held, Mortimer Brewster, im Film gespielt von Cary Grant, ist von Beruf Theaterkritiker; sein Wissen über (Thriller-)Dramenklischees erzeugt in *Arsenic* einige Komik. Und über seinen sadistischen Serienkiller-Bruder Jonathan heißt es im Dialog, er sehe aus wie Boris Karloff. Diesen Bruder spielt im Film Raymond Massey – und davor (oder zeitgleich, je nachdem) im Stück Boris Karloff. (So weit, so heute normal: ein Film, der an unser Kino-Auskennertum appelliert.)

Wir sind mit Capras *Arsenic and Old Lace* in einer Farce und ihrer Entstehung, wir sind im Jahr 1941 oder 1944, wir sind kurz *vor* dem Krieg, *vor* der durchorganisierten Routine-Phase des Holocaust – oder zeitlich mittendrin. Auch das Durcheinandergeraten der Zeitenfolge, das Antizipieren einer Vergangenheit aus der Zukunft, ist in *Arsenic* Thema. Es ist vor allem mit Teddy, dem dritten Brewster-Bruder, assoziiert, der geistig verwirrt ist und sich für einen US-Präsidenten hält: für Theodore Roosevelt bei seinen Engagements um 1900 in Lateinamerika als »Hinterhof« der USA. In einem Running Gag

4 In Sachen Unterstützung für die Ukraine nach Putins Überfall bezieht sich heute Paul Krugman mehrfach auf diese FDR-Rede und -Strategie, etwa in »America is the arsenal of democracy, again«, in: *The New York Times* 30.4.2022, S. 11.

spielt er Teddy Roosevelts Sturmlauf im Spanisch-Amerikanischen Krieg nach: Jedes Mal verrückt sein wildes »Charge!« die Zeiger der Standuhr im Wohnzimmer der Tanten. Und ständig stört er Abläufe rund um Tanten-Giftmord und Bruder-Messermord, indem er mit Anekdoten aus dem Leben dieses damals schon *historischen* US-Präsidenten antanzt. Auch da kommen Vergangenheit und Zukunft über Kreuz: Er zeigt ein hochinteressantes Foto von Roosevelt, also von sich selbst, das, so sagt er, noch gar nicht aufgenommen wurde, weil für ihn ja circa 1900 ist. An einer anderen Stelle deklariert er, er werde nach zwei Amtszeiten ein drittes Mal kandidieren, aber unterliegen – »and that's the last of the Roosevelts in the White House!« Wie der Karloff-Gag beruht dieser *Nicht*-Insiderwitz darauf, dass ein noch bekannterer Spross der Roosevelt-Dynastie, Franklin D. Roosevelt, derzeit, 1941 wie 1944 (und schon seit 1933), die USA regiert – und dass alle das wissen.

Auch hier wirkt Arsenisches hinein: Der eine Roosevelt, der falsche Teddy, fühlt sich stark und stolz in dem Wahn, er wäre ein glamouröser Machtträger. Der andere, der echte FDR, rüstet zeitgleich die USA zur Militär-Supermacht hoch und nimmt zur Jahreswende 1940/41 den Kriegseintritt wirtschaftlich und politisch um ein Jahr vorweg: Er fordert, Amerika müsse als »arsenal of democracy« agieren, gegen die Achsenmächte, vor allem Deutschland. FDRs kanonisch gewordene antiisolationistische Radioansprache vom 29. Dezember 1940, bzw. der durch sie propagierte Plan, ist ein Stimulans zur Steigerung von Wirtschaftskraft: *Arsenal und Spitzenleistung.*[4]

Schließlich spielt Delay im *Arsenic*-Film eine rhythmische Rolle: Regelrecht zum Ritual gerät der Wechsel zwischen fast physisch spürbaren Verzögerungen im Informationsfluss, beim Einschätzen einer Situation, und Momenten des jähen Erkennens, was auf dem Spiel steht. Besonders Grant spielt diese Retardierungen aus, sei es im Rahmen von Suspense (wir möchten Filmfiguren zurufen: »Checkst du denn nicht, was hier abgeht?«), sei es teilnahmslos versunken in Routinen, die immer wieder, mit Kreischen und Grimassen, in Ausbrüche von Gewissheit kippen. Delay und Eruption: Das dramatisiert den Wechsel zwischen Isolationismus angesichts von Krieg rundum und beschleunigten Kriegs-Teilnahmen durch Rüstung, Waffenlieferungen, militärisches Engagement.[5]

Verweist die Zeitlichkeit des Delay auf die jüngere Geschichte des US-amerikanischen Wir, so bringt die Logik der *Dopplung* ein *von Anfang an* gespaltenes Verhältnis dieses Wir zu sich selbst ins Spiel. Eine vergiftete Geschichte, ein vergiftetes Verhältnis. In ihrem Buch zum Giftmotiv im Spielfilm gibt Heike Klippel zu *Arsenic and Old Lace* Folgendes zu verstehen[6]: Das Gift-Regime der Tanten stellt eine Macht dar, die die Staatsmacht der öffentlich geltenden Gesetze verdoppelt, denn es *imitiert* die Staatsmacht; es ist ein *Gegenüber* zu ihr;[7] und es *verstärkt* umweghaft ihren Anspruch.

Die Tanten sind gute Geister ihrer Nachbarschaft; liebevoll kredenzen sie alleinstehenden alten Männern – potenziellen Zimmermietern in ihrem Haus – Gift-Wein; aus Mitleid mit den Einsamen, die keinen Platz in der Welt haben.

Diese Beseitigungsroutine ist das inverse Double sozialstaatlicher Versorgung (im Altenheim oder Hospiz). Capras zwei Welten: Als düsteres Double eines New-Deal-Sozialstaats fungiert das Gift-Regime laut Klippel auch insofern, als es den *Abgang* aus der Gesellschaft, aber auch einen *Eintritt* in sie organisiert. Das Gift der Tanten ist ihre Mitgift – Mortimer durchläuft eine Initiation in die Ehe, genauer: eine Bekräftigung der Ehe, die er zu Beginn nur widerwillig einging. Er ist ein Verächter von Bühnenklischees wie von Glücksklischees, die an der bürgerlichen Ehe hängen; als Autor eines Erfolgsbuches *gegen* die Ehe kann er, so beteuert er seiner Braut, unmöglich heiraten. Doch die Mord-Fürsorge der Tanten macht ihm – implizit, aber drastisch – klar, dass er als alter Mann besser *nicht* alleinstehend sein sollte: Er könnte sonst als heimatlos in der Welt identifiziert und mit Arsen behandelt werden.

So wie der durch einen Engel realisierte Albtraum in *It's a Wonderful Life* – die *guided tour* durch den Heimatort, der desolat wäre, gäbe es den braven Familienvater nicht – ist das Regime der engelsgleichen Tanten eine Schule der Initiation: Es macht den Junggesellen zum disziplinierten Ehemann und fungiert so als zweites

5 Das gleicht heutigen *Prelude-to-War*-Erfahrungen: so etwa dem Pathos der »Zeitenwende«, des Aufwachens nach »allzu langer« Kriegsabstinenz, zumal seitens jener, die nur für Rüstungsinvestitionen votieren (und gegen Embargos, die den Aggressor schwächen, aber ultimativ auch Profite im Westen schmälern würden).
6 Heike Klippel, *Tödliche Mischung. Zum Giftmotiv im Spielfilm*, Berlin 2021, S. 107–111.
7 Und es ist für sie nicht greifbar: »They're out of this world«, beschreibt ein Polizist die karitativen Tanten, die ihm wie unzeitgemäße Engel vorkommen.

Arsenic and Old Lace
(1941/44, Frank Capra)

Standesamt, als rituelle Bekräftigung der dort nur bürokratisch geschlossenen Ehe. Dieser Hauch von *Remarriage Comedy* lenkt die Aufmerksamkeit auf die Szene *am Standesamt* in Manhattan: Dort beginnt der *Arsenic*-Film (der danach nur im Tanten-Haus in Brooklyn spielt), und dort prägt nicht *Old Lace*, sondern *new race* das Ambiente: Das angelsächsisch-weiße Upper-Middle-Class-Paar tritt zur Trauung an, lässt die Bindung seiner begehrlichen Körper vom Staat sanktionieren. Dabei steht es unter anderen Paaren im Warteraum: Statisterie-Figuren, von denen viele, gemäß staatlichen und sozialen Rastern, anders sind als Mortimer und seine Verlobte Elaine. Da sind zwei bürgerliche Schwarze Paare (markant im segregierten Amerika und Hollywood von damals), ein proletarisches weißes Paar, ein ethnisch gemischtes bürgerliches Paar: Die Frau, eine junge Asiatin, tauscht mit Elaine ein Augenzwinkern aus; der Mann, der einem jüdischen Stereotyp ähnelt, lächelt Mortimer bemüht an und erntet gehässiges Feixen von ihm.

Der Staat führt junge multiethnische Körper, die zu einer Migrationsgesellschaft mit Kolonialgeschichte gehören, in den Lebensbund ein. Das Standesamt wird für den Hardcore-Junggesellen Mortimer zum Ort der Todesangst, die er im Namen trägt. Der invertierte Fürsorgestaat der Tanten aber, der alte weiße Körper mit Gift ins Lebensende überführt, erweist sich als ein Ort des Schreckens, nicht zuletzt, weil er auf einer Geschichte weißer Kolonialgewalt aufruht: Das Tantenhaus, von dem es heißt, George Washington habe hier geschlafen, steht neben einem Pfarrfriedhof, dem Bruder Teddy weitere

Gräber im Keller hinzufügt. Dort verschwinden die Giftmordopfer – im Rahmen eines Kolonial-Fantasmas, in dem Teddy seinen Alltag lebt und in das die Tanten sich einklinken. Der Wahn erhebt alles zur Großmachtpolitik: das Graben im Keller zum Bau des Panamakanals (den Teddy Roosevelt vorantrieb) und die Toten zu Gelbfieber-Opfern unter den Bauarbeitern, die geheim, »a state secret«, bleiben müssen. US-Geschichte basiert auf einem mit Gewaltopfern durchsetzten Grund. Drastisch spricht dies Mortimer aus: Seine und der Tanten Vorfahren, die ersten Brewsters, kamen mit der *Mayflower* nach Amerika; und damals, als die First Nations – »Indians« – Weiße skalpierten, taten die Ur-Brewsters, was der Dialog als kurios hinstellt, was aber Teil kolonialer Vernichtungsgewalt war: »*They* used to scalp the Indians!« Das ist durchaus realistisch ausgedrückt.

Das traditions-, aber kaum schuldbewusste Regime der Tanten, in dem der Schrecken weißer Gewaltgeschichte sich fortsetzt, lehrt Mortimer, den integrativen Verwaltungsstaat, die nüchterne Registratur einer multiethnischen Gesellschaft zu akzeptieren. Konkret: Als die Tanten ihm offenbaren, dass er ein *Adoptivkind* ist, also nicht genetisch verwandt mit der Dynastie, die skalp-, gift- und messermordend Gräber füllt, jubelt er über diesen Teil-Freispruch von der Last (den *bruises*) des Brewster-Erbes. Jubelnd tritt er ins liberale Licht der Standesamt-Welt, in die Welt des Sich-Bindens in neuen Generationen.

Und doch lässt sich dieses historische Erbe nicht abschütteln. Arsenik, das als Mordgift auch *Erbschaftspulver* hieß, wirkt auch hier hin-

ein, bewirkt, dass Weitergabe erfolgt. Die Welten bleiben aneinander gebunden: Standesamt und Skalpiergeschichte, Demokratie und Machtstaat, Zuzwinkern und Rassismus, Mitgift und Gift. Bei Capra bleibt die US-Demokratie an die Welt der Unfreiheit und rassistischen Gewalt gebunden.[8] Gilles Deleuze stellt das Naheverhältnis von Familienkomödie und Anti-Nazi-Propaganda bei Capra dezidiert ins Zeichen der *Demokratie*. Diese erscheine bei Capra als ein *universelles Gespräch*, durch das die Interaktionen der Leute sich von ihren sozialen Herkünften ablösen: Komödien-Wortgefechte hier, Demokratie im (Wort-)Gefecht mit Hitler dort. So weit, so normal: Demokratie als kommunikatives (Ver-)Handeln. Jedoch: Es geht nun nicht um eine *Athener Demokratie* im guten Gespräch, eher um eine *Arsener Demokratie* im vergifteten Wahn. Eine Drehung in Richtung dieser Dopplung vollzieht auch Deleuze' *Demokratie als Gespräch* (ein Gespräch, das er wie einen *Affekt* versteht, der sich von Körpern löst, sich überträgt und so ein Kollektiv verbindet). Denn, so sagt er über Hollywoods *komische Demokratie*: Die Loslösung der reinen Interaktionen von den nach Klassen und Ethnien markierten Subjekt-Körpern geht oft mit Momenten von *Wahnsinn* ein-

her, in denen das verselbständigte Gespräch sich selbst spricht, einfach drauflos, alle(s) durcheinander.[9] Man kennt das aus Hollywoodkomödien: psychotisch wirkende Gespräche, die Figuren mit sich selbst oder mit *uns* führen, so wie Mortimer zwischen totaler Indifferenz und totaler Panik in *Arsenic*, oder rasende Dialoge und Nonsens-Running-Gags bis hin zum *Arsenic*-Schlussgag: Entnervt vom Delay, vom endlosen Warten auf das Brautpaar vor dem Tantenhaus, dreht der Taxifahrer durch, baggert den jungvermählten Mortimer an und ruft zuletzt: »I'm not a cab-driver, I'm a coffee pot!«

An den verselbständigten Interaktionen der *Demokratie* kann *Wahnsinn* hervortreten. Genauer: Der demokratische Wahnsinn, von dem Deleuze spricht, bringt Welten, die sonst als getrennt erscheinen, in Nahkontakt. Was als Wahnsinn eruptiert, ist hier die Bloßlegung der destruktiven Gewalt des Gemeinwesens. Als Wahnsinn erscheint aus der Sicht der herrschenden Ordnung, wenn diese in Frage gestellt wird. So *auch* durch das *gay ending* von *Arsenic*, das fast mehr auffällt als das queere Ende von *Some Like It Hot*, weil der Gag hier so abrupt ist – aber doch sinnig: Es gibt *andere* Möglichkeiten körperlicher Bindung als Hetero-Paarung im bürgerlichen Milieu; es gibt Arse(h)nsucht nach anderem – etwa Polyamorie mit dem Taxler, der posierend den *teapot* macht, eine Slang-Chiffre für schwulen Habitus.

Arsenic and Old Lace zeigt als Horrorfarce, wie eine Welt bürgerlicher Umgangsformen und eine Welt *routinierten Verschwinden-Lassens* einander nah sind. Arsenik ist ein zerstörisches Gift, das mit der Zeit als Stimulans in ein

8 So etwa, wenn seine Anti-Nazi-Propaganda zwar die Vernichtung demokratischer und gewerkschaftlicher Freiheiten durch die Nazis darstellt, zugleich aber den beginnenden Holocaust bagatellisiert. Oder wenn *It's a Wonderful Life* den Umstand, dass die Kleinstadt zum Alptraum wurde, stigmatisierend dadurch vermittelt, dass italoamerikanische Folklore als »Kolorit« des weißen Soziotops durch die Körper und *jazzy* Kulturen von *People of Color* ersetzt ist.
9 Gilles Deleuze, *Das Zeit-Bild. Kino* 2, Frankfurt am Main 1991, S. 296 ff.

System integriert wird. Davon ausgehend, versuche ich, die *konzeptuelle Ambivalenz* von Arsen zu *retten*. Denn im Kontext des Films tut das Gift Folgendes: Es steht für die Gewaltgeschichte, auf welcher der liberale, eine multiethnische Gesellschaft administrierende Staat aufbaut; gegenüber dieser Gewalt will sich der Staat als das Bessere (als eine freundliche Zukunft) gerieren. Das Gift unterläuft das: Es steht hier dafür, dass Demokratien sich als westlich, aber im Verhältnis zum Faschismus nicht als wesentlich anders verstehen können. Denn einige faschistische Gewaltaspekte sind ja schon in ihnen wirksam: niedriger dosiert; und so, dass heutige Gesellschaften bzw. Regierende die neoliberale Machtordnung ab und zu mit rassistisch und nationalautoritär erwirkten Erscheinungen von Glanz und Stärke aufpolieren. Wobei sie sich nach und nach an diese Wirkungen gewöhnen und die Dosis erhöhen.

So weit eine Vorstellung vom *faschistischen Gift*, das in einem demokratischen Gesellschaftsganzen wirksam ist. Nur: Wenn wir diese Vorstellung weiter ausmalen, landen wir schnell bei Fantasien vom Gemeinschaftskörper, der durch Vergiftung zersetzt wird – Fantasien, wie sie die Nazis selbst hegten. Und Panik vor der heimlichen Vergiftung ureigener Bio-Substanz kennt man auch aus der Anti-Covid-Maßnahmen-Mobilisierung zur Genüge.

Daher: Gift kann mehr. Arsen lässt sehen. Insofern fungieren die Gift-Effekte, die Wahrnehmungen von Gewalt und Bedrohung, Offenlegung und Nicht-Loswerdbarkeit, die *Arsenic and Old Lace* in Umlauf bringt, nach Art einer Selbstvergiftung, wie sie Jacques Derrida der Demokratie zudenkt: im Sinn von Autoimmunität als *autotoxischer*, also radikaler, Selbstinfragestellung.[10] Das Wort *Mitgift* bringt – auch ohne seine patriarchalen Inhalte – diese Ambivalenz noch zum Ausdruck: Das Gift ist eine Gabe, und die autotoxische Wendung gegen sich ist Aufgabe (mitgegeben *in* die Bindung, *als* eine Bindung). Eine Aufgabe etwa in Form von Kritik oder von Filmen, die sich und uns den Wahnsinn leisten, den Horror bürgerlicher Besitz-Idyllen und Geschichte zu zeigen.

[2022, Vortrag]

10 Jacques Derrida, *Schurken. Zwei Essays über die Vernunft*, Frankfurt am Main 2003, S. 57 ff., 204 ff.

Zerstreut wohnen, routiniert töten

*Krieg und Holocaust bei William Wyler, George Stevens,
Siegfried Kracauer und Shelley Winters*

Ich gehe von drei Sounds aus, die auf Antriebe verweisen: drei nicht hörbare Sounds im US-Kino unmittelbar nach dem Zweiten Weltkrieg. Der erste ist das Triebwerksgeräusch eines deutschen Sturzkampfbombers in George Stevens' *A Place in the Sun*; als solches nicht hörbar, weil einem Motorboot auf einem Badesee in Kalifornien zugeordnet. – Auch mein zweiter Sound gehört zu Flugzeugmotoren im Krieg: Am 4. April 1945 fliegt William Wyler beim Nachdreh zu *Thunderbolt* in einem B-25-Bomber über Italien; durch den Lärm der Triebwerke verliert er für mehrere Monate sein Gehör. – Mein dritter Sound ist ein Stottern. Nicht das eines Flugzeugmotors[1], sondern das Stottern von Siegfried Kracauer. Nach ihren Fluchten aus Nazi-Deutschland und aus Frankreich leben Siegfried und Lili Kracauer in New York, seit 1941 als Refugees, seit 1946 als US-Bürger*innen. Kracauer stottert; das ist mit ein Grund dafür,

dass es meines Wissens keine Tonaufzeichnungen von ihm gibt. Seine »Stimme« blende ich nun aber ein in filmische Äußerungen von Stevens und Wyler, zwei Hollywood-Regisseuren im Kriegseinsatz. Kracauer ist, wie der lange vor Hitler aus Frankreich in die USA emigrierte Jude Wyler und der Protestant Stevens, eine Stimme im und zum US-Kino der Jahre nach 1945. Alle drei sind seit Mitte der 1920er mit Kino befasst: Filme machen, ins Kino gehen, darüber schreiben.[2]

Kracauer stottert, sagt immer wieder dasselbe, immer neu ansetzend in Wieder-Holungen, für die sein Wort *redemption* steht. Die Kracauer'sche *Errettung*, vom jüdischen Messianismus her kommend, gewinnt nach 1945 ihren Sinn, den sie zwanzig Jahre lang anvisiert hat, in der Zeit seiner Auseinandersetzung mit deutschen Faschisierungsprozessen. Heide Schlüpmann betont, dass die *Theory of Film*, an der Kracauer 1940 bis 1960 schrieb, eine »Theorie des Films nach Auschwitz« ist. Auschwitz ist kategorial. Entgegen der Annahme, der Nazi-Holocaust tauche bei Kracauer nur marginal auf, besagt Schlüpmanns Gedanke insgesamt dies: Film ist dem weiterlaufenden Leben zugewendet, das in seinem Weiter den Tod verdrängt, aber diese Verdrängung wird immer wieder durchbrochen; die »Entdeckung des Grauens«

1 Das wurde uns zu Wyler zurückführen, in dessen *Mrs. Miniver* der *engine sputter* einer Spitfire im Kriegskontext zweimal handlungsrelevant wird.

2 Einige Fakten zu Stevens und Wyler entstammen Mark Harris' *Five Came Back. A Story of Hollywood and the Second World War* (Edinburgh 2015). Auf diesem Buch basierte die Reihe im Österreichischen Filmmuseum zu fünf Hollywood-Regisseuren im Kriegseinsatz (und nach ihrem Zurückkommen), bei der dieser Vortrag gehalten wurde. Die fünf sind Stevens, Wyler, Frank Capra, John Ford, John Huston.

wird Teil des weitergehenden Lebens; das macht die Theorie *des Films* aus – ein Theoretisches *am und im* Film. Die »Zeit des Films«, so Schlüpmann, setzt mit dem 20. Jahrhundert ein, aber realisierbar *als* und *für* die Theorie, eben Theorie *des Films*, ist das erst nach dem Nationalsozialismus und dem Zweiten Weltkrieg.[3] Um in meinem Bild vom Ton zu bleiben: Film ist von Anfang an ein Motor; was aber Sinn macht, ist sein Stottern, sind Defekte, die an ihm hängen.

Mit dieser Zeit der Theorie des Films ist ein Delay, ein zeitlicher Abstand, angesprochen. Somit kommt *Geschichte* ins Spiel: Eine Gegenwart, die sich selbst nie ganz vergegenwärtigt, tritt in Intimkontakt mit dem Außen einer Vergangenheit, die nie ganz vergangen ist. Für Kracauer ist Geschichte etwas Ähnliches wie Film.[4] Nicht nur, weil Film durch Sammlung festhält (und festgehalten wird); Film ermöglicht auch *Wahrnehmung in Zerstreuung*. Damit ist nicht »Perzeption« gemeint, sondern ein Wahren, dem etwas Rettendes zukommt – ein Bewahren, das eine Verwandlung bewirkt. Und es meint ein Wahr-Nehmen als Stellung-Nehmen mitten im *thicket of things* (Kracauer) – nicht auf festen Gründen voller Wissensschätze, sondern in Zerstreuung. Die Zerstreuung kommt aus Kracauers Aufsatz »Kult der Zerstreuung«, den er 1926 schreibt, als er beginnt, sich grundlegend mit Film zu befassen. Film und Kino dienen, so Kracauer, einem Kult, einer Kultur der Zerstreuung. Sie richten eine Wahrnehmung ein, die der Erfahrung von Kontingenz angemessen ist. Diese Kontingenz-Erfahrung wird als eine Wahrheit aufgefasst bzw. auf ihr Wahr-

heitsmoment hin betrachtet – nicht als defizient gegenüber Vorstellungen einer »von oben« wohlbestimmten Geschichte. Film legt uns nahe, die Welt in ihrer Unordnung und uns als Teile dieser Welt wahrzunehmen. Es geht dabei um eine Wahrheitsfähigkeit von Film, ein Wahr-nehmen-Können als Theorie *des Films* (ohne zu behaupten, dass die meisten Filme das de facto tun). In der zerstreuten Wahrnehmung sind wir massenhaft »der Wahrheit nahe«.[5] Wir sind nicht *am Ort der Wahrheit* und nicht in ihrem Besitz; aber wir sind ihr mit Film nah – so wie der Geschichte den letzten Dingen. *Vor den letzten Dingen* (ihnen also nah): Das ist der Untertitel von Kracauers *History* in der deutschen Übersetzung.

Kracauers Zerstreuungsbegriff wird oft so rezipiert, als ginge es da um Zerstreutheit, wie beim »zerstreuten Professor«, oder um *distraction*, »Abgelenktheit«. Es geht aber eher um *dispersal*, »Ausstreuung«. Darin ist zum einen die jüdische Diaspora-Erfahrung impliziert, über die Kracauer ab und zu schreibt.[6] Zum anderen fasst er Zerstreuung auch machtpolitisch: Rund um »Kult der Zerstreuung« gibt es weniger bekannte Zeitungsaufsätze, in die er das Wort-

3 Heide Schlüpmann, *Ein Detektiv des Kinos. Studien zu Siegfried Kracauers Filmtheorie*, Basel/Frankfurt am Main 1998, S. 106, 110; sowie *Öffentliche Intimität. Die Theorie im Kino*, Basel/Frankfurt am Main 2002.

4 Siegfried Kracauer, *History. The Last Things Before the Last*, New York 1969, z. B. S. 192.

5 Kracauer, »Kult der Zerstreuung. Über die Berliner Lichtspielhäuser« [1926], in: *Das Ornament der Masse*, Frankfurt am Main 1963, S. 317.

6 Die »in die Zerstreuung geschickten Juden [sind] zu ewiger Wanderschaft verdammt«. Kracauer, »Conclusions [Bestandsaufnahme]« [in frz. Übers. 1933], *Werke* 5.4, Berlin 2011, S. 471.

spiel-Bild von Leuten einarbeitet, die sich auf der Straße sammeln, bis die Polizei sie *zerstreut*.[7] Auch solche Zerstreute sind oft der Wahrheit nah.

Zur zerstreuten Wahrnehmung im Film unternimmt Kracauer ein veritables Rettungsprojekt, parallel zur Gewaltgeschichte des Nationalsozialismus. Auf der Flucht vor den Nazis und danach in der McCarthy-Ära versteckt er an verschiedenen Orten Gedanken zum Film, auch Film-Motive: Er deponiert sie, streut sie aus, um sie später zurückzuholen, zu wiederholen, auszupacken, neu zu bündeln. Insofern ist seine Theorie des Films ein Film-Archiv. Rettendes Wahrnehmen in der Zerstreuung geht einher mit neuer Versammlung. In diesem Sinn (und nicht als Nationalkultur oder als Kapital) wird ein »Film-Erbe« weitergegeben. Die Fähigkeit des Films, Kontingenz zu vermitteln, hat Kracauer neu verpackt: in eine Sicht aufs italienische Kino, das aus der Erfahrung des Faschismus hervorging – von der Auseinandersetzung mit einem protoneorealistischen Roman des Ex-Kommunisten Ignazio Silone im Jahr 1936 bis zu seinen Aufsätzen über die Nachkriegsfilme von Roberto Rossellini. In *Theory of Film* hat er dann alles wieder ausgepackt, in der Rückschau auf den Neorealismus. Ein zweites prominentes Projekt der Rettung durch Zerstreuung ist Kracauers politische Soziologie und Ideologiekritik der deutschen Mittelschichten auf ihrem Weg nach rechts: Diese Faschismus-Analysen, bis hin zur 1938 fertiggestellten, posthum publizierten Studie *Totalitäre Propaganda,* lagert er nach 1945 ein: in seinem Buch *From Caligari to Hitler* (1947) und zeitgleich in seinem Aufsatz über Hollywood-Thriller, in denen sich faschistische, minderheitenfeindliche Dispositionen zeigen – nunmehr in der US-Gesellschaft. Faschisierungssymptome wiederholen sich, Diagnosen wiederholen sich, abgewandelt und im Dialog mit der Art, wie *The Spiral Staircase, The Stranger* und andere Thriller diese Gesellschaft wahrnehmen (lassen). Mit Blick auf diese Filme spricht er vom *civil war fought inside every soul*[8]: Dieser Bürgerkrieg verläuft nicht als akuter Kampf politischer Verbände, sondern in Registern des Alltäglichen, an Brennpunkten wie Rassismus oder Autoritätshörigkeit.

Hier kommt Wyler ins Spiel, und zwar ambivalent. Kracauer untersucht 1948 auch aktuelle sozialkritische Hollywood-Filme, die er »Those Movies with a Message« nennt: insbesondere *Gentlemen's Agreement, Boomerang!* und Wylers *The Best Years of Our Lives*. Das ist ein relativ kurzes Rettungs- und Film-Erbe-Projekt: Während Neorealismus für Kracauer zum Erben der Kontingenz-Wahrnehmung wird, die er am Slapstick eines Chaplin ausgemacht hatte, und Hollywoods Thriller in einer genealogischen Linie mit Faschismus-Menetekeln im Weimarer Horrorkino stehen, könnten die *Message Movies* das Erbe eines sozial engagierten Kinos antreten. *Könnten*: Die Filme sind, so Kracauer, »slightly militant«, aber, so impliziert er, zu wenig zerstreut; ihre Politik ist zu sehr in er-

7 Etwa in »Die Revuen« [1925], in: *Werke* 5.2, Berlin 2011, S. 313.
8 Kracauer, »Hollywood's Terror Films. Do They Reflect an American State of Mind?« [1946], in: Johannes von Moltke, Kristy Rawson (Hg.), *Siegfried Kracauer's American Writings*, Berkeley/Los Angeles/London 2012, S. 47.

221

bauliche Reden und Demonstrationen morali-
scher Überlegenheit eingefasst, sie diffundiert
zu wenig in die Pragmatik des Alltags und die
Kapillaren der Macht.[9]

Nun wird Kracauers Einschätzung Wylers
Best Years of Our Lives wohl nicht gerecht, wenn
wir sie als ein General-Urteil verstehen. Weit
mehr als solch ein Urteil zählen hier jedoch
Wahrheitsprozeduren eines Denkens im Dia-
log mit Filmen: ein Investment der Hoffnung
(am Beginn der McCarthy-Ära) auf ein US-
Mainstreamkino, das *militant und wirklichkeits-
erkundend* wäre. Da legt uns Kracauer auch an-
dere Stellung-Nahmen zu Wyler nahe. Er rückt
Best Years in eine Reihe mit Wylers dokumen-
tarischer Kriegspropaganda, mit *The Memphis
Belle* und *The Fighting Lady*[10], und bricht die Ent-
gegensetzung »realistisches italienisches Kino«
versus »redseliges Hollywood« auf. Und er fügt
seiner Genealogie von Erfahrungsträgern be-
stimmte *Message-Movie*-Figuren hinzu: Neben
Chaplins Tramp, den betrunkenen GI in *Paisà*
oder den delogierten Rentner *Umberto D.* stellt
er die Weltkriegs-Veteranen der Hollywood-
Filme: »benumbed even in their love-making,
they drift about in a daze bordering on stupor.«
Von den drei Veteranen in *The Best Years of Our
Lives* nennt Kracauer den depressiven Air-Force-
Bombenschützen; der alkoholkranke Sergeant
und der Matrose mit Unterarm-Prothesen fal-
len in dieselbe Kategorie. *Three came back* – am-
putiert, *benumbed*, betäubt wie ihr Regisseur
Wyler, taumelnd wie Slapstick-Figuren, Tramps
im Versuch, sich an die Gesellschaft anzupas-
sen. Krieg geht im Übergang zum zivilen Leben
weiter.[11]

Wyler wird im »Kulturindustrie«-Kapitel von
Horkheimers und Adornos *Dialektik der Auf-
klärung* als einziger Filmemacher mehrmals
(drei Mal) referenziert, jedes Mal abschätzig
und mit Verweis auf *Mrs. Miniver* aus dem Jahr
1942.[12] Für Horkheimer und Adorno verdoppelt
dieser Film Hollywoods schematische Kulti-
viertheit in seinem feierlichen Alltagspanorama
der Unerschütterlichkeit einer bürgerlichen
Familie im Krieg. In Kracauers Sicht hingegen
ist *Mrs. Miniver* der Ausgangspunkt für eine
Zerstreuung Wyler'scher Motive, in denen die
Erfahrung destruktiver Massengewalt sehr wohl
wahrgenommen ist. Was in *Mrs. Miniver* (im
England der Luftwaffe-*Blitz*-Monate) akut wird,
ist die bei Wyler variable Verbindung zwischen
dem Wohnhaus und dem Bomberflugzeug –
zwischen häuslichem Alltag, an dem Züge des
Nicht-daheim-Seins bzw. ein *benumbed* Habitus
auftauchen, und einer Weise des Sehens, die ich
hier mit *bombsight* etikettiere: So heißt die Ziel-
vorrichtung von Bombenschützen, angebracht
in der Glaskanzel-Nase von Bomberflugzeugen.
Bombsight steht hier für eine erhabene Macht-
position, von der aus der Blick hinunter fällt, auf
Ziele von Gewalthandlungen.

In *Mrs. Miniver* setzt Hitlers Luftwaffe die
Kultivierten unter Druck: Ein abgeschossener
deutscher Pilot, deutsche Bomben, ein bren-

9 Kracauer, »Those Movies with a Message« [1948],
 in: *American Writings*, a.a.O., S. 73 f.
10 Kracauer, »The Mirror Up to Nature« [1949], in:
 American Writings, S. 106 f.
11 Kracauer, »Those Movies with a Message«, a.a.O.,
 S. 76 f.
12 Max Horkheimer, Theodor W. Adorno, *Dialektik
 der Aufklärung. Philosophische Fragmente* [1944],
 Frankfurt am Main 1969, S. 146, 151, 167.

The Best Years of Our Lives (1946, William Wyler)
A Place in the Sun (1951, George Stevens)

nender deutscher Bomber kommen herunter, zerstören ein südenglisches Dorf-Idyll. Im Jahr darauf, 1943, beginnt *The Memphis Belle* – Wylers Porträt von Air-Force-Bomber-Crews in ihren B-17 *Flying Fortresses* über Deutschland – in einem südenglischen Dorf-Idyll, von dem es heißt: »This is an air front!« Denn dort steht ein US-Flugplatz. Wie viele Hollywood-Kriegsfilme dieser Jahre vollzieht *The Memphis Belle* die Eingemeindung von Körpern, die eine begrenzte Diversität zur Schau stellen, in ein Techno-Ambiente – zumal durch Auflistung von Namen, Zivilberufen und Herkunftsorten in entsprechenden Montagen. Das ist ein Stück weit Amerika als *melting pot*, adaptiert für fordistisches Teamwork. Bei Wyler kommt Verschmelzung im Register des Blutes hinzu, in einer liberalen Version von Biopolitik: Blut, gespendet und als Transfusion verabreicht, überschreitet soziale und regionale Differenzen, Gender- und Altersunterschiede. Es ist keine »tiefe« Vital-Quelle, sondern lässt verletzliche, teils prothesenbedürftige Wesen kommunizieren, die im *people's war* (mit dessen Ausrufung *Mrs. Miniver* endet) ihre Körper zum apparativen Körper der Feind-Ökonomie in Beziehung setzen. Der Kommentar ruft entsprechende Anblicke auf, als Flieger aus ihren eben gelandeten *Flying Fortresses* steigen oder getragen werden: »This pilot's leg is not a pretty sight. Neither are the docks of Wilhelmshaven. These men will all get the Purple Heart. And this man, too: posthumously. A transfusion, right in the plane: this gunner is too weak to be moved. The new life-giving blood flowing into his veins might be the blood of a High School girl in Des Moines, a miner in Alabama, a movie star in Hollywood – or it might be your blood. Whose ever it is: thanks!«

Gewalt technischer Modernisierung gegen bürgerliche Sozietäten; die Person im Bomber als Träger der Verletzlichkeit eines vergesellschafteten Körpers; die Anmutung des Flugzeugs als prekärer Büro-Arbeitsort bzw. als ein Wohnen auf Zeit; schließlich die *bombsight* als Ziel-Optik der Erfassung einer Bevölkerung im Zeichen eines Staatsmacht-Kalküls – all das kommt zusammen in Wylers erstem Nachkriegsfilm *The Best Years of Our Lives*. Die Art, in der *The Memphis Belle* auf deutsche Industrie und Infrastruktur schaute, überträgt sich nun auf Amerika; Klassenspaltung, Minderheitenfeindlichkeit, auch patriotisches Ressentiment werden im Ansatz wahrgenommen. Zu Beginn fliegen die Veteranen in einer B-17 heim, und der Ex-Bombenschütze lädt sie ein, aus seinem »office« – er meint die Glaskanzel des Flugzeugs samt *bombsight* – auf ihre Heimat hinunterzuschauen. Im Blick aufs »eigene« Land zeigt sich keine Kommunion des Blutes, sondern nur Unsicherheit im *re-adjustment*.

Knapp zehn Jahre später, 1955: *The Desperate Hours*, Wylers Home-Invasion-Thriller, wieder mit Fredric March, dem Alkoholiker aus *Best Years*, als Upper-Middle-Class-Familienvater unter Druck. Eine weiße Familie wird von drei weißen Gefängnisausbrechern tagelang in ihrem Haus in der Vorstadt festgehalten. Unversehens entsteht Intimität zwischen den Klassen (Humphrey Bogart artikuliert proletarisches Selbstbewusstsein als Paria). Und auch die *bombsight* hat sich nach Suburbia verstreut – als

Ziel-Optik einer übergriffigen Staatsmacht. Ein markantes Dachbodenfenster mit Metallstreben wie in der B-17, auf denen nun ein Scharfschützengewehr im Anschlag liegt – dieses Echo der Bomber-Glaskanzel rahmt den Blick der Polizei hinunter auf das Einfamilienhaus. Im Thriller-Plot gilt es, die Beamten vom Gewaltexzess, von einer Erstürmung des Hauses abzuhalten. Die Staatsgewalt ist hier bedrohlicher als das Unheil von außen, vor dem zu schützen sie vorgibt. Die Ziel-Optik auf soziale Terrains ist nun Teil des Security State und des McCarthyistischen Kriegs gegen *civil liberties*: Kracauers *civil war inside every soul*, nun *inside every house*. Kracauers Aufsatz über Nachkriegs-Thriller, der mit der Frage nach *redemption* endete – Rettung aufgrund einer filmischen Durchdringung der faschistischen Dispositionen in der Gesellschaft –, entwarf auch das Szenario einer Übertragung: Die Paranoia aus Filmen der Kriegsjahre, die in der Welt des Nationalsozialismus spielten, sei nun »transferred to the American scene«; sie tauche jetzt in US-Kleinstadt-Idyllen auf.[13] Diesen Gedanken, formuliert am Vorabend der Hexenjagd auf *Unamerican activities*, radikalisiert nun, zur Zeit der *Desperate*

Hours mitten im Kalten Krieg, der Transfer des »Bombers über das Reihenhaus-Idyll« von der Nazi-Luftwaffe auf den initialen »Einflug« in Suburbia. Der Vorspann zeigt die Reihenhausstraße aus einer erhöht schwebenden Perspektive, die an einen Tiefflieger erinnert (oder Drohnen vorwegnimmt) und nicht – jedenfalls nicht raumlogisch – rückführbar ist auf den Point of View der Gefängnisausbrecher, die im Auto durch die Vorstadt fahren. Damit ist die symbolische Mehrdeutigkeit des *mit Gewalt drohenden Blicks von oben* in den Film eingeführt.

The Desperate Hours hat als fast einzigen Schauplatz ein Haus. Einige Filme von Wyler spielen weitgehend in engen Räumen, in denen auf Zeit gewohnt und aufs Härteste gekämpft wird.[14] Allerdings ist er kein klaustrophiler Filmemacher; vielmehr löst er diese Einschließungen in zerstreuenden Wahrnehmungen auf. Das geschieht nicht nur durch tiefenscharfe Plansequenzen (die als Wyler-Trademark gelten), sondern auch durch audiovisuelle Kontrapunkte wie am Ende von *The Best Years of Our Lives*: In der Glaskanzel eines B-17-Wracks, das neben zahllosen anderen zur Verschrottung bereitsteht, erlebt der Bombenschütze seine ehemalige Arbeit traumatisch nach, somit auch seinen Sturz aus der Höhe der Allmacht in die Selbsterfahrung von Kontingenz (seine Verdinglichung als proletarisches »Wrack«). Der All-American-Tatmensch, überlebt wie ein eingelagertes Fossil, sein starres Gesicht im trüben Glas der Flugzeugkanzel; in den Ton dieses veritablen Zeitbilds eines *innerseelischen Bürgerkriegs* mischt Wyler ein ohrenbetäubendes Dröhnen von Bomberflugzeugmotoren.

13 Kracauer, »Hollywood's Terror Films«, a.a.O., S. 41, 47.
14 Etwa die Büros einer Polizeistation als Schauplatz des Staatsmacht-Exzesses in *Detective Story* (1950): Die Rache-Ideologie in der Verbrechensbekämpfung begegnet hier ihrer Unmenschlichkeit (verkörpert vom großen Machtexzess-Kritiker Kirk Douglas). – In *The Collector* (1965) wird eine Studentin von einem Psychotiker entführt und als Quasi-Ehefrau in seinem Haus gefangen gehalten; die bürgerliche Ehe begegnet in diesem Reenactment dem Zwangscharakter ihres Idylls. (Auch dieser Wyler-Film beginnt – und endet – mit bedrohlichen Points of View aus einem fahrenden Auto auf Alltagsorte, die wie Angriffsziele beobachtet werden.)

Im Juli 1947, ein halbes Jahr nach *Best Years*, erhielt Wylers ultimativ zerstreute Film-Wahrnehmung der Verbindung von *bombsight* und Wohnen auf Zeit einen verspäteten (und marginalen) Kinostart. *Thunderbolt*, an dem er 1944/45 arbeitete, bis Bombermotoren ihm sein Gehör raubten, dokumentiert den Einsatz von P-47-*Thunderbolt*-Flugzeugen über Italien. Der allsehende Überflieger und Tatmensch erscheint hier als ein nahezu unhaltbarer Subjekttypus, seine Gewalt – wiewohl eingesetzt, um Europa von den Nazis zu befreien – als obszön. Der Kommentar ist sexuell aufgeladen: »Kick her over. Give it a few squirts – you might kill somebody«, heißt es sarkastisch zu Aufnahmen durch die Ziel-Optik des Tiefffliegers, der auf Wohnhäuser feuert (in denen Munitionsdepots vermutet werden). Die Gewalt gegen das bürgerliche Haus ist hier ebenso ins Extrem getrieben wie die Ethnografie einer Entspannung in nachbürgerlicher Zerstreutheit: Schon im Flugzeugträger-Film *The Fighting Lady* hatte Wyler ein Panorama relaxter Boys entfaltet – mit nackten Oberkörpern, kurzen Hosen und Tattoos auf den Sonnendecks und in den Backstuben und Wäschereien ihrer schwimmenden Kleinstadt. *Thunderbolt* zeigt Ähnliches, und er zeigt mit Verzögerung etwas, das am Ende von *Best Years* als rettender Ausweg aufschien: die Umwandlung von Kriegstechnik, von Flugzeug-Schrott, in »suburban homes« für die Massen, eine Wiederholung des Kriegs im *gewohnten* Alltag durch Recycling – ein »Round Trip« (wie es Dialog und Flugzeug-Namensschriftzug in *Best Years* ausdrückten). Ebendies erscheint in *Thunderbolt* in buchstäblich nackter Form. Die

Körper hinter den *bombsights* werden nah an der Wahrheit wahrnehmbar – in ihrer Zerstreuung unter die Tiere, die Dinge, die Praktiken der Anpassung an den Alltag auf dem Boden: Liebe zu Tiermaskottchen, zu allerlei selbstgebastelten Bars und Booten, zum Alkohol; Zeit-Totschlagen zwischen den *squirtings* im Tiefflug; Baden und Wohnen im recycelten Junk, kaum bekleidet im taumelnden Slapstick-Habitus. *Thunderbolt* ist eine der vielen Morgendämmerungen der Postmoderne. In diesem Zeitbild ist das kommende Paradies der Suburbanisierung antizipiert *und* ununterscheidbar von der schlechten Endlosigkeit eines betäubt weitergehenden Lebensbetriebs.

Seinen Companion-Kriegsfilm zu diesem Panorama, *The Fighting Lady*, machte Wyler zusammen mit dem Fotokünstler und Kurator Edward Steichen. Nach Steichens ethnografischer Ausstellung *The Family of Man* (1955) wiederum betitelte Kracauer den Schlussabschnitt von *Theory of Film*. Zu Recht wird manchmal moniert, dass Steichens Menschheits-Familie ein weißes Bürgertum als globales Subjekt-Modell universalisiert und so Kolonialismus und Rassismus ausblendet. Wylers Filme (und die *Theory of Film*) legen zumindest nahe, die *Family of Man* in ihrer Fragmentarik wahrzunehmen, als ein Getrennt-in-derselben-Welt-Sein. In diese Richtung weist das häufige markante Auftauchen von *African Americans* im Hintergrund von Wylers weißen Welten: nicht en passant, wie im klassischen Hollywood üblich, sondern als ein Außen, das insistiert und gerade als Nicht-Gezeigtes ins Bild kommt. So etwa im Foyer der Frauen-Toilette in *Best Years*,

wo eine tiefenscharfe, spiegelkabinetthafte Inszenierung bewirkt, dass die Haupthandlung zwischen zwei Weißen im Vordergrund jene Schwarze WC-Reinigungs-Frau nicht loswird, die *als* Abgetrennte, Ungezeigte im Hintergrund kopräsent bleibt.

Ungezeigtes wird *als Ungezeigtes* wahrnehmbar. Das gilt nun kategorisch für die Vermittlung des Holocaust in Nachkriegsfilmen von George Stevens. Zum Holocaust weist Kracauer einen Weg: Er schreibt nicht explizit über ihn, auch nicht über Stevens, aber er weist dorthin, trägt uns eine Wendung dorthin an. Sein posthumes letztes Buch *History – The Last Things Before the Last* handelt von letzten Dingen, indem es in deren Nähe weist. Geschichte wird vermittelt in der zerstreuten Wahrnehmung des Films, als Erfahrung von Kontingenz, die Gegenwarten heimsucht. Kracauer zieht in *History* mehrmals explizite Film-Vergleiche; er nennt dabei nur einige Filme (weniger als zehn). Diese letzten Titel sind Mitte der 1960er Jahre in bzw. von seinem Filmarchiv geblieben, das nun zu einer Theorie hochverdichtet und zugleich in dieser Theorie ausgestreut ist.

An Geschichte hebt Kracauer das Moment der Irreduzibilität, der Nicht-Rückführbarkeit von Handlungen auf Motivationen, auf ihre Antriebe, hervor. »Effects may at any time turn into spontaneous causes«, schreibt er programmatisch schon 1947.[15] Film zeigt Effekte als verselbständigte: als eigendynamische – und so, dass sie Gründen und Antrieben, aus denen sie entstehen, ein Fragezeichen hinzufügen. Die Rückführbarkeit von Handlungen und Wirkungen auf Antriebe und Ursachen wird damit gerade nicht irrelevant; sie wird vielmehr zum Problem. Kracauer entwickelt dies in *History* im impliziten Dialog mit einem Wissenschaftler und einer Filmszene; er versetzt auch diese beiden in einen impliziten Dialog. Der Wissenschaftler ist Carl Friedrich von Weizsäcker; aus einem Band mit Vorlesungen, die Weizsäcker im Frühjahr 1946 in Göttingen hielt, zitiert Kracauer die Skepsis dieses Physikers in Bezug auf Determinanten und Antriebe menschlichen Handelns in der Geschichte. Was treibt Leute in dem, was sie tun, an? Weizsäcker, der bis ein Jahr vor seinen Vorlesungen als aufstrebendes Genie in der Kernspaltungsforschung der Nazis tätig war, zählt 1946 nicht etwa Karrierismus, Nationalismus oder Weltherrschaftspläne als Antriebe auf; dafür nennt er den Mythos des Blutes als gleichrangig mit Vernunft und Gleichheit – sowie »moralisch Minderwertige« als Gefahr für die Gesellschaft.[16]

Kracauer erwähnt diese Nazi-Konnexe nicht. Aber er peilt sie an. Er erwidert Weizsäcker, die Rückführung von Handlungen auf Antriebe sei ein Geschichtsproblem par excellence, und bringt zur Verdeutlichung ein Filmbeispiel. Es ist einer der vielen nie gedrehten Filme, die Filmgeschichte mit ausmachen. Kracauer beschreibt eine spezifische Szene aus Sergej Eisensteins Entwurf für die 1930 geplante Verfilmung von Theodore Dreisers Roman *An*

15 Kracauer, *From Caligari to Hitler. A Psychological History of the German Film*, Princeton 1947, S. 9.
16 Insgesamt aber hält er es mit der menschlichen Freiheit als Triebkraft der Geschichte. Carl Friedrich von Weizsäcker, *Die Geschichte der Natur. Zwölf Vorlesungen*, Göttingen/Zürich 1948, S. 105, 112, 116, 118.

American Tragedy.[17] In dieser Szene steht der Held des Romans, ein junger Aufsteiger aus armen Verhältnissen, vor einer Entscheidung. Er macht gerade Karriere als Fließband-Aufseher, der mithilft, den Produktionsprozess in der Fabrik zu beschleunigen. Heimlich, entgegen dem Verbot, sich mit weiblichem Personal einzulassen, hat er ein Verhältnis mit einer jungen arglosen Fließbandarbeiterin, die von ihm schwanger ist und will, dass er sie heiratet. Zugleich entbrennt er in Liebe zu einem Mädchen aus dem schwerreichen Milieu seiner Chefs. Die schwangere Arbeiterin steht nun seinem Aufstieg und seinem Glück im Weg. Er macht mit ihr eine Bootsfahrt, nachdem er Vorbereitungen getroffen hat, sie im See verschwinden zu lassen. Im Boot mit ihr gehen ihm alle möglichen Antriebe durch den Kopf – Determinanten der Entscheidung, ob er als armer Familienvater enden oder als Mörder reich und glücklich werden soll. Ein Unfall nimmt ihm die Wahl ab; er lässt das Fließbandmädchen ertrinken und vertuscht die Tat. Aber er fliegt auf, er kommt vor Gericht. Für seinen Prozess sind, so Kracauer, noch die kleinsten handlungsleitenden Faktoren relevant – und in diesem Sinn konzipierte Eisenstein die Boot-Szene: als polyphone Montagesequenz.

Geschichte heißt auch: Worauf lässt sich ein Handeln zurückführen, als dessen Resultat eine Frau aus der Fabrik tot und verschwunden und der Weg zu Glück und Reichtum frei ist? *An American Tragedy*: Schuld ist Teil einer Infrastruktur. Eisenstein hat den Roman nicht verfilmt, Sternberg hat ihn recht anders verfilmt. Für eine Geschichts-Theorie des Films nach

Auschwitz erhält die Antriebsfrage, erhält Dreisers Szene, ihren Sinn in der Verfilmung von George Stevens, die 1951 unter dem Titel *A Place in the Sun* prominent wurde. Stevens adaptiert nur einen Teil des Romans; sein Film enthält Momente, die etwas rätselhaft, fast symptomhaft auf nicht gezeigte Vorgeschichten verweisen. Stevens' eigene, fast unmittelbare Vorgeschichte heißt Dachau und Nürnberg. Als Kriegsreporter ab 1943 in Nordafrika und Europa eingesetzt, filmt er mit seiner Einheit Ende April 1945 die Befreiung des Lagers Dachau. Er bleibt danach einige Monate in Deutschland, kompiliert die beiden Filme der Anklagevertretung im Nürnberger Hauptkriegsverbrecherprozess; in die fließt sein Dachau-Material ein. Ebenso in seinen kurzen, für größeres Publikum gedachten Film *That Justice Be Done* von Ende 1945.

Unüberhörbar ist, wer in diesem Film nicht spricht, nicht gezeigt wird: Nach einer Hitler-Rede, laut Voiceover eine Tirade gegen eine »inferior race that breeds like vermin«, sehen wir eine Sequenz mit Leichen auf Feldern und in Lagern, und alsbald spricht ein US-Offizier als eben befreiter Insasse des Lagers Mauthausen in die Kamera; dazwischen ist im Kommentar einmal von »*German* jews« die Rede, fast versteckt in einer Auflistung der aus den »human slaughterhouses« Befreiten (»Poles, Frenchmen, Russians …«). Stevens ist nicht der einzige Hollywood-Regisseur, der eine Lager-Befreiung filmt und danach den Massenmord am

17 Kracauer, *History*, S. 29.

jüdischen Volk *als nicht-gezeigten* vermittelt.[18] *That Justice Be Done* liefert im Voiceover ein Stichwort: In Nürnberg seien, so heißt es, Nazi-Größen angeklagt für ihre illegale Kriegsführung (»waging illegal war«); es gelte, den »retrogressive blueprint« dafür zu erstellen, den Plan also *nachträglich* zu rekonstruieren. Nachträgliche Rechtsprechung war prägend für die Nürnberger Urteile von 1946: einerseits in der Konfrontation mit Genozid als einem bis dato (juridisch) inexistenten Tatbestand, anderseits als Rückführung von Nazi-Kriegsverbrechen auf bestehende Einrichtungen des Völkerrechts. Es wirkt heute befremdlich, welch hoher Stellenwert damals dem Tatbestand des Verstoßes gegen internationale Rüstungsbegrenzungsverträge zukam – dies war unter anderem ein Mittel für die Anklage, die erst in den Jahren vor dem Prozess zutage getretenen Massenmorde, den Vernichtungskrieg und den dadurch mitermöglichten Holocaust, in formalisierte Verlaufsketten einzubinden.

Stevens findet zu einer eigentümlichen Form, den Holocaust durch einen Nachtrag, einen Zusatz zu vermitteln. Zunächst lagert er sein Dachau-Material in einem Archiv ein. Während seine Aufnahmen sich dennoch aus 1945er-Kompilationsfilmen heraus in weitere Film- und Fernsehkompilationen zerstreuen und ikonisch werden (etwa die schneebedeckten Leichen auf Waggons, bis hin zur Dachau-Trauma-Rekonstruktion in *Shutter Island*), sieht er sich das Material, so erzählt er, nur einmal

wieder an, nämlich für die Arbeit an *The Diary of Anne Frank* (1959). Es heißt, dies sei der Schlüsselfilm zu Stevens' Dachau-Erfahrung. Ich bin mir da nicht sicher. Zunächst handelt auch dieser Film von improvisiertem Wohnen auf Zeit, das zum »Objekt« staatlicher Gewaltmaßnahmen wird (noch vor dem Vernichtungslager). Das verbindet den Anne-Frank-Film mit Stevens' letzter Regiearbeit vor dem Kriegseinsatz, seiner letzten großen Komödie. Sie heißt *The More the Merrier* und gewinnt ihren romantischen Witz aus dem kriegsbedingten Wohnungsmangel in der überfüllten Hauptstadt Washington. Ich meine es nicht sarkastisch, wenn ich *The More the Merrier* in eine Linie mit *The Diary of Anne Frank* stelle, auch mit Dachau, Nürnberg und dem vertuschten Mord in *A Place in the Sun*.

Der Holocaust wird 1945 und in den Jahren danach nicht als solcher gezeigt; daran hat fortwirkender Antisemitismus, auch in den USA, seinen Anteil. Was unter den Nazis geschehen ist, zeigt sich erst allmählich, auf einen zweiten Blick. Stevens beginnt seine Filmlaufbahn als Meister einer Zeitlichkeit des zweiten Blicks, des *double take*, des Sickerwitzes – auch der *aufgeschobenen* Aktion oder Reaktion in frühen Laurel-&-Hardy-Filmen, an denen er als Gagschreiber mitwirkte. Seine letzte Komödie *The More the Merrier* ist Screwball, aber gebremst, fast betäubt, mit großer *double-take*-Schlusspointe (das frisch vermählte Paar merkt erst nach einiger Zeit, dass die Wand zwischen ihren Schlafzimmern weg ist). Nach Dachau hat Stevens erklärtermaßen nie wieder ein Komödienprojekt betrieben. Aber den *double take*, den zweiten Blick, dem sich etwas zeigt: Diese

18 Bei Samuel Fuller erfolgt dies unter der enigmatischen Chiffre »Verboten Juden«. Siehe S. 39 ff. in diesem Buch.

Struktur nimmt Stevens mit in seine zweite Karriere, an den *Place in the Sun*, in seinen zweiten großen Film *nach Dachau*. Allmählich zeigt sich, auf den zweiten Blick … Im Rückblick ist natürlich alles klar. Da lässt sich eine Hollywood-Diva im Badeanzug mit den Leichen von Dachau überblenden und amerikanischer Kulturimperialismus als »Endlösung« des Kinos missverstehen. Zumindest für Jean-Luc Godard, der *A Place in the Sun* in seine *Histoire(s) du Cinéma* einarbeitet.

Godard weiß es ganz genau, aber er zeigt und montiert hier nichts, was Stevens nicht schon artikuliert hätte – in seinen Überblendungen, die er hier extrem ausreizt, als wären sie elektrisch aufgeladene Schichten der Geschichte[19]; und in seinen Großaufnahmen von Gesichtern, die er von Dachau in die Welt der jungen Reichen und Schönen mitnimmt. Er habe, sagt er, in Dachau die Gesichter von Tätern und von Opfern, die diese identifizierten, ganz nah beieinander gezeigt, und er habe seine Filmrollen mit Titeln wie »Close-ups of the prisoners – very good of their faces« versehen.

Außerdem hat sich Godard auf die falsche junge Frau am See im Weichbild von Dachau konzentriert: auf Liz Taylor als Angela Vickers, Godards Engel, der das in Sünde gefallene Kino erlöst. Die zerstreute Wahrnehmung aber gilt der anderen Frau: der, die im See verschwindet. Sie heißt im Film Alice Tripp und verweist auf eine Reise hinter die Spiegel, wo nicht das engelsgleiche Vermögen des *Bildes* (im Godard'schen Sinn) auf uns wartet, sondern wo sich der Sinn in Schrift streut und aufschiebt. Gespielt wird Alice Tripp von einer Darstellerin, die als

Shirley Schrift in eine aus K.-u.-K.-Österreich stammende jüdische Familie geboren wurde. Wir kennen sie als Shelley Winters. Für *A Place in the Sun* wurde sie für einen Oscar nominiert; später erhielt sie einen für die Rolle einer Mitbewohnerin von Anne Frank in Stevens' Film.

Wer sich für Hollywood interessiert, kennt den Treppenwitz, dass Winters quasi die jüdisch-amerikanische Gegenfigur zu Kristina Söderbaum, der »Reichswasserleiche« im Nazi-Film, ist. »In every film where I've either drowned or had to swim […] I have had a great personal success«, schreibt Winters.[20] Eine weitere Oscar-Nominierung erhielt sie 1973 für *The Poseidon Adventure*, in dem sie unter Wasser um ihr Leben schwimmt und ertrinkt. Im Sommer 1951 war sie als unsicheres Fließbandmädchen nicht nur in *A Place in the Sun*, sondern auch in *He Ran All the Way* zu sehen, wo sie John Garfield beim Schwimmen kennenlernt. Und wie ein Nachtrag zu ihrem Verschwinden im See wirkt ihre Szene als Unterwasser-Leiche 1955 in *The Night of the Hunter*.[21]

Von Shelley Winters erfahren wir mehr über Hollywood und den Holocaust als von Jean-Luc Godard. Ihre Autobiografie *Shelley. Also Known as Shirley* steht ganz im Zeichen ihrer Doppelleben. In *A Double Life* spielte sie 1947 ihre erste größere Rolle: als heimliche Geliebte

19 »I wanted a kind of energy to flow through«, sagt Stevens 1973 im Gespräch mit dem American Film Institute über die Kontrastwirkungen in diesem Film. In: *George Stevens. Interviews*, Jackson, MS 2004, S. 104.
20 Shelley Winters, *Shelley. Also Known as Shirley*, New York 1980, S. 283.
21 Im Dialog des Monster Movie *Tentacoli* (1977) meint Winters selbstironisch, Tauchen sei ihr Lieblingssport.

eines Erfolgssüchtigen, der sie ermordet. Und in der Wirklichkeit führte sie, zumal während der Arbeit an *A Place in the Sun,* ein Mehr-als-Doppelleben: als heimliche Geliebte von Burt Lancaster (der sie mit Heiratsversprechen hinhielt); als typisierte Blonde Bombshell, die heimlich Schauspielunterricht bei Charles Laughton nahm; sowie als anorektische Glamour-Prinzessin, die ihre Bildung ebenso für sich behielt wie ihre Shirley-Schrift-Identität und ihre Vertrautheit mit jüdischen Bräuchen und Schriften – und mit Dreisers *An American Tragedy.* Sie habe sich, schreibt Shelley, also known as Shirley, in schmerzhafter Weise mit dem armen schwangeren Mädchen in *A Place in the Sun* identifiziert: »I played this young victim of the American success syndrome.« Von Winters ist auch zu erfahren, dass Stevens' Projekt einer Verfilmung von *An American Tragedy* aus Angst vor der »political witch-hunt« des HUAC-Komitees in *A Place in the Sun* umgetitelt wurde – Dreiser wurde als »left-winger« beargwöhnt. Nicht nur der Titel wurde geändert. Winters schreibt, sie habe sich stets gefragt, warum Stevens dem jungen Aufsteiger seinen eigenen Vornamen gab.[22] Der Selbstbezug eines Regisseurs, der Dachau gefilmt hat, geht womöglich noch weiter: Der Clyde Griffiths aus dem Roman heißt in Stevens' Film wie der Gründer der *Eastman Kodak Company,* der bedeutendsten Produktionsstätte für Filmmaterial: George Eastman.

Stevens las Dreisers 1925 erschienenen Roman im Herbst 1945 ein zweites Mal und begann mit Entwürfen für eine Neuverfilmung, während er in Deutschland an Beweisfilmen für den Nürnberger Prozess arbeitete. Später meinte er, es sei ihm schon klar gewesen, dass er 1946 keinen »marxistisch-leninistischen« Stoff verfilmen konnte, er habe aber einen ganz zeitgenössischen Film machen wollen: »[It would] relate perfectly to what was going on in 1946.« Und auf die Frage, ob seine Hauptfigur nun schuld sei am Tod des Mädchens im See oder nicht, antwortet er im Interview: »With the murder, where does the thought end and the action begin?«[23] In etwa so lautet 1945/46 das Problem der Nürnberger Anklagevertretung: Wie lässt sich ein Übergang zwischen Gedanken und Handlungen der Nazis juridisch schlüssig darlegen? Wie sieht der *Nazi Plan* aus, der zu *Nazi Concentration Camps* führt (um es mit den Titeln von Stevens' Beweisfilmen zu sagen)? Das ist das Problem der Rückführbarkeit von Handlungen auf Antriebe, das Kracauer in *History* anhand der Boot-Szene in *An American Tragedy* darlegt. In Stevens' Verfilmung ist der junge George Eastman von seiner eigenen Unschuld überzeugt, auch noch beim Prozess: Er habe zwar einen Mord vorbereitet, aber Alice sei durch einen Unfall ertrunken, und er habe ihr Verschwinden nur vertuscht. »He is guilty in desire, but not in deed«, heißt es im Film, und: »In [his] heart it was murder.« Er habe diese Wahrheit versteckt, auch vor sich selbst.

»Where does the thought end and the action begin?« Vielleicht ist *A Place in the Sun* ein Film

22 Winters, a.a.O., S. 276 ff., 295, 304.
23 Stevens 1967 im Gespräch mit Robert Hughes, in: *Interviews,* a.a.O., S. 69 f.

über eine unterlassene Hilfeleistung, über eine Rettung, die nicht bzw. zu spät erfolgt. Stevens, der bei der allzu späten Befreiung von Dachau dabei war, zieht anhand seiner Nachkriegsfilme eigenartige Vergleiche, und er beschreibt den Einsatz von Geräuschen, die nicht als solche hörbar sind, mit eigenartigen Worten. Er spricht von einem »Howitzer« und einem »Nazi Spitzinbomber«. Mit Letzterem meint er das bedrohliche Triebwerksgeräusch, mit dem er das Motorboot der Reichen und Schönen unterlegt, auf dem George mitfährt, nachdem er Alice in demselben Badesee verschwinden ließ: Der *Spitzinbomber* ist ein deutscher Sturzkampfbomber.[24] Hier fliegen Stukas – *Stukas over Warsaw*, denn der Ort, an dem George Alice trifft, bevor sie zum See fahren, heißt wie Polens Hauptstadt auf Englisch (und wie einige Orte in den USA, auch der, an dem Dreiser zur Schule ging). Das Treffen mit Alice plant George für den 1. September, Datum des deutschen Überfalls auf Polen 1939 (der Kalendereintrag kommt groß ins Bild). – Ein *Howitzer*, der Stevens' anderen Sound verursacht, ist ein Geschütz, eine Haubitze, zu hören in seinem Western-Klassiker *Shane* (1953).

Es ist seltsam, was Stevens im Interview über *Shane* sagt, zum Teil schon während der Dreharbeiten. Nachdem einige andere Regisseure nach dem Krieg ihr »war picture« gemacht hätten, sei dieser Western *sein* Kriegsfilm gewesen; das Schießen darin habe er als einen Schock gestalten wollen: »a gunshot, for our purposes is a holocaust.« Deshalb habe er den ersten Schuss, der in *Shane* fällt, den ersten Schuss des Titelhelden, so lange hinausgezögert und dann mit dem Howitzer unterlegt.[25] Ebenso lang hinaus-

gezögert ist das schlussendliche Eingreifen des Helden gegen die Bande, die das Tal terrorisiert. Stevens' Worte, wonach *Shane* vom Zweiten Weltkrieg handelt und ein *gunshot* ein Holocaust ist, laufen letztlich darauf hinaus: Ein *gunshot* bedeutet, mündet in, Holocaust, wenn er erst nach langem Zögern abgegeben wird. Hätten wir den Krieg gegen Hitler nur drei Jahre früher begonnen, sagt Stevens 1967 im Interview. Es dämmert erst beim zweiten Hinsehen. Wenn es so ist, dass Stevens mit *Shane* seine Dachau-Erfahrung bearbeitet, dann umfasst das ein Moment von *redeemer's guilt* am Zu-spät einer Rettung. *An American Tragedy*.

Kracauer thematisiert *A Place in the Sun* nur indirekt: anhand von Eisensteins Entwurf und indem er Bosley Crowthers Kritiker-Lob für Stevens' äußerst expressive Großaufnahmen zitiert. Für Kracauer machen sich Großaufnahmen selbständig gegenüber Situationen, auf die sie nicht restlos rückführbar sind; ebenso sieht er die Rückführbarkeit von Handlungen auf Antriebe als ein Problem namens Geschichte.[26] *Extreme close-up*: abgeschnittene Gesichter, abgeschnittene Kausalketten.

24 Das Wort *Spitzinbomber* existiert nur in diesem Stevens-Interview von 1967 (S. 71) und seinen Zitierungen. (Und als unwillkürlicher Querverweis auf *Arsen und Spitzenhäubchen*, dessen Versetzungen von Nazi-Gewalt ins bürgerliche Amerika in diesem Band auf S. 210 ff. untersucht werden.)

25 Stevens 1953 im Gespräch mit Joe Hyams und 1974 im Gespräch mit Patrick McGilligan und Joseph McBride, in: *Interviews*, S. 11, 116.

26 Kracauer, *Theory of Film: The Redemption of Physical Reality* [1960], Princeton 1997. Zu Crowthers Lob siehe S. 47; zu »D. W. Griffith's admirable nonsolution« – Griffith lasse seine Close-ups *nicht* im szenischen Gesamtzusammenhang aufgehen – siehe S. 231.

Eine oft zitierte Stelle von *Theory of Film* gilt dem Holocaust. Kracauer vergleicht zwei Filme über Schlachthäuser miteinander: Georges Franjus *Le Sang des bêtes* (1949) über das routinierte Töten von Tieren in einem Pariser Schlachthof – und die Filme von der Befreiung der Nazi-Lager. Diesem Vergleich fügt er einen weiteren Film aus dem Nachkriegs-Hollywood hinzu, eine Satire über einen routinierten Mörder, gedreht von Charlie Chaplin (der über *A Place in the Sun* gesagt haben soll, dies sei der beste Film *ever* über Amerika). Der Film ist *Monsieur Verdoux* (1947). Kracauer schreibt über die Bootsfahrt-Szene, in der ein Bigamist, der mordet, um seine echte Kleinfamilie zu finanzieren, eine seiner Schein-Ehefrauen im See verschwinden lassen will: »If you watch closely enough you will find horror lurking behind the idyll. The same moral can be distilled from Franju's slaughterhouse film, which casts deep shadows on the ordinary process of living.«[27]

Was diese Anblicke vermitteln, entspricht dem, was die Filme von den Lager-Befreiungen vermitteln. Der Schrecken zeigt sich, so Kracauer, eingebettet in einen »ordinary process of living«, als Teil von dessen Infrastruktur. Mord hat Anteil am idyllischen Betrieb. Die Wahrnehmung des verdeckten Schreckens, zunächst die Wahrnehmung der Verdeckung, die nach 1945 fortwirkt, weil das Leben weitergehen

muss, weil man jeden Tag essen muss, wie es am Ende von *Le Sang des bêtes* zu Ansichten der pfeifenden Schlachter heißt – dem gilt die *redemption*. Film habe, so Kracauer, die Möglichkeit, selbst den Schrecken rettend zu erlösen, »to redeem vicariously even violence and horror«. Ein Kracauer-Experte meinte unlängst, da fehle offenbar das Wort »from« bzw. »vor«: Es müsse doch heißen, dass Filme »unsere Umwelt […] stellvertretend sogar [vor] Gewalt und Schrecken zu erretten« vermögen, weil es ja nicht Gewalt und Schrecken sein können, die errettet werden sollen.[28] Doch! Kracauer stottert – aber es fehlt ihm kein Wort. Er hat das schon richtig formuliert: Es geht darum, den Schrecken zu erlösen, nämlich von seiner Unsichtbarkeit zu erlösen, somit den Schrecken nachgerade *von uns* zu erlösen, von unserer Weigerung, ihn und uns in Beziehung zu ihm wahrzunehmen. Für diese Weigerung gibt es allzu schlagende Antriebe.

Nach 1945 wird die Wahrnehmbarkeit der Schrecken organisierter Massengewalt in der Wirklichkeit gestreuter Film-Motive gerettet. Den Holocaust zu vermitteln, heißt auch: mitzuvermitteln, was ihn unsichtbar, unverstehbar macht. Die Frage ist nicht: Wie kann die Kunst Auschwitz gerecht werden? Vielmehr stellt sich aus der Geschichte eine politische Frage: Aus welchen Alltagen des *ordinary living* ragt der Holocaust heraus? Auf den zweiten Blick zumal, weil er in sie eingebettet ist. Wie lässt sich der Schrecken für die und in der Wahrnehmung retten, sodass wir in derselben Welt mit ihm sind? Nicht in einer *vor ihm* geretteten, *von ihm* gereinigten Paradies- oder Blasen-Welt.

27 Kracauer, *Theory of Film*, S. 305, 308.
28 Kracauer, »Tentative Outline of a Book on Film Aesthetics« [1949], in: Volker Breidecker (Hg.), *Siegfried Kracauer – Erwin Panofsky. Briefwechsel 1941–1966*, Berlin 1996, S. 91. – Jörg Später, *Siegfried Kracauer. Eine Biographie*, Berlin 2016, S. 478, 671.

Das exemplarische (Mit-)Täter-Subjekt im Holocaust, schreibt Hannah Arendt Ende 1944, gleich nach der Befreiung der ersten Nazi-Lager, ist nicht von Sadismus oder ideologischen Visionen angetrieben, es ist vielmehr der gewöhnliche kleinbürgerliche Familienmensch vom Typ Heinrich Himmler.[29] Wie Monsieur Verdoux sorgt er sich nur um das Wohl seiner Familie, um seinen Betrieb, seine Karriere, seinen kleinen oder mittelständischen Platz an der Sonne des Erfolgs. Kracauer hob in Studien zur Faschisierung und zu den Mittelschichten hervor, dass die politische Tendenz der Mitte nach rechts nicht auf Klassenpositionen in den Produktionsverhältnissen oder auf Ideologien staatlicher Machtpolitik rückführbar sei. Mittelschicht ist der Name eines Problems der Rückführbarkeit von Gewaltausübung auf ihre Antriebe, gerade weil diese so *ordinary* sind. (Die Übersetzung von Klassenängsten in Minderheitenhass ist auch nichts Besonderes.) Die Bereitschaft dieser Nicht-Klasse, ein Stück des Weges mit Hitler zu gehen – und dabei sehr weit zu gehen –, ist Teil der Sorge um ihre bürgerliche Existenz, ihre Aufstiegsmöglichkeiten, ihr Glück. Für den jungen Aufsteiger, der das Fließband schneller laufen lässt, ist es einfach zu glücksverheißend, wenn Shelley Schrift ertrinkt.

[2018, Vortrag]

29 Hannah Arendt, »Organisierte Schuld und universelle Verantwortung« (das 1946 erstveröffentlichte deutschsprachige Manuskript: https://hannah-arendt-edition.net/3p.html – Zugriff am 30.8.2022).

Das Loch im Volk: Horrorfilm heute

Demonic demos *bei Ari Aster, Jordan Peele und anderen*

»There's no way to be dealing with this in any rational way … All these phantasies will be gone.«

(Laundromat Chicks, »Close-up«, Siluh Records 2022)

Filme lassen uns wahrnehmen, was an der Wirklichkeit politisch ist. Das *Wahrnehmen* inkludiert hier buchstäblich auch die Wahrung von Wahrheiten (auch von politischen). Aber es erfolgt in zerstreuter Nähe zu diesen Wahrheiten, nicht an ihrem – oder unserem – »angestammten« Ort. Daher ist Film-Wahrnehmung abgesetzt vom Bild des westlichen Denkers als Wissens-Patriarch wie auch von einer Politik, die das Volk als wahr und als vollständig imaginiert. Film-Wahrnehmung ist abgesetzt vom Voll-Volk. Am Volk ist nichts grundsätzlich falsch; an seiner Vollständigkeit eigentlich alles. Es existiert nur in Formen, die es spalten. Hier ist Horrorfilm exemplarisch, gerade weil er

meist nicht als ein Stammplatz von Wahrheitsfähigkeit gilt. Horrorfilm (ich beschränke mich auf zeitgenössisches US-Mainstream-Kino) ist einer Einsicht in den grundlegenden Zusammen-Spalt, die In-sich-Gespaltenheit des Volks nahe – zeitlogisch und raumlogisch.

Von links wird das Volk als *demos* gefasst. Demokratie, die Verkehrsform der Volksspaltung, ist dem Dämonischen unerwartet nah: Beide Begriffe – *daimon*, der abgetrennte Schatten, und *demos* – haben Herkunftsbezüge zur *Zeit* und zur *Trennung*. (Wikipedia weiß das.) Daher: *demonic democracy* der Abgetrennt-Mitseienden.[1] Rechts gilt Volk als *ethnos* und Nation, Vollwert-Stamm des Staats. Beide Volks-Fassungen meinen etwas, das zugleich immer schon da ist und verheißen wird – *gegeben* (links als Aufgabe, rechts als Uranfang) und *kommend*. Eine ähnliche Zeit-Spaltung lässt sich mit Vivian Sobchack und Linda Williams am Horrorfilm festmachen: ein archaisches Immer-Schon, das nicht weggeht, und zugleich eine Zeit dessen, was kommt – ominös angekündigt und doch kategorisch *zu früh*.[2] Das Zu-früh bedeutet Ohnmacht gegenüber dem, was kommt. Horrorfilm heißt für die Filmfiguren und für uns, unvorbereitet, handlungsunfähig zu sein. Die Figuren erfahren im Erleiden, und wir übernehmen viel von dieser Erfahrung.

1 Zur Demokratie als Dispositiv, das die Anerkennung – ich sage: die Wahrnehmung – der Nicht-Identität von Gesellschaft als Institution normalisiert, vgl. Oliver Marchart, *Die politische Differenz. Zum Denken des Politischen bei Nancy, Lefort, Badiou, Laclau und Agamben*, Berlin 2010, Kap. 11.

2 Vivian Sobchack, »The Fantastic«, in: Geoffrey Nowell-Smith (Hg.), *The Oxford History of World Cinema*. Oxford 1996; Linda Williams, »Film Bodies: Gender, Genre, and Excess«, in: Barry Keith Grant (Hg.), *Film Genre Reader II*, Austin 1995.

Entlang von Raumbegriffen gesehen, ist Horrorfilm eine Art Film, die besonders das *Loch im Volk* bespielt. Es geht dabei um Aussetzer an etablierten Orten von Handlungsfähigkeit wie auch im Selbst-Bewusstsein derer, die Filme schauen – »Lochungen«, die Einzelne in kollektivierenden Zusammenhängen erfahren. Und es ist eine Art Film, die *Volk im Loch* situiert, an einem Ort, der kategorisch – und im Kino wirklich – dunkel ist, also einschließend und aussetzend zugleich. Wir sind dem Horrorfilm ausgesetzt: Denken wir an die Kinetik der *jump scares* (die Hitchcocks Traum vom elektronisch auf Knopfdruck bespielbaren Filmpublikum allzu sehr verwirklicht). Als eine Art von Film, die systematisch Unsicherheitserfahrungen wahrnehmbar macht, ermöglichen Horrorfilme uns, etwas *durchzuspielen*, das neonationalliberale Politik und ihre Angst-Steuerungen mit uns anstellen. Wir kommen zerstreut, also nicht »gefasst«, der Wahrheit nahe. Bescheidener formuliert: Wir befinden uns nicht ganz fern von kritischen Einsichten in solche Politik.

Um es nun wieder mehr *mit der Zeit* zu sagen: Horrorfilm kündigt etwas an, das zur Unzeit auf uns losgehen wird und dem etwas (immer) schon Dagewesenes anhaftet. In vielen Science-Fiction-Filmen ist das, was kommt, etwas Wunderbares, das staunen macht; im Horrorfilm wundern wir uns oft über Ankünfte von Allzu-Bekanntem. Etwas davon schwingt heute in der Rede von *postnazistischen* bzw. *postfaschistischen* Gesellschaften mit. Das *post* bezeichnet (auch in anderen Kontexten) etwas Nicht-Loszuwerdendes, das wiederkommt. Die Geschichtsbe-

ziehung oder Zeitenfolge, die mit »postfaschistisch« gemeint ist, etabliert sich in der Bildungssprache fast gleichzeitig mit der Wiederkehr des Faschismus als einer machtpolitischen Option: Er steht wieder im gesellschaftlichen Raum, sozusagen rechtzeitig für die 100. Jahrestage seiner Großtaten, beginnend mit Mussolinis mythischem »Marsch auf Rom« 1922. Er steht im Raum als *immer schon da*, aber erst auf den zweiten Blick bemerkt – wie im Bildhintergrund eines Spuk- oder *Home-Invasion*-Thrillers. Dieses zeitgeprägte Sehen – Sichtbarkeit auf den zweiten Blick und *ex post* – bespielen etwa die markanten Halbdunkel-Inszenierungen heutiger Horrorfilme.

Faschismus, das sagt sich so. Vermutlich auch, weil wir in kommenden Zeiten einen vergleichsweise kleinen Faschismus erleben könnten (dafür aber in Farbe). Das Pathos von Bewegung und Führer-Genie, das Ersetzen alter Eliten durch neue, solche Sachen können manche Regierungen, zumal »christlich-soziale«, heute besser und unauffälliger als einige historische Regimes, die mit Original-Faschismus assoziiert werden. Ich bringe den Faschismus-Vergleich also ins Spiel, um heutige rechtspopulistische Strategien und nationalautoritäre Machtpraktiken (meist im Einklang mit neoliberalen Profitökonomien) zu bezeichnen: als eine Markierung, die halb lapidar, halb gruselig ist und uns – durchaus grell gezeichnete – Geschichtsbezüge anträgt.

Machtpolitik im Gesellschaftlichen durch eine Horror(film)optik zu verstehen, ein Immer-im-Raum-Stehen von Faschismus wahrnehmbar zu machen, damit beginnt Siegfried Kracauer

vor rund 100 Jahren. 1930 hält er in einer seiner Studien zur Mittelschicht fest, dass in einer kapitalistischen Gesellschaft das »normale Dasein« von einer »unmerklichen Schrecklichkeit« ist. Das Schreckliche bemerkst du nicht gleich. Und in einem Essay aus demselben Jahr, der eine heruntergekommene Berliner Ladenpassage mit jüngst renoviertem baulichen Rahmen allegorisch deutet, nämlich als Raum- und Zeit-Bild einer von Kämpfen geprägten Konkurrenzgesellschaft, da schreibt er über die umfassende Modernisierung des sozialen Raums, seiner »Architektur«: Dieser Prozess »[wird] später einmal wer weiß was ausbrüten – vielleicht den Fascismus oder auch gar nichts.«[3] Kracauer bringt das F-Wort (in einer Schreibweise, die auf das italienische Beispiel verweist) unvermittelt ins Spiel, fast flapsig – und am Textende. Was am Ende lapidar benannt wird, war die ganze Zeit mit im sozialen Raum, unmerklich.

In der Frage, wodurch Gesellschaft definiert ist, legen Kracauers Textstellen hochverdichtet einen Übergang nahe: von der Ökonomie als allbestimmender Letztinstanz, *Letzt-Grund*, zur Politik als *Kontingenz-Grund*. Ähnliches zeigt sich an Veränderungen in der Sozio-Topik des postklassischen Horrorfilms. Horror- und schaurige Science-Fiction-Filme der 1970er Jahre

lokalisierten das Ausbrüten verheerender Kräfte durch die unmerkliche Schrecklichkeit des kapitalistischen Alltags und seiner Modernisierungsschübe oft in einer übergriffigen Ökonomie: Im Direkt-Zugriff auf Körper fungierte Wirtschaft als Wahrheits-Ort, an dem sich zeigt, wie Volk (buchstäblich!) *in Fleisch und Blut produziert* wird – *Soylent-Green*-Menschenfleisch, *Texas-Chainsaw*-Schlachtvieh, Massenprodukt der 1978er *Body-Snatchers*-Fabrik ... Im *heutigen* Horror findet die Konfrontation mit dem Volk in seiner schrecklichen Wahrheit eher am Un-Ort der *Eigenlogik von Politik* statt. »Faschismus oder auch gar nichts« ist eine Chiffre für diese Topik. *Nichts* ist wichtig: Als Quasi-Begriff bei Kracauer ähnelt *Nichts* seiner Verwendung von Ausdrücken wie *Lücke* und *Loch*; sie verweisen alle auf gesellschaftliches Leben in Zerstreuung, umfassender Prekarität, auch was die Fragilität »soziopolitischer« Kausalverbindungen betrifft. Der Theorie-Name für Loch und Nichts lautet *Kontingenz*: Wie eine Gesellschaft sich im Register institutioneller Macht ausformt, ist *politisch kontingent*, folgt nicht notwendig aus ihrer Ökonomie oder ihren Habitus-Gruppen. Die Politik ist das Form werdende Nichts der Gesellschaft im Sinn ihres Nicht-sosein-Müssens bzw. Nicht-einfach-*sein*-Könnens, also im Sinn dessen, dass *Gesellschaft auch anders (sein) kann.*[4]

Die modernisierte Konkurrenzgesellschaft wird sich im Faschismus ausformen – oder auch in gar nix, wer weiß? Kracauers flapsiges »oder auch gar nichts« hält in der politischen Krisenzeit 1930 der Chance, dass es anders kommen kann, also der Kontingenz die Treue. Die

3 Kracauer, »Abschied von der Lindenpassage« [1930], in: *Das Ornament der Masse*, Frankfurt am Main 1963, S. 332; zur »unmerklichen Schrecklichkeit«: *Die Angestellten. Aus dem neuesten Deutschland* [1930], Frankfurt am Main 1971, S. 109.
4 Zur Kontingenz von Gesellschaft als einer Intimkonfrontation mit ihrem Nichts, an die ihr »Durchgang durch die Politik« anschließt, vgl. Marchart, *Politische Differenz*, S. 195 ff., 352 ff.

Mittelschicht, über die er viel schreibt, ist die Kontingenz-Klasse (bzw. Nicht-Klasse) schlechthin – politisch nicht vorherbestimmt, »ideologisch obdachlos«. Dass sie in ihren Ängsten und Hoffnungen auf Hitler setzt, ist 1930 noch nicht ausgemacht; aber es passiert, nicht zuletzt aufgrund von Strategiefehlern der Linken. Diese Fehler untersucht Kracauer in seinen frühen Pariser und New Yorker Exil-Schriften im Kontext der generellen Faschisierungsgeschichte der deutschen Mittelschicht.[5] Er erzählt diese Geschichte nicht zuletzt entlang von Weimarer (Horror-)Filmen nach. Entgegen einer verbreiteten Einschätzung beschwört er damit nicht eine Teleologie, die unvermeidlich Hitler und nichts anderes ausbrütet; vielmehr versucht er, politische Nicht-Notwendigkeiten wahrnehmbar zu machen, historischen Kontingenz-Sinn zu retten.

Heutige Horrorfilme machen nicht nur rechtsautoritäre Drohung wahrnehmbar (»vielleicht Faschismus«), sondern auch politische Kontingenz (»oder auch gar nichts«). Aus dem Gesellschaftlichen folgt nichts mit Notwendigkeit, aber es folgt: It Follows – alles und nichts. Im so betitelten Paranoia-Horrorfilm aus dem Jahr 2014 erscheint Gesellschaft als omnipotenzielle Bedrohung, verkörpert in immer anderen Alltagspersonen, die den Protagonist*innen folgen, offenbar grundlos, erst auf den zweiten Blick zu bemerken, langsam, unaufhaltsam, ultimativ tödlich. Insoweit It Follows Gesellschaft als ein pervasives, nicht abzuschüttelndes Es bzw. Ding vermittelt, könnte er auch schlicht Society heißen (doch das wäre ein anderer Horrorfilm: ein 1989er-Glanzstück kritischer Neoliberalis-

mus-Paranoia). Ich möchte aber weniger auf einen grundlegenden Sinn für Gesellschaft als nicht loszuwerdende All-Durchdringung hinaus als vielmehr auf unseren historischen Moment, der, politisch gesehen, in Teilen ein populistischer Moment (Chantal Mouffe) ist. Volk folgt als Zusatz, es setzt sich selbst hinzu – und erscheint so als obszön, nachdem es jahrzehntelang »postpolitisch« verschüttet war. Die neoliberale Kontrollgesellschaft beanspruchte in ihrer Vollblüte, »ohne Volk«, ohne Politik auszukommen, diese ganz durch »Standort« und »Motivation« zu ersetzen. Neoliberale Optimierungsmacht beanspruchte, direkt dem gesellschaftlichen Produktivkörper zu entspringen (wodurch diese Regierungsform unkenntlich machte, wie sehr sie ein Regieren auch im Wege staatlicher Machtausübung war und ist). Sie hatte eine prägnante Wahrnehmungsform in den um 2000 boomenden Mindgame-Filmen à la The Sixth Sense, die uns nahelegten, ihre Timelines vom alles relativierenden, überraschenden Plot-Twist-Ende her zu rekonstruieren. Auch in The Others oder The Village zeigte sich im »durcharbeitenden« Rückblick eine schrecklich schlüssige Story, eine Fügung, die jedes Geschehen, auch Störungen, systemintegrativ einspeiste.[6] Heute ist das Regieren vielfach mit Wieder-Erscheinungen von Volk kon-

5 Kracauer, Totalitäre Propaganda [fertiggestellt 1938], Berlin 2013; From Caligari to Hitler. A Psychological History of the German Film, Princeton 1947, S. 9.
6 Vgl. Drehli Robnik, »›We are grateful for the time we have been given‹: Zur Retroaktivität als medienkulturelle Erfahrungslogik anhand von M. Night Shyamalans The Village«, in: Blaser/Braidt/Fuxjäger/Mayr (Hg.), Falsche Fährten in Film & Fernsehen, Wien 2007.

238

frontiert, mit popularen, zumeist populistisch verfassten Machtansprüchen, manchmal von links, öfter von rechts.[7] Für Politik-Wahrnehmungen, die Horrorfilm leistet, bedeutet das einen Wandel: weg vom Abgrund-Blick in die Prädetermination durch das Kapitalverhältnis, hin zum Abrupt-Abwegigen der Ankunft von Volk. Dessen politische Formbildung ist eher Ruptur (und *over the top*) als ausgeklügelte Konsequenz; sie folgt nicht aus dem Gesellschaftlichen, auch nicht retrospektiv. Es hat viel weniger Witz als noch bei *The Village*, die Story und Timeline von *Hereditary* vom Ende her zu rekonstruieren.

Ari Asters *Hereditary* (2018) und Jordan Peeles *Get Out* (2017) sind Sekten-Verschwörungs-Horrorfilme, in denen die politische Versammlung von Volk als Zusatz erscheint: Aufpfropfung, die kontingent bleibt. In beiden Filmen ist der Allmachtsanspruch – »Bind all men to our will!« bei Aster, Reproduktion der Vitalität einer Population ins Unendliche bei Peele – nur in beschränkter Weise auf die plastisch vermittelten Alltage und Identitätsnöte von White-Upper-Middle-Class-Familien rückführbar: Beide Filme legen uns nahe, Setzungen zu akzeptieren, die aus dem Nichts zu kommen scheinen. So wie die Jump-Cuts, die in *Hereditary* abrupt den Tag zur Nacht machen. In diesem Film ist die Selbstformung der Mittelschicht im Zeichen von Allmacht dadurch schräg präfiguriert, dass dieses Soziotop als Modell seiner selbst erscheint, im »großen« Zugriff auf sich selbst: Eine Familie von *healers* – Vater Psychiater, Mutter »Autotherapie«-Künstlerin – bewohnt ein Landhaus, dessen Räume wie Kulissen wirken; vor allem sind sie vollgeräumt mit Haus- und Zimmer-Modellen. Die Mutter baut in ihrer Kunst manisch Miniaturmodelle ihrer eigenen, von Todesfällen gebeutelten Familienwelt. Häuschen im Haus, Baumhaus davor als Zusatz zum Haus: Diese doppelt gespaltene Topik weist sozialen Alltag als etwas aus, das eben kein wohlgeformter Organismus ist. Seine politische Ausformung geht daher auch nicht organisch aus ihm hervor, sie »entspringt« ihm höchstens im Modus des vehementen Sprungs (Jump-Cut, Maßstabssprung, irre Plot-Wendung). Einen solchen Sprung vollzog schon Kracauer mit seinem abrupten »Faschismus oder gar nichts« – und landete sogleich im Paradox-Denkbild einer Gesellschaft, die *ganz Übergang* ist und dabei *sich selbst enthält*.[8] Das Haus-Modell in *Hereditary* dient kaum mehr der »Darstellung«, sondern wird eigendynamisch: Es führt das Thema einer Macht ein, die zum Durchgriff und Direktzugriff tendiert, nicht länger vermittelt durch Rahmungen der Repräsentation.

Hereditary wird oft mit dem Verschwörungs-Horror von *Rosemary's Baby* (1968) verglichen. Das macht vor allem für die Enden beider Filme Sinn: Da kippen bürgerliche Szenarien in die Offenbarung einer satanistischen Sekte. Im

7 Letztere stören mehr die gepflegte Normalverwaltung des entfesselten Kapitals als dessen Verwertungsprozess. Die Grenzen sind fließend: zwischen einer *Rückkehr* von Politik und ihrer *Liquidierung* im Autoritarismus – mit Fluchtpunkt Faschismus, der Politik als Konfliktaustragung erstickt bzw. in rassistisch-imperialistische Aggression umlenkt.

8 »Was sollte noch eine Passage in einer Gesellschaft, die selber nur eine Passage ist?« lautet Kracauers folgender, letzter Satz im »Lindenpassage«-Aufsatz.

Unterschied zu den heute im Horrorfilm gängigen *cults* und Sekten ist es hier keine *deviante* Kultur, die Allmacht will: Das Mittelschicht-Milieu, das Satan einen Sohn bzw. seiner Inkarnation Paimon einen königlichen Menschenkörper schenkt, webt in Asters Film dekorative Wohnungstür-Fußmatten; in Roman Polanskis Klassiker pflegt es Kräutergärtchen oder sorgt sich um Kratzer im Parkettboden. Es ruft eine neue Zeitrechnung aus, *Era Satanista* quasi, und bleibt doch spießig.

Mittelschicht hat immer Sorgen. Mit Parkettböden, mit Traumata. In einer der Highschool-Szenen von *Hereditary* wird die *Great Depression* erörtert; doppeldeutig meint das eine Familien-Krankheits- und Schmerzensgeschichte, zusätzlich zu dem globalen wirtschaftlichen »Tief« um 1930, aus dem rechte Parteien so viel politischen Profit ziehen konnten. Das historische wie auch das satansmythische Vermächtnis ist dem wohlsituierten liberalen Bildungsmilieu in Asters Film so äußerlich wie seine politische Artikulation – die dann doch etwas Intimes freisetzt, das mehr als »Klasseninteresse« ist: Verwundete Weiße wollen Heilung mit »Heil« als Zusatz. Im Baumhaus-Finale des Films versammelt sich unvermittelt eine Gruppe nackter Menschen vor grotesken Totems, Torsi mit Kopf-Applikationen, um ihren König anzubeten: »Hail Paimon! Hail! Hail!« Ein *heal house* wird *hell house*, am Ende *hail house*. Das ist auch nicht abwegiger als die »Hail Trump! Hail victory!«-Rufe (mit Hitlergruß) von wohlhabenden *Alt-Right*-Bubis kurz nach Trumps Wahl zum US-Präsidenten. Die politische Versammlung zum Satans-Volk ist eine Aufpfropfung (Kopf auf Torso), sein Allmachtsanspruch samt Führerfetisch ist soziologisch nicht reduzierbar, nicht linear rückführbar auf ein Milieu, das er repräsentierte; er ist irreduzible politische Artikulation, die in ihrer Eigenlogik einen harten Kern des »Sich-selbst-Genießens« (im Sinn Slavoj Žižeks) an dem Milieu freilegt.

In Peeles *Get Out* versammeln sich Leute nicht um ein Kind oder eine Reinkarnation Satans, sondern sektenhaft um das Wunder ihrer eigenen Wiedergeburt durch Transplantation. Wie *Hereditary* zeigt *Get Out* eine Mittelschichtfamilie weißer *healers* (Vater Neurochirurg, Mutter Psychotherapeutin) im Landhaus, wo einem Körper ein neuer »Geist«, quasi Kopf, ein- bzw. aufgepflanzt wird. Diese Weißen sind in ihren Umgangsformen nicht rassistisch – Dad würdigt Jesse Owens, interessiert sich für andere Kulturen, redet auch gleich so (»Y'know what I'm sayin'?«) und würde Obama ein drittes Mal wählen. Aber trotz, vielmehr *wegen* ihrer Liberalität gilt für sie: *Black lives matter*. Denn *black lives* gelten ihnen als attraktives Material; Schwarze Vitalität ist ihnen viel wert (siehe das Geheimritual der Auktion). Verheißt die Satans-Reichsgründung von *Hereditary* einer Nicht-Klasse Unsterblichkeit, so zeigt *Get Out* die Selbst-Modellierung einer Lebensform, die ihr Privileg perpetuiert, die permanente Neugründung eines ewig leben wollenden weißen Volkes. Das ist ein (Kolonial-)Rassismus, der nicht abweist, sondern aneignet, nämlich Qualitäten und Fähigkeiten, die in Schwarze Körper projiziert werden (und die brachlägen, würden Weiße sie nicht optimieren, wie es sinngemäß im Dialog heißt).

Im Körper-Kolonisierungs-Mystery von *Get Out* klingen *Body-Snatchers*-Momente an. Im Unterschied zum einstigen Horror verborgener (Re-)Produktionsstätten ist das Landhaus-Keller-Labor hier jedoch sekundär. Denn erstens gilt dem *Hobbykeller* gleich daneben mehr Aufmerksamkeit (durchaus sinnig, rücken doch Freizeitanlagen ins Zentrum der Reproduktion einer wellnessbesorgten Population). Zweitens beläßt es *Get Out* auch in seinem Sci-Fi- und Mad-Scientist-Plot bei Andeutungen: Die Verpflanzung weißer *minds* in jüngere Schwarze *bodies* hat nichts (technologisch) Faszinierendes; allenfalls spielt sie dem *faschistischen Faszinosum*[9] der von der Sekte verehrten *Coagula* zu. Rund um dieses Totem einer Neu-Verbindung hat der Gründer-Großvater der Familie (er heißt Roman; das ist nicht der einzige Polanski-Querbezug) seinen »reproduktionsmedizinischen« Verschwörer-Orden aufgebaut.[10] Drittens tritt in *Get Out* das Keller-Labor gegenüber anderen Loch-Räumen in den Hintergrund. Da ist »the sunken place«, ein diskursiv (durch *shaming*) induziertes Nichts an Schwarzem Selbstbewusstsein, in das die weiße Mutter den Schwarzen Protagonisten hypnotisch verbannt. Und Löcher tun sich auch dort auf, wo eine Topik rassistischer Abgrenzung gewendet wird. Sprich: Wem gilt wann das vieldeutige »Get Out«? Unmerkliche Schrecklichkeit: Erst scheint alles auf ein *Guess-Who's-Coming-to-Dinner*-Szenario hinauszulaufen, in dem Weiße einem Schwarzen Schwiegersohn *in spe* die Tür weisen; alsbald aber wollen wir diesem Neuzugang im Haus warnend »Get out!« zurufen. Die *Liberals* schließen nicht aus, sondern wollen selbst rein: in Körper, die sie cool finden. Insofern sind sie *mit drin*, Teil des Problems, und umso verstrickter, je mehr sie sich über rassistische Verachtung erhaben fühlen. Ihr Tun hat rassistische Effekte, *gerade weil* sie »aufgeschlossen« und an »Kultur-Austausch« interessiert sind.

Wie aber halten heutige Horrorfilme an der Allmacht, an deren Affinität zu faschistischer Herrschaft, das Moment der Kontingenz in einem starken, positiven Sinn fest? Also nicht nur die *Unwahrscheinlichkeit*, mit der diese Macht (letztlich doch) ihr Projekt durchzieht, sondern auch Gegenkräfte, die das Kracauer'sche *Vielleicht* und *Wer weiß?* im Verhältnis zur Faschisierung motivieren? Wie sehen Horror-Inszenierungen eines politischen *Oder auch anders* aus? Wie können Filme im Kontinuum der Brutalisierung nachbürgerlichen Regierens ein Loch ausmachen und dadurch aufmachen – ein *Fast gar nichts*, das im Widerstand gegen diesen Prozess wachsen kann? Betrachten wir einige Varianten davon – mit der Ver-

9 Die heute mit Susan Sontag assoziierte Wortverbindung prägt Kracauer schon in *Totalitäre Propaganda* (S. 36) mit Verweis auf die *Neu-Bündelung* soziokulturell zerstreuter Gruppen in der Bewegung der Bünde(l), *fasci*, und ihren »faszinierenden« Spektakeln.

10 Er tat dies letztlich (wenn wir die Plot-Fäden zusammenziehen), um nachzuholen, was ihm 1936 verwehrt blieb. Als Läufer verfehlte er damals knapp die Auswahl für die Berliner Olympischen Spiele – bei denen Jesse Owens, quasi an seiner Stelle, vor Hitlers Augen brillierte. Erst jetzt kann Opa Roman *seinen* athletischen Schwarzen Körper – einen solchen bewohnt er nun nämlich als Hundertjähriger – den Vertreter*innen einer »Herrenrasse« stolz zur Schau stellen: ein »black dude« als Widerlegung des alten, phobischen Rassismus durch den neuen, appropriierenden.

bindung von Volk und Loch in Peeles *Us* als Fluchtpunkt.

Einen *Nullpunkt* des Investments ins Loch vermittelt Asters Nachfolgefilm zu *Hereditary*. Entfaltete sein Satanismus-Schocker modellhaft Szenarien der Unausweichlichkeit, so verbindet *Midsommar* (2019) Heilsames und Auswegloses zu einer *Folk-Horror*-Textur, in der Positionen von Anfang an festgelegt sind. Eine US-Studentin, die an einem extremen Familientrauma laboriert, reist mit der Nerd-Clique ihres Kaum-noch-Partners ins schwedische Herkunftsdorf eines der Stoner-Bro's. Dort tragen alle Dorfleute geblümte weiße Roben und singen die Sonne an. Ein vitalistischer Naturkult eskaliert nach mythischen Regeln, bis zum grausamen Feuerritual, durch das sich hier kleingemeinschaftlicher Zusammenhalt reproduziert. Alle landen am ihnen vorbestimmten Platz: *Wicker Man* unter Wikingern. Anstatt uns an der Nase herumzuführen und subtil zu überraschen, nimmt *Midsommar* blutige Plot-Details in Zeichnungen vorweg, die mehr Kapiteltitel als Hinweise sind, und arrangiert Summer-Camp-Slasher-Versatzstücke so, dass die naseweise Haltung (»Ich weiß, was kommt!«), die im Horror-Rezeptionsdiskurs so oft auftrumpft, ins Leere geht: Es kommt *genau so*. Unheil nimmt seinen Lauf; irritierend nur, wie sehr es in seiner Funktion als Heil(ung) hervorgehoben ist. Am Ende sind die männlichen Besucher tot, und die Protagonistin kann erstmals wieder über ihr ganzes, nun blumenbekränztes Gesicht lachen.

Mit seinem Sinn für Therapie als soziales Dispositiv setzt Ari »King of Pain« Aster bei einer gängigen Horror-Trope an: Die Schreckenser-fahrung, von der der Film handelt, ist die Bearbeitung oder gar das Reenactment einer tiefen Verwundung, die eine Hauptfigur zu Beginn erlitten hat. Allerdings geht *Midsommar* über bloßes Durcharbeiten hinaus, in Richtung einer quasi exzessiven Heilung. Überschwappen allerorten: Auch Asters Wirklichkeits-Wahrnehmung geht weit über das Setting einer (von ihm kokett so bezeichneten) »Beziehungs-Trennungs-Story« hinaus. Und das in seiner Freude an Selbstgebackenem und naturnahem Konsum ganz vertraut gezeichnete bürgerliche Milieu des Films lässt in seiner Selbstformung das bloß *Gesellschaftliche* hinter sich: Weiße Mittelschicht will hier nicht mehr atomisiert, sondern *Gemeinschaft* sein. Die dabei angepeilte Urigkeit mutet freilich als ein sehr heutiges Projekt an: Das Immer-schon ist das, was kommen soll. *Midsommar* zeigt, wie ein Lifestyle aus Leiden(schaft)stechnik sein High und Heil im heidnischen Modellheim findet: Anfangs herrscht die Mikrophysik der Schuldgefühle, am Ende Geborgenheit in Blond, deren Herstellung geradlinig über Leichen geht. *Midsommar* vermittelt Sonne ohne Unterlass, Soziales ohne Kontingenz, routinierten Ablauf ohne *Oder auch anders*, Volk ohne Loch (in einer Zeit, in der die Besitzenden ihre kleinen Welten »verganzheitlichen«, indem ihre Politik abwirft, was am Christentum erbarmensethischer Ballast war). Hoffnung liegt hier einzig darin, dass *Midsommar* seine Kult-Arrangements und Skulpturen (anders als der »eng« gehaltene Showdown von *Hereditary*) so sinnig exzessiv ausstellt, so lang und breit, dass du (und nicht nur du) all diese brauchtumsbasierte Schönheit, die sich

heute ja ringsum anbiedert, irgendwann *nicht mehr sehen kannst.*

Eine Vervielfältigung der soziopolitischen Kämpfe wie auch der Operationen, die Wahrheiten in den Raum stellen, nimmt Boots Rileys mit SciFi-Horror versetzte Arbeitswelt-Satire *Sorry to Bother You* (2018) vor. Wir blicken in einen Macht-Abgrund, ohne dass dies auf eine letztinstanzliche Offenbarung hinausliefe. Ein junger Schwarzer Telemarketer steigt zum Darling seines weißen Hipster-Bosses mit Bro-Allüren auf. In dessen Villa bemerkt er, dass der CEO für seine von Streiks bedrohte Leiharbeitsfirma leistungsfähige *Equisapiens,* halb Mensch, halb Pferd, züchtet und (nachlässig) in Kojen neben dem Gäste-WC versteckt hält. Zur Rede gestellt, ob er Menschen als Sklaventiere halte, um den Profit zu erhöhen, antwortet der CEO: »Yeah, basically«; er zeigt dem Aufsteiger ein flippiges Imagevideo über die Vorzüge von Pferdepersonal und bietet ihm an, als Arbeiterführer im Sold der Firma tätig zu sein, als »Equisapien Martin Luther King whom we control – to keep shit simple«. Der Irrsinn biopolitischer Allmacht fällt hier mit zynischem Effizienz- und Kontrollkalkül in eins: Den CEO stört nicht die Entdeckung seiner »Erfindung«, sondern die Vorstellung, man könnte ihn für einen Mad Scientist halten, wo doch sein Projekt völlig rational sei. Der Aufsteiger aber wandelt sich vom Streikbrecher zum Wortführer einer Telemarketer-Revolte, die sich mit den Equisapiens gegen die Polizei verbündet. Aus dem Macht-Abgrund kommt nun zweierlei Volk. Aber die Straßenschlacht hat strikt *nichtapokalyptischen* Charakter, mündet sie doch in die Gründung

einer Branchen-Gewerkschaft und Verbesserung der Arbeitsbedingungen – was ebenso lapidar vermerkt wird wie der Umstand, dass Equisapiens (in einer Zusatzszene nach Filmende) die CEO-Villa stürmen. Rileys Sinn für politische Komplikationen (zu denen auch Momente der *Vereinfachung* zählen) bekräftigt ein demokratisches Verbesserungsprojekt – und fügt das obszöne Trotzdem populärer Ermächtigung als Rache der Verdammten hinzu.

LaKeith Stanfield spielt den Aufsteiger in die weiße Welt, die ihn und seine Stimme in ethnisch aufgeladenen Kontexten ausbeutet: sein Verkaufstalent mit (nachvertonter) *white voice* im Telefonjob, sein erzwungenes Posieren als kulturelles Kuriosum bei der CEO-Party, mit einer Klischeeversion von Gangster-Rap-Slang. Eine strukturell ähnliche (Neben-)Rolle – ein wegen seiner Blackness Ausgebeuteter, der *weiß* spricht – hatte Stanfield in *Get Out*: Dort rief er den Titelsatz aus, im Sinn von »Geh raus aus mir!«, und zwar als einer der von reichen Weißen kolonisierten Körper aus jenem Geheimlabor zur Herstellung von Mischwesen, das neben dem Hobbykeller (nicht Gäste-WC) liegt.

Get Out endet mit einer stolzen Selbstdefinition des ulkigen Buddys, der den Protagonisten gesucht und im Landhaus gefunden hat. Unter den Versionen der Szene im DVD-Bonusmaterial ist auch eine, in der er mutmaßt, die Weißen im Haus hätten 2016 wohl Trump gewählt; in jeder Version sagt der fürsorgliche Schwarze Mann, der bei der Flughafen-Sicherheit, der TSA (Transport Security Administration), arbeitet, am Ende: »I'm T-S-motherfuckin'-A. We handle shit. That's what we do.« Dass staatliche

Aufsichts-Institutionen rassistische Verstöße gegen Bürger- und Menschenrechte unterbinden (und nicht *begehen*), ist eine fromme Hoffnung. Vielmehr: eine bitter ironische Volte. *Us* (2019), Peeles Nachfolgefilm zu *Get Out,* zeigt denn auch populare Mobilisierung abseits staatlicher Rahmungen.

Ein Vor-Wort noch zum Volk in *Us*. Über den Faschismus als eigendynamische Mobilisierungsform schrieb Kracauer 1938, wenn dieser, wie die marxistische Orthodoxie annahm, bloß eine *Maske der bürgerlichen Reaktion* sei, dann frage sich doch: Warum *diese* Maske? Und es gelte, sie gerade *nicht* zu lüften, sondern *als Maske* zu erforschen. Ein Echo dieser Ansicht findet sich in einem Twist, der zum Programm für Kracauers *Caligari*-Buch wird: »Effects may at any time turn into spontaneous causes.«[11] Die politische Maske als »Effekt« ist das Definierende, gibt Aufschluss über gesellschaftliche »Ursachen«, die ihrerseits Kräfte-Wirkungen, also geschichtlich, sind. Damit nimmt Kracauer postmarxistische Einsichten vorweg, etwa Ernesto Laclaus Politiktheorie des Antagonismus: Politische Symbolisierungen, Namen, *Inszenierungen* bringen ein Volk nicht zum Ausdruck, sondern erst *hervor*. Die populistische Mobilisierung im Konflikt, als Königsweg zur Politik, ruft ein Underdog-Subjekt in den Status des Akteurs, der Akteurin, und betreibt – wie ein Detail-Close-up, das eine Gesamtszenerie auf den Punkt bringt – die regelrechte *elevation* eines partikularen Objekts, gar eines verworfenen Objekts, in den Status eines *Dings*, das Gesellschaft *als ganze* verkörpern könnte.[12] Gesellschaft ist jedoch nie voll, nie ganz. Ihre Form

ist immer strittig. Insofern ist solch ein All-Ding unmöglich – und obszön in seinem Erscheinen. Wie die *elevated objects*, die im heutigen Horror soziale Totalität schief verkörpern: Fetisch- und Totem-Dinge, auserwählte Körper in *elevation* bzw. *levitation*, Brennpunkte einer Neu-Gründung, Neu-Bündelung von Volk (bzw. eines *Neuen Bundes*, wenn Politik als Religion auftritt). Nur in diesem Sinn ist das Unwort vom *elevated horror* angebracht, mit dem heute Horrorkino dem *gehobenen* Elitengeschmack angetragen wird.

Elevation: Im christlichen Messritus kommt sie vor der *communion*; auf Ortstafeln von US-Kleinstädten (nicht nur in Horrorfilmen) steht sie neben der *population*. *Us* zeigt, beschwört, eine *population in elevation*, vollzieht aber die *elevation* als gespaltene. Das Volk bleibt in der Mobilisierung *demos*, dämonisch, »in Trennung«, gerät nicht zum faschistischen Präsenz-Phantasma der einheitlichen Community. Wie in *Get Out* mündet hier Soziologie in Politik – und Habitus-Satire in eine regelrechte Seinsstruktur. Diese Struktur wird *befragt*: nicht in ihrer ontologischen »Tiefe«, sondern, gerade weil sie aus dem Loch herauf scheint – befragt auf die Möglichkeit eines radikalen Zusammen-Spalts. Peele erfasst Volk als *ganz gespalten*, in seinen Zeiten, Zeichen, Zählungen. Politik als Setzung, Film als Wahrnehmung ihrer Übersetzung.

Es gibt politisches Horrorkino, in dem Politik *sozial* vermittelt ist: als Sozialkybernetik der

11 Kracauer, *Totalitäre Propaganda*, S. 13; *From Caligari to Hitler*, S. 9.
12 Ernesto Laclau, *On Populist Reason*, London/New York 2005, S. 113 ff., 143 ff.

Us (2019, Jordan Peele)

Führung (*Mindgame*-Film) oder als Tiefensoziologie eines gesellschaftlichen Unbewussten, das triebhaft ist (so zeigen dies jene Habitus-Horrorfilme, die Alltagsroutinen beobachten, unter denen ein regelrechter Milieu-Moloch wütet: *It, The Clovehitch Killer, Velvet Buzzsaw* u. a.). Im Kontrast zu diesen *Ableitungen von Grauen aus der Gesellschaft* zielt Peele direkter auf Politik. Sein Volk ist jeweils eine Zwillingspopulation – Schwarze Weiße in *Get Out*, unsichtbare Underdogs im Aufstieg aus der Unterwelt in *Us* –, und es erscheint unvermittelt, aufgepfropft. *Us* ordnet Allerwelts-Motive wie Spiegel, Schatten und Doppelgänger so an, dass (wie schon im Vorgängerfilm) aus einer vermeintlichen *home invasion* eine Oben-unten-Beziehung hervortritt: *Wir* sind *schon drinnen*, wir sind »impliziert«, denn Aufstieg (auch das ist *elevation*) heißt in der Konkurrenzgesellschaft Platztausch auf Kosten anderer. Herkunft verweist auf Gewaltverhältnisse, also wird sie verdrängt, wie im Fall der Mittelschicht-Mutter in *Us*, die als Kind mit der späteren Anführerin der Unterwelt-Menschen Platz getauscht hat (Lupita Nyong'o in einer der vielen Doppelrollen von *Us*). Unter diesem Aspekt ist der Doppelgänger-Plot die Schwarze Version eines *liberal-guilt*-Szenarios: Ein Aufstieg zur *middle class* bleibt *tethered*, angekettet, an die *middle passage*, an Historien von Raub, Sklaverei, Elend, Revolte. Den *sunken place* Schwarzer Scham wiederum weitet *Us* zur Unterwelt von *tunnel people*, zu Infrastrukturen der Armen, die im Plot vielfach *Tethered* genannt werden: Ihr Korridor gleicht einer Brennpunktschule, Haftanstalt, Mall …

Gerade in ihren großen Gesten bleibt die *Geschichte* des anderen Volkes, das sich als neues (ent)gründet, hier Andeutung: *Us* arbeitet mehr einer Wahrnehmung des *Kommenden* zu – der im Aufstand Heraus- und Heraufkommenden – als der Plausibilität und Geschlossenheit einer Vorgeschichte. Ergo klagen hier, wie üblich, Film-Fans im Netz über *plot holes*. Aber Loch und Lücke sind in *Us* Programm, zumal als Spaltung in *us and them,* die hervortritt, heraufkommt. Divergierend, aufgespalten sind auch die Narrative, die einen Overload an Erklärungen oder Begründungen anbieten: Fluor im Wasser, Kloning im Kalten Krieg, Mystik des Portals, Sinnbilder von Exodus (Pessach) und Auferstehung (Ostern). Für politische Schärfe in der Ansicht von Kontingenz, der gesellschaftlichen Bezogenheit auf andere, sorgen hier dinghafte Diagramme: Den zwei *minds* von *Get Out* – getrennt, aber verbunden in einem Körper – folgen in *Us* zwei (Volks-)Körper mit derselben Seele, hier verstanden als Geist, als immaterielles soziales Verhältnis (nicht Innerlichkeits-Schatz). Der Geist, der den Zusammen-Spalt von Oben und Unten vermitteln kann, ist objektiviert im Chiasmus der *Schere* und der *Kette*, jeweils über Kreuz (X) in Santa Cruz. Schaurig-grandioser *demos*: Das vielköpfige Volk, das zu Beginn des Films als postdemokratisch entleerter Signifikant gezeigt wird (wir schreiben 1986 und erleben die damalige Charity-Massenaktion *Hands Across America* im Fernsehen), erscheint am Ende in Form des Überkreuz-Händehaltens einer landesweiten *Tethered*-Menschenkette – ein *Reenactment* der 1986er-Aktion als Demo des *demos*.

Diese *population in elevation* unterscheidet sich von der faschistischen »Volks-Erhebung« und von der *Plebs*-als-Exzess-Romantik, die den Aufstand als Destruktion hypostasiert, aber auch von den Regressions-Mobs und Survivor-Heimatkulturen im Zombiefilm. Wie Judith Butler unter dem Titel »We, the People« schreibt, liegt die *Deklaration* des Volkes in dessen *Versammlung*. Diese setzt allerdings die Kontingenz unvollständiger, heterogener Körper gegen eine vorausgesetzte Einheitlichkeit und die Zeitlichkeit von Bezeichnungen gegen das Jetzt der völkischen Evidenz.[13] Was will das Volk in *Us*? Dass die *Tethered* ihre Oberwelt-Zwillinge töten (wollen), wirkt wie die Erfüllung einer Genre-Pflicht; die Kür aber liegt in der Selbst-Performance des Volks als Willenssubjekt mit Fragezeichen, das nicht auf Klassen-, Mob- oder Hilfsbedürftigen-Status reduzierbar ist.[14] »A statement that the world would see«, so nennt die Unterwelt-Anführerin Red (eine als Kind sozial deplatzierte Moses-artige Charismatikerin) die Menschenkette in roten Overalls, »some fucked-up performance art« nennt sie der Vater der Oberwelt-Familie.

Bei der Mobilisierungspolitik – Erhebung-durch-Benennung zum *Ding* unmöglicher Ganzheit – ist wichtig, dass sich dieses Ding nicht zum Einheitsvolk verfestigt. Die Performance

und Benennung des Volkes in *Us* vollzieht sich als dessen gleichzeitige *Entnennung* (Oliver Marchart) – durch Namen, Vergleiche und Quasi-Verkörperungen, die das Volk in einem gelösten, gelockerten Zustand halten. Wir sind wir, und zwar halb: raum-zeitlich versetzt, ausgestreut in einem von spielerisch-ominösen Elementen erfüllten Film, gedreht und geschrieben von Peele, dem gelernten Komiker/Autor in Sachen *race*- und Klassen-Projektionen (*Key & Peele*, 2012–2015; die Gangster-Klischee-Satire *Keanu*, 2016). In *Us* werden die vielnamigen Underdogs – *Tethered*, *Twins*, *Shadows*, selbsterklärte »Americans«, *US citizens* – anfangs auch mit Hasen verglichen, erst mit einem, dann zahllosen; es geht *down the rabbit hole* und endet mit »Les fleur«: Minnie Ripertons New-Age-Soul-Song, der zum finalen Anblick der Volks-Kette ertönt, hat einen Zählfehler im Titel: eine Blume oder viele? (Oder Karl Marx' »imaginäre Blumen an der Kette«?) Zahl als Bezeichnungsproblem, das ist hier kategorisch: Der Polit-Horror der Mobilisierung zeigt *population in evelation*, aber in durchkreuzter Evidenz (Paimons Anbetung als Krippenspiel-Modell, der Aufstand in *Sorry to Bother You* durch den Sehschlitz eines Arrest-Wagens). Und *Us* geht voll auf die Zwölf – *not!* In seinem Anzeichen-Spiel etabliert Peele *eleven* als Zentralzahl: nicht zehn, nicht ein Dutzend, Elf als Zahl der Unrundheit, der unbestimmten großen Menge (die das kolloquiale *eleventy* benennt), zumal als Doppel-Kette 11:11 (Uhrzeit, Spielstand, ominöser Bibelvers, Hautkratzer, Auto-Aufschrift, »Thriller«-T-Shirt mit markantem »ll« und Nummer 11) und im Vier-Vertikalbalken-Logo (|| ||) der

13 Judith Butler, »›Wir, das Volk‹: Überlegungen zur Versammlungsfreiheit«, in: Alain Badiou u. a., *Was ist ein Volk?*, Hamburg 2017.
14 Kein *Us* ohne *Them*: Der Schocker *Ils* (*Them*, 2006) wirft ein markantes Licht auf *Us*, insinuiert er doch, der blutige *Home-Invasion*-Spuk der »Straßenkinder« im rumänischen Landhaus französischer Expats sei als *Frage*, als Aufforderung zum »Spielen« gemeint gewesen.

Hardcore-Band Black Flag (1986 ein Slacker-T-Shirt, heute ein Hipness-Tool der *White Minority*). *Elevated Eleven*: Der schwarze Doppel-Elfer zeigt Flagge, indem er *anhält* vor den letzten Dingen des Voll-Volks. In diesem Anhalten fallen Innehalten und Standhalten zusammen.

Us spaltet *elevation* auf: in eine Erhebung zum popularen All-Ding und in die Ausstreuung von *eleventy things*, ein Viel-Ding-Milieu der Anzeichen und Easter Eggs. (Filme nach so etwas abzusuchen, ist heute normal.) Der finale Helikopter-Kameraflug zieht beide Strebungen zusammen: Er zeigt die Menschenkette, das *demos*-Monstrum, wie es viele Filme als überwältigende ultimative Präsenz beschwören, im Gegenlicht und am Bildrand, fast im Augenwinkel, und dann als Suchbild mit roten Linien auf dem Hügelpanorama. Du siehst *alles* und *nichts*, alles *als* fast gar nichts. In einem politisierten Zeit-Raum, den der Neo-Nazionalliberalismus mit Klassen-Angst und Heimatkult füllen will, nimmt Polit-Horror das Loch wahr, ohne das Volk sich nicht formt, nicht kommt, nicht in Form kommt. Wahrnehmung des *Volks im Loch* als antagonistisches ist Populismus; Wahrnehmung des *Lochs im Volk* als gespaltenes ist Demokratie. Beides zusammen ist nicht nichts.

[2018, Vortrag/2019]

»Leute – ich brauch dich!«
(Raison, »Gegen Gerade«, Buback/Indigo 2022)

Filmregister

Quellennachweise

100 JAHRE FILM VERSUS FASCHISMUS
kolik.film (Wien), Nr. 36, Herbst 2021.

BILDER, DIE DIE WELT BEWEGTEN
Kolumne 2014–2016 in *Spex: Magazin für Popkultur* (Berlin):
Le Trou – Das Loch: Nr. 367, März/April 2016 [letzte Ausgabe
der Kolumne]; *Rosemary's Baby*: Nr. 363, Sept. 2015;
Das Geheimnis der schwarzen Handschuhe: Nr. 356,
Okt. 2014; *The Satanic Rites of Dracula*: Nr. 358,
Jan/Feb. 2015; *Wanda*: Nr. 359, März 2015; *Martha*: Nr. 361,
Mai/Juni 2015; *Jaws – Der weiße Hai*: Nr. 364, Okt. 2015;
Exit... Nur keine Panik: Nr. 365, Dez. 2015; *The Big Red One*:
Nr. 362, Juli/Aug. 2015.
Sowie *The Night of the Hunter* in: Michael Baute, Volker
Pantenburg (Hg.), *Minutentexte. The Night of the Hunter*,
Berlin: Brinkmann und Bose 2006.

»NOW THAT WE KNOW«
Vortrag unter dem Titel »›Now We Know‹, oder: Nach
der Katastrophe ist vor dem Kinn. Kurshalten mit Kirk
Douglas« bei der Film- und Vortragsreihe *A Tribute to Kirk
Douglas – zum 100. Geburtstag*, Gartenbaukino, Wien,
10. Dezember 2016.

ES LÄUFT
Unter dem Titel »Der Mensch als Fisch. Jacques Tatis
Playtime wird dreißig« in: *Meteor – Texte zum Laufbild*
(Wien), Nr. 11, 1997.

»I BET YOU'RE SORRY YOU WON«
Katalog *Viennale 2000*, Red. Andreas Ungerböck, Wien:
Viennale 2000.

GESICHT, HEADLINE, NÄHE ZUM FEIND
Vortrag unter dem Titel »Verraten! Krieg, *non-belonging*
und die Logik der Sensation bei Sam Fuller« im Rahmen
der Filmreihe *Samuel Fuller. Das Gesamtwerk* im Öster-
reichischen Filmmuseum, Wien, 24. Februar 2006.

DAVID CRONENBERG ZUR HALBZEIT
Thomas Koebner (Hg.), *Filmregisseure: Biographien,
Werkbeschreibungen, Filmographien*, Stuttgart: Reclam 1999
[Lexikon-Eintrag].

TANZMUSIK / FILM. SPEED / CRASH
kursiv. eine Kunstzeitschrift aus Oberösterreich (Linz),
Nr. 3–4/1996 [Themenheft *Entschleunigung (1)
Nur schön langsam*].

GEHIRN, GEWALT, GESCHICHTE
Vortrag bei der Filmreihe *Stanley Kubrick. Eine Werkschau*,
Gartenbaukino, Wien, 15. Oktober 2016.

BEWEGUNG, BEGEGNUNG, RÜCKHOLUNG
*RAUM – Österreichische Zeitschrift für Raum-Planung und
Regionalpolitik* (Wien), Nr. 66, Juni 2007 [»Thementeil Straße«].

FLEXIBEL IN TRÜMMERN
Vortrag beim 11. Wiener Architektur-Kongress *Intelligent
Realities. Worauf bauen im 21. Jahrhundert?*, Architektur-
zentrum Wien, 16. November 2003; Erstabdruck in: *Hinter-
grund* (Wien), Nr. 22, 2004.

LÜCKEN LESEN
Festvortrag unter dem Titel »Raum, Politik, Ästhetik:
Filmische Raum-Entwürfe seit 1990« zum Jubiläum *20 Jahre
Zeitschrift RAUM*, Volkshochschule Urania, Wien, 25. Jänner
2011; Erstabdruck in: *RAUM – Österreichische Zeitschrift für
Raum-Planung und Regionalpolitik* (Wien), Nr. 81, März 2011.

MÄNNERVERSTÄRKER
Unter dem Titel »Männer-Verstärker. Elvis im Häfen,
Michael J. Fox in der Zeitschleife, Antonioni in Swinging
London: Die Gitarre als kontextsensitiver Fetisch in Spiel-
filmbildern 1956–2000« in: Gerald Matt, Thomas Mießgang,
Wolfgang Kos (Hg.), *Go Johnny Go. Die E-Gitarre: Kunst und
Mythos* [Ausstellungskatalog Kunsthalle Wien], Göttingen:
Steidl 2003.

WO X WAR, MUSS KING WERDEN
Gunnar Landsgesell, Andreas Ungerböck (Hg.), *Spike Lee*.
Berlin: Bertz und Fischer 2006 (Dank an Gerhard Super
Tronic Stöger).

FILM SUCHT HEIM
Vortrag unter dem Titel »FILM SUCHT HEIM – Wie Film-
bilder dort in uns wohnen, wo wir am unheimlichsten sind
(gerade auch in der Festung Europa)« bei *Das Fremde in
uns* – 4. Studientage Komplexe Suchtarbeit, Bildungs-
zentrum Steiermarkhof, Graz, 23. März 2015.

DAS TÄGLICHE BRANDING
Vortrag ohne Titel im Rahmen der Ausstellung *heimat : machen – Das Volkskundemuseum in Wien zwischen Alltag und Politik*, Volkskundemuseum Wien, 25. Februar 2018.

»REALISTIK« DER EMPFINDUNG IN EDDY SALLERS SEXKRIMIS
Unter dem Titel »*Realistik* mit und ohne Scham: Das Bild als Katastrophe, Wirklichkeitswirkung und Fleisch in Eddy Sallers Empfindungsästhetik und Sexkrimis« als Handout (Hg. Dietmar Schwärzler, Sylvia Szely) zu den Eddy-Saller-Screenings bei der Filmreihe *Schamlos. Österreichische Spielfilme 1965–1983* (Filmarchiv Austria in Kooperation mit *Projektor* und dem ORF), Imperial Kino, Wien, 8. Februar bis 12. März 2002.

IN DER STADT, IN DER ZEIT
Christian Dewald, Michael Loebenstein, Werner Michael Schwarz (Hg.), *Wien im Film. Stadtbilder aus 100 Jahren*, Wien: Czernin 2010.

ZWANGSALLTAG OHNE ERLÖSUNG
Unter dem Titel »Dog Eat Dog« in: *ray Filmmagazin* (Wien), November 2001.

TAG DER TOTEN
Diagonale-Dossier (Graz), Nr. 6, 2005; ergänzt durch Vortrag »Geld im Umgang« im Rahmen der Film- und Vortragsreihe *Film und Theorie*, Depot, Wien, 22. Mai 2007.

DJANGO DELINKED, LINCOLN CHAINED, THE INITIAL UNSILENCED
Unter dem Titel »Django Delinked, Lincoln Chained. The initial is silent?« in: *kolik.film* (Wien), Nr. 19, Frühjahr 2013.

NONE SHALL ESCAPE
Stark gekürzte Fassung des Aufsatzes »*Scalping Colonel Landa so that none shall escape*. Kontrafaktik, jüdische Agency und ihr politisches Potenzial im Postfaschismus bei Spielberg und Tarantino« in: Johannes Rhein, Julia Schumacher, Lea Wohl von Haselberg (Hg.), *Schlechtes Gedächtnis. Kontrafaktische Darstellungen des Nationalsozialismus in alten und neuen Medien*, Berlin: Neofelis 2019.

ARSENISCHE DEMOKRATIE
Vortrag unter dem Titel »Was ist giftig (und politisch) an *Arsen und Spitzenhäubchen?*« bei der Ausstellung von Simon Brugner, *Erinnerung an die steirischen Arsenikesser*, im Volkskundemuseum am Paulustor, Graz, 26. April 2022.

ZERSTREUT WOHNEN, ROUTINIERT TÖTEN
Vortrag unter dem Titel »Konzentrierte Unterbringung in zerstreuter Wahrnehmung: Krieg im Alltag, Holocaust im Nachtrag, Wohnen auf Zeit bei Wyler, Stevens und Kracauer« im Rahmen der Filmreihe *John Huston | William Wyler im Dialog mit Frank Capra, John Ford und George Stevens* im Österreichischen Filmmuseum, Wien, 2. März 2018.

DAS LOCH IM VOLK: HORRORFILM HEUTE
Kompiliert aus: Vortrag »*Vielleicht Faschismus oder auch gar nichts*: Horrorfilm als Maintenance des Lochs im Volk (und vice versa)« beim Steirischen Herbst *Volksfronten* zur Ausstellung *Demonic Screens*, Kulturzentrum bei den Minoriten, Graz, 11. Oktober 2018; sowie »Elevation / Population: Zur Wahrnehmung von ›Volk‹ im neuen US-Horrorfilm« in: *kolik.film* (Wien), Nr. 31, Frühjahr 2019; und »Morden von Nerds im Norden, Leiden im Herz bei Heiden« [Rezension von *Midsommar*] in: *filmgazette*, Upload September 2019.

Fotonachweise

Dank

AJ PICS/ALAMY STOCK FOTO
Seite 119 (unten)

CINÉMATHÈQUE SUISSE
Seiten 21, 93 (oben), 191, 203, 245

DEFA-STIFTUNG
Seite 129 (oben) © DEFA-Stiftung/Sebastian Richter

DFF – DEUTSCHES FILMINSTITUT & FILMMUSEUM,
FRANKFURT AM MAIN/SAMMLUNG PETER GAUHE
Seite 33 Foto: Peter Gauhe

FILMARCHIV AUSTRIA
Seite 169 (unten)

ÖSTERREICHISCHES FILMMUSEUM
Seiten 17, 23, 25, 27, 30, 35, 37, 41, 51, 57, 71, 79, 93 (Mitte
und unten), 105, 113, 119 (oben), 129 (unten) © AMOUR
FOU Vienna, 135, 143, 149 (oben) © Roy Export SAS, 149
(unten) Foto: Gerald Kerkletz/witcraft&kinoki, 155, 163,
169 (oben), 173, 177, 215, 223

Es konnten nicht alle Fotorechte vollständig geklärt
werden. Wo uns dies nicht gelungen ist, bitten wir Rechte-
inhaber*innen um freundliche Nachsicht beziehungsweise
um Kontaktaufnahme.

Der Autor dankt Gabu Heindl und Regina Schlagnitweit
für Foto und Hinweise. Der Herausgeber schließt sich an –
und dankt Brigitte und Karl Horwath für ihr Vorbild in allen
sichtbaren und unsichtbaren Angelegenheiten.